Modern Body

——Dance and American
Modernism

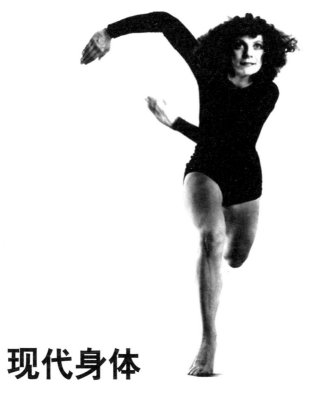

现代身体

——舞蹈与美国的现代主义

[美] 朱莉娅·L. 福克斯（Julia L. Foulkes）著

张 寅 译

生活·讀書·新知 三联书店

Modern Bodies: Dance and American Modernism from Martha Graham to Alvin Ailey by Julia L.Foulkes. Copyright©2002 by the University of North Carolina Press
Simplified Chinese rights arranged through CA-LINK International LLC(www.ca-link.com)

图书在版编目（CIP）数据

现代身体：舞蹈与美国的现代主义 / [美] 朱莉娅·L. 福克斯（Julia L. Foulkes）著；
张寅 译. ——北京：生活·读书·新知三联书店，2018.10
ISBN 978 - 7 - 108 - 06298 - 7

Ⅰ. ①现… Ⅱ. ①朱… ②张… Ⅲ. ①现代舞蹈－研究
Ⅳ. ① J732.6

中国版本图书馆 CIP 数据核字（2018）第 078029 号

策 划	汪明安
责任编辑	黄新萍
装帧设计	蔡立国
责任校对	夏 天
责任印制	徐 方
出版发行	**生活·讀書·新知** 三联书店
	（北京市东城区美术馆东街 22 号 100010）
网 址	www.sdxjpc.com
图 字	01-2018-3044
经 销	新华书店
制 作	北京红方众文科技咨询有限责任公司
印 刷	河北鹏润印刷有限公司
版 次	2018 年 10 月北京第 1 版
	2018 年 10 月北京第 1 次印刷
开 本	635 毫米 × 965 毫米 1/16 印张 15.75
字 数	177 千字
印 数	0,001 - 7,000 册
定 价	38.00 元

（印装查询：01064002715；邮购查询：01084010542）

献给我挚爱的家人

感谢你们——爱跳舞的女儿

目 录

致谢

　　小时候上舞蹈班时，我一直是由父亲接送。几年以后，他开始问我有没有学到什么新的舞步。青春期早熟的我对舞蹈十分痴迷，这时我会有些生气地告诉他，我早就过了学习新舞步的阶段了，现在我只要把各种舞步以新的方式组合起来并日益完善就行了。

　　往返于舞蹈班和文化课的课堂之间，最大的乐趣之一就是发现每次都有新的舞步要去学。而我也十分有幸，一路上遇到了许多出色的老师。凯茜·派斯（Kathy Peiss）对我给予了密切的关注和悉心的指导，她为我树立了一个我想要努力去效法的治学榜样。特别感谢刘易斯·埃伦伯格（Lewis Erenberg）。我第一次向他提起我在研究舞蹈时，他问我："你跳舞吗？"在接下来的课题研究过程中，他又为我出谋划策。感谢伊冯娜·丹尼尔（Yvonne Daniel）、蒂姆·吉尔福伊尔（Tim Gilfoyle）、戴维·格拉斯贝格（David Glassberg）、苏珊·赫希（Susan Hirsch）、威廉·约翰斯顿（William Johnston）、基默勒·拉莫思（Kimerer LaMothe）、约翰·麦克马纳蒙（John McManamon）、卡尔·奈廷格尔（Carl Nightingale）、查尔斯·里尔里克（Charles Rearick）及斯特林·斯塔基（Sterling Stuckey）对我的点拨和鼓励。非常感谢玛吉·洛（Maggie Lowe）在整个项目开展过程中提出的中肯而富有洞见的点评。感谢那些

1

不知名的读者，还有艾伦·特拉亨伯格（Alan Trachtenberg）、沙恩·亨特（Sian Hunter），以及北卡罗来纳大学出版社（University of North Carolina Press）的各位朋友，他们使这本书大为改进。

感谢美国历史学会（American Historical Association）、美国犹太档案馆（American Jewish Archives）、哈佛大学霍顿图书馆戏剧资料室（Harvard Theatre Collection of Houghton Library）、洛克菲勒档案中心（Rockefeller Archive Center）、洛克菲勒基金会（Rockefeller Foundation）、美国现代主义保护协会（Society for the Preservation of American Modernism）与马萨诸塞大学阿默斯特分校（University of Massachusetts at Amherst）提供的资助。近几年，纽约公共图书馆（New York Public Library）的表演艺术分馆（Performing Arts Library）的舞蹈资料室已经成了我的第二个家，我要感谢该馆的工作人员和图书管理员，尤其是菲尔·卡格（Phil Karg）、莫妮卡·莫斯利（Monica Mosely）和查尔斯·佩里尔（Charles Perrier）。特别感谢Fish & Neave律师事务所的埃德·贝利（Ed Bailey）、罗伯特·威尔逊（Robert Wilson）和斯泰西·莱文（Staci Levin），他们为我提供了及时而中肯的法律咨询。

1997—1998年，我作为洛克菲勒基金会的博士后研究员，在芝加哥哥伦比亚学院（Columbia College Chicago）的黑人音乐研究中心（Center for Black Music Research）工作，度过了我职业生涯中最愉快的一段时光。该中心由小塞缪尔·弗洛伊德（Samuel Floyd Jr.）创办并领导，它营造了一种充满尊重、热情和共享精神的氛围，让大家在工作中茁壮成长。谨向约翰·比伊斯（Johann Buis）、苏珊娜·弗朗德罗（Suzanne Flandreau）、小塞缪尔·弗洛伊德、特雷纳斯·福特（Trenace Ford）、玛莎·海泽（Marsha Heizer）、海伦·沃克·希尔（Helen Walker Hill）、莫里斯·菲布斯（Morris Phibbs）与马科斯·苏埃罗（Marcos Sueiro）表达我深深的谢意。我也在新学院大学（New School University）感受到了这种令人鼓舞的求知精神，与那里的同事们交

　　　　　　　　现代身体——舞蹈与美国的现代主义

谈总能给我带来很多启发，特别是菲利普·本内特（Philip Bennett）、琳达·邓恩（Linda Dunne）、温迪·科利（Wendy Kohli）、珍妮·林恩·麦克纳特（Jenny Lynn McNutt）、蒂姆·奎格利（Tim Quigley）、乔·萨尔瓦托雷（Joe Salvatore）、乔纳森·维奇（Jonathan Veitch）和吉娜·卢里亚·沃克（Gina Luria Walker）。

对朋友们多年来在我的研究过程中给予的支持我深表感谢。他们是：迈克·巴尔桑蒂（Mike Barsanti）、阿比·伯班克（Abby Burbank）、凯瑟琳·康迪（Catherine Candy）、弗兰克·福茨（Frank Forts）、卡萝尔·哈里斯（Carole Harris）、丹尼尔·哈里斯（Daniel Harris）、丽贝卡·休斯顿（Rebecca Houston）、劳丽·克劳茨（Laurie Krauz）、卡西亚·马利诺夫斯卡（Kasia Malinowska）、卡罗琳·默里（Caroline Murray）与托尼·默里（Tony Murray）、杰娜·奥斯曼（Jena Osman）、卡伦·普拉夫克（Karen Plafker）、莎伦·普莱斯（Sharon Preiss），以及"玻璃鱼缸里的工作梦想家们"。尤其要感谢萨姆·埃尔沃西（Sam Elworthy）、丽贝卡·福斯特（Rebecca Foster）、唐娜（Donna）与马利克·杰拉奇（Malik Geraci）、莱斯莉·什未林（Leslie Schwerin）和梅尔·菲特（Maire Vieth），是他们的欢笑、安慰与智慧支撑着我前行。感谢在最后冲刺阶段为我排遣压力并给我安慰的布赖恩·凯恩（Brian Kane）。

从我开始学习舞蹈到登台表演，再到这本关于舞蹈史的书终于问世，我的家人一直追随着我的脚步。安妮（Anne）与汤姆·福克斯（Tom Foulkes）、斯凯（Sky）、苏（Sue）、塔克（Tucker）与泰勒·福克斯（Tyler Foulkes）、克里斯蒂（Christy）、布赖恩（Brian）、凯茜（Casey）、麦克斯（Max）与杰克·麦卡洛（Jake McCullough）一直是我的忠实观众和读者。他们时刻让我明白，我在这个大家庭里和他们心中永远都占有一席之地。我既是一名舞者和学者，也是他们的女儿、姐妹和姑姨母。本书的面世来自他们一如既往的爱与支持。

你并未意识到，构成日常事件的那些新闻标题如何对人们的肌体产生影响。

<div align="right">——玛莎·格雷厄姆</div>

绪论

1930 年 1 月 5 日至 12 日，四支现代舞团每晚都在纽约市 39 街的玛克辛·埃利奥特剧院（Maxine Elliott's theater）交替演出。所有剧目的巨额演出成本由玛莎·格雷厄姆（Martha Graham）、多丽丝·汉弗莱（Doris Humphrey）、海伦·塔米里斯（Helen Tamiris）与查尔斯·韦德曼（Charles Weidman）共同承担，他们称其为"舞蹈轮演剧场"（Dance Repertory Theatre）。此次为期一周的演出传递了这群现代舞蹈家所秉持的观点，其中既有格雷厄姆在《异端》（*Heretic*，1929）中讲述的个体同社会的对抗，也有塔米里斯在《黑人灵歌三首》（*Three Negro Spirituals*，1928）中通过拉伸躯体表现的对万有引力和压迫的反抗；既有韦德曼《木偶剧院》（*Marionette Theatre*，1929）这类灵动的哑剧，也有汉弗莱根据莫里斯·梅特林克（Maurice Maeterlinck）于 1901 年对蜂王享有特权、工蜂从事苦役这一现象的研究而改编的剧目《蜜蜂的生活》（*Life of the Bee*，1929）。1929 年 10 月，在股市崩盘的危急关头，面对即将开始的下

一个十年，这群现代舞蹈家却沉浸在对当时社会、政治问题和美学议题的思考之中。

评论家们对这一周的演出赞誉有加，他们从这种共同努力中看到了全新而坚实的基础和动力，正是这种努力将该艺术形式从零散而个人化的技艺变成了一股理应获得广泛认可的新兴艺术力量。1927 年成为《纽约时报》（*New York Times*）首席舞蹈评论员的约翰·马丁（John Martin）宣称，这一周标志着"美国舞蹈的时代已经到来"[1]。《纽约客》（*New Yorker*）的评论则略显含糊，认为这一新的艺术形式是"一种能够以双腿独立支撑起自身的存在——其中不乏佼佼者！"[2]。《戏剧艺术月刊》（*Theatre Arts Monthly*）的评论员玛格丽特·盖奇（Margaret Gage）的观点最为鲜明，她提出了"什么是美国舞蹈艺术中的'现代主义'"这一问题。通过寻求与科学家艾伯特·爱因斯坦（Albert Einstein）和哲学家艾尔弗雷德·诺思·怀特海（Alfred North Whitehead）的关联——她认为这些知识分子能够揭示"新事物所蕴含的超越个体的庄严属性"——盖奇宣告了现代舞蹈家所践行的抽象设计和探索舞蹈艺术的时代已经来临。但真正与这些知识分子的革新相通的，是这群舞者"对体现在其风格中的理念所怀揣的那份笃定而理性的率真，而这种风格又完全由其理念所决定，其中与主结构线无本质关联的旁枝末节均被彻底剔除"。这群舞者在他们的新思路中加入了"为传达［某种］理念而进行群体表现的方式"。盖奇认为它就是"美国舞蹈艺术中的'现代主义'不可或缺的核心"。[3] 在这次舞蹈轮演剧场剧目上演前的几个星期，多丽丝·汉弗莱就在思考这样一个问题：每一名舞者的力量和思想汇聚起来所呈现的集体动作，将会充满怎样的力量？"一方面我尽量鼓励他们做自己——在做动作和思考的时候不要去考虑我或者其他人，但彩排时又必须推翻这一切，得让他们清楚地意识到他人的存在，这样才能保证动作整齐划一。"[4] 个人的特色与群体的协调所构成的这种张力正是新兴现代舞的核心所在。

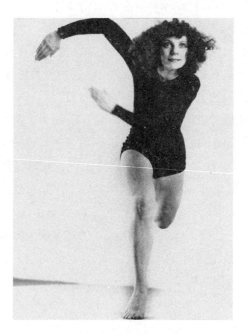

《黑人灵歌》之"约书亚去战斗"("Joshua Fit for Battle")中的海伦·塔米里斯。Thomas Bouchard拍摄。© Diane Bouchard〔阿斯特、伦诺克斯和蒂尔登基金会纽约公共图书馆表演艺术分馆,杰罗姆·罗宾斯舞蹈部〕

　　　　　　　现代身体——舞蹈与美国的现代主义

"一战"的影响逐渐扩散，机器时代的新技术带来了日新月异的变化，经济由盛转衰，这一切相互交织，凝聚成一股无法忽视的力量；在美国，艺术家们抓住了这次契机，为艺术确立了一种全新的功能。1930年，奥利弗·塞勒（Oliver Sayler）编纂出版了《艺术的反抗》（*Revolt in the Arts*）一书，汇集了戏剧、电影、舞蹈、音乐、文学及绘画领域领军人物的艺术宣言，该书提出了以下观点：不同艺术门类正在经历一场跨领域的重塑。塞勒注意到，艺术创作、传播和鉴赏各环节中存在着"混乱、混淆与混沌"——这场彻底的颠覆涉及"对既有价值观进行广泛而全面的重塑，并不囿于各艺术门类，而是关乎人们看待生活的整体观念"。[5]混乱的局面激起一系列政治辩论，而现代舞蹈家们则在思考艺术的实用性问题。此前，这一问题已经在人们对共产主义和社会主义日益高涨的兴趣中被推向了公众舞台：艺术为谁服务？艺术的社会功能是什么？现代舞蹈家们用彰显个人表达和呈现原始身体动作的方式做出了回答。他们认为，在凸显每一名舞者的身体的同时，在集体动作中加入这种多样性能够产生巨大的力量。在理论与实践中，现代舞都展现了个人表达与潜在的大众兴趣和参与度所构成的社会张力。不论是汉弗莱批评社会等级制的《蜜蜂的生活》，还是格雷厄姆赞颂个人毅力的《异端》，现代舞所表现的都是在将千差万别的个体塑造成一个具有民主内涵的整体时所经历的冲突和具备的潜能。

　　相较于其他艺术形式，舞蹈具有某种与众不同的特质，更适于表现这种张力，因为舞蹈的表达和传播媒介是身体。从《纽约客》就这场新运动中的"双腿"所作的评论可以看出，脱离舞台上移动的身体来评判这一艺术形式是根本行不通的。20世纪30年代活跃于各个现代舞团的简·达德利（Jane Dudley）将这一新的舞台景象称为"现代身体：类似于毕加索或马蒂斯画作中的那些肢体"。[6]现代舞与巴勃罗·毕加索（Pablo Picasso）和亨利·马蒂斯（Henri Matisse）的作品有着紧密的关联，不仅因为这两位画家曾在好几

幅作品中彰显了舞蹈艺术的意义，如毕加索的《三舞者》（*Three Dancers*，1925）与马蒂斯的系列作品《舞蹈》（*The Dance*，1905），还因为他们在作品中将巨大而极具冲击力的人物躯体置于画面中央，意义因此来源于各种身体形态，而非自然景观。此外，现代主义画家还排斥对人物和场景进行写实的描摹。他们与传统决裂，将图像碎片化，强调物与物之间的关系，将内部与外部现实并置起来，寻找各种新的手段将对立体和矛盾体结合在一起。通过展出了立体主义和后印象派绘画的 1913 年纽约军械库展览会（New York Armory Show）等活动，现代主义从欧洲来到美洲，在美国更有蓄势待发之势，作家、音乐家、雕塑家和画家纷纷开始运用形式化的元素进行实验性艺术创作。[7]

与毕加索、马蒂斯和其他现代主义画家们一样，现代舞蹈家也为人们开创了许多展现自我的全新视角，既有将身体各部位以支离破碎、棱角分明的动作拼凑起来的表现方式，也能看到色彩绚丽、圆融流畅的轮廓线条。新的艺术功能催生出了全新的形象。现代舞区别于其他艺术类型之处在于它所吸引的人群主要是白人女性（大部分为犹太人）、男同性恋和部分非洲裔美国人。无论在舞台上还是舞台下，女性都是主角，她们的肢体动作给人一种焦躁不安并出乎意料的效果，这种颇具开拓精神的个人形象取代了舞台上常见的那种天真无邪的少女形象。男同性恋也一样，他们一改往常那种娘娘腔的女性气质，表现出美国运动员般坚毅果敢的舞者形象。而尽管有关非洲裔美国人从压迫中崛起的主题在白人现代舞蹈家编排的不少作品中处于主导地位，如塔米里斯的《黑人灵歌》，但非洲裔舞者却没能在这一全新的美国艺术形式中找到恰当的位置。非洲裔舞蹈家及编舞家处于无足轻重的地位，说明现代舞者的共同视域受到了限制。他们在自己的作品中，通过将非洲及加勒比元素推上美国舞台，另辟蹊径地探索了关于舞蹈、关于当今时代以及关于美国的新概念。[8]

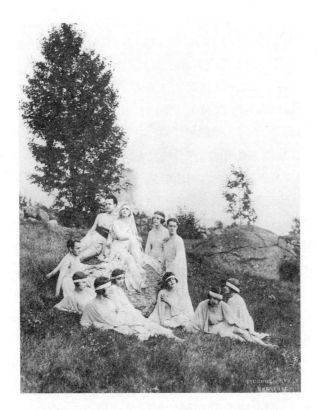

坐在岩石上的露丝·圣丹尼斯与泰德·肖恩，周围是他们的学生，右二
低头者为玛莎·格雷厄姆。（阿斯特、伦诺克斯和蒂尔登基金会纽约公
共图书馆表演艺术分馆，杰罗姆·罗宾斯舞蹈部）

这一重要的新兴艺术力量不可避免地引发了一系列问题，譬如：怎样通过舞蹈来表现美国和美国人？身为一名美国人意味着什么？现代舞作品通过多种手法，将美国表现为一个由个人英雄所构成的社会，这一主题也见于由政府资助的公共事业振兴署（Works Progress Administration［WPA］）[1]主导创作的邮局壁画（post office murals）[2]和联邦剧场计划的作品。当时最负盛名的一部剧是桑顿·怀尔德（Thornton Wilder）的《我们的小镇》（Our Town，1938），该剧颂扬了美国人的团结精神——无论生死，即便是性格古怪的人，也能够凝聚在一起。而现代舞蹈家们则展现了一种更加彻底的理念。包括男同性恋、犹太女性和非洲裔美国人在内的边缘人群，朝着这门建立在身体表达基础之上的稚嫩的艺术形式蜂拥而来。这些舞者的社会身份一方面由其外在的肢体特征或所谓"变态性行为"（deviant sexual practices）确定，另一方面又塑造了他们借以展现美国精神的艺术手段。他们的身体差异和对肢体动作的探索，体现了20世纪30年代的多元主义和同化进程（assimilation）的局限，尤其体现了种族隔离的深重程度和人们所遭受的痛苦。

现代舞从此成为社会边缘人群聚集和表达自我的平台，并延续至今。20世纪30年代，现代舞蹈家在民主、多元的人民阵线（Popular Front）[3]这一时代潮流中塑造了他们的艺术形式，并努力吸引了包括工会的工人和美国中西部乡村居民在内的大批观众。40年

〔1〕 1935年美国政府在新政时期为失业人员创造就业机会而设立的机构。1939年起改称"工程项目管理署"（Work Projects Administration），1943年撤销。8年间解决了850万人的就业，并建设了若干公共基础设施。又译作"工程进度管理署"。

〔2〕 美国经济大萧条时期艺术领域的新政措施。由于邮局是人们最常去的场所之一，政府便通过在其建筑内部绘制表现美国精神和文化传统的壁画，来提升美国普通民众的文化意识。

〔3〕 20世纪30年代世界各国为建立反法西斯统一战线而组成的以左派、中间派、共产主义和社会民主团体、资产阶级自由派等为主体的广泛联盟。在美国，共产党领袖厄尔·白劳德（Earl Browder，1891—1973）提出了"共产主义是20世纪的美国主义"这一口号，美国的文化艺术也迎来了百花齐放的发展时期。

代不断变化的政治气候使得他们在"二战"后不遗余力地吸引主流观众，并将视线转向环境较为宽松的高等院校和前卫艺术圈。出于对传统审美和社会习俗的蔑视，现代舞蹈家在战后的几年里改变了他们的目标；其中的大多数采取了打破旧习的主张，使其艺术服从于知识界的理想目标。芭蕾舞和音乐剧更加响亮地回应着这个时代的民族主义呼声，其中以俄罗斯流亡艺术家乔治·巴兰钦（George Balanchine）及其全新形式化的美国芭蕾舞为引领者。现代舞演变为一种深奥的艺术形式，照亮了美国的现代主义进程，其诸多社会功能使边缘化的道路得以巩固。白人女性、非洲裔美国人和男同性恋在现代舞蹈中创造了一种具有可塑性的艺术形式，他们可以由此重塑传统的社会功能。但正是这种可塑性和激进的变革使现代舞一直处于艺术和社会的边缘地带。

尽管如此，现代舞的边缘地位却为艺术反映并塑造世界的面貌和其中的各种斗争提供了独到的视角，由此体现出自身的重要性。舞蹈的这种启发性以其难以捉摸的特性——某种观点、实践或历史时代的生动体现及其稍纵即逝的属性——为发端。舞蹈中无法固定或暂停某个瞬间，这让我们有限的身体能够持续不断地变化。詹姆斯·鲍德温（James Baldwin）以优美的文笔将表演的力量描写为"清晰可辨的无声状态，［表演者］与观众在其中重新创造彼此"。[9]舞蹈就寄寓在这一再创造的希望之中。它提供了这样一种可能：我们的身体并不总是肉体的牢笼，我们能够改变用身体阐释世界的方式，改变我们看待自己和他人的方式。

然而，舞蹈的短暂性却掩盖了它自身的潜能。每一个动作都会将上一个动作抹去，多丽丝·汉弗莱把它称作"两次死亡之间划过的弧"[10]。转瞬即逝的舞蹈动作正体现了这一艺术形式总体上的脆弱性。艺术作品无法定格，舞蹈动作难以记录并保存或以商品化的形式进行复制，这些都成了这一艺术形式与生俱来的缺憾。研究当时的舞蹈能让我们更加关注那些业已消失的有关肢体动作、参与者及

其实践活动的历史记录。关于舞蹈的影像资料直到 20 世纪 60 年代才开始受到重视。因此，我考察了一系列老照片、评论文章、舞蹈笔记、回忆及保存至今或后来摄制的有关舞蹈作品的电影片段，包括舞蹈轮演剧场的演出情况在内的许多事件逐渐浮出了水面。其中一些舞蹈作品已彻底消失，这就要求我们在理解当时的情况时发挥想象力。政治演说、杂志广告、信件和音乐构成了我们传统上看待过去的视域，而舞蹈演员们充满生机的身体则超越了这一切。本研究的目的就是要恢复这一历史角色——由舞动的身体传递出意义。如果玛莎·格雷厄姆是正确的，同时人们的身体每天都承载着社会张力、欢欣与苦痛的话，那么舞蹈便是通过流畅的动作来揭示现实的表演，而新闻标题同样因现实而发生变化并被重新编排。为了凸显这些舞者，我想极力宣扬他们所坚持的主张——在富于激情的探索与寻求理解的过程中，将生动的身体动作、痛苦和喜悦置于核心地位。

1　宣言

　　1922 年 4 月 25 日，美国舞蹈家露丝·圣丹尼斯（Ruth St. Denis）向前来纽约大都会歌剧院（Metropolitan Opera）演出《吉赛尔》（*Giselle*）的俄罗斯芭蕾舞女演员安娜·巴甫洛娃（Anna Pavlova）颁发了一座银质奖杯。画家罗伯特·亨利（Robert Henri）、艺术赞助人奥托·卡恩（Otto Kahn）、舞蹈作家特洛伊·金尼（Troy Kinney）、俄罗斯流亡芭蕾舞蹈家阿道夫·博尔姆（Adolph Bolm）和圣丹尼斯的舞伴及丈夫泰德·肖恩（Ted Shawn），与圣丹尼斯一道向巴甫洛娃致敬。当时，巴甫洛娃的独舞《天鹅之死》（*The Dying Swan*）已经在全世界掀起了一股芭蕾舞的热潮。[1] 由露丝·圣丹尼斯为安娜·巴甫洛娃颁发奖杯，正表明美国舞蹈界所发生的某种变化。圣丹尼斯在世纪之初便继承了伊莎多拉·邓肯（Isadora Duncan）和洛伊·富勒（Loïe Fuller）的动作创新，她赤脚舞蹈，将身体姿态风格化，寻求芭蕾舞以外的动作理念，并主张对身体及身体动作的精神崇拜。她创造了一种全新的舞台形式，将细微而复杂的动作与异域风格的服装、布景和舞台照明混搭在一起，以亚洲主题和元素为主要表现对象。她游刃有余地穿梭在歌舞杂耍表演、富裕赞助人的家宅和表演会舞台之间。她在 1922 年取得的一系列成功预示了后来发生的事情，很多人在她

的启发和训练之下，改变了20世纪30年代表演会舞蹈（concert dance）的表现形式。

这一新生的美国舞蹈很大程度上得益于俄罗斯芭蕾舞明星安娜·巴甫洛娃和米歇尔·福金（Michel Fokine）[1]，以及谢尔盖·佳吉列夫（Serge Diaghilev）的俄罗斯芭蕾舞团（Ballets Russes）。他们在20世纪头十年的巡演点燃了观众的热情，也让人们得以一瞥由佳吉列夫缔造的融入了全新艺术能量与才能的欧洲芭蕾舞传统。瓦斯拉夫·尼任斯基（Vaslav Nijinsky）铿锵有力的突出棱角的动作（angular movement）和伊戈尔·斯特拉文斯基（Igor Stravinsky）在《春之祭》（Le Sacre du Printemps，1913）中冷峻沉着的配乐所产生的冲击力——欧洲现代主义的标志——依然余波未消。在美国，芭蕾舞既没有带来这样的冲击，也不具备同样的重要性。作为满足人们感官刺激或装饰性的表演，美国芭蕾舞当时正处于摇摆不定的状态，要么是歌舞杂耍表演中的片段演出，比如由福金编剧、格特鲁德·霍夫曼（Gertrude Hoffman）于1912年在布鲁克林美琪大剧院（Majestic Theater）演出的《克莱奥帕特拉》（Cléopâtre）这类讽刺剧，要么是充当歌剧中的背景舞蹈，如博尔姆搬上大都会歌剧院的《金鸡》（Le Coq d'Or，1918）。巴甫洛娃与米哈伊尔·莫尔德金（Mikhail Mordkin）1910年的演出，以及俄罗斯芭蕾舞团1916—1917年的巡演，改变了美国人对芭蕾舞的认识，他们更加确定地将其纳入了艺术与审美的范畴。到20年代，小规模的芭蕾舞学校和演出在全美各地开枝散叶，其中最具代表性的是费城的凯瑟琳·利特菲尔德（Catherine Littlefield）和芝加哥的露丝·佩奇（Ruth Page）。由于受到欧洲尤其是俄罗斯舞蹈技巧和舞蹈设计的深刻影响，美国国内开始有少数习舞者和舞

[1] 即俄裔美国舞蹈家、编舞家米哈伊尔·福金（Mikhail Fokine，1880—1942）。Michel为Mikhail的法语拼写形式。

　　　　　　　　　　　　　　现代身体——舞蹈与美国的现代主义

蹈爱好者对芭蕾舞产生了兴趣。[2]

　　不同的舞蹈创新自美国发端，在世纪之交崭露头角。伊莎多拉·邓肯和洛伊·富勒开始在舞蹈中采用区别于芭蕾舞和歌舞杂耍表演的方式，将身体动作从芭蕾舞僵化的技巧和歌舞杂耍浮夸的表演风格中解放出来，用舞蹈来传达哲学、宗教或艺术的理念和信念。伊莎多拉·邓肯从古希腊政治体制、艺术、建筑及哲学理想中汲取灵感，通过解放身体的方式来表现对个人精神自由的推崇。在将自己的身体从紧身舞衣中解放出来之后，她重新发掘了行走和各种跳跃动作，把原本只是大众娱乐的舞蹈送入了表现艺术与自然的圣殿。她时常身着顺滑的白色图尼克衫（tunics），和着古典音乐的节拍，在林间的草地上赤脚舞蹈。洛伊·富勒则运用早期的电影技术进行舞蹈实验，她通过质地顺滑的半透明服饰制造出阴影与折射效果，以此来探索光线的维度，将科学发明转化成了一系列全新的舞台景象。[3]

　　邓肯和富勒在欧洲名声大噪，主要原因是当时展现身体动作的全新尝试已经风靡整个欧洲，而她们的这一系列创新在美国为露丝·圣丹尼斯的成功奠定了基础。露丝·丹尼斯（Ruth Dennis）1879年生于新泽西州的萨默维尔（Somerville），成长在十分重视体育文化的世纪之交。在家里，她的母亲就是一位体育事业的拥护者。这位母亲为把自己的女儿培养成身体健康的孩子，把她送进了教授德尔萨特动作体系（Delsarte system of movement）体操的学习班。那套有关身体及其意义的理论由19世纪法国哲学家弗朗索瓦·德尔萨特（François Delsarte）创立。根据这一理论，身体的特定区域——头部、心脏、双腿——分别对应不同的哲学境界——心智、灵魂、生命。在重视身体素质的基础上，丹尼斯的母亲还培养了她的基督教奉献精神和坚强的意志，并经常带女儿去帕利塞兹游乐园（Palisades Amusement Park）体验那些壮观的场面，其中有P. T. 巴纳姆（P. T. Barnum）马戏团和《穿越时空的埃及之旅》（*Egypt through*

the Centuries，1892）的演出。这一切激发了丹尼斯将身体动作运用到戏剧表演中的灵感。她曾在简易博物馆（dime museums）、歌舞杂耍剧场和综艺节目组工作，因此熟知世纪之交戏剧界的情况。她负责选择服装和舞台提示，对观众和剧场进行分类，并学习了各种各样的舞步，包括木鞋舞（clog dances）、爱尔兰吉格舞（Irish jigs）和里尔舞（reels），还有长裙舞（skirt dancing）和体操技巧。1900年，丹尼斯进入戴维·贝拉斯科（David Belasco）的歌舞杂耍剧团。正是从这里开始，她确定了一条能够将自己炽烈的宗教热情与表演天赋相结合的独舞演员之路。在看到一幅关于"埃及神祇"（Egyptian Deity）牌香烟的广告画之后，她开始研究各种异域文化。1905年，她离开贝拉斯科的剧团，找了一份新工作——将照片中世界各地的舞蹈搬上舞台——并改名为露丝·圣丹尼斯。[4]

圣丹尼斯受到印度的启发而创作的《罗陀》（*Radha*，1906），使她成为一名能够进入剧场并在上流社会的女士家中做私人演出的独舞演员。20世纪初，各艺术门类成为深受中产阶级和上流社会白人女性青睐的业余爱好，但以此为业者却十分罕见。艺术训练的目的是培养有内涵的女性，树立起知书达礼的新形象，而非造就职业艺术家。富裕的白人女性开始在家中招待独舞演员，以此来显示她们的修养与内涵。与此同时，她们还为那些努力成为职业艺术家，以及想要摆脱歌舞杂耍和低俗歌舞表演的女性提供帮助。伊莎多拉·邓肯即是一例。1898年，她曾在波士顿人埃伦·梅森（Ellen Mason）位于罗得岛纽波特的夏日公寓演出。这场舞蹈演出的赞助人均为女性，包括纽约市的威廉·阿斯特夫人（Mrs. William Astor）。露丝·圣丹尼斯也参与家庭演出，她通常把它们作为义演或慈善事业的一部分，包括1914年为争取女性选举权运动的领袖之一安娜·霍华德·肖（Anna Howard Shaw）举办的生日宴会。社会精英人士提供的支持，赋予了舞蹈一种新的文化正当性。[5]

而对女性的支持也巩固了作为女性艺术媒介的舞蹈艺术的统一性。露丝·圣丹尼斯、洛伊·富勒、伊莎多拉·邓肯都体现了人们津津乐道的世纪之交"新女性"的精神面貌。一些颇具胆识的女性脱下繁复的衬裙，投身于争取更多社会地位和选举权的斗争中。当时的新观念还包括"自由恋爱"、更开放的性观念，以及在舞厅里和舞台上无拘无束地展现肢体动作以表现摆脱身体束缚的态度。像邓肯和圣丹尼斯那样，很多舞蹈演员脱下紧身胸衣，穿上灯笼裤，解放了双腿和躯干。这一诞生于美国西岸的更具表现力的舞蹈形式，为解除紧身衣的束缚起到了推动作用。邓肯从小在旧金山长大；而出生于新泽西州的圣丹尼斯后来则协同她的丈夫兼舞伴泰德·肖恩，于 1905 年在洛杉矶成立了丹尼斯肖恩（Denishawn）舞蹈学校。舞校对身体动作的探索恰好与当时南加州的情况相契合，新兴的电影业正在这里迅速崛起。丹尼斯肖恩舞校的学生随后出演了 D. W. 格里菲斯（D. W. Griffith）的影片《党同伐异》（Intolerance）中讲述巴比伦陷落的片段。而像莉莲·吉什（Lillian Gish）和多萝西·吉什（Dorothy Gish）姐妹这样的女演员则进入了丹尼斯肖恩舞校上舞蹈课。这里气候温暖，阳光明媚，而好莱坞较为开放的性观念也为年轻女性从事舞蹈艺术开了个好头。多丽丝·汉弗莱于 1917 年前往丹尼斯肖恩舞校学习。从她母亲写给她的信中可以看出，这位母亲不久之后就意识到了这场解放运动在性观念方面带来的影响。在听到一些外界的评论后，她问多丽丝，那些不检点的行为是否已经波及了舞蹈圈和学校。[6] 汉弗莱并没有直接回答这个问题，但似乎现代舞的确给年轻女性带来了人身自由，将她们从严格的家教残余中解救出来，也将她们从维多利亚时代关于女性身体缺陷的观念残余中解救出来。[7]

这场解放运动在 20 世纪初的几十年内扩展到了表演界和电影圈之外，对刚刚崭露头角却已遍地开花的舞蹈也产生了影响，在美

国的主要城市，特别是纽约，舞厅、睦邻之家（settlement homes）[1]和公园都成了人们跳舞的场所。从 20 世纪初到 20 年代，"跳舞疯"（dance madness）吞噬了工人阶级和中产阶级的男男女女，舞厅变成了公共舞台，男女们厮混在一起寻找性伴侣。舞厅和卡巴莱餐厅（cabaret）为探索身体动作提供了场所，既有弗农和艾琳·卡斯尔（Vernon and Irene Castle）程式化的一步舞，也有摆动四肢模仿火鸡动作的火鸡舞（turkey trot）。青年男女们对舞蹈和舞蹈实验的狂热招致"进步时代"（Progressive Era）[2]改革家们的担忧，他们谴责这样的舞蹈简直就是乱性。各式各样的舞蹈确实凸显了两性间的关系及社会规定的性别角色是如何与当时的其他问题纠缠在一起的。这些问题包括以南欧和东欧人为主的移民数量日益增加，工业化速度加快，城市人口过剩，以及围绕女性选举权、劳动关系和美国在世界事务中的角色而展开的一系列政治斗争。8

人们开始对身体表达产生兴趣，培养并引导这种兴趣的尝试在睦邻之家大概是最为明显的。中产阶级的白人女性通过舞蹈来训练年轻的工人阶级女孩，在融洽的相处中教她们学会得体的举止并成为真正的美国人。舞蹈历史学家琳达·托姆科（Linda Tomko）曾对这类实践活动做过研究，它们主要以纽约为中心，也见于芝加哥和波士顿，这些活动在年轻女孩和成年女性中掀起了一波身体表达的浪潮，并将舞蹈纳入了以中产阶级白人女性为主导的领域之内。这批女性在芝加哥赫尔馆（Hull-House）的创始人简·亚当斯（Jane Addams）的领导下辛勤工作，在建设睦邻之家的工作中发挥了重要

[1] 1860 至 1920 年，美国共接纳了近 2900 万移民，其中大部分流入城市，为工厂提供廉价劳动力。政府通过"睦邻运动"（settlement movement）在城市的移民区建立了安置点或服务中心，号召中产阶级志愿者与他们共同生活，并为其提供日托、教育、医疗等社会服务。又译作"街坊文教馆"。

[2] 美国从 19 世纪 90 年代至 20 世纪 20 年代广泛开展社会和政治改革的时期。主要目标是消除工业化、城市化、移民和政府腐败导致的问题。

作用，这些睦邻之家为移民社区提供了各种必需的服务。[1]睦邻之家的工作人员相信，人们的居住环境会影响其行为，因此他们自己也住在条件简陋的社区内，为这里的男孩和女孩们树立起家庭生活和行为习惯的榜样，其基础则是白人中产阶级的准则，如克制、爱干净、责任清晰。虽然这些约束性的规范是为了将林林总总的移民塑造成合格的美国公民，但以女性为主体的睦邻之家工作人员还专门对女性提出了要求——主动、参与和分享。9

在这种环境下，跳舞成了年轻的移民女孩们表达自我的出口。受英国艺术家及思想家约翰·罗斯金（John Ruskin）与威廉·莫里斯（William Morris）的影响，睦邻之家的工作人员用艺术为社会服务，他们将所有人聚集在一起，让大家融洽相处，安排活动以充实人们的头脑，并重新恢复被认为在工业社会中失去的创造力与美感。艾丽丝·刘易森（Alice Lewisohn）和艾琳·刘易森（Irene Lewisohn）姐妹在亨利街睦邻之家（Henry Street Settlement House）组织开展了一系列艺术活动，其中艾琳尤其喜爱舞蹈。亨利街睦邻之家由莉莲·沃尔德（Lillian Wald）于1893年创立，坐落在纽约市下东区。艾丽丝和艾琳在美国出生，父亲是来自德国的犹太移民。她们对东欧犹太人大量涌入美国这一新情况十分关注。10 东欧移民迅速成为纽约犹太群体的主体，而长期定居美国的德国犹太人则希望带领这些新移民融入社会。德国犹太人对东欧犹太人身上的某些特性，尤其是东正教信仰和政治激进主义（political activism）感到担忧，同时希望能够消弭东欧犹太人可能会激起并危及到德国犹太人的反犹主义情绪。为此，刘易森姐妹致力于推行文化活动，而

[1] 1889年，美国社会改革家简·亚当斯（1860—1935）与埃伦·斯塔尔（Ellen Starr，1859—1940）在芝加哥创建赫尔馆，为社区移民提供受教育及从事文学、艺术和娱乐活动的机会，并成为美国最著名的社会服务中心和现代社会工作的模范。亚当斯则因出色的社会改革和服务工作于1931年获得诺贝尔和平奖（共享）。

非政治活动。她们从 1906 年开始，通过街头表演的方式展示了各自祖国丰富绚丽的民间故事和民族服饰，希望借此来弥合不同的文化间的分歧。她们很快就有了更大的抱负，并于 1915 年在与亨利街睦邻之家相隔仅几个街区的地方，成立了一所名为"邻里剧场"（Neighborhood Playhouse）的剧院。她们的首部作品《耶弗他的女儿》（*Jephthah's Daughter*）以《士师记》（*Book of Judges*）的故事为蓝本，观众反应不一。据艾丽丝·刘易森·克劳利（Alice Lewisohn Crowley）回忆："激进的观众对于只是把《旧约》故事作为剧本创作蓝本，而没有效法安德烈耶夫（Andreyev）或高尔基（Gorky）的作品而感到失望；而保守的观众则对舞者们赤脚跳舞的行为感到震惊。"[11] 在这股不同价值观和信仰并存的洪流中，舞蹈作为一种不需要诉诸语言的表达和交流形式获得了一席之地。

舞蹈轮演剧场的组织者海伦·塔米里斯出生的 1902 年，正是这股洪流激荡之时。作为一个俄国犹太移民家庭的独女，海伦·贝克尔（Helen Becker）从小在曼哈顿下东区贫困脏乱的居住环境和血汗制衣厂无休止的劳作中长大。三岁时母亲早亡让她的家庭困境雪上加霜。她和四兄弟中的两人共同生活，发挥各自的创造力让他们获得了一些慰藉。两兄弟中有一人成了艺术家，另一个则成了雕塑家，而海伦此时加入亨利街睦邻之家的舞蹈班，开始了她的舞蹈生涯。[12] 贝克尔师从艾琳·刘易森和布兰奇·塔尔穆德（Blanche Talmud），学习了从哑剧到民间舞的各式各样的舞蹈动作。完成亨利街的舞蹈课程后，她在大都会歌剧院找到了一份工作，刚开始跳自己所学的民间舞蹈，后来又转跳芭蕾。受巴甫洛娃的启发，她开始重新训练自己的身体，忘掉之前睦邻之家舞蹈班所教授的"让动作通过四肢自胸腔流淌而出……以心脏和肺部所在的中心位置和灵魂为出发点开始每一个动作"。芭蕾要求将注意力集中于腿部和双脚之上，颈部和脊椎保持僵直不动，"就像将一根棍子绑在脊柱上"。[13] 她对芭蕾舞的驾驭十分娴熟，因而继续在大都会歌剧院工

作了几个年头；接着在 20 世纪 20 年代初，她随布拉卡莱歌剧团（Bracale Opera Company）到南美巡演。[14] 这次行程激发了她探寻新的艺术和文学形式的灵感，而与一名南美洲作家的浪漫邂逅则为她带来了一个新的名字，这个名字来源于一首讲述古代波斯女王的诗："你便是塔米里斯，冷酷的女王，扫除一切阻碍。"[15]

回到美国后，塔里米斯着手扫除的阻碍成了芭蕾舞。芭蕾舞的矫揉造作开始让她觉得反感，她以嘲笑的口吻评价足尖练习："用趾尖跳舞……为什么不用手掌跳舞呢？"[16] 她不愿在舞蹈中保持队形，在舞台上又异常活跃，因此得了个"野贝克尔"（wild Becker）的绰号。到了 20 年代中期，与塔米里斯有着相似背景的舞者——很多都在亨利街睦邻之家受过舞蹈训练——开始放弃芭蕾并转而从事现代舞。据费思·雷耶·杰克逊（Faith Reyher Jackson）回忆，现代舞光着脚跳舞的方式吸引了那些买不起足尖鞋的贫困舞者。贫困也影响了早期现代舞者们的政治观，因为正如杰克逊所说，她们希望"带着集体动作所体现的无产阶级的感受"去跳舞，"而且她们只买得起一件紧身衣"。这些从小在下东区嘈杂的政治氛围中长大的女性，开始用身体动作去表达自己的社会和政治理想。[17]

这些舞者将艺术与政治结合起来，通过舞蹈去寻找各种表现社会现实和表达政治观点的办法。20 世纪 20 年代，初生的现代舞赋予了身体动作新的意义，同时也贬斥了芭蕾舞和戏剧舞蹈（theatrical dance），贬斥对象甚至包括他们中不少人的导师——露丝·圣丹尼斯。在他们眼中，芭蕾舞代表的是从欧洲引入的阳春白雪般的女性气质，对于美国大众来说过于精英主义且格格不入。而时事讽刺舞剧（revue dancing）程式化的设计，则是为了用各种特技动作迎合观众并让他们惊叹叫绝，正如塔里米斯所描述的："有些向后踢到头部的高踢动作一遍遍地重复着，多达 32 次，随着聒噪的音乐越来越吵，观众欢声雷动，这样的动作甚至可以重复 64 次。"[18] 甚至连圣丹尼斯也被嗤之以鼻，因为她的表演杂糅了多种舞

蹈风格，其中纯正的服装多于纯正的动作，混合了芭蕾、伊莎多拉·邓肯和亚洲的舞步。[19] 舞蹈界现代主义者中间出现裂痕，与此前那场盛大演出中颁发银质奖杯的事件相比，并不那么大张旗鼓，却更具革命性。这些美学议题涉及一系列宏大而严肃的问题，还与美国社会的理想相关联。

塔米里斯在一篇"宣言"中明确地谈到了当时面临的诸多危险。该文收录在 1928 年 1 月 29 日她的第二场独舞表演的节目单里。文章提到一些零星的观点，包括有针对性的斥责（"认为面部表情最为重要，就像认为脚是最重要的部分一样糟糕。"），以及更广泛的哲学准则（"不存在普遍的规则。"）。塔里米斯自始至终都在强调，舞蹈自身即是艺术，既非音乐的附庸、一种过于简单化的叙述模式，也不是撑起服装的身体道具。更重要的是，舞蹈必须源自"我们生活的时代"，必须是"民族的产物"。她最后总结道："今天的舞蹈必须有律动，必须有力、精准、自发、自由、恒定、自然而充满人性。"[20]

现代舞者们赖以生存的基础来自抽象思维、自由意志、有意义的工作，以及找到志同道合之人。他们继承了奥利弗·塞勒在 1930 年出版的《艺术的反抗》中所描绘的使命。塞勒断言"艺术已经成为我们的必需品"，所有艺术形式之间"有着错综复杂的关联"。[21] 现代舞蹈家们主动融入了这场更为宏大的艺术变革运动之中。他们阅读尼采以获取灵感，搜罗同时代美国作曲家创作的音乐，比如将沃林福德·里格（Wallingford Riegger）的作品选为舞蹈伴奏音乐，挖掘哈特·克莱恩（Hart Crane）与威廉·卡洛斯·威廉斯（William Carlos Williams）的诗歌，用其中具有挑衅意味的诗句为其舞蹈作品命名。曾在欧洲工作过的作曲家兼指挥奥托·吕宁（Otto Luening）曾说，他认识的现代舞演员对他以前见过的那些欧洲舞蹈家完全没有兴趣，"他们只对我认识詹姆斯·乔伊斯（James Joyce）这事儿感兴趣"[22]。乔伊斯通过戏仿人们拐弯抹角、漫无目的

的思维方式，创造出了独特的文学风格，这种风格与现代舞者想要用身体传达哲学和情感诉求的使命一脉相承。多丽丝·汉弗莱则被亨利·考维尔（Henry Cowell）的音乐所吸引，他是一位能用身体不同部位弹钢琴的音乐家。这说明现代舞蹈家与其他艺术家在突破传统并寻找新的思考问题的路径方面有很多相似之处。[23]

对现代主义艺术家来说，最重要的，一是个人表达，二是用艺术作品传达思想或情感，而生活艰辛而沉重的现代舞者坚实的动作和紧张的面孔正体现了以上观点。具体而言，尼采的约束与自由、阿波罗与狄奥尼索斯的二元对立，构成了他们动作风格的基础。玛莎·格雷厄姆以呼吸规律为依据，确立了"收缩与放松"（contraction and release）的动作原理：以躯干为中心，收缩身体使腹部凹陷，背部隆起；放松时恢复身体姿态，挺直脊柱。多丽丝·汉弗莱的"跌倒与恢复"（fall and recovery）同样是以二元对立的原则为基础。她以各种自由落体的方式倒向地面，然后再反弹并站立起来。汉弗莱认为"两次死亡之间划过的弧"就是两次停顿之间蕴含的生命，即二元对立中的两个极端。[24]通过用身体动作不断重复这些循环——舞蹈——体现了这些对立元素的共存和偶然的统一。

现代舞者同时在心理和社会层面展现了这种对立的斗争。塔里米斯在自己的独舞首秀中表演的《潜意识》（Subconscious，1927）"把表现身体活动受到抑制的动作与自由的身体活动并置起来"，结束时从"灰色的迷雾中……以无拘无束的姿态"清晰地浮现在观众面前。[25]格雷厄姆在《异端》（1929）中把对立面的冲突置于社会环境中加以表现时，就没有那么乐观了。女演员身着黑色服装，和着路易·霍斯特（Louis Horst）音乐里单调而沉重的节奏，做着漠然冷峻的集体动作，与一袭白衣的格雷厄姆那充满激情和力量的个人动作形成强烈的反差（见下页图）。群舞演员围成一个半圆，一动不动，将主角围在中间，实际上是将她困在里面。主角同周围人

《异端》中的玛莎·格雷厄姆舞团。Soichi Sunami拍摄。（阿斯特、伦诺克斯和蒂尔登基金会纽约公共图书馆表演艺术分馆，杰罗姆·罗宾斯舞蹈部）

群的抗争在作品中重复了三次，随着一个典型的表现痛苦的后倒动作，被击败并受到惩罚的主角面朝下趴在地板上。格雷厄姆以这样的方式同时表现了个人的自大与无能。舞蹈中的背景音乐则强化了这一构思，抒情的主题用于格雷厄姆个人舞蹈的部分，沉重有力的基调则用于群舞部分。《异端》不仅证实了个体与社会之间存在的冲突，也预示了一个悲观的结局，它所强调的是：这样的斗争无法避免。

　　如果二元论是现代舞蹈家的哲学范式，那么极简主义则是他们的艺术风格。他们遵循格特鲁德·斯泰因（Gertrude Stein）"少即是多"的格言，拒斥丹尼斯肖恩舞团用大量道具、布景、华丽的服装营造舞台效果的做法，代之以在朴实无华的灯光下，身着朴素的服装，在毫无装饰的舞台上翩翩起舞。[26] 格雷厄姆郑重声明："同现

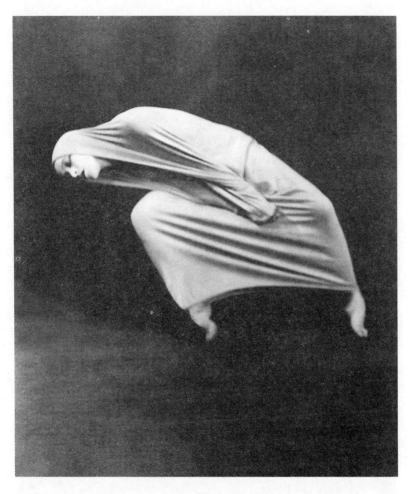

《悲歌》中的玛莎·格雷厄姆。Soichi Sunami拍摄。（阿斯特、伦诺克斯和蒂尔登基金会纽约公共图书馆表演艺术分馆，杰罗姆·罗宾斯舞蹈部）

代画家和建筑师一样，我们在舞蹈中剔除了那些不必要的装饰。就像建筑物上已经看不到那些花哨的饰物一样，舞蹈也不再需要多余的装饰。"[27] 她在 1930 年表演的独舞《悲歌》（*Lamentation*）便是一个里程碑式的例证。一名孤独的舞者坐在长椅上，身体被一套筒状的衣服所包裹，四肢被紧紧地束缚，头部也被遮盖着，只露出脚和脸。躯干的动作若隐若现，如胚胎般地蠕动。舞蹈透露出一种悲伤的情绪，并将这种情绪注入到被束缚的身体做出的紧张而充满渴望的动作中。

这种通过结构化的形式传达情绪的能力，正体现了《纽约时报》舞蹈批评家约翰·马丁所强调的现代舞者的重要性。多年来，马丁通过撰写报刊文章、在新社会研究学院（New School for Social Research）举办讲座和著书立说的方式，不遗余力地讲解并推广现代舞蹈。他认为呆板的动作语汇过去一直支配着古典舞（在他看来就是芭蕾），并导致了一种机器般的不自然的审美。另外，现代舞演员"绝不愿意把自己的身体变成一台在空间维度被预先设计好的用于制造产品的机器，而是坚持将其永远看作身体本身……全身心地将对现实深刻的情感认知从自身的经验迁移到对观众的理解上去"。作为个体经验的升华，情感是一种基本而普遍的存在。[28]

格雷厄姆带着对丹尼斯肖恩舞团和芭蕾舞的轻蔑态度，于 1930 年写道："我们拥有的是一种'外在'的舞蹈，而非'存在'的舞蹈——我们拥有的不是作为一个民族灵魂结晶的艺术，而只是娱乐。"[29] 关于"存在"，有如下诠释：对像二元论这样的基本哲学原理的关注；在服装或布景方面剔除过多装饰的极简主义风格；运用动作来传达情感；对各种"原始"文化的兴趣。对思想和美学风格基本要素的探寻，启发了许多欧洲现代主义艺术家探索非洲艺术与文化的灵感。[30] 格雷厄姆紧跟潮流，为帮助现代舞者将其舞蹈类型确立为美国的艺术形式之一，开始在美国国内寻找这一原始灵感。她确认了"两种"可能有用的美国"本土舞蹈形式"——非洲裔美

现代身体——舞蹈与美国的现代主义

国人的舞蹈和美国原住民的舞蹈——并用二元论的术语表述了二者的特色："黑人舞蹈是一种向往自由的舞蹈，一种乐而忘忧的舞蹈，当他们纵情欢乐、沉浸在碎片式的节奏（a rhythm of disintegration）所带来的原始美感之中时，往往有种狄奥尼索斯般的气质；印第安舞蹈则并不表达自由、忽视或逃避，而是要表达对生命的省察——认识自我与从中发现自我的那个世界之间的完整关系，那是一种表现力量的舞蹈，一种整合的节奏（a rhythm of integration）。"[31] 格雷厄姆开始在舞蹈设计中尝试将以上这些想法付诸实践，并在 1931 年创作了她的代表作之一《原始奥秘》（*Primitive Mysteries*）。作品考察了当时美国原住民的宗教信仰，即由传教士带来的天主教信仰同多种部落信仰的混合体。同此前的《异端》一样，这部作品的结构也是通过将一名身着白色服装的女主角（圣母玛利亚的抽象形象）与周围一大群身穿深色服装的女演员进行并置来造成反差。与《异端》不同的是，在这部作品中，个人和群体之间存在着和谐的交流，既有肢体上的，也有心灵上的。这出舞蹈肯定了群体的统一性和仪式本身的重要意义。格雷厄姆不再坚持她在自己周围见到并在《异端》中展现的悲观态度，而是在对美国原住民文化的理想化过程中找到了她所希冀的和谐状态。[32]

现代舞蹈家们通过挖掘美国原住民的精神传统，发展出了一套"整合的节奏"，并从非洲和非洲裔美国舞蹈传统中，剥离出一种解放整个身体的"分裂的节奏"。非洲舞蹈及其精神传统的特点体现在震动全身和放松关节的动作上，突出舞蹈动作的冲动和起始，而不是程式化的延续过程。现代舞蹈家指出了将躯干和髋部作为舞蹈动作的中心和起点的重要性，这与芭蕾舞紧紧绷直脊柱、固定臀部、双腿敏捷地做圆周运动和垂直伸展运动的要求大不相同。白人现代舞演员不认同非洲裔现代舞演员采用的臀部圆周运动，但他们接受身体的流动性，一个动作产生出连带的动作，这正好与非洲式舞蹈中节奏律动的运动原理相吻合。[33]

对节奏的讨论从整体上反映了非洲裔美国人、美国原住民和白人传统的混合越来越广泛，也反映出这些不同的舞蹈类型正在相互渗透，特别是在美国文化领域。文学批评家玛丽·奥斯汀（Mary Austin）认为"美国节奏"（American rhythm）来源于美国原住民的歌曲和舞蹈，这些歌曲和舞蹈十分普及，其中节奏"本身可能就是表现意识的方式"。[34] 在哈夫洛克·埃利斯（Havelock Ellis）等性学家，以及哈特·克莱恩与西奥多·罗特克（Theodore Roethke）等现代主义诗人的作品中，节奏往往有性暗示的意味，与动物的激情相联系，并让人想当然地联想到原始族群。克莱恩在诗作《航程》（"Voyages"，1926）中的"波浪起伏，星吻着星，直至／你身躯摇荡！"和罗特克晚年的诗作《红颜我曾知》（"I Knew a Woman"，1958）中的"我于身体的摇摆间，度量光阴的流转"，都分别加入了身体节奏的表现方式。[35] 现代舞蹈家与这些思想家的观点一脉相承，认为性和舞蹈表现了一种构成生命之基的富有灵性的节奏力量。汉弗莱写道："节奏在人类生活和已知世界的方方面面无所不及，因此可将其比拟为我们生存的环境。"她同时敦促舞者们回到这一与生俱来的基础之上。[36] 现代舞蹈家希望用棱角动作——通常为间断动作（disjunctive movements）——来表现蕴含于节奏中的模式（pattern）与关联性（connectedness）。

事实上，"和谐"是汉弗莱尝试在编舞中实现的第一个抽象概念。1927 年，仍与丹尼斯肖恩舞团保持着正式合作关系的汉弗莱，说自己"厌倦了那种小巧精致的舞蹈，还有那些或花哨或漂亮的芭蕾舞或性格舞（character ballet），我已经走到了抽象表现的极端"。[37] 为配合克利福德·沃恩（Clifford Vaughn）为她的编舞创作的新音乐，汉弗莱将焦点放在了色彩上。她对这一主题做了大量研究，思考颜色与情感表达、音乐理论和光之间存在着怎样的关系。汉弗莱在笔记里充满激情地描述了原色组合之间的相互作用——它们可以融合成新的颜色——并据此创造出了一种振动（vibration）的效

果，而非某种形式（form）。譬如利用服装和照明，身着红色和黄色服装的两组舞蹈演员混合起来，一条橙色的围巾随着他们的动作显现出来。最后，"所有耀眼的色彩根据不同的节奏类型（rhythmic patterns）排成金字塔的形状，渐渐达到高潮，一根银色的条纹模拟出一条无限上升的光流"。[38]《色彩和谐》（Color Harmony，1927）这部作品标志着现代舞同以往舞蹈形式的分裂，表明现代舞蹈家赋予了舞蹈设计理念抽象性和理论上的丰富性。

汉弗莱对于色彩与和谐的最初想法，可能曾受到圣丹尼斯1924 年发表在丹尼斯肖恩舞团杂志上的文章《色彩舞者》（The Color Dancer）的启发。这篇文章也让圣丹尼斯的另一位追随者埃德娜·盖伊（Edna Guy）开始思考色彩的"心理学和象征主义"问题。[39]盖伊对色彩的思考在 20 年代末有了很大的拓展，她对圣丹尼斯说："将来我要做一个大规模集体动作的演出，就以服装的颜色为象征手段——用穿在身上的颜色来表现。其中有男孩也有女孩，有白人也有黑人。"[40]然而盖伊的想法没能成为现实，身为一名年轻的非洲裔美国女性，她发现想要在表演会舞蹈演出中谋得一席之地总是障碍重重。在圣丹尼斯和汉弗莱对色彩的所有研究中，肤色并未出现在他们各自的理论框架内。尽管在 20 世纪 20 年代，许多不同族裔相互融合的情形——尤其是在纽约市——已经越来越普遍，但美国白人对种族歧视置若罔闻的态度却依然很普遍。很多纽约白人前往上城区，体验到哈莱姆跟"有色"人种混在一起的兴奋与刺激。不论白人现代舞者是否像埃德娜·盖伊那样，曾努力去解决有关颜色的诸多问题，他们都是上城区的一部分，这里有川流不息的人群，布鲁斯和爵士乐吹响了大战后萦回不散的悲伤和漫不经心的生活态度。[41]

哈莱姆的夜总会，如棉花俱乐部（Cotton Club），至今还保持着20 世纪 20 年代的固有形象，其中有一幅令人不适的清晰照片——白人观众以窥视黑人舞者和音乐人表演的艳俗节目为乐，而当时非洲裔

美国人组织的文化活动和大部分观众的纯洁度都超过了那些夜总会。20 世纪 20 年代，非洲裔美国人在此前拒绝过黑人作者的出版社出版了自己的著作。在百老汇各大剧院上演的非洲裔美国人的时事讽刺剧也越来越多；在一些像《戏船》（*Showboat*，1927）和尤金·奥尼尔（Eugene O'Neill）的《上帝的儿女都有翅膀》（*All God's Chillun Got Wings*，1924）之类的剧目的演出中，演员均来源于不同的种族；甚至非洲裔美国画家阿伦·道格拉斯（Aaron Douglas）和帕尔默·海登（Palmer Heyden）、古典音乐作曲家威廉·格兰特·斯蒂尔（William Grant Still），以及歌剧演员罗兰·海斯（Roland Hayes）和后来的玛丽安·安德森（Marian Anderson）也开始进入这些为各种艺术类型提供支持的精英机构。[42] 詹姆斯·韦尔登·约翰逊（James Weldon Johnson）在他 1930 年的《黑色曼哈顿》（*Black Manhattan*）一书中，歌颂了非洲裔美国艺术家们取得的成就，并将其归因于黑人在北方各大城市中不断增长的人口数量；其原因是一些工厂在"一战"期间优先为非洲裔美国人提供工作机会，他们因此离开了南方的耕地来到北方。约翰逊提醒读者，艺术活动反映的是一种复苏，而不是一种新的现象，因为"几百年来，黑人一直是富有创造力的艺术家，并为这个国家共同的文化宝库做出了贡献"。[43] 真正的新东西，是"新黑人"（New Negro）和"哈莱姆文艺复兴"（Harlem Renaissance）这样的新名词，以及白人更为积极的回应，还有部分非洲裔美国人为激励和引导艺术输出而做出的努力。

舞蹈便是这派繁荣景象中的一分子。在巴黎，约瑟芬·贝克（Josephine Baker）曾两度惊艳全场，一次是 1925 年在香榭丽舍剧院，另一次是 1926 年在女神游乐厅（Folies Bergères）。在纽约，比尔·"宝洋哥"·鲁宾逊（Bill "Bojangles" Robinson）[1] 占据着百老汇

[1] 原名路德·鲁宾逊（Luther Robinson，1878—1949），美国黑人踢踏舞明星。"宝洋哥"是其别名，关于它的含义有不同的解释，包括"逍遥自在""吵吵嚷嚷之人"等。

踢踏舞的舞台，他后来在 30 年代涉足电影领域。弗洛伦丝·米尔斯（Florence Mills）在 1924 年上演的时事讽刺剧《从南方到百老汇》（*Dixie to Broadway*）中，以精湛的舞蹈和歌唱技艺引起了轰动。这部全部由黑人演员出演的剧目，不同于以往那些以男性喜剧演员为主的表演。1927 年，一股新的舞蹈热席卷了纽约的舞池：为庆祝查尔斯·林德伯格（Charles Lindbergh）独自不间断驾机横越大西洋的飞行，人们发明了林迪舞（Lindy hop），在哈莱姆的萨沃伊舞厅（Savoy Ballroom），林迪舞的空中托举、快速的步法和充满即兴风格的单人分离动作（solo breakaways）让观众眼花缭乱。

在这样的氛围里，埃德娜·盖伊受到非洲裔美国歌唱家罗兰·海斯与保罗·罗伯逊（Paul Robeson）及露丝·圣丹尼斯 1922 年一场演出的启发，开始对舞蹈产生兴趣。盖伊在圣丹尼斯的演出结束后给她写了一封短信——一段充满诗意的遐想，落款是"黑人女孩埃德娜·盖伊"。接下来的几年里，盖伊一直通过信件和舞蹈班与圣丹尼斯保持着联系，希望加入丹尼斯肖恩舞团。圣丹尼斯鼓励盖伊继续追求自己远大的理想，但只是断断续续地帮她解决了一些她当时面临的困难。盖伊一直在努力寻找愿意接收她的老师和舞蹈班，然后又开始找工作。虽然她认识到齐舞（chorus dancing）毫无"美感"可言（这与圣丹尼斯的看法一致），但盖伊之所以寻求这样的工作，是因为这类舞蹈被视为非洲裔美国人的强项，同时表演会舞蹈团体又不愿意雇用她。然而，即便是在这种展示性舞蹈（show dancing）中，她仍然遭到了歧视。她很快意识到自己只能寄希望于获得一个专门的角色，因为"歌舞队里全都是浅肤色的女孩，很难跟她们相处"。[44]

盖伊被各种各样的偏见所困扰。她当年正是因为遭受偏见才选择了齐舞队，而现在又是偏见让她在这一领域饱受挫折。她在 20 年代末转向了刚刚起步的现代舞运动，这场运动在理论上倡导对所有人及所有身体形态秉持一种开放的态度。盖伊同曾经在小剧场运

动（little theater movement）[1]中取得一定成就的赫姆斯利·温菲尔德（Hemsley Winfield）一起工作，于 1931 年 6 月参加了第一届非洲裔美国人的现代舞演出。当时温菲尔德新组建的青铜芭蕾舞团（Bronze Ballet Plastique）正在扬克斯（Yonkers）的桑德斯贸易学校（Saunders Trade School）为有色公民失业与救济委员会（Colored Citizens Unemployment and Relief Committee）做慈善演出。六个星期后，盖伊和温菲尔德的黑人艺术剧院舞蹈团（Negro Art Theatre Dance Group）共同执导的节目登上了"美国首届黑人舞蹈表演会"（First Negro Dance Recital in America）的舞台，演出地是位于曼哈顿中城列克星敦大道与 42 街交会处的查宁大厦（Chanin Building）五层的一座小剧场。此次首演之后不久，埃德娜·盖伊于同年成立了新黑人艺术舞蹈团（New Negro Art Dancers）。"新黑人"舞蹈的时代到来了。[45]

温菲尔德的黑人艺术剧院舞蹈团与盖伊的新黑人艺术舞蹈团，以舞蹈的形式将哈莱姆文艺复兴的诸多思想付诸实践。当时有人认为黑人舞者只擅长那些扭动臀部、挥舞四肢的自由舞蹈动作。为打破这种成见，温菲尔德和盖伊编排了抽象且动作要求极其严格的现代舞动作，每一个动作都蕴含着严肃并经过推敲的目的。盖伊在训练之初便已经看到了自己的重要性："我要让全世界第一次看到，一个小小的黑人女孩，一个美国人，也能干得漂亮，充满感情——用她的灵魂跳出富有创造力的舞蹈；我要把我在舞蹈团和一切美好的事物中发现的关于美的想法和愿望传递给其他黑人男孩和女孩们——他们需要这些，他们只是在等待有人迈出第一步，为他们树

[1] 20 世纪初，传统剧院的生存空间受到电影业的挤压，而美国戏剧界此时也在欧洲戏剧的启发下，致力于创作具有本土特色的作品。在此背景下，芝加哥、波士顿、西雅图和底特律等地开始出现租借临时场地表演美国本土剧目的演出形式，并在 30 年代迎来了发展的鼎盛期，涌现出了尤金·奥尼尔（1888—1953）、阿瑟·米勒（Arthur Miller, 1915—2005）、乔治·考夫曼（George Kaufman, 1889—1961）等优秀剧作家。

立榜样，我想他们愿意去效仿。我会成为那个引领他们的人。"[46] 在通过舞蹈塑造非洲裔美国人新形象的过程中，盖伊和温菲尔德发现，现代舞是一种不断演化的、可塑的艺术形式，能够借此展现非洲裔美国人广泛的舞蹈能力，以及他们在主题和舞蹈设计方面的才能与人文关怀。这是步入正统艺术之门的契机。在当时，艺术体现的是教育、创造力和精湛技艺的价值标准，很多人认为这是非洲裔美国人无法企及的高度。盖伊在她雄心勃勃的述职声明中，宣称自己将会成为那个独一无二的"小小的黑人女孩，一个美国人"，带领人们去见证非洲裔美国人在美国艺术领域的贡献和应有的地位。

20世纪20年代末，创造美国式表演会舞蹈形式的任务已经稳步启动，社会和政治观念在实现这一目标的过程中将要扮演的重要角色也已经确定。盖伊、塔米里斯、格雷厄姆、汉弗莱等人以文字或舞蹈的形式发表的宣言，吹响了美国艺术领域新势力的号角。艺术变革也会带来社会变革。1927年，就在伊莎多拉·邓肯不幸去世之前，她重申了自己对舞蹈精神价值的信仰，并将舞蹈分为神圣与世俗两种类型。这套二分法及其主要内涵沿用到了1930年，格雷厄姆将其转变为两个社会范畴，即美国原住民与非洲裔美国人。通过这一重新命名的方式，可以看到这种关于"存在"的革命性舞蹈形式是如何植根于美国的社会结构之中的。但它也表明现代舞蹈家们强化了某些源于体型差异的偏见。现代舞蹈家认为芭蕾舞的无关痛痒、丹尼斯肖恩舞团的异域风情、非洲裔及少数族裔的展示性舞蹈传统中的粗野之风都不合时宜，他们想在三者间寻找一条新的路径。在此过程中，他们保留了现代主义中的高低贵贱之分，贬低工人阶级、少数族裔和非洲裔，轻视文化表达。而与此同时，这种二分法却正是得益于对以上要素的发掘和利用。汉弗莱认为："芭蕾和裙撑、羊腿袖一样，已经过时"，而炫目的娱乐表演也毫无意义。[47]

宣言

33

奥利弗·塞勒在《艺术的反抗》中说："审美的反抗同社会的反抗相生相伴。"这一原则将会得到现代舞蹈家的证实。[48] 他们的社会反抗或许不如审美反抗那么彻底，但其紧迫感与热情却十分强烈。汉弗莱在许多谈话和文章中清楚地表达过自己作为一名现代舞者的使命："我相信舞者一定属于他的时代和处境，他只能表达自己经验范围内或与之接近的东西。这种新的舞蹈表现形式，必然来自那群占领了这片大陆、在森林和平原筑起千百条道路、征服了千山万壑并最终建起钢铁和玻璃大厦的人们。美国舞蹈就诞生于这个新世界、新生命和新气象之中。"[49] 宣言已经确立，现代舞蹈家们继续前行，在艺术和社会领域为自己确立新的角色。

现代身体——舞蹈与美国的现代主义

2　　　　　　　　　　　　　　　　　　女性开拓者

　　1934 年 12 月的《名利场》(*Vanity Fair*) 杂志刊载的一幅插画,展现了玛莎·格雷厄姆与萨莉·兰德 (Sally Rand) 截然不同的形象。她们一位是现代舞者,另一位则是在 1933 年芝加哥世博会 (Chicago World's Fair) 上因色情表演而走红的扇舞演员。配图文字中给这幅画拟的标题"无法交谈"("Impossible Interview")更加凸显了两位舞者的差异。兰德想要证明她们之间是存在共性的,她说:"咱们不都是干同一行的吗?不就是几个使劲儿扭腰摆臀的小女孩吗?"格雷厄姆对此却"傲慢地"予以了谴责。对话就此结束,她们都意识到各自的观众群大相径庭。兰德"在淑女俱乐部里一定不会受欢迎",而格雷厄姆要是"到了色情扭摆舞 (cooch) 的地盘"——就拿低俗歌舞表演中的肚皮舞来说——"也会一败涂地"。兰德建议把观众分开:"从现在起,我们最好对半分。你负责淑女,我负责男人。"[1]

　　这幅插画和虚构的配图文字极具煽动性,正好捕捉到了 20 世纪上半叶女性在舞蹈中面临的复杂局面。从歌舞杂耍和低俗歌舞表演到表演会舞台,基本上所有舞蹈类型都把女性设置为主要的看点,这已经成为一种惯例,它将女性身体想当然地看作男性异性恋观众满足性欲望的对象。现代舞者通过在舞台上展现不同的女性

形象来挑战这种成规固见，其目的不是撩拨观众，而是表达反抗与诉求。现代舞改变了舞台所呈现的内容，改变了观众的构成，也改变了观众的期待。尽管有这样的挑战，尽管格雷厄姆与兰德之间存在许多重大的差异，但二者之间的分歧并没有漫画所表现的那么大。在 1932 年芝加哥的一场艺术家舞会（Artists Ball）上，兰德曾作为戈黛娃夫人（Madam Godiva）的扮演者，与表演《黑色幻想曲》（*Fantasie Negre*）的非洲裔美国舞蹈家凯瑟琳·邓翰（Katherine Dunham）出现在同一张节目单里。20 年代中期，兰德与多丽丝·汉弗莱也曾在同一张节目单里出现过，当时汉弗莱还在丹尼斯肖恩舞团。兰德随后还向汉弗莱咨询并得到了她有关编舞的建议。两位舞者都表达了对彼此的欣赏。[2] 女性现代舞者当时都没能跳出传统的女性观，但无论在舞台上还是舞台下，她们的女性身份却是人们认识和判断其成就时所考虑的因素。[3]

　　玛莎·格雷厄姆和多丽丝·汉弗莱作为 20 世纪 30 年代现代舞的领军人物，其生活和事业既代表了从事舞蹈的异性恋白人女性的经历，又展示了现代主义中来源于她们自身的各种形象和观点。汉弗莱认识到现代舞是一次全新的冒险，因此将自己看作其中的一名女性开拓者。[4] 在 1920 年女性选举权获得通过后的十年间，现代舞的发展得以巩固，但女性选举权运动中也出现了分裂与歧视政策，在随后的平权修正案以失败告终之后，个人主义思潮开始出现，二者带来的影响均在现代舞中有所反映。女性现代舞蹈家对有关改变女性地位的一系列特定目标并没有抱太大热情，但编舞家、演员、教师和舞团负责人的身份却将她们置于论辩的中心，人们持续不断地争论着女性能够胜任哪些事务，男人和女人之间的差异和相似之处，以及女性作为美国文化的创造者和评判者所扮演的角色。[5]

　　今天，格雷厄姆已经被公认为 20 世纪首屈一指的现代舞舞蹈家和编舞家，部分原因大概是她经历了几乎整个 20 世纪——她生于

　　　　　　　现代身体——舞蹈与美国的现代主义

1894 年，1991 年去世。她的表演生涯也几乎贯穿了整个世纪，首次登台是在 20 世纪 10 年代末，1970 年，76 岁的格雷厄姆勉强完成了她最后一场表演。多丽丝·汉弗莱今天的名气则稍逊一筹，她于 1958 年去世，时年 63 岁，与格雷厄姆相比去世得早了一些。但在 20 世纪 30 年代，格雷厄姆与汉弗莱都是公认的现代舞领军人物。格雷厄姆因其充满力量的舞台表现而获得诸多赞誉，而汉弗莱则因其出色的编舞技巧得到了高度的尊重。如果说格雷厄姆是一位神秘的现代舞艺术家，那么汉弗莱就是坚持不懈的理论家和工程师。

　　玛莎·格雷厄姆出生于宾夕法尼亚州的阿勒格尼（Allegheny），是家中三姐妹中的大姐（还有一个男孩幼年夭折）。父亲乔治·格雷厄姆医生（Dr. George Graham）掌管家中事务，保持着清教徒的家庭氛围，宗教活动和学习思考都有严格的规定。母亲比父亲小 15 岁，据说是迈尔斯·斯坦迪什（Miles Standish）[1]的后人，平时沉默寡言却很有发言权。1908 年，为了缓解妹妹玛丽的哮喘病，格雷厄姆一家搬到了加利福尼亚州的圣巴巴拉（Santa Barbara）。加州的言论自由和思想自由的氛围与宾州的清教主义形成了鲜明的对比。对玛莎而言，东西海岸的差异就如同宗教压制与异教信仰、束缚与自由之间的两极对立。这种对立也包括自己和父亲之间的矛盾。父亲对当时刚刚萌芽的心理学充满了好奇和研究兴趣，而她身处几乎全部是女性成员的家庭中，对世界的看法更加敏锐，开始相信直觉和情感。家中信奉天主教的爱尔兰女佣莉齐（Lizzie）带玛莎参加过一些奢华的天主教仪式和典礼，而强调身体动作的重要性则是父亲为她补充的项目。就像那个大家耳熟能详的故事所讲述的，五岁的玛莎因为说谎而被父亲责骂，父亲说从她身上就能马上看出来她说

[1]　斯坦迪什（1584—1656），英裔美国殖民者，1620 年乘"五月花"号抵达北美洲，1644 年至1649 年任助理总督和殖民地财务官。其英文原名多写作 Myles。

谎，因为"动作从不撒谎"。格雷厄姆发现身体动作可以显露内心，还能表达其他方式无法传递的事实和真相。这堂"舞蹈课"奠定了格雷厄姆传奇的基础。[6]

1911 年，露丝·圣丹尼斯在洛杉矶办了一场演出，剧目包括《埃及》（*Egypta*）和《罗陀》，它点燃了格雷厄姆追求舞蹈的兴趣。1913 年，格雷厄姆从圣巴巴拉高中毕业后，进入位于洛杉矶的专科学校卡姆诺克艺术学校（Cumnock School of Expression）学习舞蹈、戏剧和文化课。她的父亲于 1914 年去世，紧接着又遇上家庭经济困难，不过她最终还是得以在 1916 年从该校顺利毕业。同年夏天，格雷厄姆加入了在洛杉矶刚成立一年的丹尼斯肖恩舞校，由露丝·圣丹尼斯和泰德·肖恩亲自指导。格雷厄姆沉浸在德尔萨特体系、花哨的身体动作、芭蕾和钢琴课的气氛里，享受着圣丹尼斯和肖恩提倡的自由和异域风情的滋养。她抚摸着圣丹尼斯的孔雀皮亚多莫（Piadormor），聆听着玛丽·贝克·艾迪（Mary Baker Eddy）的诗歌和文章，学会了一种有关日本插花艺术的舞蹈，终于开始了自己的舞蹈教学和表演生涯，并在泰德·肖恩创作的一部关于阿兹特克公主的芭蕾舞作品《霍奇特尔》（*Xochitl*，1920）中担任主角。[7]

格雷厄姆进入丹尼斯肖恩舞校一年后，多丽丝·汉弗莱也加入了暑期班。与格雷厄姆相比，汉弗莱更加看重这次奔赴洛杉矶的朝圣。1895 年，汉弗莱生于伊利诺伊州的奥克帕克（Oak Park），在美国中西部度过了童年时光，作为家中独女，备受宠爱。父亲曾是一名新闻工作者，后来做过芝加哥皇宫酒店的经理，母亲毕业于霍利奥克山学院（Mount Holyoke College）和波士顿音乐学院（Boston Conservatory of Music）。汉弗莱的成长经历与格雷厄姆有些相似，她们都因为家中没有男孩子而得到了更多的关注和机会。汉弗莱的母亲负责家中事务，并在她八岁时将她送到帕克学校（Parker School），跟随玛丽·伍德·欣曼（Mary Wood Hinman）学习舞蹈，她的艺术训练便由此开始。欣曼也在赫尔馆教授舞蹈，她从不

同类型的舞蹈中提炼出各式各样的舞蹈风格，取材范围涵盖舞厅舞（ballroom）和民间舞（folk）。汉弗莱 16 岁时在欣曼的鼓励下开始教人跳舞。在父亲因酒店被出售而失业之后，她的教学任务剧增，并和母亲一起担起了养家的责任。由于教学任务繁重，演出机会少之又少，汉弗莱便于 1917 年来到丹尼斯肖恩舞校的暑期班寻求新的机会，并于 1918 年夏天再次加入，这一次她留了下来。[8]

格雷厄姆与汉弗莱不同的天赋和禀性决定了她们在丹尼斯肖恩舞校的不同角色。格雷厄姆个头不高，但躯干部分很长，面容瘦削而憔悴，眼窝深陷，总是十分警觉，紧张而又心志坚定。圣丹尼斯更喜欢开朗活泼的汉弗莱。她的身体柔软而修长，颧骨突出。与格雷厄姆相比，汉弗莱在体型和个性上都跟圣丹尼斯很像。格雷厄姆当时由肖恩负责指导，因此有机会在他的芭蕾舞作品中扮演各种角色。肖恩后来还在她离开丹尼斯肖恩舞团时帮助过她，向一位朋友推荐她在 1932 年的纽约歌舞杂耍表演秀中演出《格林尼治村讽刺剧》（The Greenwich Village Follies）。格雷厄姆后来离开了该表演团体，在纽约州的罗切斯特（Rochester）找了一份教职。她于 1926 年再次回到纽约市，带着她的三名学生举办了一场由她自己编舞的完整演出。

汉弗莱与圣丹尼斯和肖恩相处得更久一些，其间她于 20 年代前往亚洲做了一次为期两年的巡回演出，之后协助二人在纽约市筹办新舞校。在圣丹尼斯的悉心栽培下，汉弗莱受益匪浅，她致力于丹尼斯肖恩舞校运用动作和编舞形式来表现音乐的创新——"音乐可视化"（music visualizations）。尽管汉弗莱此后不久就对这种平淡的创新嗤之以鼻，但这些音乐可视化的表现方式却让她终其一生都致力于对形式和抽象表达的探索，这两者也成为她舞蹈设计的特色。1928 年，汉弗莱、查尔斯·韦德曼、波林·劳伦斯（Pauline Lawrence）就丹尼斯肖恩舞校的改革问题与圣丹尼斯和肖恩展开论战。学校人气渐微，而圣丹尼斯和肖恩这时则想要消除自身遗留至今的污点——他们曾为生计所迫做过歌舞杂耍表演。学校的重组也

涉及其他因素，对年轻舞者的影响更大。肖恩觉得舞团成员需要遵守更高的道德标准，这或许是他对自身行为的隐晦自责——他一面与圣丹尼斯结婚，一面却跟男人们私通。或许更让人惊讶的是，圣丹尼斯竟然声称她打算把在校犹太学生的数量限制在"总人数的百分之十"以内，主要的依据是1924年颁布实施的移民配额法令，该法令也做出了类似的限制。汉弗莱在写给父母的信中讲述了这件事，她认为这种做法是为了保持这门艺术的美国血统，保持舞团的美国人形象，尤其是在出国演出的时候。圣丹尼斯在针对盎格鲁—撒克逊艺术做出这一系列声明之后，又继续邀请犹太人的舞蹈团成员参加即将在刘易森剧场（Lewisohn Stadium）举行的演出，这一伪善的举动又让汉弗莱注意到了。[9]道德正义与反犹主义之间的这些矛盾同艺术感受力的日渐分化交织在一起。汉弗莱、韦德曼、劳伦斯随即离开了丹尼斯肖恩舞团，开始组建自己的舞蹈团体——汉弗莱—韦德曼舞团（Humphrey-Weidman Group）。

格雷厄姆和汉弗莱在丹尼斯肖恩舞校接受的训练和培养，为她们致力于自己热爱的舞蹈事业奠定了基础。二人都曾在丹尼斯肖恩舞校任教，并经常在丹尼斯肖恩舞团的表演会上演出。尽管二人并无交集，但她们分别与舞团的其他成员建立起了至关重要的联系，这对她们的事业和生活产生了很大影响。丹尼斯肖恩舞团的伴奏师路易·霍斯特离开舞团后曾鼓励格雷厄姆继续独立奋斗。汉弗莱则得到了另外两位丹尼斯肖恩舞团成员的支持：查尔斯·韦德曼成了她舞蹈表演和编舞的搭档，波林·劳伦斯则成了他们的伴奏师、舞团经理和坚定的支持者。格雷厄姆和汉弗莱在20世纪20年代的首秀表演会就反映出了丹尼斯肖恩舞团的影响。其中格雷厄姆的《东方诗歌三首》（*Three Poems of the East*，1926）和《克里希那之笛》（*Flute of Krishna*，1926）[1]就是效仿圣丹尼斯专注亚洲文化而创作

〔1〕 克里希那为印度教中毗湿奴的第八个化身，通常以吹笛的牧人形象出现。又译作"黑天"。

的作品，汉弗莱以格里格（Grieg）的《A小调钢琴协奏曲》（*Piano Concerto in A Minor*，1928）为伴奏音乐的做法则继续着将音乐作品转化为身体动作的尝试。但还在丹尼斯肖恩舞团时，反抗的种子就已经根植于她们的内心了。格雷厄姆和汉弗莱都是在 22 岁时来到丹尼斯肖恩舞校，她们都有着清晰的自我意识和女性身份意识，舞校培养了她们的这种意识却无法容纳它。格雷厄姆和汉弗莱回应着个人表达的呼声，意识到艺术和社会形态的变化；她们勇敢地踏入了探索动作和创造力的新领域，为女性铺设了一条新的艺术道路。

20 世纪 30 年代，女性虽然已经在其他艺术领域获得了突出的地位，如绘画领域的乔治娅·奥基夫（Georgia O'Keeffe）、文学领域的格特鲁德·斯泰因，但她们均未能像在现代舞领域这样成为某一艺术形式的主导。女性在现代舞领域的领导地位与当时大多数女性越来越容易获得各种机会的趋势是一致的。20 年代以前，美国白人女性参与投票、上大学都有了备案编号，她们可以享受城市夜生活，在职场工作的人数比例也比以前有了较大提升。很多女性觉得争取平权的战斗已经取得了胜利，但由于吉姆·克劳法（Jim Crow laws）[1]，大部分非洲裔美国女性都无法享有女性选举权之争的胜利果实。一些白人女性团体曾共同致力于促进选举权法案的通过，然而才刚刚取得成功，这种凝聚力就已经开始瓦解了。全国妇女党（National Women's Party）和女性选民联盟（League of Women Voters）展开了激烈的辩论。前者以艾丽丝·保罗（Alice Paul）为首，致力于通过平权修正案，后者则是为女性提供保护性立法支持的组织。强烈的个人主义思潮开始在年轻女性中间涌现。1927 年，

[1] 美国南方从 1877 年到 20 世纪 50 年代实施的一系列种族隔离法。"吉姆·克劳"原为美国剧作家托马斯·赖斯（Thomas Rice，1808—1860）于 1830 年左右创作的黑人角色，后演变为对黑人的蔑称。该系列法案从 1954 年到 1965 年被逐步废除。

多萝西·邓巴·布罗姆利（Dorothy Dunbar Bromley）在《哈泼斯》（*Harper's*）杂志上撰文，将"女权主义者——新风尚"（Feminist—New Style）[1]定义为这样的女性："她们清楚地知道这就是她的美利坚，这就是 20 世纪赋予自己的权利，让她从一种本能的生物蜕变为能够掌握自己的命运、羽翼丰满的个体。从这个角度来说，她坚信女人和男人正日趋平等。"[10]汉弗莱思考的是现代舞者应该选择什么样的舞蹈题材，而她的答案则反映出 20 世纪 20 年代到 30 年代女性参与的诸多领域中所渗透着的精神气质："只存在一种舞蹈题材：个人经验，而且必须据其本义将这种经验视为一种行动（action），而非思想观念（intellectual conception）。"[11]行动与个人主义引起了一波自我表达的浪潮，对女性身份的各种新定义在这波浪潮中受到欢迎并被不断探讨。

现代主义的艺术运动与这股强调个人主义的潮流大同小异，但前者关注的焦点是艺术家与社会大环境的疏远（alienation）和分离（isolation）。而社会大环境却是格雷厄姆在 1929 年的《异端》中特意展示的元素。这部作品以戏剧化的方式呈现了坚忍克己的个人与禁锢他人的大众之间的斗争。19 世纪，个人被看作具有理性的公民——民主政治制度中明确的单元。到了 20 世纪初，个人主义则涵盖了更多的内在性和表现力。新兴的职业心理学家认为，个体心智有着复杂的运作过程，它们极大地拓展了理解个人和社会行为的空间。行动和思考现在具备了某种意义潜流，而不仅是一种显在的意义。要了解他人，必须将理性和非理性、已知和未知的诸多可能都考虑在内。性学家、叛逆艺术家和女权主义者公开宣扬人类强烈的性欲望，并强调将女性纳入其中。在这样的背景下，性被纳入了重新定义个人主义的范畴内。这些主张意在呼吁人们重新重视感

[1] feminism在文学批评等领域常译作"女性主义"，旨在淡化女权运动的激进色彩。本书涉及这一概念时主要着眼于 20 世纪上半叶女性争取平权的社会运动，故采用"女权主义"。

受，正如哲学家约翰·杜威（John Dewey）所说，将"显在的……行为［与］思想和感受"联系起来，将心灵与物质连接起来。[12] 强调自我的各种内在表达形式这一新观念提升了女性在各艺术领域的参与度，部分原因是人们认为女性更为感性和情绪化，而理性则相对欠缺，还因为这些观念带来的内化过程几乎不需要公开的讨论平台。现代主义艺术家们首先向内看，对男性或女性的判断在理论上没有做出任何断言或带有任何偏见。[13]

20 世纪 30 年代的现代舞舞蹈家在艺术创作的过程中并没有区分男性和女性，但的确强调了一种不同的主体性。当毕加索将自己的心理活动用视觉呈现的方式展现在画布上时，现代舞舞蹈家们则将身体作为展现个性和表现力的源泉。汉弗莱指出："通常来说，没有人能像经验外在于自己的人那样令人信服地舞蹈，这是因为身体作为每一种思想和情感的反映，无法轻易脱离其动作习惯。这样的舞蹈在审美世界里是独一无二的。"[14] 在人类学和心理学的影响下，凯瑟琳·邓翰对这一问题做出了如下表述："有意识和无意识之间持续不断的相互作用在物质形态中找到了完美的途径——包罗万象的人类身体。"[15] 女性现代舞舞蹈家将反映女性身份新定义的积极精神，与自身身体的表达性动作中的现代主义内部视角结合在了一起。

事实上，很多现代舞蹈家都认为舞蹈艺术高于其他艺术类型，因为其原材料——身体——先于语言而存在，因而更接近现代主义艺术家们努力去揭示的关于存在的原始和基础的要素。格雷厄姆终于超越了她父亲所说的"动作从不撒谎"的断言，认为身体只需要"随时显露"就能体现这种与生俱来的重要性。[16] 谢尔登·切尼（Sheldon Cheney）在 1936 年出版的关于戏剧史的著作中提出的"舞蹈是一切艺术之母"已成为这个时代的共同信条。而汉弗莱、英国性学家哈夫洛克·埃利斯，以及伊莎多拉·邓肯在 20 世纪初也表达过同样的观点。[17] 舞蹈的性别化（gendering）无法被忽视：如果舞蹈是艺术之母，那是因为它源自我们的身体。从犹太—基督

教（Judeo-Christian）思想到西方哲学，人们所理解的夏娃的性诱惑促使女性在心灵／身体的二元对立中偏向对身体的认同。女性的身体因为生育孩子而被赋予了固有的意义，那么她们喜欢通过身体和舞蹈来表达事物和情感自然是合乎逻辑的推断。女性现代舞舞蹈家并未宣称身为女人让她们与自己身体的关系更加密切，但在对身体动作能够揭示自然本能和感受这类观点表示认可时，她们却一方面支持将身体看作女性的全部，另一方面又肯定了身体表达的唯一性和深刻性。

虽然舞蹈被视为更契合女性天然气质的艺术领域，但对于以之为业的女性来说依然存在问题。一些曾多多少少从事过现代舞的女性，在口述史和信件中提到了他们曾遇到的困难。她们原本希望继续做专业的表演会舞者，但通常由于收入微薄被迫放弃舞蹈而选择薪水更高的工作。一些女性在结婚以及中断或放弃自己的工作之后选择了离开。[18] 在舞蹈领域坚持工作或许是需要异常巨大的毅力的，许多继续坚守的女性后来都与其他艺术家结了婚。所有重要的舞蹈家和编舞家，如索菲·马斯洛（Sophie Maslow）、简·达德利、安娜·索科洛夫（Anna Sokolow），要么嫁给了先锋派电影制作人或音乐家，要么跟他们保持着长久的关系；西尔维娅·曼宁（Sylvia Manning）则嫁给了吉恩·马特尔（Gene Martel），两人当时都是汉弗莱—韦德曼舞团的成员。这些主要的女性舞蹈家复杂的个人生活，体现了坚持现代舞事业所需的聪明才智和异于传统的性别角色。德国流亡舞蹈家汉娅·霍尔姆（Hanya Holm）和年少的儿子共同生活；玛莎·格雷厄姆单身；海伦·塔米里斯与男友未婚同居；凯瑟琳·邓翰结婚很早，然后离婚又再婚，嫁给了一个为她的演出设计和制作服装的男人。汉弗莱的丈夫是一名海员，平时相隔遥远，两人拼凑起了一个不同寻常的家庭；而在 20 世纪 30 年代的大部分时间里，查尔斯·韦德曼、波林·劳伦斯与何塞·利蒙（José Limón）都曾是她的生活伴侣。汉弗莱的丈夫之所以能够说服她嫁

给自己，部分原因是他愿意提供更多的钱，这样就能为她的舞蹈事业提供资金支持。汉弗莱有意淡化此事，在写给父母的信中，她只是在末尾的附笔里把结婚的事告诉他们。[19] 舞团中只有汉弗莱在舞蹈事业进行期间生了一个孩子，当时她已经 37 岁。她想把母亲的身份和自己的事业结合起来，这招来了舞团内部的攻击，因为她这样的行为（如拒绝长途巡演）妨碍了大家的工作；对她的攻击也来自舞蹈圈之外，其中最知名的事件是一名医生说她是个"心理失调的女人"，因为她"一边赖在舞蹈工作室里，一边做着世界上最有必要且最为重要的事，比如养育一个好儿子"。[20]

涉及性别角色的个人的复杂情况也影响到了女性的艺术创作，尽管她们还坚守着超越性别的、艺术家的共同视野。1930 年 1 月，为期一周的舞蹈轮演剧场演出结束后不久，汉弗莱读到了弗吉尼娅·伍尔夫（Virginia Woolf）的《一间自己的房间》（A Room of One's Own），她从这支颂扬女性独立需求的赞歌中感受到了全新的力量。[21] 然而在遇到她的未婚夫之后，汉弗莱却又迷上了另一位英国作家约翰·考珀·波伊斯（John Cowper Powys），并读了他的一本通俗哲学书《为肉欲辩护》（In Defence of Sensuality）。她在 1933 年写给丈夫的一封信中，对波伊斯的主要论点表示赞同："男人拥有女人；亘古以来，这种'拥有行为'……在双方的内心都产生了一种魔法般的满足感，那是一种不断持续的巨大快乐。"汉弗莱虽然具体阐述了她对这一观点的认同，但同时也提醒人们，女人大多数时候比男人更容易屈服，更容易丧失她们"内在的自我"。她声称："绝不能让顺从的心态将自我湮灭。"[22] 汉弗莱还意识到女性的个性发展需要持之以恒；她在给父母的信中写道，大多数女孩都喜欢被别人支配。[23] 这种对其独立性若即若离的坚守，也可以在现代舞者以开拓的口吻来描述她们从美国本土资源中发掘创造新的艺术形式的努力中看到——她们不时地变换着说法，将自己称为"开拓者"或"女性开拓者"。[24] 她们虽然把成为艺术家或开拓者视为理

想，但也清楚自己的女性身份，清楚生活中要面对的各种境况。她们在表达强烈的内心想法和展现摆脱屈服于男性的境遇时挣扎的自我之间，在争取一间自己的房间和集体表演中的团结一致之间摇摆游移。

在将充满创造力的个人主义者与起着支撑作用的搭档之间的冲突融入舞蹈这种艺术形式的过程中，作为女性艺术家的现代舞者所面临的复杂局面从根本上影响着这一艺术形式的发展。个人表达仍然是现代舞背后的灵感源泉和驱动力，但编舞家也在探索超越个人主义和内心表达的视角。汉弗莱深感自己最大的贡献将会是群舞设计，因为"只有由个人组成的群体才能表达有意义或能够激励当代生活的东西"。[25]格雷厄姆转向舞蹈设计领域的过程则比较勉强，她回顾当时的情况时曾说："我开始编舞是为了有一些可以表演的东西。"格雷厄姆与汉弗莱相比为自己创作了更多的独舞作品。[26]其实她们二位在培养舞者和群舞创编上也花费了大量时间和精力，这样做或许是为了使这种转瞬即逝的艺术形式得到巩固和提升。超越自我意味着宣称他们在艺术视野和扩大影响力方面拥有了权威，这种影响力同时体现在设计充满力量的集体动作和激励舞蹈爱好者两方面。与绘画和写作不同，汉弗莱与格雷厄姆在设计编排群舞时，碰到了许多创作的可能性和挑战。按照她们的确切定义，在从基于自身身体的个人表达中形成共同艺术视野的过程中，群舞暴露了很多问题。正如汉弗莱所阐述的那样，问题在于既要"鼓励他们做自己"，又得"做出整齐划一的动作"——既要服从，又不能消灭自我。[27]女性现代舞蹈家们成功地做到了这一点，她们忠实于自己作为群舞编舞家的艺术视野，并要求舞团成员按照她们的指导进行表演。几支主要舞团的名称和组织结构体现了她们将个人艺术家与其伙伴结合在一起的方式，这些舞团包括玛莎·格雷厄姆舞团（Martha Graham and Group）、汉弗莱—韦德曼舞团、汉娅·霍尔姆舞团（Hanya Holm and Group）和塔米里斯舞团（Tamiris and

Group）。相较于默默无闻的群舞演员，个人舞蹈家兼编舞家仍然是出类拔萃的主角。舞蹈演出也是如此，通常由一名独舞演员（一般都是以其名字为舞团命名的舞蹈家兼编舞家）充当主角，周围则是群舞演员。

汉弗莱于 30 年代中期创作了一套系列作品——"新舞蹈三部曲"（New Dance Trilogy）——全面展现了个体之间的各种关系。其中的第一部是表现理想世界的《新舞蹈》（New Dance，1935）。有观点认为该作品只描写了"集体动作"，汉弗莱的回应直截了当，她"希望坚持集体生活中也有个人生活的主张"。[28]《新舞蹈》分为三段，第一段的主题是女人，第二段关于男人，第三段讲述男人和女人；作品还颂扬了人际关系当中可能的和谐状态。[29] 最后一段淋漓尽致地传达了独舞和群舞之间的合作与互动。舞者们一开始排成车轮辐条的形状，然后围着中心的一个小点开始移动，形成一个巨大的圆形，占满了整个舞台。几只活动的大箱子在整个演出过程中被用作基座，临近尾声时堆成了一座山的形状，放置在舞台中央。随着动作速度逐渐加快，演出进入了高潮，演员们陆续脱离群舞组，开始表演（由每一位舞团成员独立编排的）独舞，其余的群舞演员则拖着双脚细步移动着，最后聚集在舞台侧面或后面。独舞结束后，舞者伸长双臂召唤着群舞组里的同伴，并从中间拽出了另一名独舞者，然后独自返回舞台中央，爬到那堆箱子上面。所有演员从一边迅速地移动到另一边，坚定地面对并直视着观众，直至帷幕落下。每一名舞者独自旋转着，所有舞团成员的旋转动作合成一股力量，《新舞蹈》就在这充满活力和动力的表演中结束了。

酷爱现代舞的布鲁克林博物馆（Brooklyn Museum）公共关系总监格兰特·海德·科德（Grant Hyde Code）注意到，现代舞和芭蕾舞中男女演员"不断的撩拨"之间存在着差异。他认为，虽然现代舞团中也有男有女，但"人们会……感觉到其中的群舞演员具备极强的组织性。他们就像社会团体，而不像由男男女女组成的合唱

舞蹈队。独舞演员即便不是群舞组中的一员，也往往能明确地感觉到自己与群舞演员之间有着密切的关联。独舞并不是在其他舞者还留在舞台背景中的时候出来跳一段那么简单。独舞对群舞组的关注似乎还要大于对观众的关注"。[30] 在现代舞的舞蹈设计中，群舞组的主导地位超越了男人和女人的关系，并奠定了个人或独舞演员得以脱颖而出的基础。20 世纪 30 年代，集体中的个人这一普遍主题也重新出现在了小说里，如约翰·斯坦贝克（John Steinbeck）的作品，同样也出现在了托马斯·哈特·本顿（Thomas Hart Benton）和乡土主义流派（regionalist school）的绘画作品中，但其最全面的展现形式则是爵士乐和现代舞的现场表演。在本尼·古德曼（Benny Goodman）和艾灵顿公爵（Duke Ellington）[1] 等乐队领队的引导下，爵士乐队在表演中将独奏者的即兴演奏同整个乐队活泼明快的和声及声音融为一体，将这一主题推到了极致。尽管这一时期的现代舞还没有太多的即兴表演，个人与群体之间基本的相互性（reciprocity）这一主题却变成了活生生的现实。[31]

现代舞和爵士乐是主要分别由白人女性和非洲裔男性开创的艺术形式。这两个群体都与现代主义者对艺术家和个人进行分类的观念有着复杂而矛盾的关系，后者十分依赖"疏远"和"分离"这类观点。汉弗莱认为女性一直处于丧失自我意识的危险中，而W. E. B. 杜波伊斯（W. E. B. Du Bois）则将非洲裔美国人的自我意识描述为一种"双重意识"：能够同时意识到自我和经由他者阐释的自我。[32] 屈服的威胁或他者的目光无所不在，挫败了个人那种目中无人的偏狭之见。白人女性和非洲裔男性反而构筑起了各自的艺术形式，它们都源自个人表达的冲动，并最终成为人们在和谐中一起舞动或一

〔1〕 原名爱德华·肯尼迪·艾灵顿（Edward Kennedy Ellington，1899—1974），美国作曲家、钢琴家、乐队领队，也是爵士乐的主要创新者及代表人物。因其优雅的举止和贵族气质而被称为"公爵"。

起玩乐器的艺术典范。汉弗莱在《新舞蹈》中对个人与整体的共生关系的强调，传达了她看待舞蹈中的独舞以及社会中的个体的观点——"从群体中流淌出去，再流淌回来，中间没有停顿，最重要的永远是群体。"[33]女性的社会角色，即她们对自己作为自我与他者的恰当的认知，创造出了一种互动的艺术，在个人的主张与统一的社群之间浮沉漂荡。

当汉弗莱将现代舞确定为一种先锋艺术时，她就意识到"穿过森林和平原"除了有多条路径，还是一场需要跟敌人交锋的战役。[34]很多敌人是公开的，如果不是心存报复的话，他们总是对这种新的艺术形式感到困惑和矛盾。据玛莎·格雷厄姆的回忆，纽约戏剧批评家斯塔克·扬（Stark Young）曾有一次拒绝观看她的演出，他说："我必须去吗？我真的担心她会在舞台上生出一个立方体来。"[35]虽然斯塔克的确是现代舞的支持者，他的言论也加强了现代舞蹈家与现代主义——尤其是立体主义——绘画的风格原则之间的联系，但还是暴露了女性艺术家在现代主义运动中面临的困境。生孩子是女性的生物属性，而生出一件艺术作品却不一定属于女性范畴。按照斯塔克的说法，象征新生活的那个立方体十分坚硬，边缘锋利，处于凝固状态——其实是个无生命的东西。斯塔克的评论把女性的艺术贡献描述为毫无生机的东西，并把它放在了与女性作为生命赋予者和抚育者的生物属性形成强烈对比的位置上。现代舞蹈家的艺术不是那种留在书页或画布上的作品，因此永远无法同看待运动中的女性身体的各种观念完全分开。[36]

1930 年的一期《戏剧艺术月刊》（*Theatre Arts Monthly*）登载的一幅关于格雷厄姆的漫画，恰好印证了斯塔克的评论以及现代舞在现代主义中的位置。画中的某些暗示将格雷厄姆与毕加索关联起来，特别是肖像的平面化效果和夸张的几何角度——右臂和右手呈直角，左臂直接从肩部水平延伸出来，又十分用力地往回勾到腰部。毕加索的《三舞者》（1925）通过平面画布上破碎的身体形象

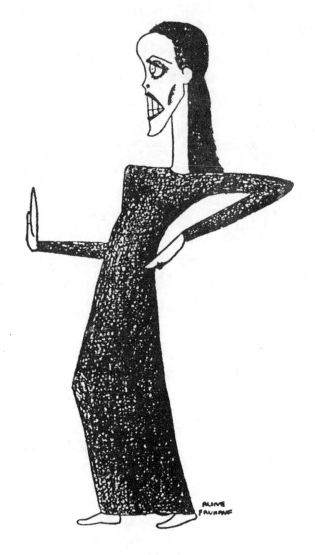

艾琳·弗吕奥夫（Aline Fruhauf）为玛莎·格雷厄姆创作的漫画。（*Theatre Arts Monthly* 14，no. 5［1930.5］: 365）

和断裂的形态，暗示了心灵与个人的非理性与疏离感。而现代舞蹈家则表现了身体运动中的痛苦——双臂呈棱角形态，收缩动作使得躯干凹陷，身体弯曲——所有动作都很用力，充满了不安。现代舞蹈家们在展现个人的内心冲突时，并没有为满足观众的感官愉悦而去营造宏大的场面，而是创造了一种观众和演员之间、观众与观众之间的对抗（confrontation）。

这幅格雷厄姆的漫画传达了现代主义艺术家所追寻的这种对抗性，但还是将格雷厄姆的胸部画得比实际大得多、尖得多。与之相反，1934年刊载于《名利场》杂志的那幅格雷厄姆与萨莉·兰德的漫画却把格雷厄姆画成了平胸。格雷厄姆的女性特征在现代主义的描绘中得到了加强，但与另一位女性舞者相比却是被削弱的。这说明人们看待现代舞者的方式与语境有关，同时也说明在所有语境下支配着人们想法的女性观无处不在。《名利场》杂志的插画师将格雷厄姆与现代主义绘画联系起来，借鉴爱德华·蒙克（Edvard Munch）的著名画作《呐喊》（*The Scream*，1895），把格雷厄姆描绘成一副眼窝深陷、面色发青的恐怖形象，从伸展的左臂到与之相对的右腿，整个身体形成一条直线，半蹲的双腿朝两侧展开，棱角分明的膝盖向外突出。而兰德却画得圆润饱满。从伸过头顶微弯的手臂到圆润的肩膀、后背和臀部，再到隆起的脚部曲线和红色的趾甲，兰德就站在旋涡般的粉红色羽毛中。配图文字中，格雷厄姆说："你该学着敞露心扉。"兰德则回答："有些东西我得遮着点儿。"这幅漫画和其中的对话说明敞露女性的心扉远不如袒露她们的身体有吸引力。

格雷厄姆1935年的独舞《边境》（*Frontier*）在动作中捕捉到了现代舞者们所代表的这种反差。舞蹈一开始，格雷厄姆单腿撑在一条围栏上，侧脸对着观众，眼睛注视着侧台。从第一个动作开始，这位开拓者表现的就是征服的主题：她首先宣示对围栏的所有权，接着在围栏前方描绘了一个空间，然后她以一种将一切据为己

有的目光环顾四周，最后自信地坐回到围栏上。伸展双臂和有力的高踢动作反映的对个人力量和决心的颂扬，在路易·霍斯特简单有力的和弦中得到加强，果断而坚决。两根绳子从舞台中央的一条双层围栏处向上延伸，沿着对角线的方向移动到舞台的顶角。野口勇（Isamu Noguchi）[1] 的简洁设计创造出了一种空间错觉和露天环境的错觉，所有这一切都建立在一个人的努力和开拓精神之上。在声索土地所有权的过程中，这位美国开拓者获得了享有天空的权利，还获得了看似无限的可能性。

但《边境》表现的是开拓者还是女性开拓者呢？舞蹈中有一处格雷厄姆环抱双臂、摇晃身体的动作，好像怀抱抚育着一个孩子。不过在 30 年代，现代舞者当中很少有人创作专门以女性为主题的舞蹈作品。工人舞蹈运动的一位领袖人物米丽娅姆·布莱切尔（Miriam Blecher）曾经创作过一部名为《女人》（The Woman，1934）的作品，被一位评论者说成是表现"那种等着当工人的丈夫回家的女人"。[37] 汉弗莱在《女人的舞蹈》（Dances of Women，1931）中对女性给予了最多的关注，但这部作品现在仅剩下了几张照片和一些动作说明。汉弗莱对女性的考察可能是受到了下面这个简单事实的刺激：直到 30 年代末，重要的现代舞团当中仍然只有汉弗莱—韦德曼舞团一家同时招募男女演员。《女人的舞蹈》共分三段，第一段名为"硕果累累"，是对"出生的抽象表现"。一名当时的参演舞者描述了舞台上的动作，"就像一棵树的主干和枝杈，我们踏着时断时续的节奏舞动着身体，舞者们突然纷纷向两边散开，就像一片片树叶"。第二段"颓靡衰败"描绘的是汉弗莱所称的"粉红女士"——作为客体的女性。舞者们迈着"小碎步"，"用脚尖"表演，

〔1〕 野口勇（1904—1988），美国著名雕塑家、景观设计师。早年学医，30 年代师从齐白石短暂学习水墨画和造园心法。他是最早尝试将雕塑与景观设计相结合，并致力于将东西方设计美学相融合的雕塑家。曾与玛莎·格雷厄姆长期合作，为其设计舞台布景。

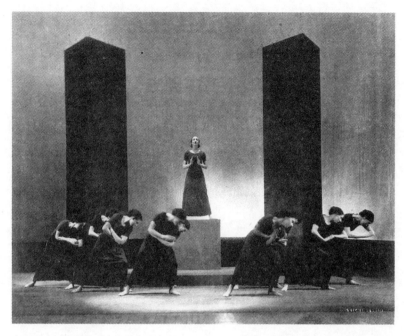

多丽丝·汉弗莱的《女人的舞蹈》。Soichi Sunami拍摄。（阿斯特、伦诺克斯和蒂尔登基金会纽约公共图书馆表演艺术分馆，杰罗姆·罗宾斯舞蹈部）

"弯着小手指，和着叮当作响的音乐在箱子般的空间里移动"。在"好战分子"当中，女人们成了反抗者。群舞演员"将一只手挥向空中，就像在进攻，在我们像齿轮一般周而复始地行进时，多丽丝跳起了一段试图表现自由的独舞"。[38] 第一段里所有的弓背动作和模仿胎儿的跪地动作与第二段中精巧细微的手指和脚步运动形成了鲜明的对比。第三段中伸直的手臂是对力量的呼唤，并且有可能是在对抗芭蕾舞中用于衬托脸庞的曲臂动作。汉弗莱主动爬上了一只箱子，这也跟芭蕾舞女演员需要由男演员托起形成了对照（见上图）。《女人的舞蹈》囊括了关于女性的大量观点，从生孩子的劳动者到爱幻想的女士，最后却以一种好战的基调收尾，将女性描写成了一群具有反抗精神的斗士。

《女人的舞蹈》和《边境》的服装都增强了关于力量和扩张的主题，淡化了女性胸部和臀部曲线的身体特征。现代舞的服装采用的是覆盖整个身体的长裙，整条裙子一直拖到裸露的双脚。服装刚好贴合躯干，像筒状物一般包裹着身体，或者在腰臀部位稍稍放宽一些，以便于伸展腿部。这样的服装突出了胸部和背部动作，通过裙子反映出来的身体动态与腿部本身的运动相比更容易引起注意。而芭蕾短裙则像一件紧身胸衣连上一条从腰部向外展开的罩裙，裙摆差不多与大腿或膝盖齐平，以突出那双包裹在足尖鞋里的双脚踏出的复杂舞步。低俗歌舞表演的服装模仿了芭蕾舞服装的设计，上身改为露肩紧身衣。所以芭蕾舞和展示性舞蹈服装的各个部分是为了突出某些特定的身体部位的动作，而现代舞这种一件式长裙则是为了适应全身运动的需要。在现代舞的服装里，线性设计使得身体形态扁平化，同时将观众的目光转移到以躯干为中心的全身动作上来。

格雷厄姆与汉弗莱在《边境》和《女人的舞蹈》中回避了异性恋看待女演员和男观众之间性欲望的参照标准——正是这套标准定义了芭蕾舞和展示性舞蹈。她们通过展示各种具有严肃表现力的身体可能性，在舞台上挑战着传统的女性观。业内人士、批评家和一些舞蹈历史学家宣称这类舞蹈是"无性的"（sexless），不过更确切地说，是女性呈现了不少人眼中的那些男性化特征，因而将关于男女身体姿态和外貌的既有分类复杂化了。[39] 这种无性化（sexlessness）特征使传统的男性和女性动作及外貌出现了混同，但其影响尚不止于此：批评家和作家认为它代表了艺术的严肃性与价值。曾经有记者从一群参加甄试的舞者中认出了联邦舞蹈计划（Federal Dance Project）的舞者苏·雷莫斯（Sue Remos），说她是"人群中一眼就能认出的最美的"演员，这时参试的一名舞蹈爱好者公开表示长相并不重要："舞者就是舞者，长得如何并没有什么关系。"[40] 但这些声音内部也存在着一些差异。不少批评家认为格雷

　　　　　　　　　　现代身体——舞蹈与美国的现代主义

厄姆和德国舞蹈家玛丽·维格曼（Mary Wigman）长得最丑、最男性化——"汉弗莱那种类型更漂亮些"——舞蹈批评家沃尔特·特里（Walter Terry）则在汉娅·霍尔姆身上发现了一种"与众不同的精致和充沛的情感"。特里甚至坦言，为了现代舞演出的效果，"金发演员要比深发色的演员吃多得多的苦头"。他评论道："其他现代舞团的女演员总是像一帮没有性别的机器人，而霍尔姆小姐的女孩们在跳舞时却处处充满了女性的优雅和魅力。"[41] 将霍尔姆作为一个例外反而加强了其他女性现代舞蹈家对女性特征更为普遍的排斥，使其转而接受男性（至少是非女性）特征。对无性化的持续评论，表明评价女性现代舞者的标准仍然是性感与否。

虽然宣扬男性气质跟现代舞者有密切的联系，但女同性恋身份的提出却基本上与他们无关。20 世纪 30 年代，更多女性开始参与体育运动，进入到了需要充沛体力的男性化领域，这激起了人们对其女同性恋身份的怀疑。[42] 但一名业内人士曾把本宁顿学院暑期舞蹈学校（Bennington College Summer School of the Dance）在 30 年代的几期同性交友圈描述为具有一种"修道院"的特征，这又加强了她们的无性化形象，同时淡化了对其女同性恋身份的怀疑。[43] 实际上，舞蹈圈内可能有过一些女同性恋情侣。有些舞者认为汉弗莱在 1932 年结婚之前，跟她的伴奏师兼舞团经理波林·劳伦斯就曾经是恋人关系。而本宁顿学院暑期舞蹈学校的管理人员玛莎·希尔（Martha Hill）与玛丽·乔·谢利（Mary Jo Shelly）很可能也是情侣。[44] 男性舞者则完全处于人们对其性取向的揣测与注视之中。

各种各样的性实验和性关系总体上是非常普遍的，在纽约的现代舞者中或许更是如此。根据一名学生的回忆，格雷厄姆有一次在开始上课时谈到了"自由恋爱"；汉弗莱、塔米里斯、格雷厄姆有很多热情的追随者，她们跟其中一些人也发生过关系。[45] 她们还拥护性学家哈夫洛克·埃利斯，视其为代言人；用波林·劳伦斯的话说，"我获得了他的批准。"[46] 埃利斯的《生命之舞》（*The Dance of*

Life）是一本充满感官诱惑的著作，它把性、跳舞和恋爱联系起来，为所有这些行为赋予了宗教与艺术意义。路易·霍斯特在 20 世纪 20 年代到 30 年代中期曾是格雷厄姆非常倚重的伴奏家、作曲家及恋人，他曾把现代舞中有关性的另一个维度界定为异性恋者的互动。对他而言，音乐属于阳性，舞蹈属于阴性，二者结合成为现代舞中地位平等的艺术形式，这是所有艺术中最成功的结合。[47] 在包括音乐、布景设计、剧场管理在内的一切都基本上由男性把持的前提下，霍斯特充满想象力的描述可以在现实中找到一些依据。上述的女性形象和现实似乎也说明，女人负责展示身体而男人负责设计和指导演出、为她们伴奏并使作品完善，是一件自然而然的事。

　　总之，对于表演、社交舞和芭蕾舞，异性恋者有自己的标准，而人们普遍接受的关于这套标准的看法也同样发生在现代舞者身上。不论是在现代舞生硬的棱角动作中，还是在人们对男性化和无性化的指责中，现代舞者依然是满足男性欲望的女性对象，依然无法逃脱既有的异性恋社会的思维定式。格雷厄姆与汉弗莱同这些观念的对抗让她们相信，严肃的艺术意图可以让性挑逗失去存在的必要。带有性暗示的动作意味着低级艺术，现代舞者对无性化的尝试暴露了在现代主义内部形成文化等级高低之分的各种偏见，包括性别偏见、阶级偏见和种族偏见。格雷厄姆为自己的这种选择辩护，她说："当它用充满力量的声音呐喊时，丑也可能是美的。"[48]

　　上述这些评论为反对现代舞的人们提供了素材。其中最突出的便是林肯·柯尔斯坦（Lincoln Kirstein），他是美国芭蕾舞的重要赞助人，并大力支持现代主义绘画和建筑。[49] 他在 1934 年的一篇文章中坦陈了自己支持芭蕾舞并反对现代舞的倾向，特别强调了他认为制约着现代舞的一个问题：对个人舞者的依赖。玛莎·格雷厄姆的魅力触动了柯尔斯坦，但他还是觉得现代舞的动作流派或体系无法超越其前辈。问题在于现代舞的主题对象是舞者"她自己"

　　　　　　　　现代身体——舞蹈与美国的现代主义

（herself），或者"同样有些含糊地说，作为特定的某一类女性的她自己"。[50]值得注意的是女性人称代词的使用，因为它在讨论艺术家的动机时很少出现（甚至在女性现代舞者当中也是如此）。柯尔斯坦在论述中使用女性人称代词并非巧合，他在讨论富有表现力的现代舞动作时，将其转瞬即逝的特点同女性身体与舞蹈动作浑然一体的特征联系了起来。柯尔斯坦认为，芭蕾舞及其创作冲动可以从男性编舞家转移到女性舞者和学员身上；将现代舞根植于女性舞蹈家和编舞家的身体和心灵之中的自我表达则无法超越这个基础。当一批领衔的女性现代舞蹈家将作为编舞者的艺术家创作的精神作品与表演者的表现力统一起来时，柯尔斯坦面对这一绝无仅有的情形，却仍然坚持女性创造力低劣的观念。甚至在女性现代舞蹈家使用其身体——往往被看作女性的全部——来创造艺术时，柯尔斯坦还是认为她们无法超越其身体形态的瞬时性而做出持久的艺术贡献。

柯尔斯坦的诘难针对的是女性的社会地位决定其艺术地位这一现象。汉弗莱与格雷厄姆一直坚持艺术家是唯一能够预测人类境况（human condition）的先知，同时她们也认识到其艺术只是汉弗莱自己所说的"社会场景"（social scene）中的一部分。作为一名开拓者，汉弗莱相信她所开创的并非一套"新的意识形态，而是一套新的表达形式"。[51]这一立场既包含着她作为女人的身份，也包括女性表达自己的新方式，尽管她并没有以这样的方式明确指出"开拓者"和现代舞的"新的表达形式"。女性现代舞蹈家考察了女性与其身体的历史和思想关联，以及作为异性恋搭伴方式（a heterosexual pairing）的舞蹈——其对象是向男人展示身体的女性。在此基础上，她们展示并改造了在舞台上舞动女性身体的力量，使其形式从性诱惑或表现超凡缥缈变得严肃而深刻。女性作为演出中的客体对象，不可避免地被看作柔弱的、肉欲的躯壳，但在几乎完全由女性承担的创作过程中，作为主体和创造者，她们却在努力展现个人主义、文化遗产和集体性的抽象概念，从而否定了这些臆

断。其中，现代舞这一新的艺术形式以及20世纪30年代的舞蹈设计，体现了后选举权（postsuffrage）时代的女权主义的矛盾。群体的聚合基本上仍然受制于性别和种族的隔离，完全由女性构成的现代舞蹈团体也并没有专门为获得女性权利去斗争。但白人女性现代舞者还继续在个人主义的旗帜下争取社会的承认和变革，女性获得的各种机会超过了现代舞的领导者。幼时曾在俄亥俄州托莱多（Toledo）上芭蕾舞蹈班，后于30年代初在俄亥俄州立大学（Ohio State University）从事现代舞的康妮·斯泰因·萨拉森（Connie Stein Sarason）于1935年在纽约待了一年，并于当年夏天来到本宁顿；回忆起当时的情形，她激动地说，那是她生命中最美好的一年。另一位学习现代舞的学生讲起当时教她的老师时说："[那]是我第一次遇到一位投入全身心做事的女人。"[52]

在《边境》中形单影只的格雷厄姆宣告了自己作为女艺术家应该获得的普遍认同，她的影响力无可辩驳，并不限于单纯的男性或女性影响力。在美国现代主义的发展历程中，她作为一名女性和先锋艺术家所做的工作将男子气概变成了美国力量。格雷厄姆于1930年提倡关于存在的舞蹈时，便宣告了美国人能够胜任此类舞蹈，因为"其动力是男子气与创造性，而非模仿"——将女性气质的动力与简单的模拟联系起来；而注入女性身体的充满男子气和创造力的动力则变成了"阳刚的姿态"。[53]然而，白人现代舞者和批评家在通过呈现男性化的姿态来反对人们对女性气质的看法时，却延续了男女特征存在本质差异的观念。她们通过淡化女性的性别特征（sexuality）、挑战艺术之美的内涵，巩固了她们作为美国艺术家的地位。女性在美国社会中的位置决定了她们在各艺术领域——在舞蹈领域——的位置，但现代舞者颠覆了大众的性诉求（sexual appeal），将之转变为思想与情感的力量，为女性提供了一个难能可贵的平台，让她们能够与他人就时代的迫切议题展开合作与交流。

3 原始现代人

1932年秋，著名非洲裔美国音乐家兼合唱团团长霍尔·约翰逊（Hall Johnson）请多丽丝·汉弗莱帮他为《跑吧，孩子们！》（*Run, Li'l Chillun!*）设计舞蹈。这是一部受到人类学家及作家佐拉·尼尔·赫斯顿（Zora Neale Hurston）著作启发的民间剧（folk drama）。汉弗莱希望保持巴哈马舞者的"原始和几乎……未受外界影响的"动作，他认为自己的工作是对舞蹈的仪式部分进行改编，"使舞蹈适应这出剧"。[1] 白人作家、摄影师及哈莱姆文艺复兴的支持者卡尔·凡维克滕（Carl Van Vechten）在林迪舞中也发现了仪式性元素（ritualistic aspects），他认为这种社交舞蹈具有非洲裔美国人的特质。1930年，凡维克滕从现代主义艺术家的角度写了一篇文章，他说林迪舞是"狄奥尼索斯式"的，兴奋而愉悦，几乎达到了"宗教的极乐状态。它是非常适合大家参与的一种舞蹈，配上斯特拉文斯基《春之祭》的音乐，很多段落的拍子都不需要改动"；音乐与舞蹈中的这些异教仪式从尼任斯基传到了哈莱姆萨沃伊舞厅的非洲裔美国舞者身上。[2] 凡维克滕与汉弗莱宣告了这种被他们看作充满野性、"原始的"黑人舞蹈特质的来临，这代表了白人现代主义艺术家的艺术理念，并且在现代主义的领域内为非洲美学和非洲裔美国人的审美开辟了一块专门的领地。黑人舞蹈的基础力量和肢体动作

的丰富性正好符合白人艺术家的期待——努力展现关于存在的基本原则。但在这种关于黑人本质的狭隘观念下，非洲裔美国艺术家在现代主义中的空间却极为有限。如果说白人女性在现代舞中找到了一种能够在现代主义语境下运作并借以反驳传统女性形象的手段，那么非洲裔美国人在面对现代主义中高雅文化与低俗文化的根本分歧时却鲜有作为，这种分歧反映并强化了种族歧视的社会经验。[3]

赫姆斯利·温菲尔德、埃德娜·盖伊、阿萨达塔·达福拉（Asadata Dafora）和凯瑟琳·邓翰，他们的训练和演出活动都处于这一系列问题的中心，他们在其中形成了自己的种族、文化和民族身份认同，但他们首先要对抗的就是阻止他们参与各种讨论的种族歧视。隔离政策坚持将舞蹈工作室和剧院分为黑白两色，就像对城市的划分那样，但跨越肤色界限的合作依然存在——要么像埃德娜·盖伊和露丝·圣丹尼斯那样在暗中进行，要么像共产党的游行活动那样，在政治进步的大环境下公开进行。多数情况下，白人现代舞者会在其舞蹈设计中探讨非洲裔美国人受压迫的主题，最早的有海伦·塔米里斯的《黑人灵歌》（1928），但她们并不经常雇用非洲裔舞者。黑人舞蹈家和编舞家组建了自己的舞蹈团，将现代舞的动作原理与加勒比和非洲舞蹈及仪式融合起来。他们在表演会舞蹈中建立起了一套非洲裔美国人独特的审美体系——来源于汉弗莱所关注的原始动作与凡维克滕所推崇的林迪舞和社交舞，但又介于两者之间。在盖伊恳求"用她的灵魂跳出富有创造力的舞蹈"之后，非洲裔表演会舞蹈家们将现代舞塑造成了一种恢复文化遗产和推动公民权的舞蹈形式，其文化遗产的恢复进程横跨整个大西洋，从非洲经加勒比地区来到美国的舞台。[4]

1926年，赫姆斯利·温菲尔德通过克里瓜剧团（Krigwa Players）投入到小剧场运动之后开启了一场激烈的论辩，论辩的主题是：非洲裔美国人的艺术作品是否算得上真正的艺术，是否符合

以展示极少数人的才能为主要目的的白人传统或宣传。对这些问题的讨论在 20 世纪 20 年代的哈莱姆达到了顶点，并在 30 年代扩散到了其他城市，尤其是芝加哥。[5] W. E. B. 杜波伊斯的克里瓜剧团就是这股热潮的产物，它是一个全国性的小剧场组织，存在时间很短。杜波伊斯是最重要的非洲裔美国民权活动家之一，他促成了全国有色人种协进会（National Association for the Advancement of Colored People）的建立，并协助创办了颇具影响力的协会刊物《危机》（Crisis）。他密切关注剧场事业，因为他认为非洲裔美国人是"一个有戏剧天赋的民族……擅长以放纵身体和精神的方式尽情表达自我，比大多数民族更加无拘无束"。杜波伊斯提倡开展新的聚焦于黑人而非白人观众的剧场运动，为此，他呼吁成立"关于我们、来自我们、服务我们并亲近我们"的非洲裔美国人自己的剧场。[6]这一兴起于非洲裔美国人社区的艺术号召最终以《新黑人》（The New Negro）为题于 1925 年结集出版，文集收录了散文、诗歌、绘画及短篇小说，囊括了上述的很多问题和专注于解答这些问题的人。其中舞蹈所占篇幅极少，原本仅有的克劳德·麦凯（Claude McKay）与兰斯顿·休斯（Langston Hughes）以之为主题的诗歌，也被该文集的编辑阿兰·洛克（Alain Locke）删除，他呼吁复兴以绘画和雕塑为主的非洲先祖的艺术。甚至在正常表达艺术主张时，舞蹈也处于一种矛盾的境地，它只被看作一种自发表达的能力，而不是一门需要训练并受到重视的艺术。[7]

非洲裔美国人就艺术的角色问题展开的激烈论辩，在 1926 年两位白人作家的著作出版之后更趋白热化，两本书均以贫困且未受过教育的黑人为关注对象，分别是卡尔·凡维克滕的《黑鬼天堂》（Nigger Heaven，1926）和杜博斯·海沃德（DuBose Heyward）的《波吉》（Porgy，1925）。这两本书多丽丝·汉弗莱都读过。[8]作为回应，《危机》杂志发布了一份关于非洲裔美国人艺术的目的和地位的调查问卷；受访人的结论是：非洲裔美国人的表现方式需要更加

多样化，而不仅仅是描写绝望和软弱。[9]这次问卷调查暴露出渗透在美国黑人对其艺术形象的关注之中的阶级观念。在杜波伊斯制定的要让"美国黑人的思想元素"引领并启发他人的这条格言的感召下，人们开始鼓励受过教育的中产阶级非洲裔美国人发挥其艺术表现力。[10]同时，黑人知识分子乔治·斯凯勒（George Schuyler）与兰斯顿·休斯在《民族》（*The Nation*）杂志发表的两篇重要文章进一步扩大了这场讨论。休斯称赞了"卑微的民众，即所谓的普通人"，以及被认为与他们息息相关的黑人灵歌和爵士乐。相反斯凯勒则把杜波伊斯的高尚推得更远，他坚持认为成功的非洲裔美国艺术家也"只是普通的美国人"，并且略带偏见地指出，他们为研习欧洲艺术传统付出甚巨。[11]

舞蹈在这场论辩中的位置十分尴尬。作为一种社交活动，舞蹈代表着大多数非洲裔批评家与知识分子想要淡化的快感和肉欲；而作为一种艺术形式，以身体为表达基础的舞蹈似乎还会吞噬人们的思考动机和目的。甚至在新兴的现代舞这一严肃而严谨的领域，女性的主导地位也可能会阻止将自己纳入非洲裔美国艺术的观念中。非洲裔美国艺术的倡导者是中产阶级和上流社会的美国黑人，大部分是受过教育的男性，如杜波伊斯、洛克、斯凯勒和休斯。休斯在推广爵士乐的过程中是少有的另类。爵士乐和舞蹈一样，常常让非洲裔美国人产生排斥心理，他们不喜欢别人将其看成一种仅仅来源于天赋的表达，担心这种表达方式会被认为不够成熟且过于欢快。与爵士乐一样，现代舞提供了一种新的、更多元的美国文化的视野，它包含了大萧条时期令人不安的经济学和左翼政治所催生的民主原则和种族平等理念。[12]然而事实证明，这种希望的局限性在现代舞中更加明显。看一幅画、读一本书，甚至用收音机听一段爵士乐，人们往往会忽略非洲裔美国艺术家们的外表——这在舞蹈中却绝无可能。非洲裔舞者在表演会舞蹈的舞台上伸展着自己的身体，也在加剧或对抗着各式各样的种族偏见，这些偏见分裂了美国社

会，也不可避免地塑造了他们的艺术道路。

　　非洲裔美国人寻求舞蹈训练的过程从一开始就障碍重重。埃德娜·盖伊申请进入位于科罗拉多州的波西娅—曼斯菲尔德（Portia-Mansfield）舞蹈营的时候，遭到一位主管的拒绝，这位主管说，因为"有些来自南方的女孩，就是怎么教都教不会"。一位纽约的芭蕾舞女老师也声称，如果她允许盖伊加入班级，白人学生就会不满，而她就要亏钱了。[13] 如果有舞蹈教师和学校欢迎黑人学生，大楼管理员也会禁止他们入内，还会把放他们进去的租户赶出去。在非洲裔舞者可以上课的极少数地方，舞蹈工作室往往都远离他们的住处，搭乘公共交通的路途之远和上课的费用之高也让人望而却步。[14] 黑人学生如果到社区以外的地方上舞蹈学校，他们在校内的活动就会受到限制。30 年代初一位跳现代舞的白人犹太舞者回忆，她曾多次邀请一名黑人学生下课后去喝咖啡，但每次都被拒绝。多年以后她还在想，这名黑人女士谢绝她的原因会不会是舞蹈工作室附近的曼哈顿联合广场的餐馆让她感到不自在。[15]

　　对于少数负担得起的人来说，除了上白人舞蹈班以外，还可以选择单独授课。盖伊选择了后者，但没多久她就希望"有人陪伴"。她还经常交不起学费。她的父母和社区的一位女资助人为她解决了一部分费用，而圣丹尼斯也允许她分期支付学费。盖伊尽职工作以换取上课的机会，并找了一份为艺术家做模特的临时工。她甚至向圣丹尼斯借钱，圣丹尼斯也答应了。[16]

　　肤色较浅的非洲裔美国人遇到的麻烦要少一些，她们可以装作路过的白人或外国人进入白人的舞蹈工作室。弗洛伦丝·沃里克（Florence Warwick）就是一名浅色皮肤的黑人舞者，她于 1938 年进入本宁顿暑期舞蹈学校学习。[17] 一开始在芝加哥接受训练的凯瑟琳·邓翰有着法裔加拿大人、美国原住民和非洲裔美国人的血统，这让她得以进入白人的舞蹈班。在费城，玛丽昂·苏热（Marion

Cuyjet）曾被当作白人，跟随凯瑟琳·利特菲尔德学习芭蕾。盖伊也宣称自己是混血，"我的祖母不是黑人，她是阿拉伯人和美国印第安人的混血。有很多人问她和母亲到底是不是有色人种。我祖父则属于法国有色人种。"盖伊想申请的舞蹈营的主管建议她提交一张照片，或许就可以以印度裔身份通过申请。她立刻意识到其伪善的本质："他们可以允许任何外籍人士进入他们的舞蹈班，就是不让深肤色的女孩进去。唉！他们为什么要这样？"[18]

　　大多数情况下，非洲裔美国舞者都只能靠自学。1932 年，赫姆斯利·温菲尔德在哈莱姆的 134 街西 35 号成立了一所舞蹈学校，"那些对黑人艺术感兴趣的学生得以在黑人舞蹈学校（School of the Negro Dance）一间设备齐全的场馆内上课"。[19]位于 137 街的基督教女青年会（YWCA）哈莱姆分会为成年人和孩子们开设舞蹈课，格雷丝·贾尔斯（Grace Giles）在 131 街的拉斐特厅（Lafayette Hall）开办的舞蹈学校则教授芭蕾舞和足尖技巧。[20]芝加哥南区的舞蹈学校的学生大部分为非洲裔美国人，该校教授足尖舞、踢踏舞和芭蕾舞。这类学校通常是要把女孩们训练成为合唱舞蹈演员，当芝加哥的女孩们在纽约的舞台上取得成功后，《芝加哥卫报》（Chicago Defender）还专门报道了这些学校。课堂与剧场在很多方面构成了两个平行世界。1933 年，白人扇舞演员萨莉·兰德带着她获得的成功来到纽约中城区的派拉蒙剧院（Paramount Theatre）；而同样在芝加哥世博会上取得类似成功的"棕色萨莉·兰德"（Sepia Sally Rand）——诺玛（Noma）——则来到了哈莱姆的拉斐特剧院（Lafayette Theatre）。[21]

　　种族隔离的分界线出现了偶然的交叉。凯瑟琳·邓翰在芝加哥的白人舞蹈学校学习芭蕾舞和现代舞，这里通常只有她一个非洲裔学生。1930 年，她和白人诗人兼舞者马克·特比菲尔（Mark Turbyfill）决定成立一支黑人芭蕾舞团，但遇到了很多阻挠。[22]特比菲尔与邓翰得到了芝加哥著名非洲裔慈善家和律师伊迪丝·桑普森

　　　　　　　　　现代身体——舞蹈与美国的现代主义

（Edith Sampson）的帮助，为他们筹集项目资金，但他们的努力还是没能成功。邓翰和特比菲尔还被迫搬离了位于卢普区（Loop）的工作室，因为大楼的经理不想让非洲裔美国人在楼内进进出出。向南迁至海德公园（Hyde Park）57街之后，他们只招到了很少的学生，邓翰致力于"与黑人有关的基本节奏"，教授的课程也逐渐减少。他们遂于1930年8月开始招收白人学生，以缓解房租压力。[23]

各种各样的阻挠也超出了地理隔离的范围。当特比菲尔遇到纽约舞蹈家和编舞家阿格尼丝·德米尔（Agnes de Mille）时，德米尔告诉他黑人芭蕾舞"完全错了"。特比菲尔在日记里写道："她提醒我，它根本不成熟，从生理角度来看，它跟芭蕾毫无关联。我告诉她，我考虑的不是生理上的关联，而是某种抽象的关联。"[24]邓翰也在跟非洲裔美国人的偏见作斗争。她认为很多学生过早辍学的原因是他们觉得自己是"天生的"演员和舞者。邓翰强调舞蹈中的学科训练和技术训练，对于白人观众称赞非洲裔舞者动作"非常迅捷"持批评态度。她也意识到，将自己的第一支舞蹈团命名为"黑人舞蹈团"（Negro Dance Group）完全是个错误，她说："那些黑人母亲们立刻就表示反对！她们拒绝把孩子送来，害怕孩子们学的是黑人舞蹈！"相反，她的芭蕾舞课堂却总是门庭若市。[25]"黑人舞蹈"就是踢踏舞和社交舞这样的理解在黑人社区和白人社区都十分盛行，也阻碍了邓翰想要教授和编排现代舞和芭蕾舞的尝试。

邓翰与特比菲尔的合作于1930年12月结束，但她没有放弃跳舞。她在1932年的艺术家舞会——一场旨在为受到经济大萧条冲击的艺术家提供资助的活动——上表演了《黑色幻想曲》，她的俄裔芭蕾舞老师卢德米拉·斯佩兰泽娃（Ludmilla Speranzeva）编舞，配乐来自非洲裔美国作曲家弗洛伦丝·普莱斯（Florence Price）。邓翰在1933年成立了一间舞蹈工作室，名为"黑人舞蹈艺术工作室"（Negro Dance Art Studio），这一次她将其深入到了芝加哥南区南公园大道3638号的黑人隔离社区。玛格丽特·邦兹（Margaret Bonds）

与弗洛伦丝·普莱斯作为钢琴师和作曲家被列入了学校老师名单。邓翰与现代舞是更大的非洲裔美国艺术社区的一部分，显然代表了其中的一部分女性。[26]

邓翰能够参加芝加哥的艺术家舞会，体现了舞蹈界内部的某种融合。尽管从 20 世纪 20 年代到 30 年代初，主要的现代舞团均未雇用黑人舞者，但偶尔也能见到一些非洲裔舞者的身影。关于共产党的游行活动，出生于东欧犹太移民家庭的布鲁克林人伊迪丝·西格尔（Edith Segal）在《黑人与白人，团结与斗争》（*Black and White, Unite and Fight*）中，描绘了由白人和黑人工人联合领导的反抗种族和劳动歧视的无产阶级革命。[27] 西格尔经常与艾莉森·伯勒斯（Allison Burroughs）共同出现在舞蹈中。艾莉森的父亲是一位共产党领导人，常活跃于杜波伊斯的克里瓜剧团。[28] 伦道夫·索耶（Randolph Sawyer）则早在 1926 年就与不太知名的编舞家塞尼娅·格卢克—桑多尔（Senia Gluck-Sandor）和费利西娅·索雷尔（Felicia Sorel）一道出现在了纽约的演出中。大多数情况下，索耶都会选择与自己肤色相称的舞蹈角色，如《彼得鲁什卡》（*Petrouchka*，1931）中的黑人（the Blackamoor）。而著名的芝加哥白人芭蕾舞蹈家及编舞家露丝·佩奇也在 1933 年的《女魔鬼》（*La Guiablesse*）中为邓翰安排了一个很小却十分重要的角色。《女魔鬼》以知名非洲裔美国作曲家威廉·格兰特·斯蒂尔的音乐为伴奏，讲述了一个来自马提尼克岛（Martinique）的民间爱情故事。佩奇让邓翰征集了一大批非洲裔年轻人作为背景角色。她亲自上阵，首次扮演了逼迫一对恋人并制造二人悲剧结局的主角"女魔鬼"（she-devil），两名恋人则由邓翰及其第一任丈夫乔迪斯·麦库（Jordis McCoo）扮演。翌年，这部作品从芝加哥世博会搬到了芝加哥大剧院（Chicago Grand Opera），邓翰成了主角。在 30 年代初的大部分完整的舞台演出中，非洲裔舞者通过明确的黑人角色设定增强了作品的纯正性，但却无法获得更多样化的角色。

虽然白人现代舞团也雇用非洲裔舞者，但他们在巡演途中还是会碰到各种问题。埃德娜·盖伊曾陪同露丝·圣丹尼斯参加巡演，但并不是以舞者的身份，而是负责修补服装这类琐事的私人助理。在 1930 年的巡演途中，二人之间出现了裂隙。当时吉姆·克劳隔离政策在美国南部的旅馆、餐厅和交通部门仍然在严格执行，由于圣丹尼斯拒绝对抗这些政策，盖伊和她以及其他舞团成员的关系开始变得紧张。圣丹尼斯最终以盖伊在同学中制造矛盾为由将她解雇，但盖伊对这场冲突却另有一番理解："你说我对你为我所做的一切不知感恩，说我不诚实。你知道在你住所之外发生的一切吗……曾经的那个我和我希望成为的自己在这几个星期里全都成了泡影——就因为我们去了南方，那里的标准实在太高。玛丽［一位白人朋友］常说不能对你过于信任，你跟其他所有的白人一样。但你是那么美，所以过去我才一直愿意留在你身边。"[29] 盖伊和圣丹尼斯后来仍然保持着联系，1931 年 5 月，圣丹尼斯还参加了盖伊在138 街的哈莱姆基督教青年会（YMCA）组织的一场谈话会，主题是"作为一门艺术的舞蹈"。然而种族矛盾已经根植于二人的关系中，并严重限制了盖伊与丹尼斯肖恩舞团的合作。虽然她确实参加过该团的几场学生表演会，但她从来都不是正式成员。巡演过程中出现的问题暴露出一个事实：盖伊充当了照管圣丹尼斯生活的勤杂工——比如女裁缝和女仆。[30]

埃德娜·盖伊、纽约的赫姆斯利·温菲尔德、芝加哥的凯瑟琳·邓翰，他们日积月累取得的小成就从展现非洲裔美国人的能力方面来说，可谓突破性的成就。他们掌握了不同的舞蹈风格，能够驾驭各类题材，包括《慢舞》（*Plastique*）和《无言之歌》（*Song without Words*）这样的抽象化探索，以及黑人灵歌和《非洲主题》（*African Themes*）中的召唤。1934 年初，年仅 27 岁的温菲尔德因肺炎英年早逝，剩下盖伊独自前行。她饱受种族主义的阻挠，演出机

会少之又少，终于在 30 年代放弃了舞蹈。阿萨达塔·达福拉及其作品《女巫》（Kykunkor）在 1934 年获得的成功让温菲尔德和盖伊的成就黯然失色，也早于 30 年代末邓翰在纽约取得的成就。如果说温菲尔德和盖伊为美国表演会舞蹈的当代创新所做的贡献获得了认可，那么达福拉则是将非洲舞蹈带到了纽约的舞台上，但其中的欢快情绪和夸张的风格却招来了更多非议。

阿萨达塔·达福拉于 1890 年生于塞拉利昂的弗里敦（Freetown），家世显赫——高祖父是维多利亚女王封授的首位非洲爵士，还是塞拉利昂的首任黑人市长。达福拉的父母在英格兰上学时相遇，父亲就读于牛津大学，母亲学习钢琴。达福拉遵循父母曾经接受的欧洲教育传统，在弗里敦当地的韦斯利恩学校（Wesleyan School）接受英式教育，后继续前往意大利和德国学习音乐和舞蹈。看到美国机会更多之后，达福拉于 1929 年移居纽约，追求歌唱道路，同时继续从事戏剧和舞蹈事业。他将这些经历全部整合到了 1934 年的作品《女巫》中。《女巫》首演第一晚仅有 60 名观众，但当约翰·马丁在 5 月 9 日的《纽约时报》上发表正面评论之后，当晚前来观看演出的人数即达到 425 人，其中 200 人因剧场座位已满而被迫返回。演出场地从小剧场换到了遍布曼哈顿的所有大剧院，连续四个月不间断演出，大部分场次是为了满足买不到票的观众的需求加演的。[31]

《女巫》讲述的是西非部落婚礼的故事，满足了观众的多重感官体验。根据观众和批评家的反馈，持续不断的击鼓声营造出一场听觉与视觉的盛宴，"黑人男女演员半裸着身体，摆出各种姿势，扭动身体，欢快地旋转，疯狂地——充满活力地——舞蹈"。[32] 达福拉的非洲舞由充满力量的动作组成，音乐速度通常十分急促，伴以脚底同地面水平接触的跺脚动作，并根据不同的节奏类型做出独立的胯部、躯干和肩部动作，身体以腰为起点向前倾，双腿深屈，臀部撅起。非洲舞与芭蕾舞甚至现代舞中紧绷脊柱呈一条直线

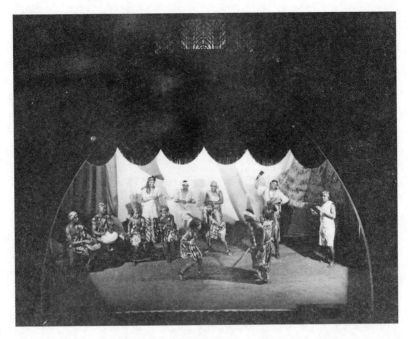

阿萨达塔·达福拉的《女巫》。右侧前排为达福拉。Maurice Goldberg拍摄。（阿斯特、伦诺克斯和蒂尔登基金会纽约公共图书馆表演艺术分馆，杰罗姆·罗宾斯舞蹈部）

的姿势大为不同，仅仅凭借调动身体中旺盛的活力，即可激发观众的兴趣。相较于格雷厄姆和汉弗莱—韦德曼舞团在表演中的紧张与刻板，达福拉的非洲舞提供了不同的乐趣。舞蹈中的故事增加了一种参照系和叙事进程，它们有别于现代舞——如格雷厄姆的《悲歌》——所体现的召唤这种单一情感。《女巫》通过生动的群舞和哑剧独舞描述了调情和求爱仪式。新郎从跳着少女舞蹈的年轻女子中间选出自己的新娘，接着，两家人跳起了表现欢迎的舞蹈。新郎有个善妒的情敌也想娶这名女孩为妻，于是他让女巫基孔科（Kykunkor）给新郎施了咒语；后来一位男巫医救活了新郎。演出最后在欢快的气氛中以婚礼和庆典活动结束。达福拉的18名男女演员身着闪亮的服装挤满了舞台，背后是色彩斑斓的幕布和现场音

乐，全然没有理会现代主义者提倡的去除舞台装饰的准则，而这正是格雷厄姆与汉弗莱所遵循的。

达福拉的表演摒弃了某些现代主义戏剧原则，同时接纳了其他非洲主义者的原则，这种生机勃勃的表演恰好与白人批评家和所谓原始黑人观众的当代观念相吻合，这些观念让他们更接近自然、接近动物、接近生活的基本功能——尤其是性。求爱仪式的故事加强了描述男女之间性吸引力的动作表现。故事里直言不讳的异性恋基调，特别是男舞者明显的阳刚气概，驳斥了将舞蹈与柔弱的女性气质联系在一起的普遍看法。实际上，白人男性现代舞者如泰德·肖恩也曾为了在他们宣扬男性舞者阳刚气质的编舞中展现英雄形象，借鉴过非洲裔美国人和美国原住民的舞蹈传统。当白人知识分子对他们所理解的代表黑人和原始状态的要素持赞许态度时，《女巫》这部具有性意味的剧目正好为各种评论减轻了压力，譬如声名赫赫的批评家吉尔伯特·塞尔迪斯（Gilbert Seldes）就曾在《君子》（*Esquire*）杂志撰文，称《女巫》是"一部真正的关于性的戏剧"。他还补充道，这场表演"证明哈莱姆依然在发掘其种族记忆来为他们典型的呼喊和舞步服务"。[33] 通过将黑人与生俱来的种族天赋——在非洲的土地上和着鼓点赤脚舞蹈——与所有演员联系起来考察，白人批评家们宣称，对于在美国出生的表演者，其"血统可以追溯到先祖们曾经出发的各个部落"。[34]

观众总会带着某些成见来到剧院。在一张拍摄于 1934 年的照片中，达福拉和他的舞团成员正在新泽西州阿斯伯里帕克（Asbury Park）为《女巫》做演出宣传。从照片中看不出任何与舞蹈相关的细节，但在这些表演者所处的背景中，可以看到许多有价值的东西。从表面上看，乘坐卡车在城内巡游的舞者们正在以演奏音乐的方式宣传他们的一场演出。卡车上涂着"出售好煤"（We sell good coal）的口号，而卡车司机则是一名白人男子，正眼神坚定地盯着镜头。还能看到一名白人小男孩的视线穿过驾驶座一侧的车窗，直

达照相机的镜头。这张照片为年轻人从老一代人那里学习如何看待世界提供了一种跨代际的评论视角。照片右侧的边框附近有一名行头齐备的白人女性。她身着漂亮的连衣裙，手里撑着一把阳伞，眼睛注视着卡车后方，一副恍惚的样子，显然对周围的一切漠不关心。这个女人可能象征着在黑人难以抑制的性欲望威胁之下的白人女性形象。从大量的语境线索中可以发现，照片对种族成见做了象征化处理，正是这些成见遮蔽了白人看待黑人的视角。

除了种族观念中的性元素，达福拉的表演还增强了人们对非洲的兴趣，很多欧洲和美国的现代主义白人艺术家和知识分子都表达了他们的向往之情。达福拉的演出因真实再现了非洲丛林的传统而获得人们的赞许，也吸引了"研究非洲的科学家和探险家"以及纽约几大剧院的经理和其他艺术家和知识分子的注意，其中包括乔治·格什温（George Gershwin）、舍伍德·安德森（Sherwood Anderson）、西奥多·德莱塞（Theodore Dreiser）、弗吉尔·汤姆森（Virgil Thomson）、卡尔·凡维克滕，以及现代舞蹈家查尔斯·韦德曼与海伦·塔米里斯。[35] 白人小说家埃德蒙·吉利根（Edmund Giligan）对达福拉的演出印象极深，因此想邀请《女巫》的演员出演根据他的作品改编的电影《丛林余生》（One Returns），该片讲述了一群白人探险家深入非洲丛林，最后只剩下一名幸存者的故事。[36] 除了肯定其作品的纯正性，美国自然历史博物馆馆长詹姆斯·查平（James Chapin）博士还公开表示："鼓点的节奏和大部分歌唱听起来是如此真实，仿佛把我带回到了黑暗大陆。"[37] 查平的评价代表了很多白人评论者和批评家的倾向，即囫囵地把所有非洲人全部视为"黑暗大陆"的居民。白人人类学家和艺术家用一个想象的非洲代替了因社会快速变化而造成的混乱现实；在他们的想象中，非洲是一幅纯粹而完整、全然乌托邦一般的单一化景象。[38]《女巫》是对一个地方的再想象（re-visioning），它把非洲迁移到了现实中遥远的美国大地，正如在剧中设置巫医的角色、两个家庭跳起欢迎舞所强调

的那样。对白人评论家而言，达福拉的《女巫》证实了非洲的确是遥远而独特的，推而广之，也证实了那里以及剧中展现的其他地方的黑人同样是遥远而独特的。

非洲裔美国批评家也对《女巫》持赞许的态度，但他们有不同的考虑。阿兰·洛克在 1934 年写道："终于出现了，我的教母——你曾梦到并预言到的，虽然它不会马上就落地生根，但它已经到来，且无法否认。"教母是洛克的白人资助者夏洛特·奥斯古德·梅森（Charlotte Osgood Mason），而实现的预言是指阿萨达塔·达福拉。梅森长期以来一直想得到哈莱姆文艺复兴时期非洲裔美国艺术家的更为原始的作品，她曾资助包括佐拉·尼尔·赫斯顿在内的研究者开展对民间传说的调查。洛克经常拒绝梅森的要求，他想鼓励人们去驾驭他心目中那种更加精致成熟的艺术。然而在达福拉的《女巫》中，洛克终于看到一种非洲艺术来到了美国的舞台上，其纯粹的艺术风格正是他在《新黑人》中所颂扬的。[39] 对其他非洲裔美国批评家来说，《女巫》颠覆了通俗剧《琼斯皇》（*Emperor Jones*）中那种恐怖而癫狂的形象，后者曾于 1933 年拍成电影，保罗·罗伯逊参演。《纽约阿姆斯特丹新闻报》（*New York Amsterdam News*）1934 年 6 月的一篇文章指出："《女巫》证明白人的虚幻信念已成泡影，本土生命的美丽与魅力得以展现。"文章继续写道："根据传教士带回来的忧伤故事，将那片土地上的风俗呈现在舞台上是多么异乎寻常！这里没有赤身裸体的野人把我们倒霉的同胞炖成一锅美味，也没有无精打采的土著在污秽里打滚。相反，这里是一群漂亮的黑色和棕色皮肤的人们，身上覆盖着绚丽斑斓的衣服——金色、绿色、红色、白色——在他们黑色身体的衬托下，泛着炫目的光彩，令人眼花缭乱。"[40]

炫目的色彩和动作征服了非洲裔批评家，也征服了白人批评家。但在称赞舞者们表现了真实的非洲时，这些黑人批评家并未不加区分地将所有深色皮肤的人群归为"土著"，而是看到了"黑

色与棕色"的差异。他们专门提到了剧中展现的西非部落——门代（Mendi）和滕内（Temne）——还区分了部分舞者的"哈莱姆血统"和"本土出生的非洲艺术家"；从达福拉的表现来看，他们相信他"丝毫未受到新大陆的影响"。[41]有文章显示，一些舞者试图证明自己的纯正血统。该文指出："很多演员明明就是哈莱姆本地人，但到了剧院的节目单里却都变成了悦耳动听的非洲名字。"弗朗西斯·阿特金斯（Francis Atkins）成了穆苏·埃萨米（Musu Esami），阿尔玛·萨顿（Alma Sutton）变成了米拉莫（Mirammo）。[42]大部分黑人批评家都指出了非洲裔美国人文化和达福拉所表现的土著形象之间的关联和差异。

《女巫》标志着在美国舞台上掌握艺术权威的黑人编舞家已经出现，也预示着表现非洲及加勒比主题的剧目越来越多。1936年，达福拉同公共事业振兴署联邦剧场计划黑人分部（Negro Unit）的舞蹈总监克拉伦斯·耶茨（Clarence Yates）共同为奥逊·威尔斯（Orson Welles）的海地版《麦克白》设计舞蹈，这一版本也常被称作"伏都麦克白"（"Voodoo Macbeth"）[1]。同年12月，该计划推出了《巴萨·穆纳》（Bassa Moona），由来自尼日利亚的约鲁巴人（Yoruba）[2]莫莫杜·约翰逊（Momodu Johnson）担任编舞。在芝加哥，凯瑟琳·邓翰于1937年创作了《海地组曲》（Haitian Suite），首次邀请威廉·格兰特·斯蒂尔为其中一段较长的关于海地革命的历史篇章创作音乐。斯蒂尔对此饶有兴趣，热切地向邓翰了解她在海地听到的音乐，他问邓翰："你觉得我要不要特地用一下拉达鼓（rada drums），间断或者持续演奏［？］"还有："你能不能给我详细

〔1〕 因该版本将剧中场景从原剧作中的苏格兰迁移到了信仰伏都教的西印度岛屿而得名。伏都教是起源于西非部落的原始宗教，亦盛行于海地等西印度群岛的黑人族群之中。

〔2〕 尼日利亚的两大民族之一，在贝宁中南部也有分布。约鲁巴人在8世纪前建立了非洲最早的王国之 ，此后陆续建立过许多大大小小的王国，以世袭的奥巴（国王）为核心。该族群历史上创作了包括诗歌、小说、神话和谚语在内的丰富的文学作品。

描述一下除了鼓之外的其他本土乐器的声音？"[43] 尽管他因为电影配乐的工作需要，不久之后就离开了该项目，但他提出的一系列问题和邓翰的艺术追求表明二人都在以各种新的方式发掘加勒比地区的艺术资源。

20世纪30年代中期，正当非洲裔美国舞者毅然决然地转向突出非洲和加勒比元素之时，更多的白人现代舞者也开始在舞蹈界内部谴责种族歧视。在法西斯政策肆虐欧洲之际，美国现代舞者对国内民族和种族歧视的关注愈加密切。以温菲尔德、盖伊、达福拉、邓翰为代表的个别非洲裔舞者获得的成功也引起了人们对所有黑人舞者的重新关注，他们的困境一直以来都很容易被社会忽视。1936年5月在纽约召开的首届全国舞蹈大会（National Dance Congress）通过了一项决议："鉴于美国黑人一直遭受的隔离和压迫限制了其在创造性舞蹈领域的发展，兹决定，舞蹈大会将鼓励并赞助黑人在创造性领域的工作。"[44] 在大会期间，"黑人舞者兼教员"莉诺·考克斯（Lenore Cox）以"黑人舞蹈的几个方面"为题发表了一篇讲话，呼吁为非洲裔舞者提供更多表演会舞蹈技巧的训练。在会议和讲座期间，每天傍晚都有演出，埃德娜·盖伊在其中一晚的演出中表演了独舞。

盖伊和考克斯的参与保持了大家极高的关注度，她们于1937年3月7日在92街希伯来青年会（Young Men's Hebrew Association）的考夫曼礼堂（Kaufman Auditorium）——该地区最醒目的为白人现代舞者新建的剧院——组织了一场黑人舞蹈晚会。这一事件宣告了非洲裔美国人正式进入了主要由白人把持的表演会舞蹈领域，说明自盖伊求学之路屡屡受挫的20世纪20年代中期以来，形势已经发生了巨大的变化。组织者盖伊、考克斯与艾莉森·伯勒斯都是十分出色的非洲裔舞者，都曾经获得过白人表演会舞蹈家的认可：盖伊得到了露丝·圣丹尼斯的肯定，考克斯在全国舞蹈大会上获得承认，而伯勒斯则是在共产党的社交聚会上。这一次的表演会就是

他们的独立宣言。组织黑人舞蹈晚会透露出他们的意图，即"直接向观众展现当今美洲各国的舞蹈之根"。他们的节目从各种非洲舞蹈开始，然后跨越大西洋抵达北美洲，以奴隶舞蹈和黑人灵歌为主要特点。最后一段刚开始便是当时的社交舞，包括"有助于活跃气氛"的林迪舞和特拉金舞（truckin'），"……然后是当代黑人艺术"和一系列现代舞作品。[45]这场黑人舞蹈晚会呈现了深色皮肤族群从事舞蹈的历史，从非洲传统习俗和对奴役制度的描绘到哈莱姆的狂欢，强调了舞蹈在全球——从非洲到美洲——范围内对于过去和现在的非洲裔美国人的重要性。舞蹈风格的多样性，尤其是更加抽象的现代舞，打破了大众心目中非洲裔美国人天生就具备舞蹈能力这类刻板印象——主要与踢踏舞和社交舞相关联——尽管参加这场晚会的舞蹈家和编舞家也并没有否定这些传统。相反，他们通过舞蹈呈现了一段关于非洲裔美国人身份认同的叙事，将非洲舞表现为后来出现的表演会舞蹈和社交舞风格的基础，并预言将会出现一种非洲舞和现代舞相结合的风格。

1937年的黑人舞蹈晚会把凯瑟琳·邓翰从芝加哥吸引到了纽约的舞台上，也正是她把温菲尔德、盖伊和达福拉的贡献发扬光大，并创造出一种别具特色的非洲裔美国现代舞风格，从而成为长期以来家喻户晓的人物。邓翰1909年出生在芝加哥附近，母亲是法裔加拿大人与美国原住民的后裔，肤色偏浅，在凯瑟琳很小的时候就去世了。父亲之后再婚，经营洗衣业务，他十分支持凯瑟琳和哥哥艾伯特（Albert）的教育，希望他们有所成就。但这位父亲情绪多变、脾气暴躁，收入也不稳定，这个家因此变得四分五裂，邓翰只得在父亲家和继母的亲戚家之间辗转。为教友联谊会管理卡巴莱餐厅、跑步、打篮球以及高中学校里的舞蹈俱乐部（Terpsichorean Club）为她减轻了一些压力。18岁那年，邓翰离家前往乔利埃特初级学院（Joliet Junior College）学习，通过文职考试后在芝加哥的一

所图书馆得到了一份工作。她还参与了立方剧院（Cube Theater）的戏剧演出，该剧院是她十分崇拜的哥哥与人共同创立的。最后她跟随哥哥来到了芝加哥大学，从 1928 年起，师从罗伯特·雷德菲尔德（Robert Redfield）学习社会学和人类学的课程，1936 年从该校毕业，获学士学位。她还跟随俄裔芭蕾舞老师卢德米拉·斯佩兰泽娃、白人现代舞蹈家黛安娜·休伯特（Diana Huebert）、芝加哥最重要的芭蕾舞演员本特利·斯通（Bentley Stone）和露丝·佩奇上舞蹈课。[46]

大学启发了邓翰对人类学和舞蹈的兴趣，并为她提供了将二者结合起来的方法。人类学让她感兴趣是因为它是"研究人"的学科，以认识"普遍的情感体验"为目的，但舞蹈和艺术也很吸引她，原因也差不多："每个有艺术细胞的人都想去重新创造并呈现一种普遍的人类经验的印象——以满足人的需求或希望。"她认为考察艺术与人类学的交叉点，能够让我们更好地理解这两个学科。具体而言，她想弄清楚"[人们]为什么跳舞"。[47]

20 世纪上半叶开始探索这类问题的人类学家所持的观点是，文化特征是习得的，而非先天的。这一观点从 20—30 年代开始影响人们对男女角色的理解，其中最著名的便是玛格丽特·米德（Margaret Mead）著作中的看法。这股思潮还引发了对民族差异的研究；露丝·本尼迪克特（Ruth Benedict）在其 1934 年的《文化模式》（*Patterns of Culture*）中曾将这种方法应用于她对北美洲的研究。[48] 该领域的奠基人之一弗兰茨·博厄斯（Franz Boas）为研究种族差异的文化根源带来了重要的启发。作为哥伦比亚大学很多毕业生（包括米德、本尼迪克特、佐拉·尼尔·赫斯顿）的导师，博厄斯在 20 世纪 20—30 年代仍然颇具影响力。在对种族的普遍理解方面，他的观点代表了一种彻底的飞跃：反驳了优生学的生物决定论，文化相对性颠覆了肤色代表着不同族群的根本差异（以及很多人遭遇到的不平等）的观点。[49]

博厄斯的白人犹太学生梅尔维尔·赫斯科维茨（Melville Herskovits）成了研究深肤色族群文化遗产方面最知名的人类学家。赫斯科维茨为《新黑人》文集撰写了一篇证实"黑人的美国精神"（"The Negro's Americanism"）的文章，他认为，纽约的哈莱姆社区代表了"［与其他美国社区］相同的模式，只是肤色不同"。[50] 历史学家斯特林·斯塔基（Sterling Stuckey）注意到赫斯科维茨在20世纪30年代中期到加勒比地区做了更多的田野调查之后，开始强调残留在流散（diaspora）[1] 人群中的非洲特征（尽管他们有"黑人的美国精神"）。[51] 此后，赫斯科维茨的工作重点越来越关注深肤色族群当中常见的行为和能力。在1941年的著作《黑人过去的神话》（*The Myth of the Negro Past*）中，他考察了不同的黑人族群，衡量了他们与白人或欧洲文化相互影响的程度，并描述了由其导致的融合现象（syncretism）。赫斯科维茨断言，舞蹈"在新大陆的发展程度几乎比其他任何一种非洲文化的特征都高"。[52]

赫斯科维茨关于舞蹈的看法无疑是受到了邓翰所做的田野调查的影响；1932年，二人曾在西北大学有过接触。当时邓翰前去咨询他作为该领域专家的意见，想知道"原始舞蹈的比较研究"——从美国原住民开始，再转移到"所剩不多的美国黑人原始社群"——是否有价值。[53] 邓翰最终也没能完成这项对比研究工作，但她解决了其中的一些问题。在赫斯科维茨的建议和帮助下，邓翰从罗森沃尔德基金会（Rosenwald Foundation）获得一笔不菲的资金，并于1935年前往加勒比开展田野调查。她大部分时间都在海地和牙买加度过，在太子港的社交舞场所和小村庄里的仪式性舞蹈之间穿梭。[54] 她在返回美国之后创作了《海地组曲》（1937），并于1937年3月

〔1〕 原指犹太人在公元前722年、公元前586年、公元70年等多个历史时期被逐出故土而散居世界各地的处境。广义的"流散"指具有共同民族认同的人群由于外族入侵、饥荒、屠杀等原因被迫集体迁徙而长期寄居异域的生存状态。又译作"离散"。

冒着暴风雪来到纽约，参加了在 92 街希伯来青年会举办的黑人舞蹈晚会。尽管人类学研究生阶段的学业还没有完成，但这时的她选择了表演和舞蹈设计，再也没有完成学位，而是把人类学的研究应用到了舞台上。[55]

1938 年 1 月 27 日，《招魂舞》（L'Ag'Ya）作为联邦剧场计划芝加哥分部的演出剧目首次公演，从中可以看到邓翰的研究对其舞蹈设计的影响。这些早期作品的节目解说词和照片及后来拍摄的作品影片表明，《招魂舞》——原指一种马提尼克战舞（fighting dance）——当时是通过各种各样的加勒比舞蹈形式来表现的，包括克里奥尔马祖卡舞（Creole mazurka）、贝津舞（beguine）、古巴哈瓦涅拉舞（Cuban habañera）以及巴西马琼巴舞（Brazilian majumba），所有舞蹈的音乐均由芝加哥大学音乐教授罗伯特·桑德斯（Robert Sanders）创作。第一场营造出了一种身处加勒比市场的氛围，通过哑剧、姿势、服装和舞台照明将一座小渔村的日常活动一点点显露出来。第二场的场景设置在丛林中，伴着持续的鼓点和悠缓的舞蹈，传来阵阵野兽的嚎叫声。邓翰重复着源于牙买加逃亡黑奴（Maroons in Jamaica）[1]的同一组舞步：一名男舞者向前后左右移动着身体，成深二位（a deep second position），双腿向外分开，做屈膝跳跃动作——表现出一副镇定自若、虎视眈眈却又开放豁达的姿态。最后一场表现了某个节日的情景，与第一场过于循规蹈矩的气氛相对照，这一场的狂欢来得更加自然。充满活力的马祖卡舞和贝津舞与明亮的灯光和色彩鲜亮的服装配合在一起。这时却来了一位满怀醋意的情人，以气势汹汹的二位姿态从丛林中走来，接着他带领大家跳起了战舞——拉格亚（L'Ag'Ya）——直至有人战死。[56]

〔1〕 从牙买加西北部地区陆续逃至科克皮特山（Cockpit Country）的非洲黑奴，经过同英国殖民者的一系列斗争逐渐获得自治权。今天生活在牙买加内陆地区的逃亡黑奴后代仍拥有一定程度的自治权，在文化上也同其他社群存在着差异。Maroon原指黑奴的栗色皮肤。

邓翰用欢乐、悲悯以至对生活的厌倦创作了一幅加勒比村庄的全景画。虽然她整合了加勒比各地的舞蹈，但她采用的舞步中有不少直接来源于她自己对那些特殊舞蹈形式的观察。《招魂舞》集合了邓翰的人类学的感受力和编舞及舞蹈技能，它既非对邓翰所见的那些舞蹈的精确复制，也不是用不停甩动裙摆和旋转动作来制造华而不实的场面，更不是完全准确地展现马提尼克岛的景象。相反，邓翰营造了一种关于某个地方的氛围，其中姿势、声音和颜色均以不同的方式呈现，而舞蹈对很多观众而言则是一种感官体验。舞蹈研究学者韦韦·克拉克（VéVé Clark）认为，邓翰创造了一种"流散视野"（diasporic vision）。[57]

邓翰的人类学田野调查使她对凝聚起非洲流散族群的强力纽带有了更多信心。用人类学的话来说，她才是深入社群中的真正的"参与观察者"（participant-observer）。她在调查黑人的工作中之所以能够获得一定的便利，是因为她自己就是一名黑人。为了邓翰1935年的海地之行，赫斯科维茨给当地人写了很多介绍信；邓翰回信说，她发现自己不大用得着这些信，因为她很容易就能和当地人熟络起来，他们还带她到处参观。由于肤色相近，邓翰跟海地人自然比较亲近，一切也都游刃有余。她承认自己曾经想过采取一些非常规的方法，但"发现做田野调查的办法多得是"。她的曾祖父母是海地人，她觉得这也为自己赢得了不少朋友。海地人刚开始因为她的舞蹈才能而认为她具有神力，到了即将离开的时候，她被授予了"奥比"（obi）——精神导师——的头衔，这意味着她已经被当地社群所接受。[58]

人类学同样吸引着作家佐拉·尼尔·赫斯顿。20世纪30年代，她主要考察了美国南部黑人的宗教信仰、民间传说和语言，并基于自己的研究创作了小说和非虚构作品。赫斯顿、邓翰、（后加入邓翰舞团的）西雅图的西尔维娅·福特（Syllvia Fort）以及（日后成为非洲裔美国人现代舞领军人物的）珀尔·普赖默斯（Pearl Primus）

对人类学的兴趣，就是为黑人女性发现自己的过去、探索非洲流散人群的文化遗产而提供的一条路径。这些接受过高等教育的女性因其为艺术付出的努力而获得了认可，而接受高等教育也是非洲裔女性通常采取的途径。人类学也吸引着许多女性、外国人和犹太人，由于自身在美国社会的边缘地位，考察这种边缘化的根源也就成了他们的当务之急。[59] 在文化相对主义的口号下，他们不仅为其他文化模式辩护，还为那些在社会中处于从属地位的人们带去了改变生活的希望。赫斯顿与邓翰依靠人种志（ethnography）和她们参与观察黑人的个人经验，证实了她们对黑人进行考察之后形成的观念。她们将自己关于非洲流散文化的知识和经验迁移到了非洲裔美国人的环境中，并在此过程中更新了大众对黑人特征的看法。邓翰发现，动作——姿态与行动的各种文化模式——从美国南部一直延伸到加勒比地区和非洲，将超越语言的种族遗产保留了下来。[60]

在 1938 年的一次采访中，邓翰否定了舞蹈是一种“更自然的种族表达的媒介”这一观点，但就在此后的同一年，她又再次将舞蹈与种族身份联系起来：“预测黑人在舞蹈领域的未来，很大程度上就是预测黑人作为一种社会实体的未来。这两个概念是无法分开的。”[61] 邓翰恰当地将非洲裔美国人的社会地位与他们在舞蹈界的地位结合起来；艺术作为一种少数人参与的、承载着真知灼见和生命体验的领域，存在于更广阔的社会信念之上或之外，邓翰消除了艺术的这种差异性。人类学的学术训练促使她把艺术放在更广阔的文化范畴——群体价值观和信仰的社会资源库——中去看待。邓翰、玛格丽特·米德、露丝·本尼迪克特与佐拉·尼尔·赫斯顿宣扬了她们对涵盖艺术领域各个社会阶层的文化所下的人类学定义，并让人们看到，现代主义中高雅文化和低俗文化的种种定义，其本质只是相对的。人类学家在 20 世纪 30 年代揭示了世界上很多因种族、性别、性征和阶级而截然不同的意义。对于以上各类概念，他们提倡一种灵活的视角，反对各种基于成见的限定和偏见。但各种限制

依然存在。女性在社会信念的操纵下选择舞蹈，种族、性别和阶级特征决定了现代主义中高雅与低俗文化的分野，尽管达福拉和邓翰通过努力克服了这些问题。在这些束缚之下，邓翰通过挖掘非洲和加勒比文化资源来打造美国的高雅艺术而取得了成功，她的成功得益于非洲流散社群的舞蹈文化遗产，也让人们进一步认识到非洲裔美国人具备的各种潜力。

邓翰在克服种族偏见的过程中面临的阻碍在现代主义中可谓根深蒂固，而身为女人又让她的处境进一步恶化。批评家总是因为邓翰作品中的性意味而轻易地贬低其艺术价值。20世纪30年代，约瑟芬·贝克成为非洲裔美国女演员的成功典范。无论在舞台上还是舞台下，贝克都是色情"原始人"的俏皮化身，这也是她成名的原因。在巴黎，贝克曾两度惊艳全场，分别是1925年在香榭丽舍剧院和1926年在女神游乐厅。她极少在美国登台，1936年为回应评论者的诽谤，曾在纽约的齐格飞歌舞团（Ziegfeld Follies）露过一面。有人诋毁她的演唱和舞蹈才华，认为她的主要才华其实是藏在香蕉短裙（banana skirt）的下面。[62] 邓翰溜达着走进了这场与性有关的戏剧旋涡之中，它既不同于贝克撩人的戏谑，也和白人女性现代舞者成功践行的无性化有所区别。面对观众对性挑逗的期待和艺术正当性与无性化的联系，邓翰在总结非洲舞蹈传统时保持了坚定的立场，这些传统往往能够更加坦然地接受舞蹈中的性元素。

邓翰的坚定结合她出色的知识与才能，引起了种种反响。白人批评家几乎没有遗漏任何一次机会，对她的人类学研究以及她在舞蹈设计中诉诸感官甚至直接传达性意味的动作进行点评。"作为人类学者，邓翰女士在报告中传达的主旨似乎是，性在加勒比地区完全就是件不足为奇的事。"《纽约时报》的资深批评家约翰·马丁如是评价。另一位批评家则问道："你见过有获得人类学学位的人来跳舞的吗？"[63] 评论者们不断地用邓翰的学术研究来解释那些性感的

舞蹈动作,淡化了其学术研究的严肃性。而与此同时,在专属于白人批评家的剧院这一神圣领域,那些所谓的原始动作又从人类学当中获得了正当性。无论作为揭示原始舞蹈的人类学者,还是扭动臀部的黑人女性,邓翰都坚决地肯定了白人批评家关于所有黑人天生就更加性感的看法。

以邓翰过度运用臀部动作为关注点的评论遭到了抨击,有人说它粗俗、缺乏艺术性、哗众取宠。[64] 批评者将邓翰描述成一副热辣的形象,说她的表演风格充斥着带有性暗示的嘲弄,招摇而浮夸。邓翰是百老汇版《空中小屋》(Cabin in the Sky,1941)中乔治娅(Georgia)这一角色的首位扮演者,约翰·马丁评论道:"她真是个不折不扣的狐狸精。"[65] 波士顿的城市检察官甚至强制要求邓翰将 1944 年巡演的《热带讽刺剧》(Tropical Revue)的一部分删除,因为其中的性意味太过露骨。(邓翰的一位朋友对此评价道,波士顿"哪像个艺术中心,它更像个衣着大会"。)[66] 邓翰在 40 年代创作了更多类似时事讽刺剧的舞蹈,突出展示了加勒比文化中的钢鼓(steel drums)和华丽的色彩;除了在各大剧院登台表演,她的一系列演出也都赢得了更广泛的欢迎;此外她还参演了好莱坞的电影。而邓翰作品中一些令人眼花缭乱的元素实际上是受到了剧场经理人索尔·赫罗克(Sol Hurok)的鼓励。就拿《热带讽刺剧》这部因专事感官刺激而饱受诟病的演出来说,当时正是赫罗克说服邓翰将他认为过于严肃的《招魂舞》从中删除,并加入了更生动的《成人礼》(Rites de Passage)。显然这更符合赫罗克对于什么样的演出才会有卖点的判断,至少在波士顿之外——这座城市对待戏剧的清教主义态度可是出了名的。波士顿的批评家又拿出邓翰的人类学背景为那些带有性意味的动作辩护,再一次尝试挽回邓翰的名誉。为应付城市检察官,《波士顿先驱报》(Boston Herald)的埃莉诺·休斯(Elinor Hughes)罗列了邓翰为取得硕士学位而做的工作,还提到她获得各类助研奖学金以及她哥哥在霍华德大学(Howard University)

任职的情况。邓翰再次遭到人们的谴责，而在波士顿舞台上近乎裸体演出的肖恩男子舞蹈团（Shawn and His Men Dancers）却安然无恙。黑人女性的性诱惑比白人男子更容易引发恐慌。[67]

20世纪40年代，另一位非洲裔女性、人类学家兼舞蹈家珀尔·普赖默斯开始崭露头角，人们于是将她和邓翰进行比较。批评家经常注意到邓翰和普赖默斯有很多不同之处，二者在运用含有性意味的动作方面也存在许多差异。普赖默斯的身体特征更符合人们对男性或女性"尼格罗人种"（Negroid）的固有印象：阔鼻大眼，肤色暗沉，大腿和臀部肌肉发达。尽管她的身高只有5英寸零2英尺[1]，却没人觉得她娇小，都说她强壮而结实。或许是因为她与众不同的身体特征，人们在描述她的舞蹈时基本上都在暗示她对"原始节奏"的把握如何精准。白人评论家将肌肉发达、赤裸双脚的普赖默斯形容为一头"强壮、有节奏感的野生动物"、一匹在牧场上嬉戏的"小母马"，一切迹象表明，这是一匹"纯血马"，就像一头（玛莎·格雷厄姆所说的）"黑豹"那样，从"丛林深处"向远方眺望。[68]将普赖默斯看作动物王国的一员，证实了白人评论者对非洲裔美国人的性本质（sexual nature）及其进化程度的种种偏见。正如一位20世纪40年代的观众告诉我的，直到她看见普赖默斯才知道，女人也能够以如此轻盈的身体做出如此充满力量和男子气概的动作。[69]

对普赖默斯和邓翰不同的评论或许表明，普赖默斯更易辨认的"黑人"特征加强了观众的期待与刻板印象，她引起的不适感与邓翰相比因此要少一些。邓翰"总是赏心悦目"，而普赖默斯的"技术能力"则显然盖过了她自身的性吸引力。[70]普赖默斯具有女性特征，但并不性感。邓翰肤色较浅，身材更高挑，面部和五官轮廓较窄，更符合白人心目中舞者和美女的理想化标准，而隐藏在那些冷嘲热讽的评论背后的原因可能就来源于她的形象：她让美国人想到

[1]　约1.58米。

了自身种族血统的真相——种族融合。邓翰有时会故意炫耀自己的性感，却很可能在不经意间让这种絮絮叨叨的暗示变得更糟。而她与白人男子、布景和服装设计师约翰·普拉特（John Pratt）的婚姻或许又让这个话题变得更加尴尬。与之相反，普赖默斯因其"纯正的非洲血统"和让她"超越任何男人"的敦实身材，受到的批评就要少一些。[71]

邓翰与普赖默斯在各自的艺术创作中，虽然以一种不同于格雷厄姆与汉弗莱的方式将性别特征纳入舞蹈之中，但获得了足够的赞誉，挑战了部分白人批评家，让他们重新思考非洲裔美国舞者的能力及其面临的困境。洛伊丝·巴尔科姆（Lois Balcolm）曾在当时更具学术性的舞蹈期刊《舞蹈观察家》（*Dance Observer*）上撰文，记录了她在普赖默斯 1944 年 10 月的一场表演会上偶然听到的评论，这些评论反映出截然相反的态度："她完全变成黑人的时候表现最好"以及"她变成原始人的时候表现最糟——就跟现代舞演员差不多"。大部分观众似乎更爱看普赖默斯跳爵士舞。而巴尔科姆却建议她继续探索更"严肃的"现代舞之路，她认为无论"部落仪式"还是"哈莱姆狂欢"（Harlem high spirits）都无法表达"最重要的事"。[72] 人类学先驱弗兰茨·博厄斯之女、也曾与现代舞结缘的弗兰齐斯卡·博厄斯（Franziska Boas）呼吁非洲裔美国舞蹈家抛弃非洲及加勒比舞蹈元素，因为它助长了一种"错误的观念——认为这就是他的灵感源泉，他必须时不时返回去寻找它"。博厄斯认为黑人舞者需要超越民间舞的水平，继续探索现代舞的美学原则，从而挑战白人观众的期待。[73]

如果说博厄斯和巴尔科姆阐明了占绝大多数的白人观众的某些成见，那她们同样暴露了自己对娱乐和艺术之间差异的判断，这也是萦绕在从事表演会舞蹈的非洲裔美国舞者心中的问题。[74] 她们认为非洲及加勒比舞蹈（即博厄斯所说的"民间舞"）与"哈莱姆狂欢"缺乏审美要素，这些判断支持了基于阶级和种族偏见的对娱乐

和艺术的各类区分，往往通过对性诉求的诋毁反映在性别术语中。她们拒斥邓翰与普赖默斯用艺术意图感染通俗舞蹈的尝试，即通过对其进行编舞而非即兴表演，以及在舞台上同其他类型的舞蹈设计一道顺序演出来实现。博厄斯与巴尔科姆坚持认为，白人批评家和舞蹈家创造并保持的这一更高级的艺术形式具有优越性，只有通过这种优越性才能破除非洲裔美国艺术家面临的歧视。

非洲裔美国批评家对邓翰和普赖默斯的评论所展现的都是相似的元素。《芝加哥卫报》的佩姬·加洛韦（Peggy Galloway）提倡芭蕾舞，认为"它对于实现我们的文化理想的确有着巨大的可能性"，并因此将黑人的成就与白人传统领域的成功联系起来。[75] 概括而言，黑人批评家关注的是邓翰与普赖默斯代表的"那个种族"。纽约的非洲裔美国人社区在 1940 年邓翰的演出大获成功之后马上就接受了她。1940 年 3 月，她光荣地登上了《危机》杂志的封面，被誉为"美国有色人种舞蹈艺术家的领军人物"。[76] 在白人评论家看来，邓翰的《热带讽刺剧》让黑人批评家感到有些不适，同时表明性诱惑是衡量种族纯正性的一部分。一位批评家意识到《成人礼》和《原始节奏》（*Primitive Rhythms*）中即缺乏这种纯正性，但也理性地认为："对于成熟的观众来说，作品的美感与活力克服了艺术素材的欠缺，而对于那些野蛮人来说，则是表演中摆动臀部的标志性动作消除了这一问题。"这番评论再次制造了成熟与野蛮的对立，但评论者也意识到，这两种类型可能都是观众乐于接受的。这位评论家最终对演出表达了强烈的赞同："扭屁股找到了它恰当的位置。"这与白人评论家煞费苦心地用人类学的真知灼见去证明这类动作的正当性形成了巨大的反差。[77] 事实上，针对邓翰舞蹈动作的性意味，黑人媒体的评论大多都像上述那条一样，只是一带而过，虽然邓翰的魅力确实为她的成功发挥了作用。1944 年，一名非洲裔美国士兵给《美国佬》（*Yank*）杂志写信，说"这儿有四五个营、三四个团和两三个师的兄弟想让你们"在莉娜·霍恩（Lena Horne）的照片后

面"放上一张凯瑟琳·邓翰的照片"。[78]

普赖默斯在20世纪40年代的崛起引发了非洲裔美国人的媒体对两位舞蹈家的分析,这些分析更加注重纯正性和政治目的,而较少具体强调有关性感的问题。在白人评论家那里,普赖默斯的境遇要好一些,她得到了"严格意义上的经典舞者"和"人民艺术家"的头衔。[79]虽然评论家诺拉·霍尔特(Nora Holt)认为把两个人放在一起比较是"令人讨厌的",但她还是把普赖默斯放在了当时最优秀舞蹈家的行列之中,因为她"对其同胞、对黑人的奋争以及他们所遭受的挫折"表达了一种"真挚而深刻的理解"。对于邓翰第一次将"黑人与生俱来的舞蹈技艺"演绎得如此熠熠生辉,普赖默斯曾评述道:"从黑暗大陆之心跃起,使其交响谐和之美穿越无垠宇宙,成就自由的篇章……势不可当,如雷霆万钧。"[80]批评家唐德莱伯(Don Deleighbur)曾担心邓翰在好莱坞和商业上的成功已经让她迷上了"娱乐表演和模仿秀里那种光鲜亮丽、令人迷醉"的品位。[81]这种担忧的背后隐藏着对邓翰堕入白人娱乐观念之中的忧虑,她将白人强调性挑逗的舞蹈理念复制到非洲裔美国人的作品中,失去了她原本拥有的种族原创性。邓翰越发华丽的风格、黑白混血儿的长相,可能还有她的白人丈夫,让她的种族纯正性受到了质疑。至此,女性身份的各种属性与关于纯正性的争论纠缠在了一起,也成为支持普赖默斯获得正面评价的依据。

从20世纪20年代到40年代,表现种族特征和艺术责任这两大问题一直是非洲裔美国批评家和舞蹈家们的沉重负担。对这些艺术家和艺术作品的回应再次凸显了这些问题,"黑人艺术"从来没有从表现"这个种族"的枷锁之中解放出来。对白人评论家而言,非洲裔美国人的舞蹈天赋恰好证实了他们与所谓的原始社会、未经雕琢、自然、身体和性之间的密切关系;非洲裔舞者为美学事业做出了贡献,其中包含着很多关于艺术的哲学思想,但白人批评家却

不愿承认。而对于非洲裔美国批评家来说，围绕着高雅与低俗艺术的论辩变成了关于艺术和宣传的争论；他们认识到，在整个社会环境下，审美不可避免地与种族观念联系在一起。黑人批评家则将非洲裔美国人的舞蹈天赋认定为其唯一的文化贡献及非洲裔流散人群共有的种族传统，以此来满足宣传和艺术的要求。

非洲裔表演会舞者在现代舞事业中处于难以突破的边缘地位。种族主义限制了他们参与现代舞的可能性，因为训练、资金支持和演出机会都微乎其微。然而，与种族有关的问题对于将现代舞定义为一门新的艺术形式而言却至关重要。在 1936 年全国舞蹈大会的一系列演出中，埃德娜·盖伊的表演所属的节目类别是"综艺与剧场舞蹈"（Variety and Theater Dance），而不是现代舞类。白人现代舞者将自己与舞厅、时事讽刺表演和由黑人舞者带动的感官表演（sensual play）中的低俗艺术对立起来。意识到自己处于边缘地位的非洲裔表演会舞者，对非洲和加勒比传统表现出了接受和欣赏的态度。人类学研究生的教育背景为邓翰赢得了信誉；此后，普赖默斯在主要由美国白人占据和支持的舞蹈领域，塑造了一种非洲裔美国人的美学并使其获得了正当性。达福拉、邓翰和普赖默斯通过强调舞蹈的功能——作为非洲和加勒比社会中的仪式性活动——提升了舞蹈的重要性。他们借此在 20 世纪 30 年代为改变艺术观念做出了贡献，并将新鲜血液注入到了更大的文化范畴中，强调将价值观和信仰作为这一文化范畴的独特的社会基础。尽管非洲裔美国舞者对文化做出了各种界定，当他们在美国的剧院演出时，他们仍然受到了艺术即文化这类传统观念的束缚。非洲裔美国人由侧门、后楼梯及楼厅座位通往隔离剧院的道路，正是批评家们所说的迂回道路在空间层面的体现，并对非洲裔舞者的事业产生了影响。涉足艺术与人类学领域的非洲裔表演会舞者提升了舞蹈的意义，但更重要的是，他们展示了种族作为现代主义中构建艺术和文化观念的一项基本要素，具有一种持久的恒定性。

4 男人必须跳舞

　　20 世纪 20 年代后期，丹尼斯肖恩舞团的泰德·肖恩对美国舞蹈的处境公开发表了自己的看法。他预言，不同的舞蹈潮流将会融合成为一种新的美国舞蹈形式，但很快又否定了应将当时极为盛行的爵士舞风潮纳入其中的观点。肖恩承认野蛮、质朴、"单纯表现感官刺激的"非洲裔美国人的舞蹈终有一天会被打磨成一种"黑人芭蕾"（negro ballet），但他比其他现代舞者更明显的、根深蒂固的种族主义态度，决定了 20 世纪 20 年代长期存在于他作品中并延续至 30 年代的本土主义元素。[1] 这些公开的指责与其他白人现代舞者在舞蹈中对种族平等的呼吁背道而驰，也表明了肖恩在 20 世纪 30 年代蓬勃发展的现代舞运动中所处的尴尬位置。后来被称为"爸爸"（Papa）的肖恩曾在 20 年代的丹尼斯肖恩舞校培养了玛莎·格雷厄姆、多丽丝·汉弗莱及查尔斯·韦德曼；而在 30 年代，他那支全部由男舞者组成的肖恩男子舞蹈团也在全国巡演中获得了好评。但他对艺术的看法相较于其他现代主义者则更具浪漫色彩、更加传统。他关注的是让现代舞成为一种高雅艺术形式，而这恰恰揭示了他对非洲裔美国人、女性、移民和工人阶级的偏见。其他现代主义者曾经挑战过这些偏见——即便并不彻底或未能成功。而肖恩维护现代舞艺术价值的使命同样源于他在社会中所处的特殊位置。

他对新艺术形式的浪漫化观点则是建立在对男同性恋的理想化憧憬之上。

男性现代舞者和女性一样，在舞台上和舞台下都要面对关于男性特征和女性特征的种种揣测。当格雷厄姆与汉弗莱的舞蹈逐渐被形容为男性化和丑陋的时候，对女性化的指责和对同性恋的质疑也被加诸男性舞者身上。"怪人"（queer）和"直人"（straight）这对说法在这个时候指的是性别角色的颠倒，而非特殊的性行为或性伴侣。怪人就是那些表现出人们固有观念中女性特征和行为的男人，比如嗓音尖细、走路时慵懒地扭着屁股——以及喜爱艺术，尤其是爱跳舞。[2] 男人的传统角色是负责养家，所以对他们来说，从事舞蹈事业无法获得经济保障就成了更大的问题，这也是大萧条经济困难时期尤其令人关切的问题。男人的地位岌岌可危，而在维系家庭稳定的同时又在职场和政治事务中发挥着更大作用的女性却越来越自信而坚定，这让那些女性化的男人和男性化的女人感到恐慌。有悖于传统性别角色的行为威胁着这个早就被贫困拖得精疲力竭而衰弱不堪的社会。包括现代舞领军人物在内的女性既在传统观念下工作，又与之对抗，但在大多数美国人心目中，强健而完备的传统男性形象——男子气概——是不容置疑的。20 世纪 30 年代，纽约的男同性恋酒吧、异装舞会（drag balls）和演出中的同性恋情节遭到了日益严重的打压，禁止表现同性恋题材的立法也大幅增加。[3]

所有这些因素导致男性现代舞者十分稀缺。泰德·肖恩、查尔斯·韦德曼、何塞·利蒙、莱斯特·霍顿（Lester Horton）等在这一时期投身舞蹈事业的男性领军人物做出了回应，纷纷转向了表现阳刚气概的舞蹈。他们作为以白人为主体的同性恋群体（利蒙出生于墨西哥），呼吁更多男性加入到现代舞领域中来。在充满现代主义创新的艺术世界中，素以男性为主导，他们希望借此为其中这一以女性为主导的艺术形式谋取合法地位。他们的舞蹈往往蕴含着同性恋情结，但只是一种潜流和暗示，大多数情况下只有男同性恋

才能领会。在肖恩的引领下，男性现代舞者表现出了勇敢的男子气概，让男女观众都十分着迷，颠覆了舞蹈带给人们的柔弱形象，并让他们最终获得了领导地位。

1891 年 10 月 21 日，埃德温·迈耶斯·肖恩（Edwin Meyers Shawn）出生于密苏里州的堪萨斯城，是家中次子。父亲埃尔默·埃尔斯沃思·肖恩（Elmer Ellsworth Shawn）是《堪萨斯城星报》（*Kansas City Star*）的一名记者，母亲名叫玛丽·李·布思·肖恩（Mary Lee Booth Shawn）。这位母亲的家世可以追溯到"征服者威廉（William the Conqueror）入侵并征服英格兰时其麾下的一名贵族"；他父亲则没有多少贵族血统，祖上是 19 世纪 40 年代移居美国的德国人。肖恩年幼时举家迁至丹佛，此后因向往宗教道德理想而立志成为一名循道宗（Methodist）[1]牧师。在丹佛大学攻读神学预科的第三年，肖恩得了白喉，一种会引发呼吸困难、高烧和身体虚弱的细菌感染疾病，肖恩还出现了双腿暂时性瘫痪的症状。为了恢复体力和身体的活动能力，他参加了舞蹈班。4

肖恩在这次生病以前就表现出了对戏剧的兴趣。1911 年，他为教友西格马·菲·埃普西隆（Sigma Phi Epsilon）写了一部名为《这样的女人》（*The Female of the Species*）的两幕剧。该剧从讽刺女性选举权的视角描绘了一幅（1933 年出现的）后选举权时代的未来图景：男人穿着"带褶纹的裤子，丝带点缀在腰间，还戴着耳环"，女人则穿着"男式礼服和衬衫"；女人们像"廉价品柜台"和"美甲美容院"的商务代表那样管理着政府，而只有一名男性负责小规

〔1〕 循道宗（Methodism）是由约翰·卫斯理（John Wesley, 1703—1791）与其弟查理·卫斯理（Charles Wesley, 1707—1788）于 1738 年创立的一支基督教新教宗派，故又称卫斯理宗。其教义强调圣灵的力量，以及建立个人与上帝的联系。另有卫理宗、监理宗、卫理公会等称谓，在世界各地传布广泛。

模的"市政"部门。面对这幅关于未来的图景，剧中极端的女权主义者"感受到了某种无法言表的恐惧和震惊"，于是宣誓"放弃选举权"。[5] 该剧在强调传统男女角色的同时，预示了肖恩此后在舞蹈领域所走的道路，即反对现代主义中女性不断变化的社会和艺术角色。

肖恩的戏剧经验及芭蕾舞和舞厅舞课程让他在被开除之前主动离开了丹佛大学。他与自己的舞蹈老师黑兹尔·沃勒克（Hazel Wallack）的合影宣传照曾因明显的挑逗意味而遭到该校校长的谴责。照片中沃勒克身着开衩的长袍，整条大腿暴露无遗，几乎可以看到臀部。[6] 肖恩离开该校之后，开始了终其一生的舞蹈生涯。尽管他放弃了当牧师的想法，但与伊莎多拉·邓肯和露丝·圣丹尼斯一样，他相信舞蹈能够将灵魂和身体融合成一种精神统一体（spiritual union）。他从诗人布利斯·卡曼（Bliss Carman）的《人格的塑造》（*The Making of Personality*）中找到了共鸣——作者将舞蹈形容为"感官与精神的完美融合；一旦失去它，艺术便无以为继，生活将变得不幸"。受到这一观点激励的肖恩专门写信给卡曼，就开展舞蹈事业的问题向他寻求咨询。[7] 肖恩于 1914 年找到卡曼，后者为他引见了露丝·圣丹尼斯。卡曼认为圣丹尼斯就是最能体现"感官与精神"统一之人。在纽约认识之后，圣丹尼斯和肖恩对他们共同的偶像拉尔夫·沃尔多·爱默生（Ralph Waldo Emerson）、玛丽·贝克·艾迪、弗朗索瓦·德尔萨特等人赞誉有加，而他们对对方的钦慕之情也在此时迅速升温。圣丹尼斯邀请肖恩和她一同参加即将开始的巡演，他立即就答应了。此后他们一直保持着充满激情的交流，1914 年 8 月，在肖恩的再三恳求之下，圣丹尼斯终于决定嫁给他。[8] 圣丹尼斯不愿受婚姻的束缚，但想到伊莎多拉·邓肯因感情丑闻和私生子的事而使舞蹈的声誉受损，最终还是与肖恩结了婚，但她拒绝顺从丈夫：在仪式上将这段誓词删除了。[9] 圣丹尼斯得到了一位具有开创精神的精明舞伴，而肖恩则从圣丹尼斯的

男人必须跳舞

卓越地位和她致力于创造新的舞蹈艺术形式而取得的成功当中获益良多。

两人的结合在开始阶段取得了很大成功。1915 年，他们在洛杉矶创办了丹尼斯肖恩舞校。1917 年"一战"期间，由于肖恩在军中服役（并未出国），舞校的工作中断了一段时间。从 1922 年开始，他们又相继在纽约、罗切斯特、波士顿、威奇托（Wichita）和明尼阿波利斯（Minneapolis）等地成立了多所学校。他们经常到各地巡演，逐渐在国际上获得了认可，还收集了各种材质的绚丽服装以及来自各国的配饰。他们将积攒起来的资金再次投入到舞蹈创作以及在纽约创建大丹尼斯肖恩（Greater Denishawn）舞校及舞团的梦想中。但两人的关系却出现了裂痕。专业上的嫉妒心理（大多数情况下是肖恩对圣丹尼斯的嫉妒）与各自的婚外情让双方都十分恼火。到 20 世纪 20 年代末，他们分开的时间越来越多，两人最终在生活和工作上彻底决裂。丹尼斯肖恩舞校和舞团于 1931 年解散，二人虽然没有离婚，但 1930 年之后就从未共同生活过。

圣丹尼斯在与肖恩的婚姻关系中曾和比自己年轻的男人有染，而肖恩也在此期间跟其他男人厮混。之后他们因爱慕同一个男人而彻底分手。1927 年，肖恩与圣丹尼斯在得克萨斯州科珀斯克里斯蒂（Corpus Christi）巡演时遇到了弗雷德·贝克曼（Fred Beckman）。1928 年初，肖恩邀请贝克曼担任自己的私人代表，后来却成了他的情人。虽然圣丹尼斯与肖恩的舞团和婚姻已濒临崩溃，但圣丹尼斯与贝克曼的私通行为才是导致二人关系破裂的直接原因，肖恩当时发现了圣丹尼斯写给贝克曼的一封情书。[10]

肖恩为逃避现实，独自一人前往欧洲巡演。德国报纸赞扬他有种美国式的"清新、青春甚至男孩子气"的特质，与前来德国演出的俄罗斯芭蕾舞男演员们形成了鲜明的对比，他们"无精打采、萎靡不振……[反映出]其文化上的颓势"。[11]这番恭维让肖

恩的内心得到了一些安慰——圣丹尼斯的背叛早已令他遍体鳞伤了。由于丹尼斯肖恩舞团债台高筑，肖恩急需挣钱，于是他从 1931 年到 1932 年带领了一支小规模舞团——肖恩舞团（Shawn and His Dancers）——到全美各地巡演。不久之后，他义无反顾地去了马萨诸塞州利镇（Lee）附近一处名为"雅各之枕"（Jacob's Pillow）的森林隐居地。他在 1930 年就买下了这块地。雅各之梯（Jacob's Ladder）是伯克希尔丘陵（Berkshires）中最高的一座山，肖恩私产上一块倾斜的大岩石因此被称作"雅各之枕"。在这座安静的林间农舍里，肖恩全身心致力于他早在 1916 年就曾公开提出的使命：男人必须跳舞。[12]

他在 1931—1932 年巡演期间为高校观众提供他设计的示范讲座（lecture-demonstrations），呼吁发展男性的舞蹈。1932—1933 年冬，他找到了实施自己构想的办法。"雅各之枕"附近的斯普林菲尔德学院（Springfield College，当时是国际基督教青年会的男校）开设有高强度的体育课程，肖恩在该校校长的热心支持下开了一门舞蹈课。肖恩决心击破"男舞者都是娘娘腔"的论调，将舞蹈课定为强制性课程。如此一来，所有人都要面对这种刻板印象，而同行压力也就不致引起男学生内部的进一步分化。肖恩第一天就让他们进行大强度训练，让他们认识到舞蹈需要极强的体力和耐力。他发现在讲解"跳"和"转"这类动作时，用leap和turn这类简单的描述性语言，比用法语中ballon和pirouette之类的芭蕾舞术语更容易让学生接受。到学期末的时候，他已经"有了自己的门徒"。[13]更重要的是，他拥有了自己的表演团队。在接到一个前往波士顿演出的邀请之后，肖恩当机立断，马上召集了斯普林菲尔德学院舞蹈班的男学员和他的巡演舞团的演员（包括女性）。1933 年 3 月 21 日，肖恩和他的舞蹈团演员在轮演剧场首次登台，获得了评论界的好评，而其中全部由男舞者担纲的作品更是受到了极高的赞扬。

在波士顿取得的成功让肖恩受到了鼓舞，他决定组建一支正式

的舞蹈团——肖恩男子舞蹈团,并立即着手开展训练、编舞和巡演等活动。从1933年到1940年,这支由八至九人(包括肖恩)组成的舞团在美国、加拿大和英格兰的750个城市一共演出了1250次。[14]在七年的巡演过程中,"雅各之枕"一直是他们的基地和补给站。每年夏天,舞蹈团都会来此小住,他们修建了一些小屋、一间工作室,最后还建了一个剧场;他们每天在这里上舞蹈课,润色旧作品,创作新作品;每到正午时分就到户外晒裸体日光浴,这时肖恩会轻声朗读哈夫洛克·埃利斯、神智学者(theosophist)[1]古尔杰夫(Gurdjieff)的门徒奥斯彭斯基(Ouspensky),以及哲学家艾尔弗雷德·诺思·怀特海的文字。[1936年"肖恩男子舞蹈学校"(Shawn School of Dance for Men)的一份演出目录记录了这次最后的日常仪式:这是一门"根据应用解剖学、人体力学、矫正练习和按摩……的原则而开设的必修课,依照惯例在每天正午时分的日光浴时段进行"。[15]]肖恩的朋友F. 考尔斯·斯特里克兰(F. Cowles Strickland)是附近斯托克布里奇(Stockbridge)的伯克希尔剧场(Berkshire Playhouse)的负责人。在他的建议下,舞蹈团开始举办"茶会"以增加一点收入。傍晚时分,肖恩会邀请来自马萨诸塞州西部地区的贵妇来"雅各之枕"。"男孩们"为她们上茶,然后退到树林里,过一会儿再出来时就脱得只剩下短裤了,然后才开始表演。这些茶会活动渐渐发展壮大,演变为延续至今的"雅各之枕"舞蹈节(Jacob's Pillow Dance Festival)。

　　肖恩为提高男性舞者的地位而做出的努力,尤其是组建男子舞蹈团的理想,包含着他对男同性恋爱情的憧憬。他沉浸在沃尔

〔1〕 神智学(Theosophy)是源于古代世界研究奥秘现象的一种宗教哲学与神秘主义学说。现代神智学与海伦娜·勃拉瓦茨基(Helena Blavatsky, 1831—1891)和威廉·贾奇(William Judge, 1851—1896)等人于1875年在纽约创立的神智学社(Theosophical Society)有密切关联。

现代身体——舞蹈与美国的现代主义

特·惠特曼（Walt Whitman）、英国作家爱德华·卡彭特（Edward Carpenter）与哈夫洛克·埃利斯的沉思之言中，这些都是当时男同性恋的标准书单，他借此更加坚定了自己对男人之间的爱情这一更高理想的信念。[16] 1924年在伦敦巡演时，肖恩曾拜访过卡彭特和埃利斯，据他的朋友兼传记作者沃尔特·特里说，这次会晤减轻了肖恩对自己的同性恋倾向的认同。[17]卡彭特在其《爱的成人礼》（*Love's Coming of Age*）中阐述了"中性"（intermediate sex）的概念，指一个人兼具男性和女性特质，并包含同性恋的取向。卡彭特认为男性之间或女性之间的恋爱并不是"疾病和堕落的结果"，事实上"在这类人中，我们可能会获得某种最完美的爱情"。兼具男性和女性特征的"中性"男人展现出了极高的艺术天赋，卡彭特举了米开朗琪罗、莎士比亚和马洛为例，把他们看作这类人的典范。[18]这种关于同性恋和艺术性的看法是肖恩愿意接受的。为使自己的艺术才能获得认可，他始终坚持着这一理想，其中融入了自己的社会身份——同时拥有妻子和男性情人的白人男子。

柏拉图的思想最能概括肖恩对同性恋的看法。巴顿·穆莫（Barton Mumaw）是肖恩舞蹈团的首席舞者，1931年到1948年两人保持着恋人关系，肖恩曾为他朗诵柏拉图《会饮篇》[1]里的段落：

> 灵魂的每一个角落都感到刺痛，疼得发狂；但只要想起那美貌的爱人，它便会转悲为喜。……它彷徨无措，陷入迷狂，以致夜不能寐，白日里也无法安坐；只是满怀憧憬，迫不及待地四处徘徊，希望见着那美貌之人。一旦见到他并沉浸在渴望的波涛里，那原本已经闭塞的通道便会豁然开阔，灵魂暂时摆脱了刺痛的煎熬，感受到一种快乐，一种无与伦比的甜蜜。
>
> 因此，灵魂会尽其所能与美貌的爱人厮守，将他看得高于

〔1〕 应为《斐德罗篇》（*Phaedrus*）。

一切，把家人和朋友抛诸脑后，财产遭受损失也毫不在乎。曾经引以为傲的那些生活习惯和行为规范全都变得一文不值。只要能靠近心爱的人，它甘当奴隶，在任何地方都能安眠，因为它不仅仰慕他的美貌，还把他当作治愈伤痛的独一无二的良药。我的美少年，我所说的就是人们称之为"爱"的东西。[19]

这种英雄主义的爱情观影响了肖恩对穆莫的感情，也使得他后来与约翰·克里斯蒂安（John Christian）保持了长久的关系，这段感情从 1949 年一直延续到 1972 年肖恩去世。这种同性恋关系里并没有穆莫所说的其他男同性恋情侣那种"轻浮的行为"（大概是那种女性化或下流的举动）。肖恩在写给穆莫的信中说："[那] 会让我觉得恶心，是不道德的。那样做只会让原本高贵的事物蒙羞。我们的爱恋……必须建立在更高的境界之上，否则它就会堕落。"[20]肖恩对高尚的爱（higher love）的理解很大程度上借鉴了爱德华·卡彭特的论述和哈夫洛克·埃利斯的《性心理学研究》（*Studies in the Psychology of Sex*）。这位英国性学家从 1897 年到 1910 年分六卷出版了上述著作，为包括同性恋在内的人类的情欲辩护，并将精神气质归因于性。肖恩是他忠实的信徒，甚至将自己和圣丹尼斯之间的爱情理想化——1948 年，在与圣丹尼斯分开 18 年之后，他细心地发现他们的婚姻"在现实的物质关系不复存在的情况下仍然得以延续，变成了一种比原来有着更高境界的东西"。[21]对肖恩来说，舞蹈正是源于这种精神层面的理想主义性爱观。埃利斯的《生命之舞》可谓"舞者的圣经"，肖恩只要有机会就会对它大加赞扬。[22]他的男子舞蹈团在当时不仅仅是提倡男性从事舞蹈工作的推广活动，现实中它还是一种包括同性恋现象在内的哲学和艺术理想。

其他男同性恋者对这一目标也十分清楚。卢西恩·普莱斯（Lucien Price）是一名男同性恋小说家和《波士顿环球报》（*Boston Globe*）的音乐批评家。1931 年，他第一次看到肖恩表演的《雷鸟》

（*Thunderbird*），之后便"十分迫切地想要再看一遍"。[23]普莱斯还观看了1933年在波士顿举办的演出，其中就包括全部由男舞者表演的舞蹈。他从此成了肖恩舞团不离不弃的支持者，并在整个30年代一直和肖恩保持着通信。普莱斯认为他们"信奉着同样的神——美和兄弟之情"。[24]普莱斯支持并鼓励肖恩在他的男子舞蹈团内部重新塑造一种希腊式的典范，将男性身体所蕴含的运动员般的优雅形体、哲学内涵和对美的追求融合起来："我认为将舞蹈中丰富的思想内涵与真挚的精神感受结合起来，再加上几乎毫无掩饰的男性身体，就是为了让人们不仅能看到，更能第一次感受到肉体和精神本不该对立，高贵的性感也能传达宗教情感。"[25]普莱斯不仅肯定了男舞们活跃的思想和强健的体魄，还称赞了同性恋群体的隐秘身份："他常常感到不自在，戏剧、电影、文学以及每一种粗鄙的表现手法，甚至路边的广告牌，都让［同性恋话题］成了大众消费和利用的对象，只有远离这一切才会感到自在。"[26]但在这封信接下来的一段里，普莱斯却要求看一看肖恩近期从丹麦收到的照片，大概是指丹麦色情杂志《厄俄斯》（*Eos*）。此时的普莱斯很重视某些形式的性商品化现象。[27]这类色情刊物（通过地下传播的方式逃避美国邮政法的制裁）显然与普莱斯的看法并不矛盾，他认为男同性恋与异性恋不同，他们还不至于被大众文化所腐蚀。普莱斯的一系列观点跟商品化的关系或许并不大，而是跟共同保密行为的自由度和特殊性有着更密切的联系。与从外表就能看出差异的女性或非洲裔美国人不同，白人男同性恋可以在男性特权的世界里游刃有余，并能够创造出一个隐蔽而有尊严的新世界。

普莱斯认为肖恩男子舞蹈团就代表了后一种情况。这支舞蹈团为他提供了写作《神圣军团》（*The Sacred Legion*）的灵感，该系列作品由四部小说构成，按时间顺序记录了包括一些舞者在内的男人之间的爱情。普莱斯为规避检查制度带来的麻烦，采取了地下出版的方式。[28]普莱斯回忆道："在你和男孩们身上，我看到了［那份

理想］还活着。"他还曾喜欢上肖恩舞蹈团里的一名演员约翰·舒伯特（John Schubert），并得到了后者的回应。但舒伯特后来在"二战"中丧生，普莱斯的另一位情人此前也在"一战"中去世，他们的死让普莱斯对同性恋产生了一种浪漫化的想象。[29] 在肖恩男子舞蹈团的推动下，其他一些男同性恋者也进入了舞蹈界。后来加入肖恩男子舞蹈团的沃尔特·特里曾跟随北卡罗来纳大学的福斯特·菲茨—西蒙斯（Foster Fitz-Simons）学习舞蹈，并住在他家里，福斯特则是肖恩当年的学生。特里并不想成为舞者，而是打算做一名舞蹈批评家。而肖恩也很支持他，帮助他于 1936 年在《波士顿先驱报》发表了第一篇文章［他从 1939 年开始转投《纽约先驱论坛报》（*New York Herald Tribune*）］。同样主动找到肖恩的还有阿瑟·托德（Arthur Todd），他想为肖恩写一部传记，这件事本来是肖恩允诺特里来完成的。托德后来主要在时尚界工作，但此前他曾做过肖恩的摄影师，并为《舞蹈观察家》和《舞蹈时代》（*Dancing Times*）撰写关于舞蹈的文章。

约翰·林德奎斯特（John Lindquist）原是波士顿法林百货公司（Filene's department store）的一名收银员，1938 年的一个夏日午后，他出于好奇造访了"雅各之枕"。林德奎斯特是一名业余摄影师，他从此迷上了拍摄舞者的工作，尤其是裸体的男舞者。此后他每年夏天都会回到"雅各之枕"，成了这里的正式摄影师，而在舞蹈工作室和剧场之外，他又成了一名非正式摄影师，为树林里赤身裸体的男舞者们拍摄照片。此外，商业摄影师乔治·普拉特·莱恩斯（George Platt Lynes）也曾为个人和公共用途拍摄过芭蕾舞者的照片。[30] 对这一时期的男同性恋者来说，拥有一位摄影师朋友可以给自己带来诸多便利。林德奎斯特私下冲印了一些被认为不道德的照片，并在肖恩和其他一些男舞者所在的男同性恋圈子中大肆传播。[31] 但并非舞蹈圈内所有的男同性恋都在肖恩的圈子里。不论是《纽约时报》的舞蹈批评家约翰·马丁，还是舞蹈专题作家、乔治·巴兰

　　　　　　　　现代身体——舞蹈与美国的现代主义

钦的拥趸林肯·柯尔斯坦，都不赞同肖恩的看法。虽然二人都有过同性恋恋情，并且都已婚——或许这就是他们不大赞赏肖恩提倡的兄弟友爱的原因——另外他们对肖恩作品艺术性的态度也比较苛刻。[32] 尽管如此，肖恩男子舞蹈团为一些男同性恋者树立起了一个成功的榜样，它通过关于爱和艺术性的崇高理想体现了兄弟之情。

肖恩对男性舞蹈的构想建立在勇敢自信的男性气质的基础之上。他努力消除大众将舞蹈和女性气质相关联的认识，反对女性在表演会舞蹈领域的支配地位。在此过程中，他始终坚持男性和女性之间存在着独特的、本质的差异，并宣告了男性特质的到来。女性现代舞者在尝试拓展动作语汇和传统女性舞蹈类型的过程中同样采用了男性化动作。她们挑战了女性无法创造严肃艺术的看法，遵循现代主义者的风格和品位，与旧有的模式决裂。然而肖恩却将男性动作和女性动作的区别具体化了，他还通过贬低女性的影响力来确保男性在舞蹈领域的位置。[33] 连一些女性也认为男性角色对这一艺术形式的正当性起着决定性的作用。"只有在越来越多的热心男士参与的情况下，才有望证明舞蹈是一门重要的艺术形式。"杰出的舞蹈教育家露丝·默里（Ruth Murray）如是说。[34] 芝加哥的一名舞者兼教师沃尔特·卡姆琳（Walter Camryn）预测了这种观点可能导致的结果："最终［男舞者］的职业导向将会是教学、导演或编舞"——由男人来担任这一艺术形式的掌门人。[35]

获得领导地位的道路首先从推广男性动作入手。肖恩写道："舞者都有一种必须面对却难以克服的局限：身体是舞者的工具和媒介，而舞蹈是不分男女的。"[36] 男人和女人的身体能够做出各种各样的姿态。男性的姿态"舒展，腿和脚向外分开，髋部和胸部向前，形成开阔的站姿"；女性姿态呈现出"向内收缩弯曲的接受状"。[37] 肖恩宣称，男人和女人社会角色不同，自然会产生不同的动作类型："女人的动作受做饭、缝衣服、看孩子、打扫房间等活动

的影响，均为小规模动作，较少使用通过身体躯干产生的力，较多运用小臂动作，因此腕部和肘部的灵活性较强。"男人则不同，他们"从使用镰刀、斧子、犁和桨等各种工具的祖先那里［继承了］运动本能；其动作特点是：力量从地面开始传至整个身体，最终由肩膀带动大臂运动，同时肘关节和腕关节的柔韧性要弱得多"。[38]

柔软的手腕、艳丽的衣服和色彩（尤其再配上一条红领带），加之夸张的步伐，激起了人们对他们同性恋身份的猜度，同时也释放出一系列信号，男同性恋者就在这些信号组成的系统中相互交流、分享秘密。[39]肖恩在描述动作时尤其重视手腕，并强调它在男性动作中缺乏灵活性，这是为打破男性舞者与这种同性恋的标志之间的联系而做出的另一种尝试。一些评论者很赞成这种尝试，他们称赞肖恩将舞蹈"从萦绕在男性舞蹈之上的紫色色调中"解放出来，并就他"富于表现力的双手和有力的手腕"做出了评论。[40]查尔斯·韦德曼和莱斯特·霍顿也敏锐地注意到了腕部。霍顿跳舞时"腕部保持不动"，而韦德曼刚开始教人跳舞时也抱怨过那些"用手腕做出可爱的小动作"的男人。[41]肖恩谴责有些男舞者"把脚趾甲涂成粉红色，衣服上点缀着几绺白色的薄纱，扭扭捏捏，蹦蹦跳跳，让人又好笑又反感"。[42]同样，"对于大多数正常人来说，女性舞者做出男性化动作，就跟男舞者做出女性化动作一样令人厌恶。"[43]其目标是把按照各自"动作本能"跳舞的男人和女人团结起来："这种动作本能地传承因身体结构、机能、情感和……而存在……既对立又互补的永恒差异。"[44]

在对男性动作做出界定之后，肖恩回顾了舞蹈的历史，宣称舞蹈最初就是"仅限于男人"的活动。肖恩以希腊和罗马等西方文明社会及美洲原住民和拉丁美洲的所谓原始社会为引证，宣称当时在戏剧作品和各种仪式中演出的都只有男人。[45]任何艺术形式如果"完全被男人或女人所主导"便无法获得成功，更重要的是，"成熟的舞蹈……需要力量、忍耐、精准，还需要头脑、身体和情感的完

美协作和清晰的思维，这一切显然都是男性才具备的品质"。[46] 肖恩没有像其他现代主义者那样与过去决裂，而是希望恢复建立一种更古老的艺术典范，男人不仅控制着各艺术门类，还是唯一的参与者。他认为在目前情况下，最好将男人彻底隔绝于舞蹈之外，"远离一切受女性动作影响的可能"。[47] 肖恩提倡男学员应当跟男舞蹈老师学习，他甚至为了男伴奏兼作曲家杰斯·米克（Jess Meeker）而放弃了他原来的女伴奏。[48] 如此一来，"雅各之枕"的男士田园诗便应运而生了。

　　肖恩认为体育运动最有利于男性动作的训练，所以优先选择那些受过体育训练但没有舞蹈背景的舞者。1936年"雅各之枕"暑期学校的入学申请中就设置了"擅长何种体育项目"以及"列举你曾经获奖的体育运动"这样的问题。威尔伯·麦科马克（Wilbur McCormack）曾是斯普林菲尔德学院的"径赛、摔跤和体操运动员"，弗兰克·奥弗利斯（Frank Overlees）曾是游泳及全能运动员，丹尼斯·兰德斯（Dennis Landers）曾是俄克拉何马东北地区撑杆跳的纪录保持者。[49] 体育运动也充斥在肖恩的编舞构思当中，并在舞团成员各自编排独舞或群舞的《奥林匹亚》（*Olympiad*，1937）中得到了最集中的体现。威尔伯·麦科马克编排的是"拳击舞"，弗雷德·赫恩（Fred Hearn）是"击剑"，福斯特·菲茨—西蒙斯则是"十项全能"，整部作品以"篮球舞"收尾。所有演员的后台服装也给人一种运动队的印象：他们在演出前后直接穿上厚棉绒浴袍，看上去像一群拳击手；织着大大的S字母的针织毛衣，则让他们看起来像大学网球队的队员。大多数对这支舞蹈团的评论都提到了舞团成员的运动员背景，经常把男舞者的表演和运动员的表现做比较。马萨诸塞州斯普林菲尔德一份报纸的体育专栏作家把肖恩比作摔跤手，并总结道，他是"最心灵手巧的大师，让最具活力的摔跤手看上去像一根石化的树桩"。[50]

　　"雅各之枕"的舞蹈产生于身体训练体系。《劳动交响曲》

（*Labor Symphony*，1934）描摹了男人工作的四类场所：田野、森林、大海、工厂，舞者在其中模拟着真实的劳动动作。在"田野劳动"（"Labor of the Fields"）中，一名舞者身体前倾，俯向地面，像是在将犁铧推入土地里。舞者们挥舞着伸长的手臂，这是在播种。本段以丰收场景收尾，舞者们膝盖深屈，做着挖地动作。接下来的几段延续了这种动作模仿的表现方法：两个人手握一把长锯，躯干大幅度地前后摆动，锯倒了一棵树；船员们划着船，一人负责掌舵，另一人抛出一张网再把它拖起来；在最后一段，舞者们有节奏地重复着交替双臂的动作，模拟出人工换挡的姿态。[51]

肖恩认为体力劳动和体育运动有助于男性动作的训练，而裸体舞蹈则最能传达这一动作类型。女性现代舞者用长长的罩裙覆盖身体实际上是为了淡化她们较为明显的身体曲线，也极少展现她们的双腿，而肖恩男子舞蹈团却是尽可能地以近乎裸体的方式进行表演。[52] 肖恩引述惠特曼和埃利斯的言论，并以强调身体之神性的希腊文明为论据，声称衣服对舞者来说往往是一种束缚，更限制了他们想要传达的东西："除了裸露的身体，再没有什么方法能够表现'人'的想法这一无法看见的形式。我们不能将普遍意义上的'人'与衣服联系起来，因为衣着意味着分门别类——衣服会区分出一个人的种族、国籍、所处的时代、社会或经济地位——而'人'就是人。"[53] 他在 1923 年的《阿多尼斯之死》（*Death of Adonis*）中借鉴希腊美学标准，描摹了一位腓尼基之神，将其奉为人体之美的典范。肖恩全身和假发上都扑满了粉，只用一片无花果树树叶遮挡身体。表演以展现各种姿态为主，一个接一个的姿态构成了一座流动的雕塑。

但这只是肖恩自己尤为青睐的男性身体之美。肖恩认为假如所有人都赤身裸体，就能拥有适度的身材和健康的体格。他还选了一幅女性图片作为反例来说明这一点："看到这样一个乳房松弛变色、身体肥胖的裸女，只会感到恶心和厌恶。"[54] 肖恩对男性身体十分迷

恋，这在约翰·林德奎斯特拍摄的男舞者们在"雅各之枕"享受午间裸体日光浴的照片中，以及后来他喜欢上制作男性裸体木雕的事例中都有所体现。肖恩 1935 年的独舞《淳朴的动作》(*Mouvement Naif*) 曾受到惠特曼诗歌的启发，以个人化的方式体现了这种迷恋的心理。作品通过肩膀、躯干、脚踝、手臂各部分的独立动作来发现舞者自己的身体姿态。[55] 就在格雷厄姆通过独舞《边境》展现典型的女性开拓者形象的同年，肖恩也通过《淳朴的动作》恢复了普遍的"人"。

然而，对于原型的人 (archetypal man)，肖恩的表现形式与众不同，他更重视对性诱惑的表现。这种特质曾让一些观众感到不适，有观众这样评论道："在开场的几组舞蹈中没有出现扇子恰恰让我想起了扇舞表演。"[56]《纽约时报》的约翰·马丁领会了肖恩作品中的同性恋意味，对他 1934 年的一场演出做了如下评论："肖恩先生现在的作品……是高度个人化的，演出时身上的服装少得几乎没有，这让坐在舞台脚灯附近的观众感到很不自在。"马丁担心这种方式会对肖恩吸引年轻人参与舞蹈的努力造成负面影响，但马丁也可能对于把自己的欲望展示在公众面前感到不自在。[57]

女性对此的回应十分积极，表现出了极大的热情。正如卢西恩·普莱斯的一位朋友之妻所说（根据普莱斯转述）："这个表演非常棒。我想说它简直棒极了。哎呀，这些年轻男孩们几乎什么都没穿。什么都没穿。可以说他们就是赤身裸体。"[58] 正如巴顿·穆莫所说，每次幕布一拉开，观众就会深吸一口气，然后便目瞪口呆，现场一片安静，他们被男舞者们性感的身体深深吸引，目不转睛地盯着台上。[59] 查尔斯·韦德曼也很受女性的青睐，她们请韦德曼为她们单独授课，还在演出结束后专门去找他。[60] 凯瑟琳·德赖尔 (Katherine Drier) 可能对肖恩产生过性幻想，她在一本关于肖恩的书里写道，他"代表了一种让人重获生机的节奏力量"。[61] 在 1940年的一次女士午餐会上放映完幻灯片之后，"雅各之枕"的一名推

广人对约翰·林德奎斯特说，他拍摄的照片简直就是"重磅炸弹。每次我给她们看巴顿的照片，她们都欢呼雀跃，还要求把底片放进投影机里去"。[62] 肖恩男子舞蹈团所展现的男性魅力让这群支持"雅各之枕"的女士和贵妇大开眼界。

在看待人们对肖恩男子舞蹈团的各种反应时，关于在舞台上展现男女身体的社会态度出现了各种各样的嘲讽。虽然这支舞蹈团以近乎赤裸的方式跳舞，但舞者们却极少因其表演方式受到责备，即便是在波士顿——20世纪40年代，凯瑟琳·邓翰就是在这里遭到了人们的谴责。普莱斯认为肖恩之所以能够在波士顿获得成功，是因为他没有在自己的表演中加入"坦率的讨论"（大概与性或身体的神性有关），尽管其他现代舞者也没有这样做。[63] 公共事业振兴署资助的部分艺术项目接受了关于裸体的审查——官员允许在讽喻类的绘画与雕塑作品中运用裸体，但在表现当代生活的艺术作品中则将其删除。在芭芭拉·梅洛什（Barbara Melosh）看来，这项政策针对的是女性的裸体，显然是因为他们认为女性裸体的性意味更加突出，更"有伤风化"，这种想法显然也适用于舞蹈界。[64]

新闻影片和农场安全管理局（Newsreels and Farm Security Administration）的照片中那些住在破旧棚屋里的满面愁容、逆来顺受的男子和排着长队的失业者，大概是这十年来最典型的男性形象。艺术形象的塑造却与这种记录所展现的事实背道而驰——充满活力的男性半裸着身体成了激励国民的一种策略。在大量随处可见的公共事业振兴署资助创作的壁画和绘画中，最常见的就是肌肉发达的男性劳动者那一副副裸露的躯干。这种对体力劳动者男性力量的颂扬，让人联想到纳粹德国的国家社会主义艺术和20世纪30年代的苏联现实主义艺术。[65]《体育》（Physical Culture）杂志的赞助人——企业家伯纳尔·麦克法登（Bernarr Macfadden）——回顾了30年代的这一趋势，并提倡将健美运动与塑造充满活力的公民形象结合起来。《体育》杂志曾刊登了肖恩的照片，同样出现在这本杂

志上的还有贝尼托·墨索里尼（Benito Mussolini）的几篇文章，后者曾鼓吹健康有力的身体是其法西斯"公民军队"（citizen army）的基础。[66] 与局部裸露的女性不同，杂志上、绘画中和舞台上男人们的半裸行为展现的是浮夸的男性气质和力量，在表现工人或民族国家时，这种男性气质和力量得到了人们的认可，甚至受到鼓励。肌肉突出的裸体男人让那些幽灵般憔悴而瘦小的人们相形见绌。

虽然同性恋身份启发肖恩采取了裸体的表现方式，但其团队这种近乎超男性化（hypermasculinity）的特征却削弱了裸体的同性恋意味，因为它不符合同性恋的社会标准，即与常人相反的轻浮柔弱的形象。舞蹈研究学者拉姆齐·伯特（Ramsay Burt）认为，要让自己符合男性异性恋形象的压力激发了肖恩英勇的男子气概，因此他并没有去挑战男性异性恋的传统规范。[67] 虽然这有可能是事实，但肖恩所想的仍然与理想化的男同性恋身份有关。这些拥有阳刚之气的男人可能恰好符合异性恋的一系列规范，但是对常见的娘娘腔男同性恋形象却构成了挑战。这样，肖恩通过男性身体的视觉呈现，将同性恋的定义从性别反转转变为同性对象的选择。舞蹈助长了这种转变。身体的视觉呈现是舞蹈的主要组成部分，而肖恩发掘、利用了这一特征，以揭示男性身体即是观众凝视和性诱惑的对象。舞蹈的身体属性反映了性的身体属性；对男同性恋来说，选择和某个男人发生性关系就意味着选择了男性而非女性的身体。肖恩通过舞蹈突出了身体（特别是肌肉发达、强壮结实的男性身体）在这种选择中的中心地位。

但不同的观众捕捉到的却是不同的信息。与肖恩对男人之间的爱与性的看法相比，他对人们认为的男人在舞蹈中的柔弱形象的反驳显得更加坦率。肖恩驳斥了在舞蹈中运用肌肉力量虚张声势的女性化倾向，用男女之间源自身体差异的对性别角色的僵化区分取代了现代舞可能带来的性别角色的流动性。这种想法的基础是一种极端的大男子主义以及肖恩非公开的同性恋身份。肖恩曾要求圣丹尼

斯和穆莫为他的性取向保密，因为他认为说出实情将会弊大于利。[68]
查尔斯·韦德曼与何塞·利蒙在工作和生活中都曾通过跟女性搭伴
的方式来转移外界对二人关系的注意；甚至在多丽丝·汉弗莱结婚
以后，他们还跟汉弗莱及波林·劳伦斯共同居住，直到 1939 年韦德
曼与另一名男舞者恋爱之后才结束。[69] 不论是在身穿紧身裤跳舞时，
还是与女性搭伴时，这群强健的男舞者在舞台上都展现出了一种男
子气概，与大众对男同性恋者柔弱气质的普遍观念大相径庭。但在
舞台下，同性恋者的真实情况改变了这一形象。尤其是肖恩的舞蹈，
它摆脱了异性恋的男性气质，并逐渐阐明了基于性别倒错（gender
inversion）的同性恋现象的定义。

　　到 20 世纪 30 年代中期，舞蹈界的其他人也开始鼓励男舞者
和男性动作的运用。1935 年 5 月，《新剧场》（New Theatre）杂志
与新舞蹈联盟（New Dance League）主办了一场男性舞者的专场表
演。肖恩男子舞蹈团并未出现，但活跃于纽约市的大部分男舞者都
参加了此次演出，包括查尔斯·韦德曼、芭蕾舞演员威廉·多拉尔
（William Dollar）、非洲裔美国舞者阿德·贝茨（Add Bates）。韦德
曼带来了他的《体育舞蹈》（Dance of Sports）；而表演会上唯一的芭
蕾舞演员引起了很多嘘声，这反映出主办方和观众的左派观点，他
们或许认为芭蕾舞与男性动作无法融合。另一位参加表演会的现代
舞者吉恩·马特尔（Gene Martel）继承了肖恩的事业，于同年 6 月
在《新剧场》杂志发表了题为"男人必须跳舞"的文章。他通过讲
述芭蕾舞的精英主义的过去，表达了比肖恩更为强烈的蔑视态度：
"芭蕾诞生并兴盛于紧身上衣和紧身裤、缀有花边的袖口、假发和
吸食鼻烟的时代。这些东西与其肤浅的特性一样，缺乏健康和力
量——反映的是当时的宫廷生活。"马特尔沿袭了肖恩对女性和男
性动作所做的区分，向更多的男性舞蹈教师推广了这一观念，并声
称舞蹈是男人"与生俱来的禀赋"。[70]

　　次年 3 月，新舞蹈联盟第二次（也是最后一次）主办了"舞

蹈中的男人"（Men in the Dance）表演会，舞蹈类型更加丰富，参加者包括（由 1936 年 12 月为联邦剧场计划创编《巴萨·穆纳》的莫莫杜·约翰逊领衔的）非洲舞者、白人爵士舞蹈家罗杰·普赖尔·道奇（Roger Pryor Dodge）、俄罗斯芭蕾舞蹈家弗拉基米尔·瓦连京诺夫（Vladimir Valentinoff），而查尔斯·韦德曼与何塞·利蒙率领的众位现代舞者则在最后一段压轴出场。各种各样的舞蹈风格表明，为促进男性从事舞蹈的共同事业，有必要将所有男性舞者聚集在一起。女性舞者能够继续保持芭蕾舞和现代舞（乃至现代舞中不同群体）之间理所当然的差异，男性舞者则至少通过这两场表演会认识到了社会中存在着很多更大的阻碍，却忽视了审美方面的各种斗争。

在约翰·马丁看来，非洲裔舞者在 1936 年表演会上的开场演出"让接下来的节目在聚光灯下显得苍白而毫无生命力"[71]。马丁的评论一出，男舞者和批评家开始大肆运用模式化的民族和种族元素，将其作为舞蹈中男性动作和形象的效仿对象。这类效仿让人们对一些社团亲近自然和性的行为产生了一系列成见，并强化了异性恋与男性动作之间的联系。[72] 有着西班牙、墨西哥和美国原住民血统的何塞·利蒙常常因其阳刚的男子气概而受到评论家们的称赞，他也加入到了这股潮流之中，于 1948 年在《舞蹈杂志》（Dance Magazine）撰写了一篇题为"阳刚之舞"（"The Virile Dance"）的文章。[73] 阿萨达塔·达福拉舞剧中那些浪漫的异性恋故事，也让人们对非洲人及非洲裔男性的原始性征产生了某些普遍的刻板印象。马丁大概认为这些男舞者会给舞蹈事业增添一些男子气概，因此他对 1936 年"舞蹈中的男人"表演会将黑人男性舞者纳入其中的做法表示赞赏。

但当时有男性加入的几大现代舞团通常并不会雇用非洲裔男性舞者，白人男性舞者通常也不会去表现非洲人。不过他们对美国原住民却特别感兴趣，尤其是肖恩和莱斯特·霍顿这两位洛杉矶的现

代舞领军人物。他们都颂扬了美国原住民传统中的舞蹈的神圣性，肖恩通过宣扬男性在美国原住民舞蹈中的显著地位来支持自己的观点——舞蹈是一种天然的、富于男子气概的活动。像玛莎·格雷厄姆一样，肖恩与霍顿也坚信美国原住民舞蹈是所有美国表演会舞蹈的基础。霍顿在1929年演出其作品《海华沙》(Hiawatha)时，曾在节目解说词中写道："该作品的目的之一……是向美国的年轻人灌输一种对自己国家原本的主人的责任感。"[74] 特别是对于霍顿来说，弘扬美国原住民舞蹈与他所关注的创新美国表演会舞蹈这一艺术形式，以及让那些在社会政策中被忽视或歧视的群体得到政治关注是息息相关的。

肖恩则有着全然不同的政治倾向。他比其他现代舞者更为保守。按照他对美国开拓者的定义，女性被排除在了这一角色之外，而此刻正是格雷厄姆与汉弗莱正在确立自己开拓者地位的时候。对肖恩而言，开拓者作为"典型的美国男青年的理想类型"代表着坚韧不拔、体格强健、具有户外生存能力和进取精神。[75] 肖恩团队中的男青年们自给自足（包括经济上）、负责任，且充满活力。肖恩男子舞蹈团甚至已经融为了一体，他们分享两辆汽车，共用服装和道具，还把巡演的收益也分配给了舞团成员。他们坚定的独立性与旺盛的活力，是不屈服于大萧条时代和拒绝政府援助的宣言，同时也恢复了男性的领导地位。

肖恩的社会保守主义反映了他的政治保守主义，这与当时人们广泛支持共产主义和社会主义的态度是相抵牾的。尽管如此，肖恩还是给人们造成了一种民粹主义者的印象。一份新闻稿草案曾明确提到，他生于堪萨斯城，成长于丹佛，也就是说，"他自幼便生活在最能代表美国精神的地区——正如他随后的职业生涯和个性都充满了美国早期开拓者那种坚定不渝的爱国情怀"。[76] 霍顿也歌颂过自己在印第安纳州小镇上度过的童年时光，韦德曼则到处宣传他在内布拉斯加州的林肯长大，他以自己的家庭为背景创作了一些表现

美国文化传统的作品，包括《在母亲身旁》（*On My Mother's Side*，1940）和《老爸是个消防员》（*And Daddy Was a Fireman*，1943），这些也是他个人最成功的作品。1936年，韦德曼的《美国传奇》（*American Saga*）上演，这部完全由男舞者参演的作品极佳地将作者的中西部成长背景与对美国人男性气质的关注结合在了一起。《美国传奇》重塑了保罗·班扬（Paul Bunyan）[1]的故事，把这个美国故事与五大湖区和太平洋西北地区一名身材魁梧的伐木工人串联起来。

而肖恩却没有停留于对自己中西部成长背景的赞颂。他声称自己把新的美国舞蹈带到了"美国内地"，针对男舞者和作为一种艺术形式的舞蹈，这里仍然存在着强烈的偏见。[77] 在1934年的一次采访中，他严厉斥责了纽约艺术家所持的精英主义态度，认为"即便跟其他大城市相比，纽约也一点儿都不像美国"，他还告诉采访者，他的舞蹈团想要让其他地方那些真正的美国人感兴趣。[78] 肖恩认为，根据"雅各之枕"艰苦的户外劳动而创作的舞蹈"有一种反映其自身的真实性，在得克萨斯、蒙大拿与怀俄明各州获得了观众的认可"[79]。全国各地的评论者都接纳了这种民粹主义的诉求，并因此对肖恩十分赞赏。1937年，《达拉斯时代先驱报》（*Dallas Times Herald*）的一名作家对肖恩赞誉有加，因为他远离"高压之下的广告宣传员那种油嘴滑舌的方式"，组织自己的巡演，并在一年一度跨越全美的漫长的冬季巡演中表现出了坚韧的品格。"他的工作一直就是跳舞，他从来没有因为要在默默无名的舞厅、学校礼堂和那些陌生而简陋的场所跳舞而觉得羞耻。"[80] 肖恩的支持者沃尔特·特里指出，肖恩舞蹈的民粹主义诉求是他最大的成就，"他为大量观众带来了最容易理解的艺术"。[81]

[1] 美国民间传说中的伐木巨人，力大无穷，伐木动作迅捷，常出现在美国西北部的林区和五大湖区。

肖恩的民粹主义包含着对女性现代舞者所秉持的现代主义原则的否定。他的《噢，自由！——美国传奇三幕剧》（*O, Libertad!: An American Saga in Three Acts*，1937）最精彩的部分是"萧条"，他在其中的第一部分"现代主义"中扮演了"一名巫婆，身穿长袍，长长的鬈发向下垂着，头戴一副可怕的面具"。一位评论者注意到了其中的戏仿手法，将其称为"对玛莎·格雷厄姆风格的恶意嘲讽，这是大胆的一步，让她的追随者大吃一惊，也让更多理智的舞蹈观察家放声大笑"。[82]肖恩接下来用"恢复——信条"回应了前面的"现代主义"，这是他以舞蹈形式创作的自传。"信条"中的跌倒动作、伸展的手臂动作和跳跃动作掩盖了前面"现代主义"中严肃而持续的屈身踩踏地板的动作。莱斯特·霍顿也曾在《逃离现实》（*Flight from Reality*，1936）中嘲讽过女性现代舞者的郑重其事。对此，一位评论者写道："面无血色的审美家远离尘嚣的状态在这部编排精巧并赢得长时间掌声的讽刺作品中遭到了戏弄。"[83]肖恩和霍顿在纽约以外的地区演出，向观众揭露了纽约现代人的精英主义，但也可能出于自身作为白人男性在社会和艺术传统范围内获得认可的地位而去冒险——戏仿女性。

肖恩的民粹主义诉求证实了他所秉持的艺术最好是由白人男同性恋精英群体来实现这一理想化的观点，而他的《活力》（*Kinetic Molpai*）作为《噢，自由！》的末段"未来"的结尾部分（但也经常作为单独表演的作品）恰好传达了这一想法。[84]肖恩挖掘了《古典传统诗歌》的作者吉尔伯特·默里（Gilbert Murray）的作品，后者曾将"Molpe"（Molpai的单数形式）描述为一种包括诗歌、歌唱、戏剧和律动在内的古希腊艺术形式，但"本质上它不过是整个木讷的身体表达情感的一种渴望，这种情感是语言、竖琴和歌唱无法传递的"。[85]《活力》一开始，肖恩首先登场，他踏着沉重的步伐沿舞台四周绕行，并作为领舞贯穿了整部作品的叙事。作品在"浪涌"一段达到高潮，男舞者们做着旋转动作，四组队列交替起伏，倒地

后再站起来，他们分为三列侧向运动，重复着这一系列动作，模拟出赋格（fugue）[1]般的波浪造型。舞者们的狂热在剧烈的动作中消耗殆尽，他们跃向地面，围成一个圆，依次首尾相接，每个人就像圆形链条上的一个索环。领舞者回到寂静的舞台上，唤醒了人们。他抓住其中一人的手臂，然后围着圈奔跑，依次把所有人拉起来，迸发出简单又令人激动的能量。结尾段落"神化"换成了华尔兹节奏，舞者们做着旋转跳跃（tour jetés）和阿拉贝斯克（arabesques）动作，甚至还有肖恩的一系列弗韦泰（fouetté）旋转。最后，肖恩猛然从舞台后方径直冲向观众，然后双膝跪地，展开双臂指向中央舞台。他站在那里，神情威严，高举的手臂慢慢伸向两侧，仿佛在拥抱跪着的人们。

《活力》将男性动作与希腊英雄主义融合起来，"通过将运动员、艺术家、哲学家统合为一体——舞者"——为"舞蹈运动艺术（Athletic Art of the Dance）这一美国男性施展创造力的领域"开辟了光明的前景。[86] 在肖恩看来，自己就是那个舞者。他的理想主义——甚至自我主义——的观念，在经济大萧条的困局已经将人们的希望消磨殆尽的美国小镇受到了欢迎。在这场美国人的男子汉危机中，男性的失业率高于女性，男人们因为自己不再是家庭的顶梁柱而备受挫折，还要目睹女人们顺利地获得就业机会。在这种情况下，肖恩男子舞蹈团所体现的英雄主义男性气质抚慰了他们受伤的内心。尽管时事艰难，但美国未来的希望就蕴藏在这片土地上那些充满动力和英雄气概的男子汉身上。

然而肖恩并没有太多的创新动作，更多的是倚赖芭蕾舞的步伐和哑剧手势，他用浪漫化的手法进行艺术创作，团队中为数不多的有才华之人则通过这些作品给乡下人带去了启迪。在许多方面，肖恩的经历都与现代舞领域的白人女性和非洲裔美国人的选择背道而

〔1〕 音乐术语，一种建立在系统性模仿对位基础上的复调曲式。

驰，后者通过创作富有难度、对抗性和独创性的舞蹈，同社会规约和偏见作斗争。在这些舞者挑战女性气质与黑人特征的理想时，肖恩几乎毫无新意地重新利用了旧有的舞蹈动作，并培养了一群能够诠释其艺术观的白人男同性恋者。他对英雄主义男性气质的具体化表现方式或许打破了人们对同性恋的刻板印象（特别是那些知道或怀疑肖恩是同性恋者的人们），但也再次明确了白人的主导地位。肖恩在 20 世纪 30 年代末就意识到他在现代舞领域所处的尴尬位置。从那时起他便开始抱怨——他培养了玛莎·格雷厄姆、多丽丝·汉弗莱和查尔斯·韦德曼，却没有得到足够的认可。此前，这几位公认的改革家都在丹尼斯肖恩舞校接受训练。[87]这样做是想让自己的舞蹈作品获得艺术上的认可，而这却是大多数批评家不愿给予他的。

让肖恩获得一致赞扬的是他在促进男性从事舞蹈事业方面所做的努力。肖恩是一名白人男同性恋者，而且是非公开的同性恋者，这一社会身份让人们更多地记住了他对舞蹈现代主义的贡献，而不是他的舞蹈动作理念。肖恩和其他男同性恋者在现代舞中发现了一种方法，能够同时展示并掩藏其离群索居的生活，并由此进一步证实了艺术与男同性恋之间那种隐秘的关联。20 世纪前期，纽约格林尼治村和哈莱姆的反传统艺术圈与男同性恋城市文化相互交织。性实验、怪异行为、藐视规则这些被认为代表着艺术天分和创造力的新事物受到鼓励，在宣扬与传统决裂及个人表达的唯一性这一现代主义思潮中尤其如此。在这种氛围中，从事艺术的男同性恋者受到的恐吓或许减轻了一些——艺术一直因为被看作女性化的代名词而蒙羞——他们更愿意追求自己的艺术兴趣，从跟其他男同性恋者的友谊中获得提升的可能性也更多了（20 世纪 40 年代，肖恩极力为穆莫的独舞事业呐喊助威，韦德曼则十分器重他的新欢彼得·汉密尔顿［Peter Hamilton］，后者的地位甚至超过了舞团里一些年长的同事）。[88]一般来说，艺术家是能够容忍差异的，一旦有男同性恋者

　　　　　　　　　现代身体——舞蹈与美国的现代主义

渗透到艺术领域，其他男同性恋者便会跟随进入。在一个将同性恋行为视为犯罪的社会中，艺术提供了一个相对自在、包容、聚集的场所。

所有艺术都依赖于表达，而表演艺术则提供了一种生活方式和体现这种表达的方式，即使是舞台上那些短暂的瞬间。[89] 舞台因其有限的空间、可选择性和非自然的特征而释放出了各种可能性。对于那些过着秘密或隐秘生活的人，表演为他们提供了一个中心舞台，让他们能够全神贯注地欣赏台上的表演。在自己的阵营里以及男扮女装的时候，表演能够让男同性恋者把当时的社会习俗抛诸脑后，尤其是能够揭露：社会性别和束缚着他们生活的性别划分实际上是不稳定的。针对同性恋的社会污名，最骇人听闻的例子要数异装皇后（Drag queens）了，他们找男人做性伴侣，同时大量（要是有趣的话）扮演女性角色，因此经常遭到同性恋和异性恋群体共同的谴责。[90] 表演艺术中的男同性恋或许可以从舞台上的角色扮演中获得同样的满足，也能轻而易举地逃脱与异装皇后有关的污名；高雅艺术的外衣为他们做了掩护。

20 世纪 30 年代，得益于肖恩为提振男舞者阳刚之气而采取的策略，白人男同性恋者在现代舞领域取得了成功，其策略也减少了人们对同性恋威胁的成见。男性动作契合了男性和女性现代舞者对美国新艺术形式的看法，并以各种不同的方式得以展现：一是展现美国力量，二是表现男女之间的本质区别，三是表达男性之间同性恋爱的理念。肖恩在编舞中对近乎赤裸的男性身体的偏好助长了大萧条时期人们对生命力象征的需求，而对身体的关注或许也激发了男同性恋者将舞蹈的类型拓展至其他艺术流派。尽管从事舞蹈的男性人数并不多，但他们为使现代舞获得高雅艺术形式的合法地位做出了贡献，并最终成为领导力量。

5　　　　　　　　　　　　　　　　　　　组织舞蹈活动

泰德·肖恩曾半开玩笑地对沃尔特·特里说："在活着的美国人当中，大概只有［我］认为赫伯特·胡佛（Herbert Hoover）是我们最伟大的总统。"[1] 在舞蹈界，或许真的只有他对胡佛心怀敬意。在某些激进的现代舞者看来，甚至富兰克林·D. 罗斯福（Franklin D. Roosevelt）也远没有将美国社会引向左派道路。现代舞者们举行罢工游行，成立了一系列协会组织，将各种政治主张编排成舞蹈，开设舞蹈技艺课程，随后又开设了关于社会和政治理论的课程，并呼吁政府改变有关艺术以及和艺术毫无关系的各项事务的政策。现代舞者参与的政治运动、他们成立的一系列组织的种类和宗旨，及其同联邦政府的往来，都表现出了他们的激进主义态度。政治运动吸引了很多现代舞者，最著名的例子就是 1936 年开始的西班牙反抗佛朗哥政权的斗争，此外还有普遍反对战争和法西斯主义的运动。这些组织机构自始至终都在筹划各种活动，不仅成立了由各舞蹈团组成的轮演剧场，还组织了一系列舞者联合会，而最引人注目的就是 1936 年举办的全国舞蹈大会。20 世纪 30 年代中期，公共事业振兴署的联邦剧场计划和舞蹈计划首次与现代舞者正式合作，并为他们提供援助。与很多将自己的美学革命与政治行动截然分开的现代主义艺术家不同，现代舞者设想了一种政治存在（a political

presence），并将政治理想融入其艺术之中。[2]

现代舞者的政治主张除了涉及各种政治理论，还包括将现代舞引入高等院校等机构。作为一种新的艺术形式，现代舞不仅需要资金支持和保障其持续发展并逐步提升的人际网络，还需要获得社会的认可——男性舞者认为他们的加入使现代舞获得了这种正当性。1930年，当批评家玛格丽特·盖奇称赞现代舞提供了一种"传达观念的集体呈现方式"时，她并没有考虑到决定舞台呈现的许多力量往往都发生在舞台之外。显然，多丽丝·汉弗莱将盖奇的观点限定为个人表现力与集体动作之间的张力，这在很多情况下阻碍了这场运动的制度化进程。其他领域的现代主义者即使在自己的作品中提出美学挑战，也有可以依靠的组织机构和分布广泛的人际网络。画家有艺术画廊和博物馆，如1929年成立的现代艺术博物馆（Museum of Modern Art）；从1925年开始，作家们可以在一系列新创刊的杂志——如《纽约客》——上发表作品；音乐家和戏剧工作者在策划演出方面也面临着类似的资金问题，但他们可以有很多选择，譬如可以转移到较小的场地，还有机会参加商业演出。虽然现代舞者偶尔也为歌舞杂耍表演、综艺表演和百老汇演出编舞，但舞蹈这一艺术形式却和商业化十分疏远。结合其从业者的边缘社会地位，现代舞与政治和各种组织机构的纠葛导致它一直处于艺术和社会的边缘。通过与社会政治（social politics）、政府政治（governmental politics）和机构政治（institutional politics）的结合，现代舞将自身的根本优势注入了美国现代主义之中。[3]

20世纪20年代末，现代舞者对芭蕾舞的对抗态度包含着一种艺术领域内对精英阶层的抨击。正如舞蹈历史学家琳达·托姆科表明的那样，人文主义的关注在"进步时代"推动了舞蹈美学的发展，让睦邻之家的工作人员和舞蹈教师们在舞蹈班和表演中尽可能多地招募人员。现代舞的政治就根植于这种传统之中。居住在曼哈顿下东区的东欧犹太移民的子女，包括海伦·塔米里斯、安娜·索

科洛夫、索菲·马斯洛、伊迪丝·西格尔、米丽娅姆·布莱切尔、莉莉·梅尔曼（Lily Mehlman）、莉莲·夏皮罗（Lillian Shapero）、纳迪娅·奇尔科夫斯基（Nadia Chilkovsky）、法尼娅·格尔特曼（Fanya Geltman），都是在亨利街睦邻之家第一次接受了舞蹈训练，并在"邻里剧场"获得人生第一次舞台演出的经历。[4] 犹太移民的女儿们从亨利街的初级班进入了格雷厄姆、汉弗莱等人开办的舞蹈班，然后又加入了她们的舞蹈团。这些女性引领着用编舞和舞蹈来表现政治主张的道路，激励其他现代舞者对就业状况、艺术资助、阶级斗争和社会变革的需要等问题做出回应。海伦·塔米里斯可以在各类组织中轻松地把舞者整合起来，安娜·索科洛夫则用灵动的编舞表达了自己的主张，在政治和艺术性方面都充满力量。暂且不论那些最具天赋的前辈，除了刚刚展现出编舞天赋的索科洛夫，以及来自中产阶级新教徒家庭、同样为政治与现代舞的融合做出过贡献的简·达德利之外，来自下东区的塔米里斯和其他几位犹太女性完全称得上这场现代舞运动的政治领袖。她们在 20 世纪 30 年代舞蹈界的地位，特别是她们在舞蹈史中被长期忽略，直到最近才为人所关注的事实，揭示了在现代舞这一新的艺术形式的形成过程中发挥作用的阶级动态（class dynamics）。[5]

20 世纪 20 年代后期到 30 年代，一些激进的政治组织试图利用文化和艺术为工人阶级争取提高工资、改善工作条件和获得社会认可的斗争服务，在此过程中，他们将舞蹈也纳入其中。伊迪丝·西格尔出生于下东区的一个俄国犹太人家庭，后来在亨利街学习舞蹈。她于 1930 年为列宁纪念碑创作了一支名为《皮带变红了》（Belt Goes Red）的舞蹈。这是一座由共产党资助建造的纪念碑，坐落在麦迪逊广场花园内。舞者们摆出模拟机器的"僵直的姿势"，再现了装配线的场景，当他们取代了机器，并用红布将其覆盖时，舞蹈在欢欣鼓舞的气氛中结束了。西格尔宣称："他们将其带走是

现代身体——舞蹈与美国的现代主义

因为他们建造了它。"[6] 西格尔是 20 世纪 20—30 年代纽约共产党社交聚会上的重要演员，她的红色舞蹈团（Red Dancers）常常在各类庆典宴会上演出。她还在达奇斯县（Dutchess County）的金德兰（Kinderland）夏令营教授舞蹈，该夏令营的宗旨是将世俗犹太文化与激进政治融合起来。[7] 回到纽约时，西格尔与纽约国际工人救济会（New York Workers International Relief）的莉莉·梅尔曼和纳迪娅·奇尔科夫斯基一同工作，收取 10 美分的学费教工人们跳舞，梅尔曼则是国际工人组织舞蹈团（International Workers Organization Dance Group）的负责人。舞蹈研究学者埃伦·格拉夫（Ellen Graff）表示，当时的工人们都参与了跳舞。[8]

由于舞蹈和激进政治之间的这种相互作用，"工人舞蹈联盟"（Workers Dance League）和"新舞蹈团"（New Dance Group）在 1932 年成立了，其具体目标是将现代舞的美学特征与坚持超越政党宣传的政治目标结合起来。1932 年，一名年轻的工会组织者哈里·西姆斯（Harry Simms）在新泽西州遭警察枪杀身亡，参加悼念游行的舞者们不久后即决定组建"新舞蹈团"。创始成员奇尔科夫斯基回忆说："我们的共同理念是为每一个人、为大众提供舞蹈教学指导。"[9] 1932 年，西格尔、奇尔科夫斯基、安娜·索科洛夫和米丽娅姆·布莱切尔在共产党社交聚会的基础上，在布朗克斯体育馆（Bronx Coliseum）组建了"工人舞蹈联盟"，当时这里正在举行《工人日报》（Daily Worker）主办的五一节庆祝活动，以及苏俄友好协会（Friends of the Soviet Union）表彰大会。她们计划为各表演团体提供伞式组织（umbrella organization），以加强相互间的沟通，并在工人运动中为舞蹈创造更大的空间，其目标是将"舞蹈作为阶级斗争的武器"。[10]

在舞蹈题材这个问题上，以及在她们所支持的政治运动中，工人舞蹈联盟和新舞蹈团的成员所关注的是工人们的困境。某些特殊的动作强化了这一主题。塔米里斯和她的团队在《革命进行曲》

（*Revolutionary March*，1929）中的照片清晰地捕捉到了这些具有煽动性的舞蹈中所采用的动作。舞者们保持弓箭步动作，双脚有力地踩在地板上，仿佛任何东西都无法撼动。她们紧握着拳头，结实而笔直的手臂朝斜上方刺向天空，抬头挺胸的姿态透露出叛逆的神情。这些（往往很有煽动性的）风格鲜明的动作、公开使用红色服装和布景以及采用革命叙事的做法，弥漫在这类共产主义和社会主义风格的舞蹈中。但不论是工人权利这一主题，还是这些充满力量的动作，都跟那些与激进的政治运动保持一定距离的现代舞者大相径庭。据一位《工人日报》的作家证实："玛莎·格雷厄姆的技术非常适合表现工人阶级的主题。"[11] 格雷厄姆和汉弗莱都将工人的权利作为她们编舞的主题。在 1929 年的《蜜蜂的生活》中，汉弗莱就考虑到了领导者与群众之间的关系。格雷厄姆于 1928 年创作的《移民》（*Immigrant*）共分为两段："操舵"和"罢工"。20 年代末至30 年代初，大多数现代舞者都在呼吁工人权利，他们在作品里展现了工厂等级制的不平等、由其导致的社会分化，以及程式化劳动导致的非人性化效应。在主题和技术上，阶级斗争在塑造新的艺术形式方面表现得尤为突出。

虽然大多数现代舞者都对工人的处境表示同情，但分歧依然存在并日益扩大。纳迪娅·奇尔科夫斯基以内尔·阿尼恩（Nell Anyon）为笔名在《新剧场》杂志撰文，贬斥了汉弗莱的《蜜蜂的生活》，她说："美国舞者将自己的艺术看得高于他们实际的生活。所以我们有了表现'蜜蜂的生活'的舞蹈，却没有任何反映工人生活的舞蹈。"[12] 批评家和舞蹈家们在《新大众》（*New Masses*）、《工人日报》和《新剧场》等期刊上展开了一场"革命的"现代舞与"资产阶级"现代舞的论战，从中可以看出政治理想在多大程度上塑造着舞蹈这一艺术形式。奇尔科夫斯基和其他革命派舞蹈家及批评家抨击现代舞"沉湎于悲观主义、神秘主义、异国情调、形形色色的抽象表达及其他对现实的逃避"（指向格雷厄姆与汉弗莱等人），他

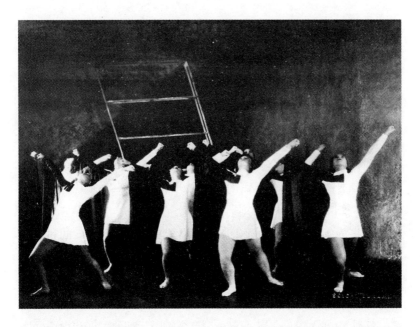

塔米里斯的《革命进行曲》。Soichi Sunami拍摄。(阿斯特、伦诺克斯和蒂尔登基金会纽约公共图书馆表演艺术分馆，杰罗姆·罗宾斯舞蹈部)

们赞同共产党的方针，即艺术"必须来源于群众的集体精神"，并提倡革命的阶级斗争。[13]《工人日报》虽然认可格雷厄姆的技术适于表现"工人阶级的主题"，但仍然对她持批评态度："遗憾的是，玛莎·格雷厄姆滥用了［这套技术］，将其用于表现宗教思想，为满足颓废的资产阶级的需要而服务。"[14]

　　革命派舞蹈家们所接受的一个主题是争取种族平等。1934年，工人舞蹈联盟在布鲁克林学院（Brooklyn Academy）举办的表演会囊括了各式各样的舞蹈团体，其中就有现代黑人舞蹈团（Modern Negro Dance Group），还给阿萨达塔·达福拉就"黑人舞蹈"话题所做的谈话打了广告，几个月后他便凭借《女巫》一举成名。[15] 除了种族平等这类内容，革命派舞蹈家认为他们还可以为了政治目的而将内容与形式融合起来。后来加入了玛莎·格雷厄姆团队的"新

舞蹈团"成员简·达德利把对工人主题的关注与形式联系起来，她在发表于 1934 年 12 月《新剧场》杂志的一篇文章中提倡"大众舞蹈"（mass dance）。达德利和大量业余舞者一起从简单的动作开始练起，譬如所有人整齐划一地朝某个方向前进或移动，大家"应该为所有人动作的和谐统一而努力"。接下来她构思了一支名为"罢工"（"Strike"）的舞蹈，将三组舞者分为纠察队员、民兵和工人。[16]形式和内容在这里融合于理想的革命艺术之中：工人们——未经训练的舞者——用简单易懂的动作，怀着在阶级革命中获胜的喜悦，在一部讲述工人斗争的作品中起舞。

这些革命派舞者们的动作从来就没能实现他们所呼吁的和谐统一、清晰易懂和胜利的喜悦。左派刊物上充斥着激进的舞者们展开的激烈辩论。从 1933 年到 1935 年，《工人日报》的迈克尔·戈尔德（Michael Gold）与主要为《新剧场》和《新大众》撰稿的埃德娜·奥科（Edna Ocko）就一直在为革命舞蹈运动的发展和舞蹈批评的作用这两个问题争论不休。戈尔德抨击 1934 年工人舞蹈联盟艺术节（Workers Dance League Festival）主题压抑，尤其缺乏舞蹈灵感。奥科则为此次艺术节和这场运动辩护，认为它们正坚定地走向一种充满力量的革命艺术形式，这原本就"需要时间"的积淀，并以谴责的态度要求戈尔德"给它们一个机会"。[17]对资产阶级舞蹈技术的运用也在一些激进刊物中引起了批评家们的激辩。一些人和奥科持同样的看法，认为格雷厄姆等人的技术经过改造之后便可适应革命的目的。还有一些人的观点与戈尔德一致，觉得资产阶级的技术断送了创造卓越的工人艺术的可能。哈里·埃利恩（Harry Elion）在《新剧场》杂志上发文支持戈尔德的观点："工人舞蹈必须摆脱这种［资产阶级技术的］影响，并创造出一种能够表现工人需求的舞蹈形式。这种形式将产生于革命性的内容，只要舞者们摆脱这样的想法：他们要做的一切就是把工人阶级的内容注入到资产阶级的舞蹈中去。"[18]埃利恩认为这个问题就像先有鸡还是先有蛋的争论：

形式和内容，哪个是第一位的？革命派舞者认为，政治内容会让他们获得更真实的政治形式。不过，革命派舞者和资产阶级舞者各自所关注的问题互相交织，大多数现代舞者和批评家都接受了这种现状，并未卷入关于双方立场的意识形态的纯粹性的争论中。《新剧场》的保罗·道格拉斯（Paul Douglas）和《新大众》的霍勒斯·格雷戈里（Horace Gregory）两位评论家称赞塔米里斯，认为她是将形式与内容完美结合起来，并利用资产阶级的技术为革命目标服务的舞者。[19] 然而奥科却就这一问题对塔米里斯提出了质疑，指责她将舞蹈"降格"为面向工人观众的儿戏。塔米里斯激烈地反驳道，她在《冲突》（Conflict）中做了技术上的变化，这种变化"绝不会影响作品的基本思想——当然不是出于用'降格'的方式去侮辱工人观众的智力这种心理。"[20] 即使在那些宣扬现代舞革命目标的批评家和舞蹈家内部，也很少能够就某些界定和议题达成一致。[21]

这种喧嚣似乎并没有唤起观众的热情。"我们在各个工会跳舞的时候遇到了几个大的问题。他们所有人都爱跳踢踏舞，我们则身穿别着安全别针的破衣服来到这儿，都是些吃不饱饭的工人，而这些真正吃不饱饭的工人们都想成为穿短裙的芭蕾舞演员或者踢踏舞演员。"奥科回忆道。[22] 共产主义政治与现代舞的结合从未在工人群体中吸引过如此众多的追随者。虽然很多革命派舞者都没能实现这一目标，但工人们在现实、哲学和政治层面的诉求却实实在在地塑造了现代舞。迈克尔·丹宁（Michael Denning）认为，在这一时期，三个群体的相互作用使社会主义和共产主义思想融入美国文化当中。现代派带来了形式创新，欧洲移民促进了对马克思主义关于艺术和文化的更全面的理解，而作为第二代移民的平民大众则将他们的个人经验注入各艺术形式之中。[23] 现代舞汇聚了所有这些群体。格雷厄姆与汉弗莱等现代派的形式创新，同德国舞蹈家玛丽·维格曼和汉娅·霍尔姆的集体主义思想，以及西格尔和塔米里斯的工人阶级移民背景融合在了一起。这些群体之间的分歧表明他们有着极

为紧密的依存关系。特别是在刚刚起步的那几年，革命派舞者们通过课堂教学、培养观众和发表期刊文章的方式让现代舞得到了人们的关注。舞蹈演员或是与格雷厄姆合作演出，或是跟随汉弗莱学习舞蹈，还参加了工人舞蹈联盟和新舞蹈团。不同的潮流相互支撑，在分歧和冲突中，将远大的志向注入到现代舞之中。在美国，早期现代舞者就阶级问题展开了一系列论辩，发出了谁将最终充分地参与艺术和社会事务的疑问。

1934 年，学习现代舞的学生海伦·普里斯特·罗杰斯（Helen Priest Rogers）在听路易·霍斯特讲课时所做的课堂笔记中写道："现代舞是革命的，但革命已经结束。现代舞现在必须有自身的形式。"[24]霍斯特长期以来一直倡导音乐和舞蹈结合，但他在 50 年代中期对形式的推动则超出了工作室和舞台的范围。1934 年，霍斯特协助创办了现代舞专业期刊《舞蹈观察家》，该刊后来成为现代舞领域的内部刊物。通过对全国各地的舞蹈表演会发表评论，采访重要舞蹈家，报道舞蹈界的持续辩论，《舞蹈观察家》记录了推动舞蹈运动蓬勃发展的各舞蹈团与组织机构日益繁荣的进程。在此过程中，该刊大部分内容均未涉及具体的政治议题。初步的制度化为现代舞重新奠定了坚实的基础，最终让现代舞显现出远离激进政治的转变。

当时的舞蹈轮演剧场为舞蹈组织工作注入了新的活力，《舞蹈观察家》充分利用了这次机会。舞蹈轮演剧场的构思来自塔米里斯——邀请现代舞领军人物共同租用剧场，每晚交替演出，为期一周，这样就避免了观众的分流、演出场地和日期的冲突，以及争抢天才伴奏师路易·霍斯特的局面。1930 年，塔米里斯、多丽丝·汉弗莱、查尔斯·韦德曼、玛莎·格雷厄姆登台表演，1931 年阿格尼丝·德米尔也加入其中。但舞蹈轮演剧场并没能维持到演出季结束。它没有公开的政治目标，其存在源于如下认识：在难以应对

　　　　　　　现代身体——舞蹈与美国的现代主义

的经济困境面前，现代舞者们或许更容易认可他们共同的艺术合法性。《纽约时报》的约翰·马丁在 1938 年写道，舞蹈轮演剧场之所以失败，是因为这是一次缺乏权威的合作活动。[25] 舞者们没有高屋建瓴的政治目标或共同努力的承诺，只是严格遵守各自的艺术活动议程——这是一个渗透到这一艺术形式根基当中的两难之境。

不过，20 世纪 30 年代初偶尔发生的几次政治运动还是得到了现代舞者的支持。其中一个便是围绕纽约州禁止星期日从事任何娱乐活动的"蓝色法规"（blue laws），"斗鸡、斗熊、戴拳套或不戴拳套的拳击运动"均在被禁之列。[26] 舞者们想在星期天登台演出，因为星期天租用剧场的费用比人满为患的周末晚上便宜。剧场老板也可以多赚一点，所以他们允许舞者们将他们的演出重新命名为"神圣表演会"（sacred concerts）。[27] 但舞者们还得跟那些道德卫士抗争，这些人组织了一个安息日联盟（Sabbath League），常常叫警察来纠缠他们。尽管还可能有更多淫秽舞蹈在低俗歌舞剧院和夜总会这样的场所上演，但表演会舞者更容易成为警察的目标，而且他们也没钱收买警察。[28] 舞者们为了抗议"蓝色法规"联合起来成立了表演会舞蹈家联盟（Concert Dancers' League），并在 1932 年获得了许可："如获地方当局授权，星期日下午两点后可举行各类舞蹈表演。"[29] 该联盟随后便迅速解散了。

现代舞者们成立的更有影响力、存在时间更长的团队组织出现在佛蒙特州本宁顿暑期舞蹈学校。本宁顿学院从 1934 年开始开设了一些很有影响的暑期课程，纽约的重要舞蹈家和全国各地的年轻女性都汇聚于此。除了暑期课程，学院（1932 年秋季开始招生）自成立之始就将现代舞的理想与通过大学环境为女性提供新的机遇融合在了一起。本宁顿学院推动了这一始于 1914 年的潮流，当时伯德·拉森（Bird Larsen）在巴纳德学院（Barnard College）启动了第一个舞蹈项目。几年后，玛格丽特·道布勒（Margaret H'Doubler）完成了哥伦比亚大学帅范学院（Teachers College）的硕

士学位，返回威斯康星大学（University of Wisconsin），并于1926年在那里开设了第一个舞蹈专业。1930年4月，全国女性体育主管协会（National Society of Directors of Physical Education for Women）在会上全程讨论了舞蹈问题；1931年，规模更大的美国体育协会（American Physical Education Association）专门设立了全国舞蹈部（National Section on Dance）；1932年，巴纳德学院主办了一场大学舞蹈研讨会，参会者包括来自巴纳德学院、纽约大学、史密斯学院、瓦萨学院和韦尔斯利学院的代表。同年，来自密歇根大学、韦恩大学、密歇根州立大学、西部州立和凯洛格体育学院的舞蹈教育者齐聚密歇根大学。这些事件推动了20世纪30年代现代舞在各大学体育院系的蓬勃发展。[30]

　　本宁顿学院的成立使女性与舞蹈和其他艺术的联系一直持续至今，其原因在于他们认为艺术兴趣能够培养有修养的女孩和女士。但本宁顿学院一开始就确立了女性作为艺术从业者的地位，而不仅仅把她们看成业余爱好者或赞助人。20世纪20年代，本宁顿的几位创始人开始讨论创办新学院事宜的时候，在高等教育机构求学的女性人数达到了空前的规模。[31] 各位创始人所思考的问题是女性应该接受男女分校教育还是合校教育，他们最终达成一致——乡村田园地区能为女学生提供一个理想的环境，这样就可以远离城市环境，大概是想减少年轻女孩在城市里可能面临的性诱惑。但这些创始人也希望应用新的教育理念，特别是美国哲学家约翰·杜威的教育思想，他赞成"从做中学"的原则，倡导体验式学习法而非死记硬背。本宁顿的第一任校长罗伯特·利（Robert Leigh）曾在进步的里德学院（Reed College）任教，他原本打算把本宁顿办成一所同时招收男女学生的学校。他解释了决定在一所新成立的女子学院尝试以上教育理念的原因："对于子女的教育，父母相对而言不太愿意拿儿子来冒险。"[32] 当时对于女性受教育的社会期望较低，这反而让本宁顿的创始人得以摆脱束缚，从而建立起一套实验教育模式。本

　　　　　　　　　现代身体——舞蹈与美国的现代主义

宁顿刚开始设立了四个系部（艺术、文学、科学、社会研究），不需要入学考试，主要依据推荐信和学习成绩录取学生。来到本宁顿的学生都是生活富裕的白人女性，大多来自新英格兰的新教家庭，可以看出，她们就是这个国家最有条件去钻研这些学科的那部分人。[33] 最终，本宁顿在相对宽松的教育模式下提供了一种结构化的反叛（structured rebellion）和实验。

现代舞是这项使命的基本组成部分，也是本宁顿从第一个学期以来体育课程体系的一部分。在学院成立后的第二个学年，即1933—1934年，舞蹈占据了体育系的主导位置，导致体育主任离开该校，校长增聘了该校第二位舞蹈老师，原来的舞蹈老师玛莎·希尔则成立了一个试验舞蹈专业。[34] 由于本宁顿暑期学校的现代舞项目取得了成功，希尔建议校方在暑期将学院的设施用于专门的现代舞学校。本宁顿暑期舞蹈学校在希尔的启发和哥伦比亚大学杰出的体育教育家玛丽·乔·谢利的出色管理之下茁壮成长，从1934年到1938年，每年夏天都在校园里开办舞蹈课程。[35] 暑期学校为来自全国各地的现代舞学员提供课程、讲座、讲习班和表演机会。第一年夏天共有103名学生参加了暑期学校，全部为女性，年龄从15岁到49岁，来自26个州以及哥伦比亚特区、加拿大和西班牙。学员中有2/3是老师，其中很多是前来学习现代舞基础的高校体育老师。在接下来的四年里，暑期学校的学生总数持续增长，在1938年达到最多的180人。在该项目实施的头五年，有一些普遍的特征：几乎没有招收男学员（人数最多的时候是1936年，当时查尔斯·韦德曼开办了一个男子讲习班，共有11名参加者，其中6人来自他在纽约的表演团队）；教师人数超过了以舞台生涯为目标的学生人数；只有一名非洲裔女性参加（许多人跟她碰面时以为她是白人）；虽然每一个州都有代表，但绝大部分学员都来自东部（50%）和中西部（35%）。[36]

学员们与来自纽约的现代舞领军人物一同上课，包括玛莎·格

雷厄姆、多丽丝·汉弗莱、查尔斯·韦德曼、汉娅·霍尔姆，但没有海伦·塔米里斯。从1935年开始，暑期班结束前的最后一个环节是舞台表演，前三年每年都有一支团队登台（1935年是格雷厄姆的团队，1936年是汉弗莱—韦德曼的，1937年是霍尔姆的）。这一传统在1938年达到了高潮，上述三支舞蹈团奉献了一场恢宏的舞台演出，暑期学校随即于第二年迁到了加州的米尔斯学院（Mills College）。一些暑期学校的学生依附于这些舞蹈团参加了本宁顿暑期学校的会演，但那些领衔的舞蹈家兼编舞家则抓住这次机会，为自己的团队设计舞蹈，远离在纽约时麻烦不断、为生计奔忙的生活。

宁静的田园生活召唤着他们，偶尔还能外出野餐，有时就在随风起伏的草坪上上课，但他们印象最深的还是他们每时每刻都在跳舞。本宁顿的学员伊丽莎白·布卢默（Elizabeth Bloomer；她更为人熟知的名字是贝蒂·福特［Betty Ford］）回忆道："刚开始没几天，我们的肌肉就开始酸痛，只能用屁股上下楼梯了。"[37] 学员们早晨8点起床，去上《纽约时报》舞蹈批评家约翰·马丁讲授的舞蹈史或舞蹈批评课。接下来是舞蹈技巧、舞蹈创作、舞蹈音乐和舞台演出等课程，连短暂的自由时间也塞进了演出排练。一名参加过本宁顿暑期班的人士说："睡觉的时候在跳舞，吃饭的时候在跳舞，喝水的时候也在跳舞。"[38]

本宁顿暑期学校催生了"体育馆巡回路线"（gymnasium circuit）——30年代中后期为现代舞者的巡演线路取的外号。很多现代舞表演会在全国范围内的首演就是在高校体育馆中举行的，大部分情况下都是由本宁顿暑期舞蹈学校负责衔接。汉弗莱—韦德曼舞团于1935年1月进行了巡演；海伦·塔米里斯于1936年在中西部举办了数场表演会；汉娅·霍尔姆舞团于1936年前往全国各地演出；格雷厄姆于1936年做了一次洲际个人巡演，翌年又和她的团队共同完成了一次巡演；在肖恩男子舞蹈团于30年代中期历时

两年的巡演所到过的 140 个演出场所中，有 114 个与高校有关——有 38 所州立师范学院、72 所大学和学院，以及 4 个教师代表会议组织。[39] 1939 年，汉弗莱在米尔斯学院举办的暑期班上懊悔地承认了"被鄙视的体育院系"的重要性："［它］就像马戏团和药房的某种组合，让你保持健康，偶尔提供点消遣。"[40]

汉弗莱的这番话暴露了现代舞者对于依靠体育老师来传播他们尚不成熟的舞蹈作品感到担忧，后者大概无法理解排球与舞蹈的区别。汉弗莱认为艺术与汗流浃背的运动员和竞争激烈的体力活动相去甚远，并由此确定了一种新的区分方式，它对于使现代舞进入高雅艺术的传统领域至关重要。但高校的体育院系的确为现代舞奠定了重要的基础。女性体育教师造就了纽约的现代人——培养支持者和观众，通过演出和课酬来提供所需的薪水。反之，现代舞也符合体育教育者的要求。现代舞被认为是适合女性的体育运动，具有高校教育者所坚持的思想根源和目的的严肃性。在本宁顿暑期学校，现代舞是非常适合为女性学员设置的课程，这些课程强调艺术的重要性，以培养个人的首创精神、创造力和独立性为宗旨。

虽然本宁顿将现代舞的领军人物凝聚在了一起，但他们之间却很少有艺术上的合作。本宁顿暑期班的一些参与者还记得"格雷厄姆饼干"（Graham crackers，即格雷厄姆的拥护者）就从来没有跟汉弗莱—韦德曼舞团的成员说过话，每个团队各自聚集在某棵树底下，把校园分割成了一个个藏在树叶堡垒之下的阵营。[41] 虽然现代舞运动能在多大程度上发挥其凝聚力这一问题还有待解答，但即使在本宁顿也一直存在着各种政治理论和观点。这些女学员的丈夫和男朋友来看望她们时，免不了会谈到政治。新舞蹈联盟成员简·达德利的丈夫利奥·赫维茨（Leo Hurwitz）是一位很有影响的激进派电影制作人，1934 年与伊利亚·卡赞（Elia Kazan）共同导演了一部"讽刺一切正统观念"的电影——《空中楼阁》（*Pie in the Sky*）。[42] 有学生"为支持西班牙革命事业"把锡箔团成大球"寄到西班牙"，

支援抗击佛朗哥法西斯政权的民主力量。但本宁顿的政治气息并不十分浓重，而是充满了集体氛围。[43] 革命派现代舞者如果来自格雷厄姆舞团、汉弗莱—韦德曼舞团或者霍尔姆舞团，就能参加本宁顿的暑期班，其他革命派现代舞者却很难有这样的机会。塔米里斯和其他革命派舞者的缺席，以及现代舞对大学教师的吸引力，标志着现代舞开始远离此前对工人阶级的关注。[44] 本宁顿暑期学校通过教学计划和巡演网络在其社群精神而非政治精神中建立了必要的结构，同时促进了该艺术形式的发展，将其推向文化序列（cultural spectrum）的顶端。

20 世纪 30 年代中期，革命派舞者与资产阶级舞者——以及那些对他们产生影响的思想——在本宁顿相遇，并在纽约通过将政治根植于美国事物中而融为一体。共产主义的变化促成了这一转变。1935 年，共产国际代表大会呼吁组织人民阵线对抗法西斯主义的崛起。为了激励各国共产党（同时改善这些国家与苏联的关系），人民阵线对教条共产主义政策采取了更为广泛的措施。他们通过强调文化议题，而不是党的政策和纪律，促进了共产主义的美国化。站在激进或无产阶级立场的现代舞者对人民阵线的措施做出了回应，关注对象从国际革命转向美国文化，国家之间的斗争最终超越了阶级之间的斗争。[45]

在这一背景下，工人舞蹈联盟于 1935 年更名为"新舞蹈联盟"。为了重建该组织并体现其"新"面貌，删除了原名称里的"工人"二字。当年，就连激进政治的拥护者纳迪娅·奇尔科夫斯基都承认，工人舞蹈联盟开设的"阶级斗争基本原理"课（一小时讲经济理论，后续一小时讲革命文化）"出勤率非常低"，尽管她一直都在重申"大众舞蹈"的必要性。[46] 新舞蹈联盟开始疏远受马克思主义影响的政治观点，期望"实现美国舞蹈的大发展，使其具备最高的艺术水准和社会地位，并开展反对战争、反对法西斯主义和

审查制度的舞蹈运动"。[47]然而更重要的是，经过改革，他们在吸纳组织成员时"不再考虑其他政治或艺术观点上的差异"。[48]新的组织对舞蹈的关注更加密切。政治意识形态不再是决定性的共同原则，舞蹈也不再仅仅是实现政治目标的手段。这条界限正在发生微妙的变化，舞蹈本身成为首要目标。

体制上的支持也反映出了这种转变。30年代中期，92街希伯来青年会逐渐成为纽约的现代舞之家。92街希伯来青年会最初由一群德国犹太裔慈善家于1874年成立，刚开始开设有英语课程，提供职业培训，并偶尔组织文化活动。1934年，在新上任的威廉·克洛德尼（William Kolodney）博士的领导下，92街希伯来青年会成为纽约市举行艺术活动的小规模聚集地。现代舞很快便加入进来。1935年开始出现舞蹈表演会的一系列预售票演出（subscription），不久后舞蹈班、示范讲座以及对知名舞蹈家和编舞家的公开访谈接踵而至。克洛德尼博士解释了现代舞蹈对犹太社区的吸引力：它融合了"以思考为主要消遣的那部分人群所需的智识与精神追求"。92街希伯来青年会的活动与参与现代舞的许多犹太女性的背景和信仰一致，首先是强调美国文化传统，其次是犹太文化传统。[49]现代舞在20世纪30年代的兴起与犹太人在组织机构方面的变化是一致的：从位于居民区的犹太人创立的社区中心——亨利街——发展到位于中产社区以文化为主要议题的犹太人组织——92街希伯来青年会。青年会的教学机会、公共论坛和费用低廉的表演场所确确实实保障了这一新生艺术形式的生存，并使其能够与其他那些长盛不衰的艺术风格并驾齐驱。[50]

92街希伯来青年会在1936年5月下旬举办的全国舞蹈大会中体现了其作为现代舞总部的作用。本届大会召开期间，白天进行讨论，晚间举行演出活动，每个晚上表演一种舞蹈，包括民族舞、现代舞、芭蕾舞、实验性舞蹈和剧场舞蹈。共有1400人出席了这届大会，200名参会者登台表演。尽管有人批评其组织仓促，宣

传不足，并主要集中在纽约市，但这届大会展示了大量丰富多彩的舞蹈。除了多姿多彩的表演，大会还举办了多场讲座，题目包括"舞者的经济地位""作为舞蹈中心的博物馆""瑞典舞蹈"以及莉诺·考克斯的"黑人舞蹈的几个方面"。提升舞蹈和舞者的地位不仅是当时的焦点问题，也是长期目标，所有的讲座都谈到了这一点，这也反映了海伦·塔米里斯、安娜·索科洛夫、埃德娜·奥科及米丽娅姆·布莱切尔等现代舞者的组织水平和领导能力。[51]

共同参加了历届大会的其他流派的艺术家随后也组织舞者参与了这届大会的表演环节。1935 年 5 月，第一届全国作家大会（National Writers Congress）召开；1936 年 2 月，第一届美国艺术家协会（American Artists Congress）在纽约市召开，第一届全国黑人大会（National Negro Congress）在芝加哥召开。（事实上，第一届全国黑人大会上最可圈可点的部分是伊迪丝·西格尔论述工人团结的著作《黑人与白人、团结与斗争》及其探讨私刑问题的《南方假日》[*Southern Holiday*]。两年后，安娜·索科洛夫在纽约召开的第二届全国黑人大会上登台表演。）[52]艺术家们并未公开加入像共产党的文化部门那样的政治组织，而是按艺术形式或种族的特征成立了自己的组织，并为提升自身的地位而努力工作。这一目标有时也会涉及具体的政治议题。舞蹈大会支持反对种族、肤色或信仰歧视的政策（并特别鼓励非洲裔舞者）。它反对任何拥护法西斯主义、战争或审查制度的组织，但同时表示"不［持有］任何政治立场"。[53]此时的大多数现代舞者已经完全把艺术仅用于传递政治信息这一以宣传为目的的观念抛诸脑后了，但仍然将社会关联（social relevance）纳入了他们作为艺术家的使命之中。

虽然这些政治目标具有普遍性，但两位重要的舞蹈批评家都认为政治激进主义使舞蹈大会的各项活动变了味，因而对其进行抨击。《纽约时报》的约翰·马丁和《基督教科学箴言报》（*Christian Science Monitor*）的玛格丽特·劳埃德（Margaret Lloyd）都斥责了

那些左翼人士，劳埃德警告说："如果左翼人士继续像现在这样负责管理全部的演出活动，那他们只会把余下的这些自由主义者变成法西斯分子。"[54] 一系列的论战常常把不同的政治观点和舞蹈问题混淆在一起。劳埃德曾故作姿态地说，在一场题为"芭蕾舞的现状"（"Ballet Today"）的讲座中，演讲人阿纳托尔·丘乔伊（Anatole Chujoy）"几乎被跟这一主题并无密切关联的各种反对意见所包围"。[55] 与芭蕾舞的论战充满了各式各样的不满与控诉。有人谴责芭蕾舞是精英主义的东西，满足的是耽于空想、逃避现实的有钱人，但对于某些共产主义的拥护者来说，苏联社会各阶层深厚的芭蕾舞传统以及对它的热爱，使人们对精英主义的谴责复杂化了。安娜·索科洛夫 1934 年前往苏联时，发现这里只有芭蕾舞，"她当然不认同这种方式，任何现代的革命舞者都不可能认同"。然而索科洛夫的现代舞演出却让苏联观众"茫然无措"。[56] 芭蕾舞在苏联的普及和斯大林当局对俄罗斯艺术中现代主义势力的遏制，促使人民阵线中具有政治意识的舞蹈家宣告了现代舞时代的到来。

在人民阵线政策的启发下，对政治信仰的界定愈加宽泛，共产党人和社会主义者接受了他们早先曾经谴责的那些政治信仰。在现代舞中最显著的例子是格雷厄姆新的政治意识在 30 年代中期受到了称赞。《边境》（1935）和《编年史》（*Chronicle*，1936）这类舞蹈作品将战争看作以"行动的序幕"和盼望统一为结局的灾难，这一表现美国文化传统的题材让共产主义的拥护者将格雷厄姆纳入了人民阵线的阵营中。1936 年，《工人日报》在表达对当时的现代舞蹈家的赞同时提到了格雷厄姆："在当今美国，多年来一直在倡导抽象和纯粹艺术形式的所有优秀的现代舞者，将他们的努力与进步文化相结合，并决心从舞蹈的角度去探讨那些承载着社会意义的事务。"[57] 埃德娜·奥科称赞格雷厄姆 1935 年的《全景》（*Panorama*）不仅是一部社会评论剧，而且对阶级问题的探讨一如既往地充满力量，她还称赞了作品对美国主义的关注超过了对激进主义的关注。

《全景》的最后一个乐章"人民的主旋律"（"Popular Theme"）"试图谨慎地停留在民族国家的范围内。人民的主题具有广泛而普遍的含义，这时便会感觉到：一定要在结束时明确体现国家的概念是不合理的，要么就是一种逃避"。[58]

人民阵线在 20 世纪 30 年代中期即已开始反对法西斯主义，而包括格雷厄姆在内的几乎所有现代舞蹈家也都秉持与之一致的态度。1935 年底，"抵制德国舞蹈节委员会"（Committee to Boycott the German Dance Festival）成立，以抗议德国政府主办国际舞蹈节——1936 年柏林夏季奥运会的延伸。抵制活动取得了成功，美国舞者没有参加那届舞蹈节。在 1936 年 3 月的一封信中，格雷厄姆谴责了德国艺术家遭受的迫害，她明白"［自己］不可能接受邀请，否则就相当于认同了这个犯下如此恶行的政权"。为声援舞团里的犹太成员，她写道："我团里的某些舞者在德国一定不受欢迎。"[59] 对于德国现代舞改革家玛丽·维格曼和鲁道夫·冯·拉班（Rudolf von Laban）的严厉谴责，很多热衷于政治的舞者比格雷厄姆走得更远。他们和格雷厄姆一样，没有将维格曼和冯·拉班看作"受害者"，而是把他们当作舞蹈节的组织者以及纳粹事业的支持者。维格曼表面上对纳粹政策的响应，迫使她的门生汉娅·霍尔姆于 1936 年 11 月将自己在纽约的学校"玛丽·维格曼学校"更名为"汉娅·霍尔姆学校"。[60]

1937 年，新舞蹈联盟与专注于教育的舞蹈公会（Dance Guild）和以工人权利为核心的舞蹈家协会（Dancers' Association）合并，共同组建为美国舞蹈协会（American Dance Association，ADA）。政治激进团体从国家的名誉和身份认同的立场出发，与其他更多致力于舞蹈教育的团体合并为新的组织。美国舞蹈协会的第一波行动便是继续对抗纳粹主义，谴责了德国现代舞蹈家哈罗德·克罗伊茨贝格（Harold Kreutzberg）代表纳粹政府出席 1937 年夏季举办的巴黎博览会。美国舞蹈协会给克罗伊茨贝格发了一封电报，向他表明了

美国舞蹈协会反对法西斯主义的决心，并对他担任德国政府代表的态度表示遗憾，而美国舞蹈协会的纽约分会也要求其会员抵制他的演出。[61]

　　30年代中期的这一系列政治主张在谴责西班牙佛朗哥政权的事件中发展到顶峰。现代舞蹈家们联合作家、画家和音乐家举行演出，以提升人们对于抗击佛朗哥武装力量的认识，并为此筹集资金。美国舞蹈协会赞助了两场题为"为西班牙而舞"（"Dances for Spain"）的表演会，其中一部分收益捐给了援助西班牙民主医学委员会（Medical Committee to Aid Spanish Democracy）。埃德娜·奥科在担任为向法西斯主义的受害者提供援助而设立的戏剧艺术委员会舞蹈家委员会（Dancers Committee of the Theater Arts Committee）主席期间，为西班牙募集了购买救护车的资金。艺术家们并没有过多考虑实际的政策要点，而是主张人道主义，并特别重视战争中不可避免的人类破坏。格雷厄姆创作了三部独舞作品——《帝国的姿态》（*Imperial Gesture*，1935）、《眼前的悲剧》（*Immediate Tragedy*，1937）和《深沉的乐曲》（*Deep Song*，1937），表达了对失去生命和个人自由的悲悼。安娜·索科洛夫的《战争诗选段》（*Excerpts from a War Poem*，1937）中没有战斗场面，也没有说教，但其中以意大利诗人F. T. 马丁内蒂（F. T. Martinetti）的诗句为蓝本而创作的五个段落，却让这首诗歌中广为流传的英雄气概与战争带来的混乱、绝望和苦难形成了鲜明的对比。索科洛夫在作品的第三段通过编舞呈现了一幅身体变形的画面，"它实现了人们长期梦想的人体〔轮廓的〕金属镀层（metalization）"。舞者们做着痉挛般的动作，因痛苦而濒于崩溃，在混乱中变得癫狂。《舞蹈观察家》的一名批评家称赞了这幅扭曲的舞蹈画面，认为"在这幅画面中，人类的价值观被表面上将这些价值观变成理想的一系列象征所粉碎了"，这位批评家断定，索科洛夫创造了"一种对法西斯主义导致的疯狂最严厉、强烈的控诉"。[62]

现代舞者利用其艺术形式的抽象性与可塑性，具体表现了残暴、磨难和痛苦——他们的重心下沉、充满力度的技术正好适于表现这类沉重的情绪。欧洲法西斯主义为现代舞者融合内容与形式提供了途径。在内容上，舞者们通过揭示法西斯主义实则误入歧途的民族主义，把美国及其民主版本奉为最高标准；在形式上，他们将早前内容粗略的集体行动纲领改造成了更抽象和个人化的抗议呼声。随着现代舞蹈技巧和原则的日益成熟，强调阶级斗争的激进政治言论正逐渐消失，而动荡的世界局势也让人们对民族主义给予了更加密切的关注。现代舞者将宣扬美国的民主传统这一政治立场与现代主义美学原则极为和谐地融合在了一起。

现代舞的组织精神和政治目标在 20 世纪 30 年代中期联邦政府的支持下终于实现了统一，再一次使这一艺术形式得到了巩固。1935 年 5 月初，公共事业振兴署获得了 480 万美元的拨款，用于艺术、音乐、文学和戏剧等四个联邦艺术项目。舞蹈首先登陆了公共事业振兴署的两项计划：一是作为 "娱乐计划"（Recreation Project）的教学活动，在全国各地的社区开设社交舞、民间舞和广场舞课程，二是参与了 "剧场计划" 中包括表演会舞蹈在内的舞台演出。联邦剧场计划全国负责人哈莉·弗拉纳根（Hallie Flanagan）口中这些 "一直严阵以待的舞者们" 马上就开始要求设立他们自己的计划。[63]

"娱乐计划" 的舞蹈遭到当地舞蹈教师的投诉，他们认为自己的业务被这项免费的 "娱乐计划" 课程挤走了，但表演会舞蹈派所带来的喧扰则更胜一筹。从联邦剧场计划开始，表演会舞蹈家们就呼吁将舞蹈认定为一门理应为其设立专门计划的独立艺术形式。终于在 1936 年 1 月，纽约市剧场计划（New York City Municipal Theatre Project）承认了舞蹈的独立地位。纽约的 "舞蹈计划"（Dance Project）从 1936 年年初到 1937 年年中只维持了一年多，舞

蹈活动随即失去了自己的官僚架构,再次被纽约市的联邦剧场计划所控制。这充满争议的一年暴露出了一个更大的政治战场——一个现代舞蹈家们争取拓展其新的艺术形式并将它制度化的战场。

"舞蹈计划"为表演会舞者们提供了一份定期支付工资的工作,以及在更大的组织机构工作的岗位,甚至还有工会组织。他们终于从事了自己所选择的职业。过去每场演出仅有10美元的薪酬(更别说上课和排练还需耗费大量时间),而现在无论是否上课、参加排练或演出,他们每周都能得到23.86美元。在"舞蹈计划"实施前,表演会舞者只能通过与共产党的联系或者靠自己的努力才能加入工会,如海伦·塔米里斯在1934年底组建了"舞蹈联合会"(Dancers Union),为失业的舞者在公共事业振兴署的前身——新成立的民用工程管理署(Civil Works Administration)——寻求工作机会。[64] 在公共事业振兴署,未被其他专业联合会吸纳的工人们成立了致力于保护白领工人的城市计划委员会(City Projects Council, CPC)。表演会舞者首次在争取工人权利方面获得了指导及组织层面的支持。

他们满怀热情地开始了这项事业。许多问题让舞者们对这项计划感到愤怒,但他们团结一致,奋力罢免负责人唐·奥斯卡·贝克(Don Oscar Becque),这是一名受过芭蕾舞训练的舞蹈家,有过一些舞蹈艺术方面的经验,但没多少名气。大家都认为贝克不称职,但真实原因是这种全新的官僚组织普遍效率低下。演出大量推迟、预算不断削减、人事制度朝令夕改都是时常发生的问题。作为回应,舞者们在他办公室外集结并高声喊道:"我们的计划被唐·奥斯卡·贝克毁了。"贝克记得他们有一次把几张桌子从他十四楼的办公室窗口扔了出去。哈莉·弗拉纳根的备忘录里也记录了他最常见的抱怨:"这些舞蹈演员又开始闹——贝克先生说他真是受不了了。"[65]

在甄试舞蹈演员的过程中还发生过一次激烈的争执。由于收支

唐·弗里曼（Don Freeman）展现舞者及劳动关系的政治漫画。（Federal Theatre，1937.6.14）

情况会随着联邦政府的补贴和削减额度变化而出现不规律的现象，所以这个计划的大部分问题都是由雇用和解雇舞者造成的。弗拉纳根和贝克在 1936 年春第一次雇用了 85 名救济名单以外的舞蹈演员后制定了甄试政策，并要求已经在该计划内的舞者也必须参加，这无疑增加了他们失业的风险。于是爆发了舞者们的抗议活动。他们认为这项政策的目的是肃清该计划中政治上的麻烦制造者，并认为它还给了贝克过多的支配权。在城市计划委员会的指导下，舞者们前往纽约市联邦剧场计划办公室门口集结抗议，要求会见弗拉纳根和纽约市联邦剧场计划的负责人菲利普·巴伯（Philip Barber）。[66]

甄试政策虽然遭到抗议，但并未废止。整个 1936 年的秋天，

贝克因为这项政策和很多其他的原因成了众矢之的。舞者们要求他离职，他却反过来要求编舞家格卢克—桑多尔和塔米里斯离职，原因是她们莫须有的忤逆行为。除了舞蹈界的甄试政策和推迟演出所导致的冲突之外，这些争议本身也涉及政治问题。根据该计划受雇的舞蹈家和编舞家之中，有很多人加入了30年代初热衷于政治事务的工人舞蹈联盟以及后来由它发展而来的新舞蹈联盟。法尼娅·格尔特曼、纳迪娅·奇尔科夫斯基和塔米里斯带领大家同"舞蹈计划"的领导层作斗争，坚持采用革命舞蹈运动和城市计划委员会的训练体系和目标。[67] 一高一矮的塔米里斯与格尔特曼被称为"长短组合"，她们直接冲进了华盛顿特区和纽约市联邦剧场计划的办公室，要求解除贝克的职务。[68] 格尔特曼和塔米里斯的政治资历与舞蹈计划的大多数参与者不相上下。另外，大家认为贝克不称职，可能是因为他缺乏参与激进政治运动的资历，而不是他管理无方。[69]（几年后，贝克写信给泰德·肖恩，希望和他共同打击保守主义，并希望得到肖恩的支持，揭露塔米里斯、格雷厄姆等人取得成功的秘密——"宫廷阴谋"。）[70]

　　政府当时对艺术的关注超过了对公共事业振兴署资助项目的关注，舞蹈直到最后才进入了它的视野。玛莎·格雷厄姆于1937年2月第一次在白宫表演舞蹈。同年，有两项与艺术有关的议案被提交至众议院：1月份的提案是成立一个主管"科学、艺术和文学"的职能部门，任命一名总统内阁的成员来负责管理；8月份的提案更具广泛性与可操作性，呼吁设立"艺术局"（Bureau of Fine Arts），由总统任命一名专员负责统筹管理，下设六位负责人分管戏剧、音乐、文学、平面艺术、建筑和舞蹈诸部门。这两个议案都未能取得太大的进展，但将舞蹈纳入其中也说明它在美国艺术中的地位已经得到了提升。但在舞蹈艺术的范围内起主导作用的并非芭蕾舞，而是现代舞。现代舞主导的美国舞蹈协会在1938年2月宣布成为"目前联邦艺术委员会（Federal Arts Commission）舞蹈部门的总部"，并

推荐露丝·圣丹尼斯担任筹备中的全国"舞蹈与联合艺术"（Dance and Allied Arts）部门的负责人。[71]

现代舞在这些立法提案及联邦剧场计划中的突出地位为自身赢得了新的合法性。公共事业振兴署提升了美国艺术和艺术家的地位，而现代舞正是 20 世纪 30 年代政府所支持的那种舞蹈类型。其原因是现代舞者自身的政治策略和高声抗议，同时还因为现代舞被看作那个时代最重要的舞蹈形式。然而，这种合法性也加剧了舞蹈领域和社会中的种族分裂：非洲裔舞者被单独划归联邦剧场计划的黑人分部，工作地点位于哈莱姆的拉斐特剧院。1937 年，阿德·贝茨在"舞蹈计划"的一场演出中表演了查尔斯·韦德曼的《天真汉》（Candide）。1938 年底，组建一个"黑人舞蹈团"成为可能，塔米里斯和汉弗莱所在的舞蹈甄试评审团（Dance Audition Board）评定了 15 名舞者，埃德娜·盖伊的成绩是"B"。[72] 黑人舞蹈团的组建没有实现，而最终的舞蹈演出也没有雇用非洲裔舞者。这样一来，政府对现代舞的认可反而加深了决定现代舞审美原则和社会构成的种族隔离的程度。

到了 20 世纪 30 年代末，联邦政府对艺术的支持变成了批评。众议院非美活动调查委员会（House on Un-American Activities Committee，HUAC），即戴斯委员会（Dies Committee）[1]，指责公共事业振兴署的作家计划（Writers' Project）和剧场计划受到了共产

〔1〕 成立于 1938 年，首任主席为马丁·戴斯（Martin Dies, Jr., 1900—1972）。刚成立时的目标是调查纳粹德国在美国的地下活动，后转为调查与共产党有关的活动。20 世纪 40 年代到 50 年代，大批文艺界人士受到该委员会的调查，其中包括史称"好莱坞十人"的著名作家和演员。很多被调查者因拒绝回答政治立场问题而遭到"藐视国会罪"的指控和迫害。其调查活动的反共立场与当时的麦卡锡主义有较大关系。1969 年，该委员会更名为"众议院内部安全委员会"（House Committee on Internal Security），1975 年并入众议院司法委员会（United States House Committee on the Judiciary），实际上已被废止。

主义的渗透。直言不讳、热衷政治的舞者强化了剧场计划的激进形象。哈莉·弗拉纳根在 1939 年 1 月致信《纽约时报》的约翰·马丁，称赞了他撰写的一篇文章，该文恳求参与舞蹈计划的舞者们克制一下他们激进的政治态度："您的这篇敦促我们的年轻舞者不要把自己的政治观点和花哨的技巧混淆的文章出现得非常及时，对他们一定很有帮助。"[73] 但这些呼吁并没有说服那些参与该计划的舞者，他们仍然没有减少政治宣传。1939 年，塔米里斯创作了舞蹈《前进》(*Adelante*)，其灵感来自于西班牙内战时期创作的诗歌，叙述了一个民兵（peasant soldier）被执行死刑的故事，舞蹈"以一群农民勇敢、高昂、凯旋的行进动作"结束。[74]

不过，塔米里斯对于阶级革命的呼吁在 20 世纪 30 年代末可谓与众不同。事实上，正如现代舞的早期历史一样，来自下东区的塔米里斯和其他犹太女性对阶级问题和政治激进主义的坚定承诺，使他们远离了舞蹈领域的前沿。玛莎·格雷厄姆、多丽丝·汉弗莱、查尔斯·韦德曼与汉娅·霍尔姆在 30 年代末成了名副其实的"四大舞蹈家"（Big Four），被公认为现代舞的创始人。这一认定方式标志着美学原则对政治原则的胜利。虽然政治与艺术之间的分野从来都不是清晰明确的，但由于革命派舞者没能颠覆高雅／低俗文化等级制的阶级结构，现代舞领域的资产阶级派最终在 30 年代末超越了革命派。四大舞蹈家代表了最具美学意识、同时参与政治最少的舞蹈家和编舞家。

20 世纪 30 年代末到 40 年代初，舞者们在工会的经历暴露了他们的尴尬处境，这是他们此前的政治激进主义造成的后果。1939 年，来自美国音乐艺术家协会（American Guild of Musical Artists，AGMA）的代表曾试图把表演会舞者们组织起来，使其处于该机构的保护之下。这是一个主要致力于保护歌剧和表演会领域的歌唱家与演奏家的工会组织。工会组织者L. T. 卡尔（L. T. Carr）透露了他针对舞蹈表演会的计划：把它变成一个隶属美国音乐艺术家协会

的封闭式机构，在表演周期间每周向舞者支付 45 美元（每周超过八场演出时支付额外报酬），每周排练 35 小时，支付 20 美元，额外排练支付加班费，禁止乘汽车巡演，建议乘火车。这些便是舞蹈家们十多年来所追求的目标：被认可为专业人士，并获得能够养家糊口的报酬。芭蕾舞演员迅速加入了美国音乐艺术家协会，而现代舞者则不然。芭蕾舞团通常都会有林肯·柯尔斯坦这样有钱的赞助人，还有像歌剧院这样的机构为其提供场地；大多数情况下，只要有芭蕾舞演员出面，工会谈判时对面都会坐着一位能满足美国音乐艺术家协会合同要求的有钱人。而另一方面，现代舞者却拒绝由美国音乐艺术家协会行使代表权。《舞蹈观察家》的编辑在 1939 年 10 月指出，美国音乐艺术家协会的代表权带来的威胁已经使表演会和演出作品的数量出现了缩减，预约演出也一再推迟，"因为舞蹈表演会的经济收益不足以支付卡尔先生要求的薪水"。这篇社论对于以上情况造成年轻舞者丧失训练和积累表演经验的机会表示惋惜，并指责美国音乐艺术家协会是在拿"美国舞蹈的未来"冒险。[75]

对于现代舞这一"知识分子的脱衣舞"（intellectual strip tease）——漫画中的那位扇舞演员萨莉·兰德给它取的名字——而言，长期滋养着它的生息之地除了工会的组织机构和大型音乐厅之外，还有高校的体育院系。在那里，它始终占据着主导地位。师从四大舞蹈家的现代舞者在 20 世纪 30 年代接管了高校的舞蹈院系。[76] 1939 年在加利福尼亚的几所高校就舞蹈问题所做的调查显示，现代舞获得了"双倍于其他舞蹈类型的重视"，远远超过芭蕾舞、踢踏舞和民间舞。[77] 根据 40 年代中期所做的一项更广泛的调查，66% 的男女合校制院校与 100% 的女子学院开设了现代舞课程，继续将女性和舞蹈联系在了一起。[78] 20 世纪 30 年代，女性在这一艺术形式中的优势地位促成了它在高等教育中的制度化，现代舞满足了越来越多的高校女生对智识和健康的需求，也符合她们的阶级观念。

激进政治与现代舞的社会构成相互交织，使得这一艺术形式

处在了 20 世纪 30 年代初美国现代主义的边缘。现代舞者为不同的身体和政治议程创造了一种具有可塑性的形式，几乎为所有舞蹈形式赋予了一种对抗性。不少现代舞者借此机会反对资产阶级的艺术观，试图吸引那些几乎没有过艺术体验的工人和观众。在这一目标基本上以失败告终之后，他们开始努力提升自己作为工人的地位。现代舞者在整个 30 年代一直在不遗余力地争取对舞蹈的经济支援，但无法在联邦政府这一资金提供者之外获得足够的资金支持，各舞蹈团也因无法定期支付工资而无力聘请所需的舞蹈演员。随着一直以来为舞蹈提供支持的重要组织——联邦剧场计划——在 1939 年宣告解散，现代舞者回到了只能偶尔在表演会上演出的处境，彼此之间没有联系，能够每周领取薪水以缓解生活压力的日子也一去不复返了。然而，现代舞在大学里的优势地位让现代舞者得以将目标重新确定为成为高雅艺术和促进社会变革——如果不是激进的政治变革的话。现代舞脱离了主流观众，在高校中发展提炼出一种深奥晦涩的气质，这种气质激发了围绕着政治内容的形式美学创新，以及对阶级革命的呼唤。

6 舞动中的美国

现代舞蹈家们探索了关于政府管理的各种理论、工人和艺术家的关系，以及不同舞蹈的政治含义。但现代舞的政治性已经远远超出了这些议题。本宁顿暑期舞蹈学校的参与者韦兰·莱思罗普（Welland Lathrop）回忆海伦·塔米里斯与这门艺术形式的政治性时说："那不是总统和副总统的政治舞台，而是黑人和白人女性的政治舞台。"[1] 两种政治——政府制度与劳动制度，以及社会团体之间的斗争——在美国的各种舞蹈创作理念中相互融合。这些舞蹈所描绘的图景既有美国原住民和本土宗教团体，也包括西进运动和争取种族平等的斗争。在将正式政治（formal politics）[1]与社会政治（social politics）相结合的同时，这些表现美国文化传统的舞蹈还将深埋于现代舞发展过程中有关社会性别、种族、性、阶级和政治的很多问题融为一体。这些舞蹈从 20 世纪 30 年代到 40 年代的变化表明，随着美国加入第二次世界大战，以上问题也在发生转变，而对于"身为一名美国人意味着什么"这个问题，也有了不同的答案。

〔1〕 指宪法制度的运行及公共机构与公共事务的运转，主要涉及政党事务、公共政策和外交决策等正式的政治领域。

现代舞者们在沃尔特·惠特曼的引领下，塑造着舞蹈中的美国形象。泰德·肖恩延续了伊莎多拉·邓肯对惠特曼的认同，他认为美国舞蹈会像惠特曼《草叶集》中蔓延的野草那样茁壮成长，并充满民主精神。[2] 塔米里斯创作的《沃尔特·惠特曼组曲》（*Walt Whitman Suite*，1934）用舞蹈动作淋漓尽致地演绎了惠特曼的诗歌。作品的每个段落均以惠特曼的一首诗来命名——《大路之歌》（*Song of the Open Road*）、《我歌唱那激荡的肉体》（*I Sing the Body Electric*）、《安乐平静的日子》（*Halcyon Days*），以及最广为人知并常常单独表演的《向世界致敬！》（*Salut au Monde!*）。惠特曼强烈的爱国主义情怀也反映了现代舞蹈家的热情。惠特曼对身体、性（包括同性恋）和女性权利的感官描摹与刻画，为现代舞者提供了一种在舞台上塑造美国人身体属性的文学模式。作者在《我歌唱那激荡的肉体》中写道："肉体所做的不是和灵魂一样彻底么？""要是存在着什么神圣的东西，那便是肉体。"这些宣言用清晰的语言让现代舞者听到了一曲颂扬身体的赞歌。惠特曼对个人主义的接受态度和随之而来的对民众的信念也与现代舞者的信条有相似之处。在认识到个人表达与集体行动之间可能存在的冲突之后，惠特曼开始了"调和二者"的努力。[3] 现代舞者试图用舞蹈去表现的正是这种地地道道的美国式民主观念。

在和谐或冲突中走到一起的各类团体为观察这一常见于文学、绘画和其他表演艺术的主题提供了另一种角度。文学和视觉艺术无须现场表演即可让人注意到其主题，戏剧包含着调解争端的语言，音乐通过乐器呈现抽象的演绎，而舞蹈则是通过身体运动来表现鲜活的身体姿态——推搡、旋转、互动，在传达信息方面不如戏剧准确，却比音乐更具体。比如在玛莎·格雷厄姆的《全景》（1934）中，当一大群女人边跑边跳，冲向观众的时候，威胁和力量通过群体的统一行动同时得到了展现，群众也因此得到了凸显。

现代舞者通过挑战观众与表演者之间的关系，为个人与社会

这一主题增加了新的层面。他们对芭蕾舞女演员那种高高在上、超凡出世的风格不以为然，但也不希望每个人都能登上舞台，和他们一起在美国图景（American vistas）中跃然起舞。现代舞者不遗余力地想要开创一种新的文化活动，充分运用芭蕾舞表演的传统戏剧手法，同时通过激发观众的积极参与来提炼作品的意义。观众是表演的必要组成部分，正如格雷厄姆所说："舞者与［观众］之间本质上是一种对话关系，这场对话需要观众来完成。舞者必须有吸引力。她不会像芭蕾舞演员那样朝观众扔玫瑰花，而是紧紧抓住大家的注意力，借他们的情感来完成自己的作品。最重要的是观众应该能够领会并感受到舞者试图表达的东西。"[4]莱斯特·霍顿认识到，这一艺术形式的难点在于既要表现那些"质朴而严肃"的思想，又不能将自己和自己所依赖的观众"隔绝"开来。[5]现代舞者带来的一些矛盾和混乱的反应让部分观众产生了敌意，但这些回应并没有让舞者们放弃自己的初衷。他们想要参与辩论，而不是娱乐活动，虽然这样的挑战可能会招致观众的反感，但他们也能承担这种风险。在努力将现代主义改造得既有对抗性又有参与性、既能体现权威又能代表民众的过程中，现代舞者们最大的成就便是将这一参与式的戏剧表现手法运用到诠释民主精神的表演上来。

多丽丝·汉弗莱在 1930 年 9 月写给父母的信中讲述了她对震教徒（Shakers）[1]十分着迷的事："我对基于宗教崇拜的舞蹈很感兴趣，一般都是以震颤派宗教（Shakerism）为主题。他们跳了一段舞，你知道，他们有明确的队形和手势，还有音乐。刚读到这个主题的时候你会为它着迷，但把它作为创作的出发点才是最重要

〔1〕　又译作"震颤派信徒"。震颤派是 1774 年由安·李（Ann Lee，1736—1784）在美国建立的基督教贵格会支派。教徒独身生活，财产归公，并以擅长设计制作简洁实用的家具而闻名。该教派在 19 世纪 40 年代达到鼎盛，之后逐渐衰落。

的。你也知道，这个主题从来没人关注过。我赞同罗杰·弗赖伊（Roger Fry）的看法，他认为塞尚的苹果和拉斐尔的圣母玛利亚一样重要。"⁶ 这段评论表达了现代舞者对存在于他们审美世界中的某些特定题材的关注。汉弗莱对艺术批评家罗杰·弗赖伊的引述强调了现代舞者的观点，即重视对主题的抽象化处理，而不是模仿式的再现。弗赖伊赞赏塞尚同写实主义表现风格的决裂，并呼吁其他艺术门类以塞尚为榜样，专注于用形式来表达思想和情感，而这也是现代主义的一条基本原则。⁷ 正如汉弗莱在信中所说的那样，重点不是苹果或者圣母玛利亚，而是形式要以什么样的方式产生意义。

现代舞者认为，他们正在完善的全新运动方式恰好体现了这最重要的一点——情感或思想。格雷厄姆的独舞代表作《悲歌》（1930）描述的不是一个悲伤的女人，而是悲伤本身。舞蹈研究学者苏珊·利·福斯特（Susan Leigh Foster）有力地诠释了作为交流载体的现代舞在这一阶段的深层艺术内涵。现代舞者将表达理解为个人内心思想和情感的流露，同时将舞者的身体看作实现这种整体表达的手段。舞蹈主题是一种一般陈述（universal statement），大多数情况下来源于个人的主观经验，其目的是通过观众对普遍原则的认同，在个人宣泄的范围内唤醒他们的同情心。作为个体的舞者首先是表现社会，然后才是对社会发表自己的看法。⁸

暂且不论福斯特的总结与汉弗莱的反对意见，创作题材往往要依赖于对自身原则的坚持，还要能够突出与现代舞者相关的各种问题。美国的舞蹈现代主义所关心的一系列原则往往会给人一种既有民族性又有普遍性的印象，舞蹈研究学者埃米·科里茨（Amy Koritz）将它定义为"世界性现代主义"（cosmopolitan modernism）。⁹ 其任务是通过某种普遍的参照标准找到一个可以讨论国计民生的话题。宗教吸引着许多追寻这些普遍原则的现代舞者，他们认为这些原则甚至超越了《圣经》的教义。精神性和更为具体的人类身体和精神活动中的身体动作吸引了他们。在美国，宗教表达（religious

expression）所产生的吸引力全然不同于伊莎多拉·邓肯对希腊理想的颂扬，也异于露丝·圣丹尼斯对亚洲宗教的迷恋。

汉弗莱开始从震教徒身上寻找灵感，因为其宗教仪式中包含着舞蹈。该教派最初由一名女性创立，男女教友之间极为平等，强调守贞（如该教派的一位女长老［eldress］所说："我们生产除了婴儿以外的一切。"）。这些特点也引起了汉弗莱的兴趣。[10]事实上，跳舞作为一种身体愉悦和禁止性爱之间的相互作用，构成了汉弗莱在1931年的《震教徒》（*The Shakers*）中的二元对立。震教徒相信"用颤动的方式去除罪恶的时候，就能得到救赎"：身体仍然有罪，但舞蹈动作能将它消除。[11]或许正是舞蹈能够带来的这些**善的**效果吸引了汉弗莱，因为其他一些基督教派一直把舞蹈和放纵的行为捆绑在一起，从而宣称跳舞是一件充满罪恶的事情。汉弗莱对震教徒的描绘提供了将宗教信仰与身体动作带来的愉悦联系起来的途径，既不否认性的内涵，也没有将身体动作仅仅局限于对性的解读。相反，她利用现代舞同时表达了这两种可能性。

《震教徒》由13名舞者出演——7名女演员，6名男演员，男女演员之间保持着森严的界限，与该教派的教规一致。[12]女演员位于舞台的右侧，男演员在左侧，女长老则一直坐在舞台后部远端的一条长凳上，处于两组舞者之间的较远的位置。男女舞者的分部在舞台中间形成的缝隙就像皮肤上的一道伤口，其痛苦的感觉令人厌恶，而清晰的形象又让人着迷。舞蹈就围绕着这条裂缝进行。整出舞蹈时长大约九分钟，进行到一半的时候，男女两组演员在舞台两侧分别围成了一个圆。舞者们踏着沉重的步伐一点点向前移动，僵直的身体像一块长长的木板挺立着，他们一手握拳，手臂弯曲，敲击着自己的一侧身体，仿佛在惩罚自己的肉体欲望，希望用痛苦代替内心的渴望。无法消除的欲望伴随着沉重而不情愿的步伐，眼睛紧紧地盯着地面，然后身体突然倾斜。男女两组舞者动作一致地舞动着，渐渐向对方靠近，但一直保持着各自的队形，相互之间并没有接触。

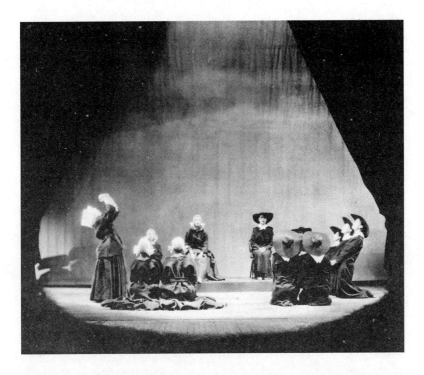

《震教徒》中的汉弗莱 – 韦德曼舞团。Soichi Sunami拍摄。（阿斯特、伦诺克斯和蒂尔登基金会纽约公共图书馆表演艺术分馆，杰罗姆·罗宾斯舞蹈部）

　　舞者们随后沿着中间的边界排成了一条直线，男女两组演员相向而立，并沿着弧形路线脱离各自的队伍，去往对方的场地。他们尴尬而痛苦地弓着脊背，坚定的眼神穿过中间的分界线注视着对方。汉弗莱用极度的痛苦描绘了肉体的欲望。

　　《震教徒》在展现这种折磨的同时，也表现了宗教的极乐，暗示这种愉悦即来自于其中所表现的痛苦。仿佛受到某种来自高处之物的激发和牵引，舞者们在整个演出过程中不时高高跃起，双腿在空中朝一侧打开，动作有力而自然。跳跃动作贯穿着整支舞蹈，将表演渐渐推向高潮。舞蹈在女长老的小跳动作中进入尾声，所有舞者都朝她聚拢，面朝坐在长凳上的这位高大的女长老围成一圈，背

对着观众。所有演员带着轻松、喜悦和专注的表情，朝着天空的方向猛然跃起，为《震教徒》画上了句号。

和跳跃动作一样，语言也穿插在表演过程中。在 20 世纪 30 年代的舞蹈中，使用念白或字幕的尝试极为常见，因为某些主题需要有清晰可及的效果。受共产主义思想启发的舞蹈家创作的政治舞蹈与表现美国文化传统的舞蹈都经常采用这种新的方式。人们常常在震颤派宗教崇拜的启发下自发地喊出"和散那"（Hosanna）与"哈利路亚"（Alleluia）。汉弗莱承袭了这一模式，将这种传统纳入自己的作品中，同时增加了更直接的呼喊。一名男演员大喊："我的生命，我的肉体；我要将它抛弃，因为它已堕落。"一名女演员说道："主宣布你已得救——你该颤动身体，脱尽罪愆。"[13]宣布罪责之后便可得到救赎。当承认欲望之罪的表达听从于宗教极乐在身体中的迸发时，语言便成了动作的回响。

《震教徒》在 1931 年舞蹈轮演剧场的演出季正式首演，获得了一致好评。[14]节制的动作与简洁的舞蹈形式展示了贞操、秩序和控制之下迸发的激情，批评家们因此宣称这部作品精准把握内容与形式融合的尺度。这一创作主题使该作品呈现出鲜明的美国特色，因为震教徒就生活在新英格兰地区，并因其制作的家具和手工制品而广为人知，即便人们不了解他们的宗教教义或共同习俗。汉弗莱在她简洁而充满力量的编舞中传达了设计的质朴感和形式的功能性。基督教的身体属性——欲望与罪恶——之间的冲突也体现了该作品的美国特色，同时还将因性欲望而备受煎熬的男女关系置于社会关注的中心。虽然舞蹈所表现的活力和困境都集中在男女两个群体身上，但权力却掌握在一个女人——那位女长老——手中，她组建了这两个群体并支配着他们。这样一来，《震教徒》把影响着现代舞的核心问题——女性的领导地位和身体的社会维度——推到了前台。

其他现代舞者也考察了宗教信仰这一问题，主要涉及美国原住民的宗教仪式，这套仪式中包含了舞蹈，并将身体神圣化为精神的肉体归宿。格雷厄姆的《原始奥秘》（1931）证实了女性的重要性，整部作品完全由女演员完成，围绕着格雷厄姆以抽象化手段塑造的圣母玛利亚这位女性展开。格雷厄姆对美国原住民的兴趣始于丹尼斯肖恩舞校，她的导师泰德·肖恩在1914年的《匕首舞》（*Dagger Dance*）中开始运用美国原住民的意象，并在格雷厄姆担任主角的芭蕾舞作品《霍奇特尔》（1921）中延续了这种表现方式。他为自己创作了一系列描绘美国原住民宗教仪式的独舞，但在1934年，他为五名男舞者创作了一部名为《庞卡印第安舞》（*Ponca Indian Dance*）的新作品。肖恩认为，美国原住民在舞蹈中传递了一种弥漫在全人类之中的"宇宙力量"，这种对身体动作的崇高化表现方式吸引了包括他在内的很多现代舞者。[15] 他还强调了美国原住民中男性舞者的力量。

《庞卡印第安舞》讲述了一位部落首领和四名随从的故事，背景音乐由定居于"雅各之枕"的伴奏家杰斯·米克创作。演出过程中，随从和部落首领始终各自待在舞台的两边。四名随从在舞台上排成一个正方形，首领几乎一直处于舞台的另一侧，偶尔在群舞演员中间穿梭。群舞演员迈着小碎步，腰部弯曲，躯干和头部朝向地面，用下蹲屈膝的姿势双腿交替着平稳地向前移动。群舞演员保持着这个沉重的姿势，轻轻地跳着转过身，高举双臂，一条腿向前抬起，膝盖和脚踝保持弯曲。接着他们又恢复了在地面上拖着步子行走和小步平行跳跃的姿态。另一边，独舞演员大多数时候都挺直着身体，时不时做出和群舞演员同样的动作，但不会同时进行。所有五名男演员在舞台上面对面围成一圈，一起舞动着身体，在这支短暂的舞蹈中唯一一次跳出相同的舞步，其间部落首领一直和四名随从保持着距离。[16]

肖恩的部落首领模仿了汉弗莱《震教徒》里的女长老，不过女

长老在舞蹈中一直是个监督者，而肖恩的部落首领则独自占据着中央舞台，舞步也更加活跃，吸引了观众的注意。扮演追随者的群舞演员在舞步和情节方面都没有什么创新，根本无法与《震教徒》中男女群舞演员表现出来的令人揪心的痛苦相提并论。《庞卡印第安舞》中的男舞者并没有表现关于肉欲的主题和舞蹈动作，而是直接将裸露的双腿和躯干暴露在观众面前，前面只有一块布带遮挡着，头上、后背和手臂上覆盖着羽毛。肖恩不是通过编舞表现了男性的力量，而是直接展示了这种力量。舞蹈淋漓尽致地表现了一个强势的首领在组织管理下属方面的重要地位。《庞卡印第安舞》说明肖恩十分重视自己的领导地位。

在西海岸，莱斯特·霍顿也转向了美国原住民舞蹈，但他的作品流传下来的很少。霍顿更多的是把这一传统作为创造一种美国艺术形式的必要手段，而不是用于表现男人的坚韧不拔。在谈到美国原住民舞蹈时，他重申了肖恩和格雷厄姆的观点："以这些真正代表这个伟大国家的艺术形式为基础，可以创造出一种全新的舞蹈。"[17]虽然美国原住民舞蹈包含了宗教信仰、男子气概、美国文化遗产等大多数现代舞蹈家所关注的核心主题，但美国原住民舞者却几乎没有机会出现在表演会的舞台上。来自缅因州的佩诺布斯科特人（Penobscot）[1]莫莉·斯波蒂德·埃尔克（Molly Spotted Elk）[2]在歌舞杂耍表演、表现狂野西部的歌舞巡演和电影领域均获得了成功，却一直渴望"为艺术而舞！"。她曾为了这个夙愿前往欧洲，返回美国后主要在格林尼治村的俱乐部做模特表演和舞蹈演出。她和查尔斯·韦德曼及其舞蹈团里的舞者有过一次合作，但发现他们"还不够成熟，无法处理好真正的印第安舞蹈"。在美国无法得到更

[1] 居住在今缅因州佩诺布斯科特河谷和佩诺布斯科特湾沿岸地区的北美印第安人，在加拿大亦有分布，目前总人口不到 3000 人。

[2] 原名莫莉·德利斯（Molly Dellis，1903—1977），美国原住民舞蹈家、演员、作家。

现代身体——舞蹈与美国的现代主义

多机会让她备受挫折，于是她1938年再次去了巴黎。[18]

　　如果说美国原住民和精神性的主题远比美国原住民舞蹈家本身更为现代舞所接受的话，那么犹太人的情况则恰好相反。格雷厄姆曾将非洲裔美国人和美国原住民的传统确定为创造全新艺术形式时可资利用的美国本土资源；1934年，《舞蹈观察家》杂志的批评家瑙姆·罗森（Naum Rosen）在这一基础上又将犹太人的传统纳入其中。这样做或许是因为看到大批年轻的犹太女性充斥于现代舞的课堂和舞蹈团，罗森认为犹太传统能够为现代舞者带来灵感。对他来说，每一种宗教传统所蕴含的普遍要素，以及它们在美国的地域趋同现象和长期存在的状况，决定了他们的美国性（Americanness）。[19]但是在美国，犹太教或犹太人的主题极少出现在现代舞中，后来则主要见于工人舞蹈联盟这类受共产主义思想影响的舞蹈团体，其成员米丽娅姆·布莱切尔当时创作了一些涉及犹太人主题的作品，如描绘车水马龙的下东区的《东区速写》（*East Side Sketches*，1937）。

　　犹太人在现代舞蹈团和舞蹈学校的矛盾处境，以及犹太人主题不受关注的现象，反映出20世纪30年代犹太人的同化进程存在着不稳定性。1928年，当露丝·圣丹尼斯打算将舞团中的犹太成员人数降至10%的时候，很多犹太女性都加入了多丽丝·汉弗莱与查尔斯·韦德曼的新舞团，正如一名来自拉脱维亚的犹太移民格特鲁德·舒尔（Gertrude Shurr）所说的那样，因为"他们保护了我们"。[20]汉弗莱与格雷厄姆都称赞了她们所认为的犹太人带给现代舞的那种情绪，这一特点尤其适合新的戏剧化的现代舞蹈。[21]然而，这种积极的诠释仍然是来自对犹太人的刻板印象。汉弗莱曾这样评价过她班里的这群犹太女孩：乐于履行自己的义务，总是充满激情，同时也认为学校的成功是得益于她们的贡献。因为汉弗莱认为犹太人总是要争取到最划算的买卖。[22]对犹太人的评价可谓泾渭分明，有人认为他们感情强烈、情绪饱满，有人却说他们贪婪吝啬，这两种

判断最终渗透进人们对犹太舞者的习惯性认识当中。圣丹尼斯认为这一美国式的艺术形式需要得到其他国家的认可，言外之意是犹太人的视觉形象和身体特征均不符合美国人的标准。似乎比美国式的运动方式更重要的是某种特定类型的静态的外表。谈到面部特征、头发的颜色或者肤色，圣丹尼斯心目中的美国人形象具有跟她自己的浅肤色和高颧骨相类似的那类特征。[23]

类似的情况在汉弗莱—韦德曼舞团也发生过，据一名20世纪30年代在该舞团工作过的舞者回忆，她听到汉弗莱和韦德曼在评价一名犹太女性的舞蹈试跳时，担心她是否符合舞蹈团的要求，因为她不是"白人新教徒的长相"（WASP face）[1]。尽管有这个顾虑，他们还是接受了这名舞者。[24] 现代舞比其他社会领域更愿意接受犹太人，比如实行定额分配制度的高等教育行业。汉弗莱、韦德曼、格雷厄姆等人以此批驳了圣丹尼斯和肖恩所持的反犹主义态度。[25] 但人们还是能通过外貌辨别出犹太人和其他族群的不同。身体特征关系重大，而犹太人遭到的议论也越来越多。汉弗莱—韦德曼舞团的一名犹太裔现代舞者总结说："如果你是个看起来不像犹太人的犹太人，[那日子可能会好过些。]"[26]

在寻求赖以支撑自身的美国宗教传统的过程中，现代舞者们在美国原住民表演会舞蹈家缺席的情况下，对美国原住民的精神性做了理想化的描述，同时在大量犹太现代舞蹈家在场的情况下又对犹太文化熟视无睹。他们还对身体做出了区分，以决定谁才是有资格展现美国舞蹈的最佳人选。通常情况下，群舞演员都长得很相像。（很多人都说格雷厄姆舞团的演员都长得跟她很像，所以才有了"格雷厄姆饼干"这个外号。）[27] 虽然这些现代舞的领军人物最为关注的是诸如情感、思想这样的抽象概念，但在他们塑造美国形象的同时却总是对人们的长相以及他们是否符合美国人的外貌特征耿

[1] WASP为White Anglo-Saxon Protestant的首字母缩写，意即"盎格鲁-撒克逊裔白人新教徒"。

耿于怀。

这种倾向更加明显地体现在现代舞者对待非洲裔美国人的态度上，以及他们通过美国舞蹈争取种族平等的斗争中。像泰德·肖恩和海伦·塔米里斯那样，把非洲裔美国人的灵歌作为舞蹈音乐，使白人现代舞者对宗教信仰的兴趣同非洲裔美国人的合法地位这一持续存在的问题联系了起来。最支持将灵歌作为编舞音乐的舞蹈家是塔米里斯，她对这一美国文化资源的探索欲甚至大于她对自己的俄国犹太移民文化遗产的兴趣。《要多久，兄弟们？》（*How Long Brethren?*，1937）是塔米里斯在现代舞蹈界的巅峰之作，结合了她对非洲裔美国人遭受压迫的关注与她的左派政治立场。《要多久，兄弟们？》在短暂的"舞蹈计划"的资助下创作完成，并成为该计划中最成功的作品，当年就重演了两次。塔米里斯创作的一部由20名女演员表演的舞蹈作品中运用了七首非洲裔美国人的灵歌，都是她到南方旅行时搜集的，作者是白人作家兼作曲家劳伦斯·蒂贝特（Lawrence Tibbett）。舞台上，一边是头戴黑色面纱的白人女演员在跳舞，一边则是由非洲裔美国人组成的合唱团在唱歌，但从舞台的一旁或乐池的方向几乎看不到他们。《要多久，兄弟们？》在不同的段落中一直有管弦乐队与合唱团的持续伴奏及伴唱，以戏剧化的方式完整地呈现了非洲裔美国人的困境。

与塔米里斯早期以灵歌为舞蹈音乐的作品一样，沉重的身体仍然是核心的动作主题。[28]《要多久，兄弟们？》通过沉重、缓慢的步伐——双脚甚至都无力抬起——表现了角色所承受的巨大负担和压迫。他们的手臂无力地下垂，随着双腿的挪动前后摇晃。他们几乎只能用脑袋做出向上的动作——在乞求的目光中渴望着别人的回应和救济。舞蹈"从绝望"发展到"一定程度的反抗"，从暗淡的光线中迈进了"红色的黎明"。[29] 唯一现存的1937年版演出的影像资料也记录了有关反抗的情节：双臂弯曲围在头顶，突出的肘关节

形成一个锐角，双腿抬起，膝盖弯曲，身体向前倾斜，当整个人从跪姿起身的时候，躯干便会向后倾斜。与直线或曲线的连续特征不同，尖利的锐角意味着冲突。身体轮廓的不连续性引起了观众的注意，也是动作张力的源泉——不同于直线在空间中向内外延伸或包含在圆形内部空间里的平衡感。汉弗莱解释说："对立的线条"——在直角中最为明显——"总是蕴含着力量"。[30]

塔米里斯描绘了人们在面对典型的美国式不公正待遇时不断积累的反抗。《要多久，兄弟们？》通过其内容和身体动作所表现的不是《震教徒》中面对罪恶时的内心挣扎，而是遭受压迫时的心理煎熬，表明挣扎的原因来自外部的束缚，而非自我约束。甚至语言的运用也比《震教徒》要多，通过合唱歌曲中的歌词强化并明确传达了这一信息。在主题歌曲中，合唱演员问："要多久，兄弟们，多久／我的人民必须哭泣悲哀？"最终，内心的力量与被压迫者的团结一致赢得了自由和正义。在以人民阵线的名义联合起来的左派组织的影响下，塔米里斯描绘了集体行动对于在美国实现政治和社会变革的必要性和影响力。

1937 年 5 月 20 日晚，这场舞台上的抗争演变成了一场真正的抗议活动，舞者们演出结束后请求观众和他们一起留下来，以静坐的方式抵制公共事业振兴署削减预算的决定。从这部作品和联邦剧场计划的政治主张来看，这种行为可以说正是《要多久，兄弟们？》所演绎和颂扬的集体行动的体现。虽然最终抗议活动对于阻止公共事业振兴署的预算削减没有起到任何作用，但它展现了现代舞者希望通过参与式的剧场互动而使某些诉求付诸实践。[31]

当然，公共事业振兴署的舞者们开展的经济斗争并不能跟《要多久，兄弟们？》所讲述的有关奴役的故事相提并论。如果挣脱压迫、获得自由是塔米里斯强调的更具普遍性的美国式主题，那么可以说她把这种抽象化的表现形式放在了具体的种族歧视和奴隶制度的美国语境之下。《要多久，兄弟们？》承认了由肤色决定的社会

与政治隔离对美国而言是一段无法否认的过去，但非洲裔舞者在演出活动中的缺席却加剧了美国的种族隔离状况。更讽刺的是，查尔斯·韦德曼的《天真汉》的主角正是非洲裔美国舞蹈家阿德·贝茨。在这次演出活动中，《天真汉》的出场顺序就紧接着《要多久，兄弟们？》。贝茨在公共事业振兴署的政治活动及其共产主义者的身份已是众所周知，他以演员和舞者的身份出演过联邦剧场计划及其分支机构所排演剧目的许多重要角色，这些机构包括位于哈莱姆拉斐特剧院的生活报（Living Newspapers）[1] 和制作部门。参演了《要多久，兄弟们？》的法尼娅·格尔特曼·德尔布尔戈（Fanya Geltman Del Bourgo）回忆说，贝茨当时是联邦剧场计划很多作品里的 "黑人象征"（token black）。[32] 这时的塔米里斯舞团还没有男舞者，所以贝茨不大可能出现在《要多久，兄弟们？》的演出名单里，但该计划中还有埃德娜·盖伊等非洲裔女性舞者。

《要多久，兄弟们？》的上演距离刚刚在 92 街希伯来青年会举办的黑人舞蹈晚会仅两个月之隔，盖伊在晚会的舞蹈中采用的几首灵歌跟塔米里斯后来所用的一样。盖伊对这些灵歌的舞蹈演绎已经找不到任何具体的记录了，但凯瑟琳·邓翰在这一时期创作的表现美国文化传统的作品强调的则是非洲裔美国人文化遗产的其他层面。虽然邓翰后来在 1951 年曾创作过一部感人的作品《南方》（Southland），讲述的是有关私刑的故事，但她在 20 世纪 30 年代末期的作品展示的却是农村和城市里黑人所跳的生机勃勃的社交舞，从《农场工人》（Field Hands，1938）里的繁重劳动，到《步态舞》（Cake Walk，1940）里种植园主装模作样、趾高气扬的步态，她对灵歌的运用凸显了绝望的气息，胜过塔里米斯在呼唤正义中的表现。[33]

[1]　生活报部门是联邦剧场计划的一个分支机构，负责制作向大众传达时事和反映现实问题的戏剧作品。

邓翰的《小酒馆布鲁斯》（*Barrelhouse Blues*，1940）是一部集中展现美国文化传统的作品，集中体现了邓翰的技术特征，其中除了男女两名舞者表达爱意的希米舞（shimmy）动作，还有她的其他标志性动作元素。[34] 故事发生在一个寒冷夜晚的芝加哥酒吧里。刚开场，一名男舞者扭动着臀部大摇大摆地穿过舞台，他的腿交替向前探出，迈着大步，上半身向后仰，举起的双臂向一侧倾斜，表现出一副无聊乏味的样子。一对夫妻轻轻地相互拥抱着，然后朝对方挺了一下腰，同时心照不宣地避开了观众的目光。打响指、撞屁股、甜蜜的踢踏、从肩膀到躯干再到臀部涟漪般的抖动，这一切都在表达着挑逗与幻想，在这个冷酷的世界里展现身体的愉悦。

与阿萨达塔·达福拉的舞蹈一样，《小酒馆布鲁斯》也是通过舞蹈呈现了异性恋的生活。莉诺·考克斯认为，这些有感染力的舞蹈吸引了观众中的"积极参与者"，他们会为"每一个动作、每一个声音感到兴奋不已"。[35] 可以说，白人批评家们将作品中的勃勃生机与非洲裔美国人本身联系在了一起。舞蹈批评家沃尔特·特里说："这些年轻艺术家在无拘无束的欢腾跳跃中，用自己的身体展示了健康而充满生机的民间舞，如果有人认为这些舞蹈品位低劣，那也一定是拜白人演员所赐。"[36] 身为人类学家的邓翰认识到了恢复并弘扬这些舞蹈对于美国人的身份认同有着至关重要的作用。白人现代舞者关注的是黑人在美国社会面临的困境这类主题，而邓翰关注的焦点则是非洲裔美国人自身的文化贡献。与展现非洲裔美国人的持续存在和贡献——尤其是邓翰心目中极具艺术价值的舞蹈——相比，对不公正和压迫的抽象表现就没那么重要了。

在提升非洲裔美国人在美国历史和当代社会中的重要性方面，邓翰和塔米里斯是一致的，但她们用于体现这种重要性的舞蹈创作理念却存在着差异。联邦剧场计划的负责人哈莉·弗拉纳根强调了《要多久，兄弟们？》中不同种族之间的互动合作。这一舞蹈作品采用的非洲裔美国歌曲是一名白人男子搜集来的，演出时由黑人合

唱团演唱，舞蹈演员又是白人女性——"你无法分辨黑人的声音在什么地方会变成白人的身体。"这表明了弗拉纳根的目标：通过联邦剧场计划设立一个美国人的剧场，"它象征着挣脱种族偏见之后获得的自由，在所有面向大众的剧场内都应处于核心位置"。[37] 塔米里斯的左派政治立场和贫苦犹太移民家庭的出身，至少让她对非洲裔美国人所遭受的压迫也能感同身受。她曾经说过："我深深地理解黑人。"[38] 但《要多久，兄弟们？》却延续了种族偏见，不仅没有起用黑人舞者，还用白人女性演绎非洲裔美国人。这再次体现了白人女性对自己在现代舞中的角色定位——代表全人类。这种到处推行的艺术主张让白人女性最终成为现代主义艺术家当中的一员。

这种方式或许有一定代表性，但仅仅是单向的。苏珊·曼宁（Susan Manning）认为，"白人的身体可以代表一种普遍的身体，而黑人的身体则只能代表黑人的身体"。塔米里斯和其他白人现代舞者则以隐喻的方式延续了白人扮演黑人（minstrelsy）的传统。[39] 邓翰却没有在舞蹈中扮演白人，而是深化了对黑人的表现，特别是通过表演会的舞台确定了一系列舞蹈动作类型。她遍访非洲、加勒比地区、美国的舞厅和种植园，对黑人的探索展现了她宽广的视野及其自身的种种局限。就舞蹈与身体密不可分的关系而言，美国现代主义中的舞蹈传递了种族在界定个人在美国社会中的地位方面不可磨灭的作用及人们的交流方式，并展现了种族成见、种族隔离和种族歧视观念在美国社会根深蒂固。

1937 年和 1938 年出现了几部较长的关于美国的作品，将早期短作品的主题汇集在了一起。肖恩的《噢，自由！》（1937）凸显了墨西哥和美国的原住民文化遗产，并在结尾的《活力》中展现了美国人恢复希腊文明中的男性力量和领导地位的英雄事迹。联邦剧场计划在各地的分支机构也为表现美国文化传统的作品提供了资助，包括纽约的《要多久，兄弟们？》和 1938 年 1 月在芝加

哥举办的美国舞蹈晚会（American Dance Evening）。芭蕾舞演员露丝·佩奇在晚会上表演了《美国模式》（*An American Pattern*），此外还有凯瑟琳·邓翰在《招魂舞》中展现的加勒比风情。1937 年，在为联邦剧场计划洛杉矶分部举办的美国舞蹈节（Festival of American Dance）上，迈拉·金奇（Myra Kinch）将三段舞蹈组合在了一起。第一段"幕间舞"包括从"犹太之歌"到探戈在内的一系列世界各地的舞蹈。第二段"舞蹈讽刺剧"呈现了不同时期的表演会舞蹈风格，有 1840 年的浪漫芭蕾（romantic ballet），也有 20 世纪前 10 年的唯美舞蹈（aesthetic dancing），最后是今天的现代舞的"加冕礼"。最后一段"扩张的主题"包括舞蹈版"出美国记"，讲述了美国人为"寻找更好的一切"踏上了艰辛的西行之路，然后建立家园、庆祝收获的故事。[40]

莱斯特·霍顿也为洛杉矶的观众创作了一些表现美国文化传统的舞蹈。他刚开始构思了一部关于美国各宗教传统的长编作品，其中包括告解者（Penitents）[1]、震教徒、圣滚者（Holy Rollers）[2]，但又觉得其他现代舞者对这个主题（特别是在汉弗莱的《震教徒》中）已经有了"明确的"界定。[41] 于是他转向更具政治色彩的美国历史事件，创作了《编年史》（*Chronicle*，1937），讲述了从"殖民"时期到"自我统治"时期的历史事件，结尾部分以极具戏剧性的方式演绎了滥用私刑的场面。扮演私刑受害者的贝拉·莱维茨基（Bella Lewitzky）回忆了当时的表演：急于逃跑的企图"在最后一刻"停止了，"［当时］有人抓住了我的手，把我固定在空中，所有人都静止了，我被那只手架在空中，左右摇摆着，这时幕布落了下来"，观众爆发出了震耳欲聋的欢呼声。[42] 这个结局引起

〔1〕 告解是天主教七大圣事之一。信徒怀着忏悔之心向司祭坦白自己的罪孽，便可获得赦免。

〔2〕 圣滚者指信奉五旬节派信仰（Pentecostalism）的新教信徒。他们在圣灵降临时以手舞足蹈、摇晃身体甚至满地打滚的方式表达情感。

了大多数批评家的关注，他们称赞霍顿的社会意识以及在"彻底审视美国力量"方面取得的成功，而不是"高中和麋鹿公会（Elk conventions）[1]组织的那种令人眼花缭乱的盛装表演"。[43] 尽管如此，莱维茨基头上的褐色面纱还是无法掩盖从未有非洲裔舞者参演过这部作品的事实，尽管它讲述就是他们受压迫的主题。

玛莎·格雷厄姆的《美国记录》（*American Document*，1938）是这类展现美国面貌的长编舞蹈作品中最著名的一部，它复制了这种对种族角色的设定，并将其他典型的表现美国文化传统的主题囊括进来。1938 年 8 月 6 日那个阴冷潮湿的夜晚，在佛蒙特州本宁顿一处军械库改造的临时剧场内，舞者们列队走上舞台，然后面向观众停下。在他们标准的鞠躬动作之后，一位男士往前迈了一步，对观众说："女士们、先生们，晚上好。在这个剧场里，在美利坚合众国，今晚的演出马上就要开始了。"然后他介绍了舞蹈团、作为对话者（Interlocutor）的自己以及主演埃里克·霍金斯（Erick Hawkins）和玛莎·格雷厄姆。音乐恢复了，舞者们像刚刚上场时一样列队离场，紧接着霍金斯与格雷厄姆表演了一小段"问候双人舞"。表演空间一般都被定义为剧院，明确规定国家比确切的地点更为重要。与同年上演的桑顿·怀尔德的《我们的小镇》一样，观众与演员之间的鸿沟通过中间人与观众的直接交流得到了弥合。《美国记录》便是以这样的方式开始的。[44]

作品的名字即表明了它的意图。格雷厄姆借鉴了一些具体的文本来为舞蹈提供脚本，希望借此提醒美国人记住他们的文化遗产。按照现代舞当时的标准，《美国记录》算得上是一部较长的作品，时长为 25—30 分钟。格雷厄姆的演绎"借鉴了白人扮演黑人的表演模式"，她在舞台上四处走动，群舞演员则昂首阔步地列队

[1] 成立于 1868 年的一支兄弟会，原名 Jolly Corks，社团活动主要以白人扮演黑人的演出（minstrel show）为主。后以麋鹿为社团徽标，故称麋鹿公会。

行进，她们迈步时膝盖抬得很高，到了裙子的中段，双腿在行进中上下起伏。这些编排在段落之间起到了明显的过渡作用，加强了舞蹈结构。[45] 散步的场景不仅出现在每个片段的开头，还将所有片段串联成了记录美国历史的整体。格雷厄姆采用了白人扮演黑人的形式、设置了对话者的角色，使作品更贴近观众。与其他作品中刻意制造多义性的处理方式不同，她希望《美国记录》能够清晰地传递作品的意图："我希望观众对舞台上发生的事在任何时候都不会产生丝毫的不解或疑惑。"[46] 她想为广大观众编排一个容易欣赏和理解的《美国记录》。

在对话者的口头介绍之后，是另一段伴随着舞蹈动作的介绍，其间格雷厄姆与霍金斯首先表演了一段双人舞，然后所有舞者"以坚定有力的群组跳跃动作进入并退出了舞台"。这段充满活力的展示结束后，对话者立刻宣布来自西班牙、俄罗斯、德国的各国移民——只提到了来自欧洲的移民——所具有的美国性。根据剧本内容，成为合格的美国人是个信仰问题，而作品的第一节"宣言"就对美国人的信仰做出了界定。格雷厄姆节选了《独立宣言》中的文字，当对话者说出"1776 年宣言"的时候，舞台后部的四块面板突然打开，四名身着蓝色服装的舞者出现在舞台上，"就好像看得见的小号声"。[47] 第二节"占领"从美国的思想基础出发，唤起了人们对土地的思考。伴着对话者的朗诵，格雷厄姆演绎了"原住民"对失去土地的哀叹。朗诵的内容来自塞尼卡人（Senecas）[1]雷德·贾基特（Red Jacket）。她长长的直发平顺地贴着脸颊，遮住了耳朵，低垂的目光里流露出无尽的失落。格雷厄姆的身体缓慢而从容地移动着，微微弯曲的双腿越来越靠近地面，最后她面向观众跪在舞台中央，全然一副听天由命的姿态。

〔1〕 居住在北美安大略湖（Lake Ontario）以南地区的印第安族群，目前总人口为 8000—10000 人。

接下来是"清教徒",这一节着重表现的是镇压的主题。格雷厄姆认为她在清教徒身上感受到了这一点(她认为自己在童年时期就有过这种体验)。格雷厄姆的这部作品比汉弗莱的《震教徒》更具批判性,谴责了她所理解的清教徒的性压抑和身体束缚。在这部作品的其中一节,对话者还"像宣布判决那样"诵读了乔纳森·爱德华兹(Jonathan Edwards)的一段话。格雷厄姆与霍金斯跳了一段诱人的双人舞,与爱德华兹那段激情澎湃的讲话正相得益彰,其间还穿插着《圣经》中"雅歌"的片段。刚刚爱上埃里克·霍金斯的格雷厄姆,第一次任用了一名男舞者,这与她过去的风格迥然不同。她利用男女之间的身体差异设计了一些托举动作,还通过加入更多的双人缠绕动作来表现浪漫的爱情。格雷厄姆先是在霍金斯的身体上滑动,然后落在他的脚边,而他则一动不动坚定地站立着。用编舞家阿尔文·尼古拉斯(Alwin Nikolais)的话说,他就像"格兰特·伍德(Grant Wood)笔下的那位典型的美国绅士",他说的是伍德 1930 年创作的那幅名画《美国哥特》(*American Gothic*)。[48] 格雷厄姆通过这部作品揭露了女性的性欲望。这段双人舞中时不时出现的停顿传达了男女之间、压抑和欲望之间的张力,也表达了他们作为舞伴的相互依赖。在某个悲痛的瞬间,格雷厄姆举起双臂,把脸转向霍金斯的胸前,同时侧身靠向他的腰部,霍金斯则抓住她的一只手臂,帮她保持平衡,让她能够继续向下弯曲身体。爱情最终取得了胜利。伴着"雅歌"的歌词——"我属我的良人,他也恋慕我。"——两位舞者一同离开了舞台。

接下来的一节"解放"从男女之间的关系转向了国家的政治舞台,呈现了最近两例有争议的案件,一例是对意大利裔无政府主义者萨科(Sacco)和万泽蒂(Vanzetti)的判决,另一例是指控多名非洲裔男性强奸白人女性的斯科茨伯勒案(Scottsboro case),揭露了美国的不公正现象。当时的演出照片显示了舞者们的不平衡动作:在其中一个跳跃动作中,舞者的躯干向前倾斜,双臂向后伸,

大概是以这种别扭的姿势来展现民主制度中却存在着奴隶制度的虚伪。在这一段的末尾，格雷厄姆回顾并反驳了奴隶制的遗毒，伴着对话者朗诵的林肯的《解放宣言》，舞者们排成一个半圆，伸出双臂拥抱自由与团结。

最后一节"余兴节目"采用了同样的表现方式，以各种对立的事件批评了当下的社会现象。一开始，三名身着红色服装的女演员（原为格雷厄姆舞团中的左派支持者）通过舞蹈表现了大萧条带来的灾难和对"生活的悲叹"。她们将一条腿从身体前方朝一侧滑动，双臂伸向两侧并弯曲，躯干和头部向后弯曲，情绪十分饱满。在接下来的独舞中，埃里克·霍金斯和着渐入高潮的鼓点节奏，将群体的希望分别演绎为"一个人""百万之众"和"你"——一个有着"信念……恐惧……[和]需求"的男人。在最后的宣言中，所有演员"一边合唱一边欢呼"着走到一起，宣告了他们对美国人民联合起来实现民主的信念。[49]

《美国记录》的首演地位于佛蒙特州的一座小镇，演出所用的临时舞台就在州立军械库内。这最大程度地体现了美国文化传统和美国的政治体制。把军事建筑变成剧院，与这部作品强调民主的创造性和一致性——而非政治制度中的军国主义元素——相契合。从"占领"到"解放"，再到"呼唤"（Invocation），格雷厄姆将美国历史上那些令人耻辱和骄傲的片段串联起来，并在结尾展现了对民主制度怀抱希望的欢欣。一系列独舞、双人舞和群舞通过间歇的散步动作串联起来，以和谐丰富的方式和象征手法将个人与社会联系在一起，其中的民主制度让包括社群成员在内的所有人获得了个人自由。

《美国记录》开创了一种看待过去的历史叙述，这一视角展现了美国历史上未必出现过的不公正与公正之间的平衡。[50]格雷厄姆对过去的看法融入了被其他美国历史叙述所忽视的元素，比如针对清教徒和征服美国原住民的批评，这意味着她修正了早期作品《边

境》（1935）中对开拓者的决心所抱持的那种单纯态度。她通过一系列文本和主题承认了美国的民族和种族多样性。尽管如此，1938年的这场演出仍然没有消除歧视。《美国记录》采用的白人扮演黑人的表演方式，很容易让人联想到对美国黑人的夸张描摹，而在叙述美国原住民和非洲裔美国人历史的片段中，舞台上竟没有出现美国原住民和非洲裔美国人的身影。格雷厄姆对美国历史的看法反映了当时种族隔离和挪用（appropriation）[1]的状况。

她对历史的讲述在很多重大方面也和那个时代对美国历史的其他艺术表现方式有所不同。芭芭拉·梅洛什认为，新政艺术和戏剧表现了开拓者的居家生活方式；母亲性情平和，男女家庭成员相互扶持，这是和睦家庭的典型特征。[51] 而另一方面，现代舞者却让女性投身到了各种各样的工作场所——征服广袤的大草原，领导宗教教派，或是在酒吧里活蹦乱跳——将她们置于公共环境而非狭小的家庭之中。除了少数例外，如《美国记录》中有关清教徒的片段，白人女性均是典型美国人的代表。《美国记录》中有关清教徒的片段预示了格雷厄姆对男女关系兴趣越发浓厚，这些关系后来主导了她在20世纪40年代和50年代的一系列重大作品——白人女性是构成社会的个体，并不涉及男性，也没有像母亲或妻子这类指定的女性角色。

《美国记录》从本宁顿开始，继续在纽约取得巨大成功，然后又在全国各地巡演。在人民阵线时代，弥漫着对社会正义的呼唤和各种各样的政治评论。在这一背景下，作品汇集了许多大众熟知的关于美国的话题，包括美国原住民、清教徒和奴隶制。尽管这部作品并未具体阐述阶级斗争问题，但还是受到了左派舆论的欢迎；格雷厄姆的舞蹈团于1938年10月9日在卡内基音乐厅为《新

[1] 即一种文化对另一族群文化要素的借用、侵占或盗用，包括未经许可使用其语言、符号、技艺、习俗等，通常具有明显的殖民色彩。

大众》杂志举办了一场义演，这也是《美国记录》在纽约的首次公演。《新大众》在那一周出版的杂志封面上刊载了阿尔·赫希菲尔德（Al Hirschfeld）为格雷厄姆画的一幅漫画；舞蹈批评家欧文·伯克（Owen Burke）称赞了格雷厄姆的努力，特别是她"为人民带来了现代舞"。伯克强调，格雷厄姆要求"美国人民记住自己的传统，凝聚自己的力量，铭记自己的国家是在争取民主的斗争中建立并发展起来的，我们也该将它发扬光大"。[52] 对话者向观众的直接陈述，让他们更能感受到一种紧迫的召唤；他们以见证者的身份，在回应这种行动的召唤时，增加了实现民主的希望。这种积极参与式戏剧体验正是格雷厄姆心目中的现代舞应该具备的特征。

慈善家林肯·柯尔斯坦不仅是美国芭蕾舞传统的推动者，也是一位现代舞批评家，他宣称《美国记录》不愧为一部令人瞩目的成功之作。他赞扬该作品立意诚恳，指出"其流畅度就像那些实用震颤派家具[1]的木工车旋技术"。格雷厄姆的简单优雅和实用风格，"仿佛将我们在日常生活中害怕和期待的一切问题呈现在了所有人面前"。[53] 柯尔斯坦鼓励芭蕾舞编导同样通过对美国主题的运用实现类似的效果。曾在佳吉列夫的俄罗斯芭蕾舞团担任编导的莱奥尼德·马辛（Leonide Massine）于1934年创作了第一批表现美国文化传统的芭蕾舞作品，其中即包括《联合太平洋》（*Union Pacific*）。作品讲述了横贯美国东西部的铁路在犹他州普罗蒙特里角接轨的故事。尽管剧本是由阿奇博尔德·麦克利什（Archibald MacLeish）撰写，但作品并不叫座，批评者认为它看待美国的视角过于俄国化，因而显得肤浅并缺乏可靠性。[54] 事实证明，美国本土的芭蕾舞编舞家更有说服力。在芝加哥，露丝·佩奇创作了《美国模式》

〔1〕 即震颤派信徒设计制作的家具。他们认为制作好一件东西本身就是一种祈祷行为，并推崇形式服从于功能的设计理念。又译作"夏克式家具"。

（1938）和《弗朗姬与约翰尼》（*Frankie and Johnnie*，1938）；在费城，凯瑟琳·利特菲尔德编创了《谷仓舞》（*Barn Dance*，1937）；在纽约，卢·克里斯坦森（Lew Christensen）制作了《波卡洪塔斯》（*Pocahontas*[1]，1936）和《加油站》（*Filling Station*，1938），继备受观众欢迎的《比利小子》（*Billy the Kid*，1938）之后，尤金·洛林（Eugene Loring）又推出了《美国大傻》（*The Great American Goof*，1940）和《大草原》（*Prairie*，1942）。[55]

从1934年马辛的《联合太平洋》开始，受西方图像学（iconography）[2]的启发，编舞家们对于开创美国式的芭蕾舞风格越来越关注。阿伦·科普兰（Aaron Copland）的音乐为这些芭蕾舞作品增添了大量展现美国文化传统的元素。科普兰在他的管弦乐中加入了装饰性的民间音乐曲调和类似爵士乐的切分音节奏（syncopated rhythms）。极少量的和声、简洁的管弦乐编曲和抒情的旋律为乡村和西部音乐的平实质朴与空间自由赋予了某种神话色彩。尤金·洛林的《比利小子》以科普兰的音乐为背景，讲述了抓捕一名来自美国西部、富于传奇色彩的不法之徒的故事。该作品深受好评，成为第一支大获成功的美国芭蕾舞作品。洛林在舞蹈中以脚穿牛仔靴的装扮呈现了风格化和实用性的动作，如模拟骑马动作的踏跳；男女演员随着乡村摇摆乐（country swing）的节奏跳起舞蹈，反映了西南小镇的生活情调。

洛林极少使用传统的芭蕾舞技巧，而是借用了现代舞的元素，

[1] 人物英文原名多写作Pocahontas。波卡洪塔斯（1596—1617），北美波瓦坦族（Powhatan）印第安酋长之女。该族群的居留地位于今天的弗吉尼亚州，总人口约4000人。传说波卡洪塔斯于1607年营救了被部落同胞俘虏的殖民地创建者约翰·史密斯（John Smith，1580—1631），后皈依基督教并嫁给了殖民者约翰·罗尔夫（John Rolfe，1585—1622），从而确保了英国殖民者与原住民之间的和平。

[2] 艺术史分支学科，研究图像所描绘的主题、特定图像在作品中的意义，以及和其他文化的联系等。该术语也用于艺术史以外的学术领域，如符号学和媒体研究。

如脚部与臀部的平行定向（parallel orientation），并在其中融合了牛仔上马和下马的动作。其实早在 1937 年，洛林就在本宁顿暑期舞蹈学校与柯尔斯坦的舞蹈团——巡回芭蕾舞团（Ballet Caravan）——有过合作演出，至少在那时就已经接触过现代舞。他在《比利小子》中融入了现代舞动作的元素和结构，在舞蹈的开始和结束部分，一排"列队行进的人"和着科普兰动听的配乐，缓慢地变换着姿态，沿对角线穿过舞台。作品中这个类似赋格的列队行进的设计与《美国记录》中的散步动作很相似。《比利小子》于 1938 年 10 月 16 日在芝加哥首演，比《美国记录》在本宁顿的首演只晚了几个月；在此期间，柯尔斯坦可能向洛林透露过格雷厄姆这部作品的情况。洛林后来承认，《比利小子》的成功很大程度上要归功于现代舞。[56]

阿格尼丝·德米尔的《竞技表演》（*Rodeo*，1942）延续了芭蕾舞编导们对西部的想象。《竞技表演》采用了科普兰的音乐，场景设置在一座牛镇（cow town）[1]，通过一个浅显易懂的故事颂扬了个人的顺从。整个故事从一个女人的视角展开叙述：她想成为一名牛仔，也想得到心仪的男人，最终为了实现后一个目标而放弃了成为牛仔的心愿，换上了一袭长裙，蜕变为一个传统的女孩。虽然德米尔故事中的女牛仔永远是一副勇猛的形象，并且一直没有放弃对婚姻的执着，但整支舞蹈仍然是以追求爱情的浪漫故事为主线。格雷厄姆《边境》中的开拓者变成了德米尔作品里温顺的女朋友。和《比利小子》相比，《竞技表演》更刺激而有趣，它主要采用的是演出中更常见的展现身体姿态的动作，而不是改良过的——或者说美国化的——芭蕾舞技术。[57]

《比利小子》和《竞技表演》为《天鹅湖》（*Swan Lake*）与《吉赛尔》这类古典芭蕾舞作品的叙事传统注入了更具感染力的叙事

〔1〕 集中饲养和售卖牛畜的城镇。

　　　　　　　　现代身体——舞蹈与美国的现代主义

元素，并展现了一种与现代舞蹈作品不同的英雄主义。在《比利小子》中，个人"在秩序建立的过程中"沦落为"受害者"。[58] 柯尔斯坦写道："比利代表了一种基本的无政府状态，它是极端个人主义固有的一种状态。"[59] 对个人与社会的这种看法——无政府主义者的威胁和社会对他／她的压制——并不是现代舞者所想象的对这个主题的演绎。格雷厄姆舞团的重要成员索菲·马斯洛也参与了各类政治议题的讨论，她在《沙漠民谣》(*Dust Bowl Ballads*，1941) 和《俗话》(*Folksay*，1942) 中对美国民间传统的探索提供了看待美国西部的不同视角。马斯洛在《沙漠民谣》中以民谣歌手伍迪·格思里 (Woody Guthrie) 的音乐为背景，将自己塑造成一名俄克拉荷马州的农民，在这里的平原地区忍受着贫困的煎熬，只得背井离乡，却前途未卜。《俗话》同样关注的是农村生活，但它歌颂的是激励穷人奋起拼搏的民间传统。马斯洛对农村生活的困境和苦中有乐的叙述与芭蕾舞编导们创作的反映西部生活的作品形成了鲜明的对比。对美国及其过去和现在的批判，以及体现民主精神的舞蹈创作观在这些新的芭蕾舞作品中消失了，取而代之的是幽默、对传统性别角色的强调和规范的秩序。

芭蕾舞作品中的美国主题和芭蕾舞编导自由使用现代舞的舞蹈动作，表明美国式的芭蕾舞风格已经出现。20 世纪 30 年代末到 40 年代初，芭蕾舞和现代舞之间的界限开始变得模糊，尽管在艺术手段上依然存在差异（如马斯洛与德米尔之间的差异）。在技术上，全新的芭蕾舞很少将焦点集中在精细的足尖练习或传统的双人舞 (pas-de-deux) 配合方面。相反，它们主要以风格化的民间舞和日常动作来传达角色性格并展开叙事。现代舞使芭蕾舞的技术变得较为松散，而这两种舞蹈形式都涉及民族主义的主题。巡回芭蕾舞团沿着本宁顿的现代舞蹈家们开创的"体育馆巡回路线"到各地巡演；同时，现代舞和芭蕾舞的编舞家则任用了同一批设计师和作曲家，如阿伦·科普兰，并充分发挥了他们的才能。[60]

在以科普兰的音乐为背景的作品中，还存在看待美国西部的另一种观点，体现了芭蕾舞对现代舞的影响。格雷厄姆的《阿巴拉契亚之春》（*Appalachian Spring*，1944）就借用了芭蕾舞的动作和更加温和的态度。这支最初由梅尔塞·坎宁安（Merce Cunningham）演绎的舞蹈，表现的是一对新婚夫妇在美国拓荒运动的背景下共创新生活的故事，但作品在描写清教狂热主义（Puritan fanaticism）回潮和复兴派信徒（Revivalist）[1]这一角色所展现的压抑时，也流露出了某些冲突的迹象。但它通过表现母亲般的女性开拓者的坚韧与新婚夫妇的期许，展现了以和谐的方式解决这些冲突的场景，舞蹈动作也比其他作品少了一些侵略性。[61]与《要多久，兄弟们？》大量运用棱角动作不同，《阿巴拉契亚之春》以圆弧动作为主。女性开拓者和新婚妻子身上宽大的长裙大幅增加了旋转动作的弧度。舞者们围成一个圈移动着，踏着民间舞的舞步轮流交换舞伴。所有演员在整个表演过程中一直留在舞台上，营造出一种孤岛般的氛围。假设有演员进场或退场，甚至与观众直接互动都会破坏这种效果。《阿巴拉契亚之春》的最后一幕是丈夫站在坐在摇椅上的妻子身后，复兴主义者及其追随者则背对着二人及观众，跪在地上做着祷告。妻子沿着水平方向移动，女性开拓者和丈夫注视的目光则紧紧追随着她的视线。家的安全取代了《边境》和《美国记录》中空旷地带的危险。这部作品表达的是家庭生活与个人的幸福，而不是《美国记录》结尾部分表达的团结观念。

《阿巴拉契亚之春》弥漫着一种温文尔雅的气质，它在格雷厄姆的所有作品中是一个异类。最早扮演女性开拓者角色的梅·奥唐奈（May O'Donnell）认为，其原因在于当时正值格雷厄姆与扮演丈夫的埃里克·霍金斯的热恋期。[62]格雷厄姆将她在个人生活中获得

〔1〕 复兴派是 19 世纪产生于美国清教徒移民群体中的派别，后传至英国等地。其宗旨是以激进狂热的方式谋求教会的"复兴"。也泛指各种试图恢复教会旧势力的宗教派别。

的幸福感和安全感转移到了舞台上，她让美国人民想到了家的生命力和温暖，以此来对抗战争时期的动荡生活。格雷厄姆在交给科普兰编曲的一部剧本中写道，这部作品的本质就是美国的灵魂："这是一部反映美国生活方式的传奇。它就像骨骼结构，一种把人们聚集在一起的内在框架。"[63]

格雷厄姆从《美国记录》中关于冲突的历史叙事，转向了《阿巴拉契亚之春》中对美国家庭精神的呼唤，这幅强调家庭生活的和谐画面与现代舞者早期表现美国文化传统的作品形成了鲜明的对比。在《阿巴拉契亚之春》中，开拓者变成了女性开拓者，整个舞蹈也以那位新婚妻子为中心。在舞台上和主题的表现方面，均未见美国原住民和非洲裔美国人的身影。除了清教徒的道貌岸然之外，乡村生活依然是一派风平浪静的景象。格雷厄姆改变了自己对美国历史的看法，从笼统的历史叙事和政治声明转向了对传统性别角色主导下的和谐家庭的刻画。《美国记录》激励了大萧条时期的美国人，让他们重整旗鼓，并更好地践行这个国家的建国方针；而《阿巴拉契亚之春》则在世界大战期间为观众呈现了一段远离当下的混乱与喧嚣、与世隔绝的过去，以此抚慰他们的内心。

20世纪40年代初，"二战"期间出现的爱国主义呼声反映出更大的社会变化，现代舞者们发现，就美国的过去和现在发表深刻见解的机会越来越少。从《美国记录》到《阿巴拉契亚之春》的转变体现了现代舞和社会的总体变化，这种变化就结果而言是一目了然的，而实际过程却并不那么明显。尽管如此，从这两支舞蹈中仍然可以看出30年代与40年代之间的重大差异。承认《震教徒》《庞卡印第安舞》《要多久，兄弟们？》《小酒馆布鲁斯》和《美国记录》中的宗教、种族与性别差异并将其搬上舞台，为现代舞的分化埋下了种子。这些舞蹈在表现民主精神方面并不完善，尤其是涉及种族议题的作品。但即便如此，这种由女性领导、名义上涵盖了各个社会群体的要求采取行动的呼声显然过于激进，在30年代的

人民阵线不复存在之后，它无法作为一种具有统一性的社会运动继续存在下去。在平衡个人表达与集体行动——包括对美国多元主义的认可——的关系方面所取得的成就即便十分重要，也是极为脆弱的。在世界大战的背景下，美国国内的各种舞蹈创作理念试图将不同的派系统一起来，但这些林立的派系已经无法像从前那样顺利地达成一致了。

7　战争中的舞蹈

　　1944 年，即格雷厄姆的《阿巴拉契亚之春》首演的当年，成立不久的美国芭蕾舞团——芭蕾舞剧院（Ballet Theatre）——演出了杰罗姆·罗宾斯（Jerome Robbins）的作品《自由遐想》（*Fancy Free*）。罗宾斯拓展了盛行于美国西部芭蕾舞作品中的关于冒险与可能性的主题，讲述了三名短期休假的海员来到大城市的趣事。（这一舞蹈剧是 1945 年百老汇剧目和 1949 年的电影《锦城春色》[*On the Town*] 的蓝本。）《自由遐想》融合了各类舞蹈风格中的动作元素，包括现代舞和爵士舞，以伦纳德·伯恩斯坦（Leonard Bernstein）的音乐为伴奏。作品围绕着三名水手为了赢得女士的青睐在酒吧大秀舞技的故事展开，让观众想起了人们在哈莱姆的酒吧里比拼踢踏舞，以及在舞厅里比拼摇摆舞的场景。与传统芭蕾舞相比，以高难度的跳跃和旋转为主的舞蹈动作显得尤为炫目。伯恩斯坦音乐中的爵士乐连续重复段（riffs）和切分音节奏增添了本土化的特色。如果说《自由遐想》在动作上延续了现代舞的风格并以之为基础，从而拓宽了芭蕾舞的领域，那么在主题和创作题材方面则极为不同。《自由遐想》彰显了美国的军事成就和民众的休闲娱乐活动，因而无法专注于对美国民主传统的探索。在这些记录美国的芭蕾舞新作品中，轻率的特征取代了严肃性，这种记录本身似乎还

不如轻佻戏谑的描摹重要。

新的美国芭蕾舞蹈获得了意料之外的称赞。现代舞的早期推动者约翰·马丁在 1943 年写道，舞蹈已经完成了"一个轮回"，曾经激励着现代舞的那股热情正在向芭蕾舞转移。[1] 更出乎意料的是，1945 年，左派刊物《新大众》吹响了美国芭蕾舞到来的号角，认为《自由遐想》这样的新芭蕾舞作品是"现代的，体现了美国精神，因为美国人对节拍和幽默的理解、对无拘无束的节奏和色彩的感知都渗透在了他们自己创造的动作模式中，每一部作品都以各自的方式闪耀着真实的光芒，彰显着这个民族独特的印记——青春、活力与智慧"。[2] 芭蕾舞受到《新大众》的欢迎反映出政治环境的变化，芭蕾舞编舞家们表现美国特色的异想天开的舞蹈作品，最终胜过了现代舞编舞家们更具批判性的观点。随着现代主义进入战争时期，芭蕾舞采用现代舞开创的自由动作理念，以美国历史上广为流传的故事和主题为素材，取代现代舞成为表演会舞台上的主角。《自由遐想》明确了表现美国文化传统的现代舞时代的终结，同时宣告了它在芭蕾舞和音乐剧领域的统治地位。

尽管芭蕾舞再度崛起，但现代舞自身的地位也得到了认可。获得公认的舞蹈家们常常定期举行演出，舞蹈培训也在高校和舞蹈学校中蓬勃发展。对舞蹈的论述开始形成体系，约翰·马丁先后于 1936 年和 1939 年出版了《美国舞蹈》（*America Dancing*）和《约翰·马丁舞蹈概论》（*John Martin's Introduction to the Dance*），沃尔特·特里于 1942 年出版了《邀舞》（*Invitation to Dance*），此后玛格丽特·劳埃德于 1949 年出版了《博尔佐伊现代舞蹈史》（*The Borzoi Book of Modern Dance*）[1]；此外，现代艺术博物馆还于 1940 年成立了一所舞蹈档案馆。但这一艺术形式还是会引发争议，包括舞蹈批

〔1〕 Borzoi 本义为"俄国猎犬"，此处指由克瑙夫（Knopf）出版社于 1925 年推出的图书品牌，版权页印有俄国猎犬图案。

评家沃尔特·特里和埃德温·登比（Edwin Denby）也会偶尔对其进行批评。[3] 很多舞者也紧跟多丽丝·汉弗莱与查尔斯·韦德曼的步伐，在 1940 年 11 月搬进了新的工作室。工作室变成了演出场所，汉弗莱称之为"有玩耍空间的家"。她解释道："我们已经习惯于把自己当成开拓者，把这条道路看作通往新大陆的旧路。我们期待着一条全新的道路。一段时间以来，我们都只是满足于待在家里。"[4] 次年夏天，汉弗莱在本宁顿创作了《十年》（Decade，1941），重温了汉弗莱—韦德曼舞团走过的第一个十年。这部并没有特别创新之处的作品展现了现代舞发展到当时的新阶段所经历的缓慢过程。现代舞者们的目标已经不再是争取合法性或是博得观众的喝彩，而是努力保持目前的势头并继续发展。

美国芭蕾舞的崛起使得现代舞的持续发展变得更加困难，而现代舞的支持者、批评家乔治·贝斯万格（George Beiswanger）则表达了他最大的担忧："现代舞最终和唯一能够发挥的持续作用，很可能是复兴芭蕾舞。"贝斯万格虽然谴责芭蕾舞"独吞了"所有"新鲜刺激的……冲动"，但他也认识到芭蕾舞拥有更充足的资金支持、更牢固的组织和更多观众。[5] 战争和不断变化的政治气氛只会加剧现代舞的两难局面。为了将作品推上舞台，现代舞者不得不在战争期间尽量争取原本就十分稀缺的资金。本宁顿暑期艺术学校（The Bennington Summer School of the Arts）1942 年以后即陷入了停顿，由于用油短缺，学院不得不在严冬期间关闭了数月，只能在夏季上课。如果说缺少男舞者一直是舞蹈行业面临的问题，那么这场战争只会使情况更加恶化，因为男舞者都去部队服役了。1942 年，《舞蹈观察家》杂志发表的一篇社评文章，将捍卫现代舞的价值的声浪推向了高潮，文章宣称现代舞是"提振士气的良方，是社会的纽带，在其艺术内核之外，更包罗万象"。[6]

现代舞者现在必须弄清楚在战争期间，即"二战"期间，艺术应该发挥什么样的作用。美国人已无心关注大萧条所引发的国

内斗争，而是被卷入了一场无法抵挡而令人恐慌的世界性冲突之中。在这种氛围里，民族主义的内涵也发生了变化，从促进美国建国理想的实现，变成了对美国作为民主制度的成功楷模的认可。在这一民众欢欣鼓舞的爱国主义浪潮中，现代舞的角色并不明确，现代舞者也没有太多机会重新调整他们的思想理念以适应新的时代要求。舞者们不再参与由政府资助的公共事业振兴署的独立制作项目，而是直接为各个军事部门工作，或是参与政府主导的娱乐演出工作。本宁顿项目的管理人员玛丽·乔·谢利于 1942 年秋天离开了这所学院，成为一名海军上尉，负责海军女子预备队（women's naval reserves）即海军女子志愿部队（WAVES）的体操训练。露丝·圣丹尼斯则是在圣莫尼卡（Santa Monica）的道格拉斯飞机厂（Douglas Aircraft Factory）负责夜班工作。简·达德利、索菲·马斯洛和威廉·贝尔斯（William Bales）在新泽西州的迪克斯营（Camp Dix）为部队演出，一名士兵看完表演后说，他"没想到自己竟会被这些赤脚跳舞的女孩所打动"。[7] 汉弗莱—韦德曼舞团于 1942 年在新泽西州的蒙茅斯堡（Monmouth Fort）以联合勤务组织（USO）演艺工作者的身份为部队表演舞蹈；凯瑟琳·邓翰参演了在战时鼓舞国民士气的好莱坞短片《星条旗万岁》（Star-Spangled Rhythm）；海伦·塔米里斯则先后为美国农业部以及富兰克林·D. 罗斯福 1944 年的竞选活动创作了舞蹈作品，分别是《由你决定》（It's Up to You，1943）和《人民的潮流》（The People's Bandwagon）。多丽丝·汉弗莱、查尔斯·韦德曼、玛莎·格雷厄姆和泰德·肖恩还被指定担任戏剧项目《这就是人民》（This Is the Civilian）的顾问。按照构思，这将是一部与欧文·伯林（Irving Berlin）的《这就是军队》（This Is the Army）相当的表现保卫家园的作品，但最终未能完成。《这就是军队》当时正在世界各地的军事基地演出并受到了普遍的欢迎。《这就是人民》的剧本以沃尔特·惠特曼歌颂自由表达的诗歌开篇，彰显了美国的强大力

量，结尾部分采用了美国原创歌曲和舞蹈。其中一段名为"冠军"，强调了"美国竞争意识"中好的方面，与汉弗莱早期的《剧作》（Theatre Piece，1936）形成了鲜明对照，后者在作品中描绘了一幅"在竞争中求生存"的"残酷"画面。[8]这场战争让人们必须去重新考虑他们的各种原则。

泰德·肖恩较为保守的民族主义的标签及其表现美国文化传统的舞蹈，极为顺利地从剧场转移到了战场。肖恩年岁渐长，连续的巡演让他筋疲力尽，舞者们总想不断尝试新东西，而战争也已经迫在眉睫，所有这些原因终于导致肖恩男子舞蹈团在1940年宣告解散，他们的演出活动一共维持了七年。截至1942年，几乎所有来自肖恩舞蹈团的演员、伴奏家兼作曲家杰斯·米克、舞蹈批评家沃尔特·特里以及其他很多男性现代舞者都到了部队服役（当时已经51岁的肖恩因超龄而得以免服兵役）。一旦到了部队，他们就想尽各种办法继续跳舞。从1943年到1944年，何塞·利蒙在弗吉尼亚州的利营（Camp Lee）和新泽西州的迪克斯营服役期间从未间断过舞蹈表演。保罗·马格里尔（Paul Magriel）是一名写过很多舞蹈专著和文章的作者，曾在密西西比州比洛克西（Biloxi）的凯斯勒机场（Kessler Field）担任基地图书管理员，他把士兵们利用业余时间完成的画作编辑成书。[9]肖恩的情人巴顿·穆莫于1942年被派往凯斯勒机场的空军技术学校，肖恩则搬到了离他不远的比洛克西酒店居住。几个月之内，肖恩和穆莫除了在附近的格尔夫波特（Gulfport）演出外，还在该基地举办了多场舞蹈表演和示范讲座，这些活动都是为"接待小屋"（Reception Cottage）筹集资金的义演，肖恩把这个接待小屋形容为"一个如家一般迷人的地方，当男孩们要被运送到其他地方的时候，这里能为他们提供一处跟女眷告别的私人空间"。[10]肖恩和穆莫为小屋筹集资金的举动获得了指挥官罗伯特·E. M. 古尔里克（Robert E. M. Goolrick）上校的嘉奖。

一对同性恋人为一所给士兵及其女眷提供私人空间的小屋筹集资金，这一行为本身就具有讽刺意味，但肖恩并未对此发表任何言论；他与穆莫的亲密关系似乎也没有让这位军官大惊小怪，尽管当时的美军认为同性恋是一种精神疾病，同性恋者可以被开除军籍。事实上，为简化新兵精神病初检程序，相关专业的医生于1943年共同编定了一份"康奈尔征召入选者指数"（Cornell Selectee Index），其中一个类别是职业选择：室内设计师、橱窗设计师和舞蹈演员被怀疑有同性恋倾向。艾伦·贝鲁布（Allan Bérubé）认为，战争时期，男性和女性同性恋不仅在军队中大量存在，而且同性之间被迫在一起生活的境遇，以及军方试图对同性恋特征和行为进行界定的做法，让他们产生了更强烈的个人和群体认同感。虽然对同性恋的界定愈加严格，对男兵的入伍条件也有限制，但新兵们发现限定性行为和性别角色的规章条例一到部队就松动了。在这种紧张而异常的情况下，男扮女装（其中很多人以芭蕾舞女演员为模仿对象）在各军事基地上演的知名节目中成为一种蓬勃开展的娱乐表演，其中就包括《这就是军队》。军事和大众报刊评论淡化了男扮女装与同性恋的关联，而这在战前和战后却都是更为常见的话题。在战争的危局之下，同性恋身份的威胁有所减弱。[11]

　　在这种气氛中，肖恩和穆莫的关系几乎没有引起别人的注意，他们的表演迎来的只有阵阵喝彩。当时有2300名在凯斯勒机场服役的男兵买票去看他们演出，肖恩提起这件事的时候说："他们的样子就像卡内基音乐厅里痴迷于舞蹈表演的观众，甚至激动地大声喝彩。"[12]穆莫被调派到英格兰的基地后举行的多场独舞表演仍然受到了观众的青睐，而1944年，利特菲尔德芭蕾舞团（Littlefield Ballet）、芭蕾舞剧院、巡回芭蕾舞团以及肖恩男子舞蹈团则在某军事基地演出了《这就是军队》。评论者指出，"泰德·肖恩要是看到曾经受过刚毅的肖恩技术训练的舞团成员像贝蒂·格拉布尔（Betty Grable）那样甩动着裙摆，一定会勃然大怒；但当他看出那是为一

等兵们表演的查尔斯·泰特（Charles Tate）时，绝对会为他的舞蹈感到自豪。泰特对贝蒂·格拉布尔的模仿简直惟妙惟肖，在舞蹈方面的技艺更是有过之而无不及。"[13]

部队对舞蹈甚至现代舞之所以有如此热烈的反响，多半是因为军营生活的无聊和压力，而不是人们对舞蹈产生了新的热情。但一部分男性观众也可能出于性吸引力的原因而喜欢上舞蹈，不论这种局面是不是由军事基地见不到女人而导致的。驻扎在埃及的沃尔特·特里在写给肖恩的信中说，肖恩男子舞蹈团在那里的"男孩"中间无人不晓。士兵们当时都在看特里的新书《邀舞》，该书宣称肖恩的《噢，自由！》"通过舞蹈的形式和美国男性的身体讲述了一则美国故事，其中有残酷也有伟大，有成功也有失败"。肖恩则给特里寄了一张自己的照片，它"已经挂在了我的床头（要是你不介意成为海报男孩的话！）"。[14] 当特里在开罗皇家歌剧院（Royal Opera House）以肖恩的风格表演美国原住民舞蹈时，他声称自己在《星条旗》（*Stars and Stripes*）中的照片"被我的几个朋友挂在了家里的墙上做装饰：一个是比尔·乔伊斯（Bill Joyce），以前在波士顿当过警察，他把我的照片当成了荣耀，跟他的未婚妻分享；在另一所营房里，我的照片就挂在贝蒂·格拉布尔与安·科里奥（Ann Corio）的旁边"。[15]

军队中对现代舞和男扮女装的积极反应，表现出战争期间军人在性认同与性行为方面的不稳定。当然，同性交往变得十分普遍，从能够睡个好觉的住宿区到"交友周"（Find-Your-Buddy-Week）的活动都在鼓励男人之间的友谊。[16] 对于男同性恋舞者，这场战争提供了一条证明自身的爱国主义及男子气概的途径。但至少特里明白，在战争之前，肖恩很早就已经展露出上述素质。特里在1944年写给穆莫的一封信中表达了对肖恩的认同，肖恩相信他们一定能赢得这场战争："[肖恩]在舞蹈方面的贡献代表了美国的最高水平，展示了我们的身体力量、我们的精神遗产、我们的憧憬，以及

我只能形容为新大陆之上清新俊逸的东西。这样的舞蹈不啻为美国的精髓，值得人们去追求并为之战斗。"[17]

特里提到肖恩的美国主义所反映的"新大陆之上清新俊逸的东西"时，他正驻扎在北非，却对新大陆的非洲元素只字未提，也没有提及非洲裔美国人的贡献遭到了公开诋毁的事实，而这一点恰恰体现在了肖恩对美国舞蹈的看法中。种族主义在整个战争期间一直存在，最明显的是部队之间仍然处于相互隔离的状态，非洲裔美国艺术家在对外抗击法西斯主义的同时，也将国内持续的种族隔离政策的虚伪本质暴露在了聚光灯下。他们号召人们要在国内外取得反抗种族歧视的"双重胜利"，并以新的力量点燃了民权运动的火焰；珀尔·普赖默斯正是在这股洪流中开始了她的舞蹈生涯。

普赖默斯 1919 年出生于特立尼达，两岁时随家人移居美国。普赖默斯的父亲在纽约市做过很多职业，包括大楼管理员、兵工厂工人、海员和木匠。与凯瑟琳·邓翰一样，普赖默斯在学校表现优异，1940 年获得亨特学院（Hunter College）生物学学士学位，并准备前往霍华德大学医学院深造。为了获得资金支持，她找了一份做实验室技术员的工作，却由于种族主义的聘用政策而未能获得任何报酬。跟大萧条时期的很多人一样，普赖默斯在联邦政府找到了一份工作，在全国青年事务管理局（National Youth Administration）的服装部门工作。不久之后，她作为替补演员参演了《美国舞蹈》（America Dances），而她在高中和大学期间当过田径运动员的经历弥补了她在舞蹈训练方面的欠缺。她的舞蹈生涯就在这样的不经意间开始了。[18]

美国参加第二次世界大战后，演出活动已陷入了停滞，普赖默斯获得了"新舞蹈团"提供的一份奖学金，得以进入一所坚持左派政治观点的学校学习。20 世纪 40 年代初，许多学校都已经抛弃了这些左派政治目标。"新舞蹈团"将训练非洲裔舞者作为其倡导舞

蹈的社会目标的组成部分，落实这一目标的途径之一，便是为黑人舞者创造更多的机会。普赖默斯在课堂上学习了各种舞蹈技术，既有玛莎·格雷厄姆与汉娅·霍尔姆的技术，也有她的同胞、特立尼达人贝丽尔·麦克伯尼（Beryl McBurnie）教授的来自祖国的舞蹈。1943 年 2 月 14 日，她在 92 街希伯来青年会的一系列独舞演出迅速开启了她的表演生涯。与邓翰一样，普赖默斯在一场表演中展示了多种舞蹈风格。她在 92 街希伯来青年会的第二场表演会于 1944 年 4 月举行。开场跳的四支舞被一位批评家总结为"原始作品"，接下来是"对传统美国黑人舞蹈形式的探究，最后是表达抗议和欢欣鼓舞情绪的舞蹈，［她］从自己种族遗产的固有表达方式中提炼出这些元素，并将之与现代舞的元素有机结合"。[19] 普赖默斯的舞蹈从非洲出发，然后进入哈莱姆的舞厅，最后在现代舞的启发中找到归宿：遵循由邓翰以及 1937 年黑人舞蹈晚会所确立的模式，这一模式在非洲与美国之间、在舞厅和表演会舞台之间建立了一种连续性。以腾空跳跃动作著称的普赖默斯，轻松跨越了大陆之间的阻隔和艺术的屏障。

她从阅读中获得的对非洲舞蹈的兴趣，最终促使她将研究方向从医学转到心理学，最后又转向了人类学。20 世纪 40 年代中期，普赖默斯进入哥伦比亚大学攻读研究生学位。她在人类学方面的好奇心首先把她带到了佐治亚、亚拉巴马和南卡罗来纳州。在这些地方，她为了"了解那些在这片土地上饱经苦难的同胞"，扮成了一名采棉花的外来劳工。[20] 普赖默斯发挥她的实地考察经验，将佃农制、私刑和非洲裔美国人的灵歌等元素注入了她的舞蹈设计中，增添了作品的真实性。除了这次短途旅行之外，她还把目光投向了非洲。（早前曾支持过邓翰的）罗森沃尔德基金会将其最后一次资助机会给了普赖默斯，帮助她在 1948 年完成了对非洲的首次访问。正如邓翰成功深入海地社会一样，普赖默斯因其迷人的舞蹈能力受到了非洲各国人民的欢迎。比属刚果（Belgian Congo）的瓦图西人

（Watusi）[1]舞者在她第一次前往该地时给她取了个新名字——"奥莫瓦莱"（Omowale）——意为"回家的孩子"。21 普赖默斯学习舞蹈的方式反映出她在这些社会中所获得的与众不同的地位。如果她无法仅凭观察和模仿学会某个舞蹈动作，"本土舞者就会拉住她，将她的身体靠在自己身上，这样她就能准确地掌握这个动作了"。22 很难想象一名白人人类学家，甚至是舞蹈家，能够和当地人保持这种亲密关系。

普赖默斯从南方开始了她的人类学旅程，并在这个过程中形成了自己的舞蹈风格。她在《艰难时代布鲁斯》（Hard Time Blues，1943）中描绘了美国南方的奴隶斗争，整个独舞过程中一直贯穿着跳跃动作，同时运用了摆脱地球引力的向上跃起动作，象征着对佃农制的抗议。《奇异的果实》（Strange Fruit，1943）是另一支表现反抗的独舞，灵感源于阿贝尔·梅罗波尔（Abel Meeropol）的歌曲（因比莉·哈乐黛［Billie Holiday］的演绎而闻名），描写的是一个被私刑处死的人，尸体被挂在了树上。23 普赖默斯紧扣歌词的叙述迈着舞步，演绎了暴民中的一名白人女性，而不是受害者的朋友或亲戚，舞蹈一开始就展现了惨剧过后的恐惧感。女人在祭祀之树上痛苦地挣扎着，普赖默斯从舞台后方沿斜线从这棵树旁经过，重重地摔在地上，扭动着身躯，然后再独自站立起来，以乞求的姿态跑向观众。普赖默斯再次回到舞台中间，紧紧地攥着双手，将手臂伸到头顶上方，手腕像是被铐住一般，在空中扭动着双臂，向内凹陷的躯干痛苦地扭动着。最后，舞者迈着顺从的步伐，一只手向上举起，眼睛向下盯着地板，像是一次表达反抗的游行，向上凝视的目光渐渐失去了焦点。24

[1] 比属刚果即今天的刚果民主共和国，首都金沙萨（Kinshasa）。瓦图西人是图西人（Tutsi）的旧称，生活在非洲大湖地区（African Great Lakes），主要集中在卢旺达和布隆迪，在刚果民主共和国亦有分布。

对于《奇异的果实》获得的掌声，普赖默斯担忧地问道："人们真的领会其中的含义了吗？他们有没有把它传递给街上的那些穷人、那些一筹莫展的人、那些郁郁不得志的人呢？他们是否只是把我看作一名与众不同的黑人，并且就到此为止了呢？我希望我的舞蹈能够成为美国良知的一部分。"[25]普赖默斯继承了20世纪30年代的现代舞者希望接触更多观众的愿望。她曾说过，好的舞蹈就是能让煤矿工人和佃农都看懂的舞蹈。[26]为了满足大众的兴趣，同时又要包含社会意义，她的舞蹈通常表现的是种族歧视对整个国家的影响，而不仅仅是对非洲裔美国人自身的影响。普赖默斯通过在《奇异的果实》中对一名白人女性的展现，将种族主义的恐怖和不可理喻传递给了白人观众。她还把在舞台上展现黑人和白人身体的表演方式变成了一条双行道，而不是30年代确立的那种以白人女性取代非洲裔男女角色的单向模式，后者最明显的例子便是海伦·塔米里斯的《要多久，兄弟们？》。然而，普赖默斯在《奇异的果实》中对白人女性的演绎不过是一个例外，其成功大概也是得益于舞蹈的主题涉及了美国种族歧视这一问题。但她对观众和社会变化的双重关注在阐述美国主题的舞蹈作品中形成了统一，这方面，她一直坚守着现代舞者的承诺——塑造"美国的良知"。

普赖默斯这样做，是通过故意将其艺术融入政治之中来实现的。她通过强调非洲裔美国人长期遭受歧视，将《奇异的果实》与《艰难时代布鲁斯》联系了起来。"我〔在《奇异的果实》中〕摔倒在地的伤痛和愤怒，转变成了《艰难时代布鲁斯》里促使我腾空跳跃的一腔愤怒。"[27]20世纪40年代，她在其他非洲裔美国艺术家群体中找到了志同道合的伙伴。1943年4月，在普赖默斯职业生涯的早期，她在曼哈顿中心区的咖啡公社（Café Society）找到了一处落脚点，这是一个有着激进政治倾向的"非常真诚的俱乐部"。在一个空间低矮的小舞台上，她在形形色色的观众面前表演了各式各样的舞蹈，其中的布鲁斯舞通常由非洲裔美国政治民谣

歌手乔希·怀特（Josh White）为其伴奏。[28] 除了营造白人自由主义者表达"他们强烈的肤色同情"的氛围之外，咖啡公社还为普赖默斯提供了与那些政治上十分活跃的非洲裔歌手和艺人接触的机会，同时也能得到他们的帮助，其中包括特迪·威尔逊（Teddy Wilson）、黑兹尔·斯科特（Hazel Scott）、莉娜·霍恩（Lena Horne）、比莉·哈乐黛和保罗·罗伯逊。[29] 这些联系使普赖默斯得以在战争时期加入黑人自由集会（Negro Freedom Rallies），这是一个在美国国内以及全世界范围内促进民主实现的组织。欧文·多德森（Owen Dodson）与兰斯顿·休斯为 1944 年 6 月在麦迪逊广场花园举行的演出节目，创作了一出名为《新世界已来临》（*New World A-Coming*）的露天历史剧并担任指导，普赖默斯出演了这一作品。[30] 同样，凯瑟琳·邓翰在 40 年代对种族歧视的反对声更加振聋发聩，不论是在巡演途中的酒店里，还是在舞台上。"我必须抗议，因为我发现你的管理人员不会让像你这样的人坐在我们这样的人旁边。我相信我们一定能赢得这场争取宽容和民主的战争，希望它消耗的时间和导致的不幸能够改变一些东西，或许到那时我们就能回去了。"1944 年 10 月在路易斯维尔（Louisville）的一场演出结束后，她对一名观众这样说道。[31]

在战争年代，公开关注政治议题的非洲裔现代舞者采取了一种激进的立场：并非主张推翻资本主义，而是要求完全融入美国的民主制度以实现社会的变革。他们更具对抗性的语气证明舞蹈及其他领域已经发生了各种变化。普赖默斯的快速崛起证明了她的能力，也证明她具备了发挥自身潜力的空间，尤其是与埃德娜·盖伊在 20 世纪 20 年代求学和寻找表演机会时所面临的严重歧视相比，她的境遇要好得多。普赖默斯与白人舞者一起训练，一起演出，还加入了以白人舞蹈家为创作主体的组织机构。普赖默斯与邓翰以新的方式赢得了人们的关注，不光是分享了关于加勒比和非洲的见解，还作为艺术家和政治活动家为争取自身在美国社会的正当地位而努力

奋斗。在获得认可之后，非洲裔舞者开始就他们仍然面临的诸多限制提出了更直接的抗议。[32]

1945年，在《舞蹈观察家》杂志撰文的舞蹈家胡安娜·德拉班（Juana de Laban）注意到了非洲裔现代舞者取得的成功，并提升了他们"在艺术领域的地位"，认为这是"体现民主生活方式真正内涵的最令人欣慰的标志之一"。但根据德拉班的看法，非洲裔舞者的巨大成功是一个例外。她以玛莎·格雷厄姆的文章《探索美国舞蹈艺术之路》（*Seeking an American Art of the Dance*）——收录在奥利弗·塞勒1930年出版的《艺术的反抗》一书中——为参照，认为舞蹈行业的现状令人惋惜，其中只能看到变化而没有进步。现代舞对戏剧和芭蕾舞都产生了影响，前者以百老汇的《俄克拉荷马》（*Oklahoma*，1943）和《锦城春色》（*On the Town*，1945）为代表，后者是主要表现美国主题的作品。但现代舞自身却受到了"专注于思想性和抽象表达"的困扰，并因此逐渐失去了观众。德拉班呼吁恢复具有美国特色的创作题材，如美国原住民和非洲裔美国人的素材，"以便更好地了解我们的多元文化，并从满足美国观众的角度对其进行充分的解读"。[33]

德拉班一再要求通过持续的努力，将舞蹈与20世纪30年代塑造了这一艺术形式的社会关注结合起来，但她的观点在1945年遭到了约瑟夫·吉福德（Joseph Gifford）的严厉抨击，他在后续的一期《舞蹈观察家》杂志上发表了反对德拉班看法的文章。他谴责了舞蹈界中无处不在的"虚假民族主义"，呼吁人们更专注地投身艺术。吉福德提倡个人表达，指责德拉班"过于强调'观众的接受'这类问题"，并宣称"在创作的时候，我们必须忘掉观众"。[34]在谈到应超越现代舞的源头，并将其作为一种艺术形式发展下去的时候，吉福德又谴责了很多固有的重要指标——观众的重要性、民族主义和政治动机的价值，以及个人与群体的关系——这些都是20

世纪 30 年代影响着现代舞的因素。

　　这场辩论暴露出两代现代舞蹈家之间的隔阂越来越明显，也暴露出 20 世纪 40 年代出现的诸多争议问题。这些变化也影响了渐渐老去的一代人。这一代现代舞者在战后被推向了不同的道路：有的从事以心理学为基础的编舞、教学和管理工作，有的转向了音乐剧，有的则扬名海外。[35] 格雷厄姆在她充满深情的《阿巴拉契亚之春》这部作品之后，毅然决然地转向了对希腊神话、无意识和令人备受煎熬的男女关系的探究。《心之窟》（*Cave of the Heart*，1946）由塞缪尔·巴伯（Samuel Barber）创作音乐，野口勇负责布景设计，用戏剧化的方式表现了美狄亚的神话故事，同时探讨了关于嫉妒的问题。通过这些舞蹈作品，格雷厄姆在 40 年代到 50 年代获得了极高的声誉。汉弗莱一方面坚持着自己的道路，做一名最擅长概念化表达的现代舞编舞家，同时又将注意力逐渐转向了舞蹈教学。她于 1944 年停止演出，结束了同舞伴查尔斯·韦德曼的合作关系，开始支持何塞·利蒙的新舞蹈团与舞蹈事业。海伦·塔米里斯与汉娅·霍尔姆几乎是在战争刚刚结束时便转向了音乐剧的编舞领域，她们对美国舞蹈的持续探索在这一领域能够获得更多的支持。霍尔姆的首部成功之作是《吻我，凯特》（*Kiss Me, Kate*，1948），而塔米里斯也因在《安妮，拿起你的枪》（*Annie Get Your Gun*，1946）、以多元化的演员阵容为特色的《在美国》（*Inside U.S.A.*，1948）以及《一触即发》（*Touch and Go*，1949）中的编舞而赢得了赞誉。塔米里斯还邀请珀尔·普赖默斯主演了《戏船》，这部重新上演的剧目于 1946 年在全国进行了巡演。到了 40 年代末，普赖默斯和邓翰大部分时间都没有待在国内，而是在非洲、欧洲和南美洲游历并开展调研。

　　一些舞者弥合了新旧两代舞者之间的分歧。安娜·索科洛夫先是在墨西哥工作，后来回到美国创作了她最具力量的几部作品，其中包括《抒情组曲》（*Lyric Suite*，1954）和《房间》（*Rooms*，

1955）。唐纳德·麦凯尔（Donald McKayle）从 1951 年的《游戏》（Games）开始，借鉴格雷厄姆的舞蹈技术，创作了多部感情强烈的表现非洲裔美国人遭遇的作品。塔利·比提（Talley Beatty）于 40 年代初离开了凯瑟琳·邓翰的舞蹈团，与玛娅·德伦（Maya Deren）共同创作了一部原创影片《摄影视角编舞研究》（*Study in Choreography for Camera*，1945），并在加入百老汇之后与珀尔·普赖默斯同台演出了《戏船》（1946）。与普赖默斯和麦凯尔一样，比提也在这期间创作了极富力量的反映社会现实的舞蹈，最具代表性的有《南方风景》（*Southern Landscape*，1947）。作品中的独舞段落"哀悼者的长椅"可以看作对格雷厄姆的《悲歌》（1930）带有挑衅意味的改编。两支舞蹈都表达了悲伤的情绪，舞蹈动作都是围绕着一条横在舞台上的普通的长椅展开的。但比提是为另一名非洲裔美国人的死亡而感到悲伤，这种悲伤让他乞求上帝为他解释产生恐惧的原因；他将情感融入了非洲裔美国人的生活环境，而不是将其置于抽象表达之中。何塞·利蒙也离开了他导师的舞蹈团，并于 1946 年组建了自己的团队。不过他经常向汉弗莱请教，并请她担任艺术总监。在她的指导下，他的编舞十分强调现代舞在表达情感方面的戏剧性，在表现故乡墨西哥的文化传统的故事中尤其如此。《拉马林切》（*La Malinche*，1948）通过寓言和民间故事讲述了西班牙入侵墨西哥的故事。

其他的新一代舞者在 20 世纪 40 年代中期也在这场辩论中发挥了举足轻重的作用，他们认为舞者应该远离社会和政治问题。一位匿名青年舞者在《舞蹈观察家》杂志上发表了自己的看法："我是一名舞者，我觉得这意味着我只需要跳舞就好了。"[36] 编舞家和教育家格特鲁德·利平科特（Gertrude Lippincott）进一步宣称，为了将艺术的反抗进行下去，现代舞者必须独立创作，不仅要远离政治和社会事件，还要独立于"他个人的正义感"。可想而知，这种言论遭到了反对者的批评，他们坚信集体努力的重要性以及"好的艺

术与好的政治"之间的关联性。但年轻一代舞者们发表的各种新的宣言产生了共鸣。这批舞者挑战了格雷厄姆关于思考"构成日常事件的那些新闻标题何以对人们的肌体产生影响"的呼吁，他们像利平科特所说的那样，呼唤"比报纸头条更加深刻的"艺术。[37] 新一代的舞者们完全抛弃了新闻标题，不再把舞蹈作为阐释新闻标题内涵的手段。

梅尔塞·坎宁安回避了创造明确的美国艺术形式这一民族主义目标，深化了抽象表现形式和思考方式，并将艺术原则同社会和政治问题剥离开来，从而成为这批与前辈截然不同的现代舞者的领军人物。苏珊·利·福斯特认为，坎宁安把焦点集中在了关于"身体的事实"上，而非把身体看作传递情感的载体，"那么，身体的内在吸引力并不在于它展现或显示自身的能力，而在于它完美的身体属性"。[38] 坎宁安的合作者和情人、作曲家约翰·凯奇（John Cage）在 1944 年提出："现在存在于现代舞中的任何力量，同过去一样，仍然蕴藏在独立的个体和肢体当中。"[39] 基于这些想法，坎宁安开始了他的舞蹈实验，这是一种编舞方法，即先对各步骤进行分解，再根据演出前的抽签顺序将它们重新排列起来。这种方法使舞者和舞蹈动作都必须以不断变化的思维过程为归依。表演的焦点是这种组合程序，而不是展示每位舞者对特定主题的表现力或演绎能力。坎宁安不是用艺术来揭示文化和民族认同，而是带领新一代现代舞者坚持身体属性和艺术的自主性与纯粹性，并打破对个人艺术家的偶像崇拜。

打破偶像崇拜的努力使人们在舞台上和舞台下都远离了对集体问题的关注，反映出他们对艺术家应当更加简单纯粹这一观念的认同。1930 年，多丽丝·汉弗莱指出了自己和老师玛丽·伍德·欣曼之间的不同之处，认为欣曼是一位人文主义者，而自己是一名艺术家。欣曼希望舞蹈能够获得尽可能多的受众；汉弗莱则只想创作出漂亮的作品，而不去考虑是否能让尽可能多的观众看到。[40] 实际

现代身体——舞蹈与美国的现代主义

上，人文主义者和艺术家的区别在 20 世纪 30 年代并不那么明显，因为当时的激进政治在民粹主义和艺术创造力之间搭起了一座桥梁。那时的现代舞者认为他们的艺术形式源自社会情境，而他们的艺术主张则是具有社会影响力的。但如果说玛丽·伍德·欣曼这样的女性在 20 世纪前 20 年从睦邻之家的舞蹈教学工作中获得了最大的满足感的话，那么汉弗莱所说的对艺术的向往则将现代舞提升到了现代主义高雅艺术的地位。第二次世界大战后，现代舞者进一步认清了人文主义者与艺术家的区别，同时回避政治问题，将自己定义为严格意义上的艺术家。坎宁安在 40 年代末到 50 年代初期的工作，主要是与音乐家和视觉艺术家合作，为主要由艺术家组成的少数观众演出节目，而不是追求吸引尽可能多的观众，或是在舞台上呈现各式各样的群体表演。1952 年夏，坎宁安、凯奇和视觉艺术家罗伯特·劳申伯格（Robert Rauschenberg）在北卡罗来纳州的黑山学院（Black Mountain College）同台演出，共同开创了先锋艺术的先河。与按部就班的演出不同，在他们的这一系列合作表演中，不同的艺术视野同时呈现在舞台上，形成了不同艺术类型的融合，这样的表演需要观众有一定的见识才能看懂。[41]

这些无法重复的一次性表演旨在将艺术从社会因素中解脱出来，从而显示出纯粹的美学原则。但男同性恋在这些演出活动中以及在新一代现代舞者中的主导地位，则暴露出社会动力（social dynamics）在塑造艺术的过程中所具有的持续力量。在部队里想方设法跳舞的男同性恋者，大多数都在战后的几年间成了现代舞的领军人物，尽管从事舞蹈行业的女性仍然远多于男性。个人艺术家对自己观点的密切关注，与这一时期的抽象表现主义绘画产生了共鸣，也符合男同性恋舞者在同性恋身份和职业选择问题上的愿望。他们没有像泰德·肖恩那样，大张旗鼓地捍卫或提高男性在舞蹈表演中的地位。他们从肖恩身上借鉴的，是致力于高雅艺术和培养掌握主导权的男同性恋骨干的努力。即便坎宁安、凯奇和劳申伯格都

只专注于个人的艺术视野，但从他们的合作表演中仍然能够看出，男同性恋者的力量得到了巩固，相互间的联系得以拓展，并收获了艺术创作的灵感。作为主要由白人男性构成的群体，他们能够在社会生活中游刃有余，能够把注意力集中在知识观念与抽象概念上，而不会有白人女性和非洲裔美国人所面临的那些阻碍和冲突。男性在新一代现代舞者中的统治地位也表明，现代舞的发展模式在其他行业中也能看到，比如小学教育或护理行业：在女性主导的行业中，领导岗位也会被少数男性占据（一种被称为"玻璃自动扶梯"的现象，与男性主导的行业中女性所面临的"玻璃天花板"现象相对[1]）。[42]女性一直在现代舞领域表现出色，但其中的少数男性更容易取得成功。

舞蹈界性别角色的转变与"二战"结束后传统男女角色的回归这一大的社会背景具有一致性。这种社会保守主义反映的是日益显著的政治保守主义。[43]与非洲裔现代舞者日趋明显的激进主义不同的是，40年代的白人现代舞者，除了曾培养了普赖默斯的"新舞蹈团"成员以外，几乎不再关心政治。第二次世界大战期间，海伦·塔米里斯曾恳请其他舞者随她一同加入由查理·卓别林（Charlie Chaplin）和演员萨姆·贾菲（Sam Jaffe）发起的"艺术家胜利阵线"（Artists' Front to Win the War），但几乎没人参加。[44]事实上，到40年代末，特别是50年代，塔米里斯加入的政治联盟逐渐变成了她的困扰。据热衷于政治事务的舞蹈家及编舞家简·达德利回忆，塔米里斯"后来"因为参与共产党的事务而"遭到一连串的

〔1〕 "玻璃自动扶梯"现象指男性进入传统上以女性为主导的行业并直接通向顶端，如同乘坐自动扶梯。这一概念强调的是，虽然女性和男性同样努力工作，但男性获得晋升或成功的机会却要高于女性。"玻璃天花板"则喻指职业女性面临的隐形障碍，即职场上隐蔽的性别歧视现象。

打击"。[45] 从 40 年代末到 50 年代初，非美活动调查委员会确认塔米里斯多次涉嫌参与共产主义活动，并加入了多个共产党外围组织。虽然埃德娜·奥科和伊迪丝·西格尔等人曾是共产党内的更重要角色，但塔米里斯却是最常被提及的舞者。塔米里斯自己在一封信中提到了"残暴的麦卡锡时代"，但几乎没有证据表明这对她来说到底有多残暴。虽然塔米里斯此后还一直致力于现代舞，但极少受到关注，并于 1966 年在孤独和贫困中离开了人世。[46]

现代舞最终迎来了非美活动调查委员会的听证会，会上不仅多次提到塔米里斯，还对唯一前来作证的舞蹈家杰罗姆·罗宾斯提起了诉讼。在罗宾斯于 1953 年 5 月面对非美活动调查委员会做陈述之前，他已经是一位小有名气的编舞家了。罗宾斯在证词中承认自己在 1943—1947 年间参加了共产党。入党原因是该党致力于对抗反犹主义的斗争，而他自己就经历过"针对少数族裔的偏见"［他把自己的名字从杰罗姆·拉比诺维茨（Jerome Rabinowitz）改为了现名］。他并未过多参与党内事务，由于政策朝令夕改，会上常常为小事没完没了地争吵，还要不厌其烦地向别人解释他所从事的舞蹈艺术，他开始感到幻灭。他记得有人问他，如何在辩证唯物主义的帮助下编排出《自由遐想》——他说自己当时就觉得这是个极为荒唐的问题（听他陈述证词的委员们也这样认为）。罗宾斯提供了出席过共产党会议的其他人的名字，但只提到一个来自舞蹈界的人——《新剧场》杂志的舞蹈批评家埃德娜·奥科。罗宾斯完全否定了自己过去的信仰，甚至对该党派不太关注少数族裔的做法表达了失望。对于代表委员谢勒（Scherer）的观点，"共产党的反犹主义立场跟当年的纳粹党是一样的"，罗宾斯回应："似乎是这样的。"罗宾斯因为诚实的表现赢得了委员们的高度评价，《自由遐想》也因其蕴含的美国性而获得了极高的称赞。罗宾斯向委员会解释说："无论在哪里上演，它都一直被认定为一部专门表现美国特色的作品，一支美国本土舞蹈，而且它的主题充满热情和温暖。"[47] 该委员

会对《自由遐想》的接受，表明当时芭蕾舞已经成为最受欢迎的美国舞蹈形式。在塔米里斯"遭到一连串的打击"之时，罗宾斯则收获着来自各方的赞誉。那些从人民阵线运动转向美式爱国主义的舞者从此走上了功成名就的人生道路，而那些一直奉行政治激进主义的舞者则在困境中举步维艰。

这种政治变化也影响了现代舞的制度化进程。颇具影响力的本宁顿学院暑期舞蹈学校，在战争期间停滞了六年之后，于 1948 年迁至康涅狄格学院（Connecticut College）。50 年代初，该项目曾向洛克菲勒基金会寻求资金支持，希望借此对项目参与者的政治活动展开调研。他们发现不少现代舞者都曾加入过非美活动调查委员会认定的共产党外围组织，如新舞蹈联盟和《新大众》杂志。该项目最终在 1954 年获得了洛克菲勒基金会提供的部分资金，因为"受到最多质疑的团队［威廉·贝尔斯与索菲·马斯洛］已经被康涅狄格学院以艺术方面的理由辞退了"。[48] 对政治的关注在 50 年代初的反共热潮中形成了各种审美判断，而现代舞也因其政治激进主义的渊源而饱经磨难。

当时的基金会通常都不太关注艺术，特别是舞蹈，因为基金会的高管们虽然希望获得长期的效益，但无法承诺提供持续的资助。表演艺术尤其不符合这一策略。在战后的几年间，洛克菲勒基金会开始重新评估其艺术资助政策，首先是了解这些艺术领域所涉及的范围，并弄清其代表人物和受众的情况。该基金会资助了记录舞蹈的拉班舞谱（Labanotation）的编定、舞蹈概论专著的出版，以及舞蹈批评家阿纳托尔·丘乔伊 1956 年在全国各地对舞蹈情况的调查活动。但大部分高管最感兴趣的还是芭蕾舞。到了 20 世纪 50 年代中期，洛克菲勒基金会的项目高管和丘乔伊，甚至现代舞的坚定拥护者约翰·马丁，都认为现代舞已经失去了独特性，几乎与芭蕾舞无异。[49] 50 年代，在曼哈顿上西区筹建林肯中心（Lincoln Center）的计划开始启动，由于林肯·柯尔斯坦在该项目中承担的重要角

现代身体——舞蹈与美国的现代主义

色，新的场地按要求只能举办芭蕾舞演出，并作为他和乔治·巴兰钦的纽约市芭蕾舞团（New York City Ballet）的永久演出剧场。而在 60 年代初，福特基金会（Ford Foundation）决定为舞蹈提供资助时，拨付的近 800 万美元款项只能用于各芭蕾舞团，这也是基金会为单一艺术形式提供的单笔数额最大的拨款。[50]

另外一些因素则影响了现代舞在纽约市 92 街希伯来青年会的处境，30 年代初，这里曾经为刚刚萌芽的现代舞提供了急需的演出场所。大屠杀发生之后，人们越来越关切犹太人的生存境况，犹太舞蹈家和组织机构开始重新思考什么样的舞蹈才是最重要的。1944 年，犹太舞蹈教育家及专家德沃拉·拉普森（Dvora Lapson）主张将舞蹈引入犹太会堂和教会学校，并谴责犹太人活动中心和希伯来青年会只支持表演会舞蹈，却忽视了"犹太人的舞蹈"。[51] 甚至在 1944 年多丽丝·汉弗莱仍然担任 92 街希伯来青年会现代舞部门负责人的时候，负责文化活动策划的威廉·克洛德尼就对舞蹈节目的选择和安排做了制度化的调整，他还聘请弗雷德·伯克（Fred Berk）在 1947 年为希伯来青年会组建了一个"犹太人的舞蹈部门"。伯克是出生于奥地利的犹太人，此前经由英国和古巴来到美国。虽然希伯来青年会的现代舞课程和演出还在继续，但以色列的民族舞蹈在伯克的鼓舞和努力推动下已经开始苗壮成长，并从 1952 年开始演变为一年一度的以色列民间舞蹈节（Israeli Folk Dance Festival）。希伯来青年会在 30 年代培育的文化多元主义，其内涵在"二战"后逐渐缩小，变成了对加强犹太人的身份认同和文化遗产的支持。相对而言，高等院校的演出场所不会经常改变其优先用途。在此期间，它们从制度上为现代舞提供了持续的场地支持，现代舞仍然在高校舞蹈演出中占据着优势。

20 世纪 40 年代针对现代舞各个方面的持续争论，反映出这种可谓具有典型性的艺术形式正在走向成熟。20 世纪 30 年代末，现

代舞通过艺术创新和艺术感染力获得了广泛的认可，观众和批评家、培训学校和培训项目根据自身的兴趣确定了各自的固定节目，也获得了政府的认可。随着领衔舞蹈家和编舞家们年龄的增长，新的障碍出现了。基于个人视野的艺术形式如何使自身成为一门制度化的艺术？如何将其传授给新的从业者？这一系列过程是否会改变它最初遵循的基本原则？世界大战极大地改变了现代舞第一次大发展时所处的社会环境，而在战争的余波未消之时，这些问题已经到了亟待解决的关键时刻。当美国走出了经济萧条和战争危机的深渊之后，美国人似乎也变得更加强大而坚韧，尽管人们当时对这种极端情况是否还会出现仍然心存疑惧。现代舞者在深感绝望的年代确立了他们的艺术形式，并认为艺术的意义总是与当时的社会和政治关切有着千丝万缕的联系。"二战"后的美国进入了繁荣期，现代舞也有了可资借鉴的经验，现代舞者们直接聚焦于美学原则本身，展开了关于意义的论辩。舞蹈界开始更加关注艺术问题，而不是舞蹈在社会中的地位问题，这正是第一代现代舞者确立的原则。虽然30年代的现代舞者还坚持着高雅和低俗文化形式的区分，但他们对待观众诉求的态度、发挥民间和民族传统以及艺术的政治意义的观点，都在这两个极端之间左右摇摆。"二战"以后，现代舞甚至跃入了高雅艺术的领域，固化了现代主义的各种区分。

20世纪30年代，现代舞努力从采用体验式方法的艺术领域发现一种属于美国的艺术形式，同时注意到了本国人口的多元特性，并在经济大萧条和欧洲面临危机的情况下实现了民主传统的复兴，这一切与它对身体的关注交织在了一起。现代舞因此在这一时期积聚了强大的力量。这个令人绝望的时代促进了社会角色的流动性，人们在挣扎中想方设法地存活下去。在现代主义中，这种流动性使以女性为主体的艺术形式得以形成，她们努力通过身体表达严肃而有意义的主张。现代舞者们摸索出了很多办法，将他们对个人主义的热忱与集体行动和公共事业结合起来，这一点首先就体现在美国舞

蹈当中。对白人现代舞者而言，他们对美国的认知成功地捕捉到了社会和政治的需求与理想。白人女性拒绝接受关于女性气质的刻板印象，而白人男同性恋则是针对有关他们的女性化倾向的看法提出了反驳，他们塑造了一种对新的性别和性征模式抱有宽容态度的美国现代舞。对非洲裔舞者而言，文化和民族问题相互交织，但并不一定同时表现在他们的舞蹈中。在推动美国人实现机会均等与开放民主的理想时，他们自己也做出了努力，并在舞蹈中融入了对自身而言更有归属感的非洲和加勒比文化。珀尔·普赖默斯、塔利·比提、唐纳德·麦凯尔以及阿尔文·艾利（Alvin Ailey）等非洲裔舞者在"二战"后受到了越来越多的关注。与此同时，他们仍然坚持政治激进主义，对民权运动的热情也日益高涨。

20世纪40年代，男同性恋在现代舞领域的成功证明社会力量在美国现代主义演变进程中产生了持续影响。尽管集体主义的艺术创作在30年代已经取得了一系列成功，但40年代是强调个人创造力和表现力的时代，战时所需的爱国组织让现代舞者认识到了自己在政治和思想信仰方面存在的局限。白人男同性恋者成为先锋派的领军人物，并发挥着越来越重要的作用。30年代，艺术的对抗观念渗入了主流意识当中，到了40—50年代，实验艺术作品被推到了艺术界的边缘地带；梅尔塞·坎宁安的思维驱动（intellectual thrust）强调了关于现代舞的共同信念，即现代舞是一种高级而深奥的活动。在这样的情况下，现代舞在高等院校越来越受到重视也就不足为奇了。现代舞发端于一个至关重要的思想基础，而30年代的现代舞者仍然对民粹主义诉求和社会关联性抱有希望，这些要素在新一代现代舞者中大多成了更严格的审美和哲学目标的牺牲品。

现代舞在"二战"后融入了百老汇的展示性舞蹈和芭蕾舞等艺术类型中，并在高校内部广泛传播，展现了它作为一种可以以多种方式灵活运用的舞蹈门类的优势。然而，这种传播也会导致它无法

获得组织机构的支持或稳定的收入，或是无法保留并推广其作为原创美国艺术形式的最初形态（这正是爵士乐更擅长的方面）。事实证明，这些现代身体的对抗性太过强烈了。现代主义在战后继续发展，并获得了更多组织机构的支持和大众的信赖。在此背景下，现代舞也逐渐趋近于文化序列的顶端。在社会的边缘，现代舞者们发现了他们在艺术的边缘所能发现的那种力量。

8 尾声 : 阿尔文·艾利的启示

1958 年 1 月，纽约市芭蕾舞团首演了乔治·巴兰钦的《星条旗》。伴着约翰·菲利普·苏泽（John Philip Sousa）的音乐，芭蕾舞演员们以整齐划一的队列和动作展现了军人的精准和严谨。在冷战时期的美国，俄罗斯流亡艺术家巴兰钦颂扬了美国的军事实力和高度统一（而千篇一律）的民众形象。纽约市芭蕾舞团当时在舞蹈界占据着首屈一指的地位，他们向欧洲芭蕾舞界宣战，并以具有侵略性而迅捷的美式风格获得了胜利，契合了时代的潮流。"二战"后，美国成为芭蕾舞界的翘楚，掌握了强大的文化武器。美国在芭蕾舞领域成功取代了苏联的统治地位，与发扬实验性和对抗性的现代舞相比，芭蕾舞可谓赢得了一场更重要的艺术战争。

尽管芭蕾舞在与过去不同的政治环境中赢得了美国表演会舞蹈的统治地位，但阿尔文·艾利在舞蹈界的出现和成功也印证了现代舞内部不断变化的社会动态。《星条旗》首演的当年，艾利在纽约市的 92 街希伯来青年会献上了他的舞蹈首秀。阿尔文·艾利美国舞蹈剧团（Alvin Ailey American Dance Theater）于 1958 年成立，在动作和主题中融入了 30 年代的民族主义政治焦点和美国的种族文化遗产，从而接纳并改变了美国现代舞。

阿尔文·艾利 1931 年出生于得克萨斯州，同玛莎·格雷厄

姆、多丽丝·汉弗莱、泰德·肖恩、凯瑟琳·邓翰、海伦·塔米里斯等人一样，一直致力于巩固这一新的现代舞艺术。艾利在种族隔离最为严重的环境中长大；在他五岁那年，他的母亲遭到一名白人男子的强奸。艾利十几岁时搬到了洛杉矶，被比尔·鲁宾逊、弗雷德·阿斯泰尔（Fred Astaire）和尼古拉斯兄弟（Nicholas Brothers）深深吸引。他在学校选修了体操课，还去看了一场凯瑟琳·邓翰舞蹈团的表演，他回忆道，那时候自己已经"完全迷上了"舞蹈。[1]

不久之后，艾利来到洛杉矶的现代舞先驱莱斯特·霍顿开办的学校学习舞蹈。20 世纪 40 年代，禁止非洲裔学生参加舞蹈班的现象有所缓和，纽约市的"新舞蹈团"和洛杉矶的莱斯特·霍顿在此期间一直是倡导非洲裔美国人积极融入社会的主力。一些日后大名鼎鼎的非洲裔舞者，如艾利、卡门·德拉瓦拉德（Carmen de Lavallade）和珍妮特·科林斯（Janet Collins），当年都受过霍顿的训练。艾利每次乘公交车去霍顿的工作室，单程就要一个半小时，但只要到了那里，他就能得到关键性的支持、获取重大机会。霍顿于 1953 年去世后，艾利成为舞团编导。

1954 年对艾利来说是一个转折点。他在电影《卡门·琼斯》（*Carmen Jones*）里的表现引起了该片的舞蹈编导赫伯特·罗斯（Herbert Ross）的注意。他接受了罗斯的邀请，出演他的下一部百老汇作品《花房》（*House of Flowers*），该剧以杜鲁门·卡波特（Truman Capote）[1] 的作品为蓝本，演绎了一段发生在加勒比海岛的爱情和人生故事。在纽约，艾利与玛莎·格雷厄姆、汉娅·霍尔姆、多丽丝·汉弗莱、安娜·索科洛夫和芭蕾舞老师卡雷尔·舒克（Karel Shook）一起训练。他的大部分演出剧目都出自百老汇，这

[1] 原名杜鲁门·施特雷克富斯·珀森斯（Truman Streckfus Persons, 1924—1984），美国小说家、剧作家，开创了"非虚构小说"文体。代表作有《花房》（1954）、《蒂凡尼的早餐》（*Breakfast at Tiffany's*, 1958）、《冷血》（*In Cold Blood*, 1966）等。

现代身体——舞蹈与美国的现代主义

是当时大多数现代舞者的普遍选择。由于担心非洲裔舞者缺少登台表演的机会，艾利于1958年召集了一批舞者参加92街希伯来青年会的演出，并在这里首演了《布鲁斯组曲》（*Blues Suite*）。

艾利的两支标志性舞蹈——《布鲁斯组曲》（1958）和《启示录》（*Revelations*，1960）——都是以非洲裔美国人的经历为焦点的作品。艾利认为，《布鲁斯组曲》"一定程度上表达了［对美国］种族状况的愤怒，而《启示录》则通过非常乐观、极具宗教性的表达，呼吁大家创造一个可以让我们生存下去的环境"（这两部作品与普赖默斯在《奇异的果实》和《艰难时代布鲁斯》中对美国的全面观察可谓异曲同工）。[2] 就舞蹈动作而言，1960年首次编排并在60年代进行了大量修改（主要是缩短长度，从简单的人声和吉他伴奏改为合唱和管弦乐队伴奏）的《启示录》，将玛莎·格雷厄姆、多丽丝·汉弗莱和莱斯特·霍顿的技术与阿萨达塔·达福拉、凯瑟琳·邓翰和珀尔·普赖默斯的技术结合了起来。《启示录》开场由群舞演员组成一个稳固的造型，居于舞台中心，他们深屈的双腿向外撇开，双臂朝两侧伸展，肘部微微弯曲，面朝地面。这个展翅飞翔的形象随着黑人灵歌《我被训斥了》（*I Been'Buked*）的音乐声一点点开始变化。伸展的手臂和垂向地面的脑袋左右摇摆着，慢慢向上抬起，越来越高。在这段缓慢的动作转换之后，独舞和双人舞将表演推向了紧张而兴奋的节奏中，最后伴着《撼动我灵魂》（*Rocka My Soul*）的乐曲声在欢闹的教堂场景中结束。艾利在《启示录》的整个表演过程中运用了格雷厄姆的收缩技法，使躯干向内凹陷，但只在与音乐节拍吻合以及出现节奏交替的时候才做出这个动作。在双人舞《拯救我，耶稣》（*Fix Me Jesus*）部分，出现了好几次痛苦的后倒动作，男舞者抓住了正在坠落的女演员，但这个动作在很短的时间内却重复了很多次。它强调的是向上牵引的动作，而不是落下时重力所产生的作用力。"涉水"部分展现了色彩斑斓的服装、肩部动作（shoulder isolations）以及让人联想到邓翰与普赖默斯的

全身收缩动作。更重要的是，作品所表达的得以幸存的喜悦和希望使艾利与邓翰和普赖默斯不谋而合。《启示录》的最后一段每次都会让观众激动得站起来，他们一边鼓掌一边跟着台上的演员们一起摇摆身体。

艾利的编舞聚焦于非洲裔美国人为争取自由和机会而拼搏的主题，将非洲裔美国人、亚裔、白人和拉丁裔舞者囊括到同一个舞团内，并在现代舞的技术中融入了来自非洲和加勒比地区的舞蹈动作——这一切都统一在美国的旗帜之下。自埃德娜·盖伊遭遇困境的 20 世纪 20 年代以来，舞蹈在不断变化的社会环境中取得了许多成就，其中，艾利的舞蹈团最令人瞩目。1944 年，玛莎·格雷厄姆聘请了从加利福尼亚州的拘留营进入格雷厄姆舞蹈学校的日裔美国人百合子（Yuriko）；1951 年，曾在威斯康星大学学习舞蹈的非洲裔女性玛丽·欣克森（Mary Hinkson）和玛特·特尼（Matt Turney）也加入了格雷厄姆的舞蹈团。珍妮特·科林斯和阿瑟·米切尔（Arthur Mitchell）打破了芭蕾舞领域的肤色壁垒：科林斯从 1951 年到 1954 年在大都会歌剧院芭蕾舞团演出，而米切尔则在 1955 年作为纽约市芭蕾舞团的独舞演员首次登台表演。另一方面，艾利也有意识地把非洲裔美国人和非洲裔舞者的经历置于他的美国舞蹈作品的核心地位。

不过到了 60 年代，艾利的作品同其他现代舞者产生了很大的差异。60 年代初，在一群人数不多却颇具影响力的创新者的带领下，现代舞再次焕发了生机。这群人与贾德森教堂（Judson Church）[1] 关系密切，包括罗伯特·邓恩（Robert Dunn）、伊冯娜·雷纳（Yvonne Rainer）、史蒂夫·帕克斯顿（Steve Paxton）及

[1] 全称贾德森纪念教堂（Judson Memorial Church），位于曼哈顿华盛顿广场花园西南侧，由爱德华·贾德森（Edward Judson, 1844—1914）为纪念生前曾到缅甸布道的传教士父亲所建。"二战"后开始举办各类艺术活动，60 年代逐渐成为戏剧、波普艺术及先锋派舞蹈的中心。

特丽莎·布朗（Trisha Brown）。受到梅尔塞·坎宁安与约翰·凯奇的合作演出的影响，贾德森教堂的编舞家们放弃了30年代的现代主义者们采用的精准技术以及对民族主义的关切，开始大量运用平实简单的舞蹈动作，以即兴和随机的表演方式拓宽了舞蹈设计的空间，并质疑舞蹈对音乐的依附关系，同时摒弃了表演中的叙事和戏剧元素。后现代舞蹈的发展与波普艺术（Pop Art）对抽象表现主义的反叛有很多相似之处，持续的实验性创作促成了纽约前卫艺术中后现代主义的兴起和形成。[3] 然而，艾利的注意力却仍然集中在叙事、戏剧性和音乐与舞蹈的配合方面，他自觉地发展出了一种美国式的现代舞，吸引着纽约和先锋艺术领域之外的观众。30年代，非洲裔舞蹈家和编舞家曾遭到种族隔离的压迫，而到了60年代，艾利成功地通过自觉表现美国社会的作品为非洲裔美国人赢得了一席之地。如果说不少后现代舞蹈家和编舞家都将30年代的现代舞蹈家当作反叛的跳板，那么艾利则是将早期舞蹈家们的政治取向和广泛诉求融入了自己的创作中，并使其不断发展。

艾利与后现代主义者共同的卓越之处，体现在男同性恋者从40年代末以来一直在现代舞领域发挥着主导作用。虽然白人女性和非洲裔女性曾是30年代现代舞运动的引领者，但到了60年代则是白人男性和非洲裔男性引领着这一艺术形式，尽管它对女性的吸引力仍然远远大于男性。1973年，阿尔文·艾利的舞蹈团重演了泰德·肖恩的《活力》，并将白人男同性恋的传统与非洲裔男性的传统统一起来。特丽莎·布朗与特怀拉·撒普（Twyla Tharp）等编舞家的成就和影响表明，现代舞为女性领军人物提供了一个让她们感到满意的平台，这一点甚至比芭蕾舞领域更突出。不过男性在现代舞中的突出表现，尤其是在人数相对较少的情况下，证明男性仍然在这个以女性为主体的行业中占据着优势。

艾利在现代舞历史进程中异军突起，揭示了人类身体的社会维度如何塑造了美国20世纪的艺术运动。20世纪30年代，美国的

舞蹈界还是白人的天下，非洲裔舞蹈家对非洲和加勒比的描绘只会加强美国形象中的白人特征。舞蹈界的种族融合缓慢地进行着，与日益高涨的争取公民权利的政治激进主义思潮交织在一起。但艾利的崛起具有决定性的意义。他的成功正好出现在政治自由主义以及从根本上将美国重新定义为种族多样化国家的时期。他组建了自己的舞蹈团，为其冠以"美国"的称谓，并继续创作关于美国的舞蹈。美国政府为了展现美国表演会舞蹈的实力，于1962年选派艾利作为约翰·F. 肯尼迪国际交流项目（John F. Kennedy International Exchange Program）的文化特使到国外演出，这一事件终于让非洲裔美国人作为现代舞的实践者和创造者的合法地位得到了承认。

艾利在60年代取得的成功，建立在达福拉、邓翰、普赖默斯等非洲裔美国舞蹈家在30年代和40年代奠定的基础之上。一面是个人的自由与独特性，一面是对集体和谐的需求与信念。如果说关于这两者的辩论构成了现代舞的创造性张力的话，那么邓翰与普赖默斯作为舞蹈家和人类学家的地位则恰恰凸显了当时所面临的危机。在从加勒比和非洲的视角剖析这一问题的过程中，她们揭示了构成美国表演会舞台和邻里关系的社会维度。她们坚持拓宽艺术和文化的定义，同时放宽了关于种族、性别、性征和阶级的僵化的社会分类。虽然在她们的努力下，现代舞仍然存在诸多局限：艺术的高低之分在很大程度上并未受到质疑和挑战，阶级和种族偏见仍然存在，但阿尔文·艾利的启示表明，这些舞者的身体确实能够重新安排"构成日常事件的那些新闻标题"，并推动世界的发展。

注释

缩略语

CUOHROC

 Oral History Research Office Collection, Columbia University, New York, New York

 （纽约州纽约市）哥伦比亚大学口述历史研究室资料集

DC/NYPL

 Dance Collection, Jerome Robbins Dance Division, The New York Public Library for the Performing Arts, Astor, Lenox and Tilden Foundations, New York, New York

 （纽约州纽约市）阿斯特、伦诺克斯和蒂尔登基金会纽约公共图书馆表演艺术分馆，杰罗姆·罗宾斯舞蹈部舞蹈资料集

DH

 Doris Humphrey Collection, DC/NYPL

 多丽丝·汉弗莱资料集，DC/NYPL

FTP-GMU

 Federal Theatre Project Oral History Collection, Special Collection and Archives, George Mason University Libraries, Fairfax, Virginia

 （弗吉尼亚州费尔法克斯）乔治·梅森大学图书馆特藏与档案馆，联邦剧场计划口述历史资料集

RSD

 Ruth St. Denis Collection, DC/NYPL

 露丝·圣丹尼斯资料集，DC/NYPL

TS

 Ted Shawn Collection, DC/NYPL

 泰德·肖恩资料集，DC/NYPL

绪论

1. *New York Times*，1930.1.5。

2. *New Yorker*，1930.1.18：57-59。

3. Margaret Gage，"A Study in American Modernism"，*Theatre Arts Monthly* 14（1930.3）：229-232。

4. Humphrey，转引自 Humphrey and Cohen，*Doris Humphrey*，89。

5. Sayler，*Revolt in the Arts*，12，13。

6. 简·达德利回忆录，1978.12.20，CUOHROC，21。

7. 现代主义得到了学界的极大关注，尤其是在艺术史和文学领域。在研读 Miller，*Late Modernism* 和 Albright，*Untwisting the Serpent* 等研究论著的过程中，笔者从这些历史学家和从事美国研究的学者那里受益颇丰，他们均致力于厘清艺术领域中此类变革所带来的社会影响。见 Singal，"Towards a Definition of American Modernism"；Lears，*No Place of Grace*；Kern，*Culture of Time and Space*；Huyssen，*After the Great Divide*；Lawrence Levine，*Highbrow/Lowbrow*；Denning，*Cultural Front*；Scott and Rutkoff，*New York Modern*；Crunden，*Body and Soul*；Stansell，*American Moderns*；及 Henry May，*End of American Innocence* 与 Kazin，*On Native Grounds* 这两部经典之作。

 然而 20 世纪 30 年代的文化史学者很少将现代舞纳入其研究范围，即便有所涉及，通常也只是将玛莎·格雷厄姆的个别作品作为体现其广阔的研究视野的例证。相关情况参见 Stott，*Documentary Expression*，123-128，及 Susman，"Culture and Commitment"，载 *Culture as History*，206-207。其中分别提到了格雷厄姆的《美国记录》（*American Document*）和《阿巴拉契亚之春》（*Appalachian Spring*）为这些历史学家的广阔视野提供了很好的注解，但均未就现代舞的发展历程进行专门研究。他们因此忽略了《美国记录》和《阿巴拉契亚之春》之间的

差异，笔者将在第六章对其展开讨论。

8. 在现代主义概况研究领域，舞蹈一直没有受到太多关注。舞蹈研究学者一直在努力填补这一空缺，特别是Lynn Garafola，她在*Diaghilev's Ballets Russes*中提出：舞蹈创新在 20 世纪的欧洲各类艺术形式及持续的社会与政治转型中居于首要地位。Mark Franko在*Dancing Modernism/ Performing Politics*中对美国舞蹈的现代主义做了最有力的理论解读。另参见Burt, *Alien Bodies*；Manning, *Ecstasy and the Demon*；Thomas, *Dance, Modernity, and Culture*；及Francis, "From Event to Monument"。笔者的目的是将对现代主义的研究与舞蹈研究的新重点——尤其是有关性别和种族的研究——结合起来。在舞蹈研究这一学术领域，可以看到若干富于洞见的文集，参见Foster, *Choreographing History*及*Corporealities*；Morris, *Moving Words*；Desmond, *Meaning in Motion*及*Dancing Desires*；Doolittle and Flynn, *Dancing Bodies*。

9. Baldwin, *Tell Me How Long the Trains Been Gone*, 332。

10. Humphrey, *Art of Making Dances*, 106。

1 宣言

1. *New York Times*, 1922.4.26。

2. 19 世纪至 20 世纪初美国芭蕾舞的总体情况，参见Barker, *Ballet or Ballyhoo*, 及Horowitz, *Michel Fokine*。它在歌舞杂耍和低俗歌舞表演中所扮演的角色，参见Allen, *Horrible Prettiness*；Cohen-Stratyner, "Ned Wayburn and the Dance Routine"；Cohen, "Borrowed Art of Gertrude Hoffman"。

3. 关于邓肯，参见其自传Duncan, *My Life*, 及Daly, *Done into Dance*。关于富勒，参见Sommer, "Loïe Fuller"。这一时期舞蹈创新的总体情况，参见Kendall, *Where She Danced*；Ruyter, *Reformers and Visionaries*；Jowitt, *Time and the Dancing Image*；Tomko, *Dancing Class*。

4. St. Denis, *Ruth St. Denis*；Shelton, *Divine Dancer*。对圣丹尼斯采用亚洲元素的解读，参见Desmond, "Dancing Out the Difference"。对其舞蹈作品受到宗教影响的解读，参见LaMothe, "Passionate Madonna"。

5. Tomko, *Dancing Class*, 第 2 章；Blair, *Torchbearers*；McCarthy, *Women's Culture*。

6. 朱莉娅·沃德·汉弗莱（Julia Ward Humphrey）致多丽丝·汉弗莱的信，

1917.8.29，第C243.12 卷，DH。

7. 对于舞蹈领域的这种观点，参见Kendall，*Where She Danced*的全面解读。关于世纪之交女性形象的变化，参见Banner，*American Beauty*；Banta，*Imaging American Women*；Cott，*Grounding of Modern Feminism*。

8. Tomko，*Dancing Class*；Peiss，*Cheap Amusements*；Erenberg，*Stepping Out*。

9. Tomko，*Dancing Class*，第 3 章、第 5 章。

10. 纽约的犹太人主要聚居于下东区，人口从 1900 年的 51 万人左右增长到 1925 年的 171.3 万人，占整个城市人口的比例从 6.7%增长至 28%。Rosenwaike，*Population History of New York City*，111；Tomko，*Dancing Class*，第 3—4 章（有关罗斯金和莫里斯的影响，见 86—88）；Kuzmack，*Woman's Cause*，第 4 章（涉及睦邻之家的改革家；关于莉莲·沃尔德，见 99—105）。

11. Crowley，*Neighborhood Playhouse*，41。另参见刘易森家族的传记材料，主要包括由弗洛伦丝·刘易森（Florence Lewisohn）收集的报章影印本，美国犹太档案馆，俄亥俄州辛辛那提。

12. 研究塔米里斯的最佳原始资料包括她的一部自传手稿、一份公开出版的职业年表，以及DC/NYPL的主要资料：参见Tamiris，"Tamiris in Her Own Voice"；Schlundt，*Tamiris*；通信、剪辑资料、报纸、影像片段及照片，海伦·塔里米斯资料集（Helen Tamiris Collection），DC/NYPL。

13. Tamiris，"Tamiris in Her Own Voice"，12。

14. 塔米里斯在大都会歌剧院工作及前往南美洲巡演的确切时间尚不清楚。据丹尼尔·纳格林（Daniel Nagrin）所述，她在大都会歌剧院的首期演出时间是 1917—1918 年，南美巡演时间是 1920 年。同上，53—54：注释 21；54：注释 27。

15. 同上，17—22。

16. Tamiris，"Manifest[o]"，[1927]，收录于前引文献，66。

17. 费思·雷耶·杰克逊回忆录，1979.4.21，CUOHROC，93。现代舞与政治左派的关联将在第五章进一步展开。另参见Graff，*Stepping Left*，及Franko，*Dancing Modernism/Performing Politics*。

18. Tamiris，"Tamiris in Her Own Voice"，32。

19. 同上，37。

20. 同上，51—52。

21. Sayler，*Revolt in the Arts*，4，11。

22. 奥托·吕宁回忆录，1979.1.23，CUOHROC，72。

23. 多丽丝·汉弗莱致父母的信，邮戳：1928.2.13，第C269.6卷，DH。有关艺术与现代主义的关系，参见Albright，*Untwisting the Serpent*。

24. Humphrey，*Art of Making Dances*，106；Doris Humphrey："我受过……所有类型的舞蹈训练（I was … trained in all forms of the dance）"，［1930年代？］无日期，第M43.1卷，DH。

25. Tamiris，"Tamiris in Her Own Voice"，40。

26. Gertrude Stein，"Tender Buttons"，载Van Vechten，*Selected Writings*，483。

27. Graham，转引自Armitage，*Martha Graham*，97。

28. John Martin，"The Modern Dance: The Fourth of a Series"，*American Dancer* 10，no. 5（1937.5）：15，42；参见该系列 1936 年 12 月、1937 年 1 月及 1937 年 2 月刊的其他文章。另参见Martin，*Modern Dance*（在新社会研究学院的讲座汇编）及 *America Dancing*。Mark Franko在 *Dancing Modernism/Performing Politics*第 3 章以格雷厄姆为例探讨了情感在现代主义中扮演的角色，在 "Abstraction Has Many Faces" 中探讨了John Martin和Lincoln Kirstein的观点。

29. Martha Graham，"Seeking an American Art of the Dance"，载Sayler，*Revolt in the Arts*，250。

30. 关于人类学家和作家对这一主题的兴趣，参见Torgovnick，*Gone Primitive*，及Clifford，*Predicament of Culture*的解读。

31. Martha Graham，"The Dance in America"，*Trend* 1，no. 1（1932.3）：6。显然格雷厄姆在将非洲裔美国人的舞蹈称为美国 "本土（indigenous）" 舞蹈这一问题上，没有考虑到非洲裔美国人曾经被迫迁移到美国的事实。

32. 在美国原住民舞蹈的整体影响力至甚的时期，存在着另一种观点，见 Dane Rudhyar，"The Indian Dances for Power"，*Dance Observer* 1，no. 6（1934.8-9）：64。Jacqueline Shea Murphy，"Lessons in Dance (as) History: Aboriginal Land Claims and Aboriginal Dance, circa 1999" 探讨了美国原住民舞蹈与现代舞之间的关系，载 Doolittle and Flynn，*Dancing Bodies*，130-167。

33. Brenda Dixon Gottschild，*Digging the Africanist Presence in American Performance*探讨了白人编舞家在表演会舞蹈中对非洲及非洲裔美国舞蹈特征的借鉴与运用，其中包括芭蕾舞编导乔治·巴兰钦。

34. Austin，*American Rhythm*，66。

35. 舞蹈与现代主义诗歌的关系，参见Rodgers，*Universal Drum*的深入解读。

36. Humphrey，*Art of Making Dances*，104。另参见多丽丝·汉弗莱致查尔斯·伍德福德（Charles Woodford）的信，1931.7，第C287.1卷，DH。有关非洲裔美国人与生俱来的节奏感，参见汉弗莱致父母的信，邮戳：1927.8.2，第C267.7卷，同上。

37. Humphrey，转引自Siegel，*Days on Earth*，55。

38. 同上，69。

39. Ruth St. Denis，"The Color Dancer"，*Denishawn Magazine* 1，no. 2［1924］:1-4；埃德娜·盖伊致露丝·圣丹尼斯的信，［1924？］11.15，第749卷，RSD。

40. 埃德娜·盖伊致露丝·圣丹尼斯的信，［1930？］无日期，第747卷，同上。

41. 汉弗莱的朋友兼伴奏师波林·劳伦斯（Pauline Lawrence）在写给她的一封信里，讲述了自己与贝蒂·霍斯特（Betty Horst）一同前往哈莱姆的经历，后者是玛莎·格雷厄姆的伴奏师路易·霍斯特的妻子；波林·劳伦斯致汉弗莱的信，1932.7.13，第C319.2卷，DH。

42. 探讨非洲裔美国人在20世纪上半叶的艺术活动的学术著作大多聚焦于作家和画家，对哈莱姆文艺复兴时期男性作家的评价占据了大部分篇幅。参见Huggins，*Harlem Renaissance*。Lewis，*When Harlem Was in Vogue*对哈莱姆文艺复兴运动的领导人、他们在非洲裔美国人社区的身份，以及短期内大量涌现的艺术创作情况做了详细的评述。直到最近，哈莱姆文艺复兴时期的女性才成为关注的焦点，参见Hull，*Color Sex and Poetry*，及Dearborn，*Pocahontas's Daughters*，第3章。另参见Kirschke，*Aaron Douglas*，本书对一名非洲裔美国画家做了详细评述。这一时期纽约白人和黑人之间的交流情况，参见Douglas，*Terrible Honesty*，及Hutchinson，*Harlem Renaissance in Black and White*的评述。

43. Johnson，*Black Manhattan*，260。

44. 埃德娜·盖伊致露丝·圣丹尼斯的信，［1930？］8.11，第746卷，RSD。

45. 对20世纪20和30年代的非洲裔美国舞者所做的概述，以Perpener，*African-American Concert Dance*为最佳。有关黑人艺术剧院舞蹈团表演会的评论，见John Martin，"Dance Recital Given by Negro Artists"，*New York Times*，1931.4.30；这类表演会凸显了非洲裔舞者所面临的各种

问题。

46. 埃德娜·盖伊致露丝·圣丹尼斯的信，[1924?]11.15，第749卷，RSD。

47. Humphrey，转引自Humphrey and Cohen，*Doris Humphrey*，75。有关汉弗莱对娱乐的看法，参见多丽丝·汉弗莱致父母的信，邮戳：1930.8.31，第C278.12卷，DH。

48. Sayler，*Revolt in the Arts*，16。

49. Doris Humphrey，"This Modern Dance"，*Dancing Times*，no. 339（1938.12）:272。另参见Doris Humphrey："我跳舞的目的……在社会场景之中（Purpose of my dance … in the social scene）"，[1930年代初?]无日期，示范讲座笔记，第M60.1卷，DH。

2 女性开拓者

1. *Vanity Fair* 43，no. 4（1934.12）:40。关于将色情扭摆舞纳入低俗歌舞表演的讨论，见Allen，*Horrible Prettiness*，227-236。

2. 多丽丝·汉弗莱致父母的信，邮戳:1937.11.15，第C397.10卷，DH。萨莉·兰德致多丽丝·汉弗莱和查尔斯·韦德曼的信，1942.3.30，第C523.8卷，同上："我一直都对你们的作品无比钦佩，不仅仅因为它的美，还因为其中蕴含的思想与才智。"（I have always had such tremendous admiration for your work, not only for its sheer beauty but because of the intellectuality that is so obvious in it.）

3. 在过去的十年间，舞蹈研究学者已经开始梳理这一艺术形式的性别化问题。参见Hanna，*Dance, Sex, and Gender*；Adair，*Women and Dance*；Manning，*Ecstasy and the Demon*；Daly，*Done into Dance*；Carol Martin，*Dance Marathons*；Banes，*Dancing Women*；Tomko，*Dancing Class*。

4. Doris Humphrey："我跳舞的目的……在社会场景之中（Purpose of my dance … in the social scene）"，[1930年代初?]无日期，示范讲座笔记，第M60.1卷，DH。

5. 对20世纪30年代的女性所做的概述，以Ware在*Holding Their Own*中的评述为最佳。她专门用一章讨论了文学和美术领域的女性，但没有涉及舞蹈界的女性。在对艺术或表演艺术的一般性讨论中，舞蹈一直处于被忽视的状态。对于女性占主导地位的极个别艺术领域，应该给予更多的关注，这也能为少数女性所从事的其他领域工作提供研究视

角。音乐领域的女性所面临的困境，参见Ammer，*Unsung*。Huyssen，*After the Great Divide*，第 3 章，认为当女性被排除在现代主义的纯艺术（high art）范围之外时，大众文化（"现代主义中的'他者'"）即被性别化为女性。但由于现代舞由女性所主导，它作为一门纯艺术的发展进程却提供了一幅更加复杂的关于现代主义性别化的图景。基于伊莎多拉·邓肯的初步分析，参见Francis，"From Event to Monument"。

此外，关于 20 世纪 30 年代的女性，研究女性的历史学家最普遍提及的问题是：争取女性权利的斗争在选举权通过后是否还在继续，以何种方式继续下去。Nancy Cott，*Grounding of Modern Feminism*在结尾部分提到了 20 世纪 20 年代女性的"个人主义诉求"（resort to individualism）（281），Mari Jo Buhle，*Women and American Socialism*也在结尾讨论了这一问题。二者都认为接受个人主义导致了与女权主义者共同目标的疏离。不同的观点，参见Pamela Haag，"In Search of 'The Real Thing'"对同一时期与性别特征相关联的"分裂的女性自我"（bifurcated female self）的讨论。现代舞的发展挑战了Barbara Melosh在*Engendering Culture*中的研究发现，她认为其他新政艺术活动中存在着"对女权主义的遏制"（containment of feminism）。

6. Dr. George Graham，转引自Terry，*Frontiers of Dance*，1。关于格雷厄姆自己对这段少年生活的描述，参见其自传*Blood Memory*，18—27。其他关于格雷厄姆的传记资料包括McDonagh，*Martha Graham*，及de Mille，*Martha*。参见Bird and Greenberg，*Bird's Eye View*，该书为了解与格雷厄姆共事的情况提供了绝佳的视角。

7. Graham，*Blood Memory*，61-65。

8. 关于汉弗莱的传记资料包括由塞尔玛·珍妮·科恩（Selma Jeanne Cohen）编辑完善的自传*Doris Humphrey*，及Siegel，*Days on Earth*。关于玛丽·伍德·欣曼与汉弗莱的关系，另参见Tomko，*Dancing Class*，160-165。

9. Humphrey and Cohen，*Doris Humphrey*，62；多丽丝·汉弗莱致父母的信，邮戳：1928.7.2，第C270.M卷，DH。关于犹太人在这一艺术领域的更多情况，参见该书第 6 章。

10. Dorothy Dunbar Bromley，"Feminist—New Style"，*Harper's*，929（1927.10）：552—560。对 20 世纪 20 年代青年文化的解读，参见Fass，*The Damned and the Beautiful*。

11. Doris Humphrey，"What Shall We Dance About?"，*Trend* 1（1932.6—7—

8):46。

12. Dewey, *Experience and Nature*, 393。

13. 个人主义的性别化维度（gendered dimensions）已经引起了研究女性的历史学家的特别注意。琳达·克伯（Linda Kerber）和伊丽莎白·福克斯—吉诺维斯（Elizabeth Fox-Genovese）对这一问题做了直接的研究。Kerber, "Can a Woman Be an Individual?: The Discourse of Self-Reliance", 载Curry and Goodheart, *American Chameleon*, 151—166, 以18世纪至19世纪中期的资料为主要论据展开讨论；作者的结论认为，男性将个人主义看作一种"以拒绝依赖为主题的话语方式"（trope whose major theme was the denial of dependence）（160—161），而女性并不适用于这套观念，但她没有对坚持使用这一标签的女性做充分的考察，也没有充分考察她们对这一标签的理解。Fox-Genovese在*Feminism without Illusions*中主要考察了个人主义在当代女权运动中所发挥的作用；她虽然主张采取历史方法对这一概念加以研究，但实际上主要集中于19世纪，然后又跳到了20世纪60年代开始的女权运动。有关个人主义在美国思想史上的总体情况，参见McClay, *The Masterless*；他只论述了20世纪60年代以来在女权运动和女性研究范围内围绕个人主义的论辩（283—287），忽略了美国历史上女性对这一问题的思考。

14. Humphrey, "What Shall We Dance About?", 48。

15. Katherine Dunham, "Notes on the Dance", 载Clark and Wilkerson, *Kaiso!*, 211—216。

16. Graham, 转引自Armitage, *Martha Graham*, 88。

17. Cheney, *The Theatre*, 12。

18. 参见玛莎·沃伊斯·巴托斯（Martha Voice Bartos）的回忆录，1979.4.4, CUOHROC, 48；凯瑟琳·斯莱格尔·帕特隆（Kathleen Slagle Partlon）的回忆录，1979.8.15, 同上，77；娜塔莉·哈里斯·惠特利（Natalie Harris Wheatley）的回忆录，1979.8.23, 同上，63。多丽丝·汉弗莱1928年对父母提到当年秋天只有两名舞者没有返回她的舞团，其中一人是因为最近刚刚结婚；参见汉弗莱致父母的信，邮戳：1928.9.24, 第C271.9卷，DH。

19. 查尔斯·伍德福德致汉弗莱的信，邮戳：1931.8, 第C290.16卷，同上；多丽丝·汉弗莱致父母的信，1932.6.12, 第C302.4卷，同上。

20. 乔治·克兰（George Crane）致多丽丝·汉弗莱的信，1942.10.16, 第C524.11卷，同上。汉娅·霍尔姆在德国结婚后育有一子，1931年离

婚并移居美国后，她的儿子终于跟她在纽约团聚。霍尔姆一边教学和编舞，一边抚养孩子，但她事业的鼎盛期是 20 世纪 30 年代后期，那时她的儿子已是少年；见Sorell, *Hanya Holm*, 13—14。

21. 多丽丝·汉弗莱致父母的信，邮戳：1930.1，第C276.2 卷，DH。

22. Powys, *In Defence of Sensuality*, 149；多丽丝·汉弗莱致查尔斯·伍德福德的信，［1933.5?］无日期，第C336.6 卷，DH。

23. 多丽丝·汉弗莱致父母的信，邮戳：1929.11.24，第C275.12 卷，同上。

24. 见Doris Humphrey, "Purpose of my dance" 中，"开拓者"（pioneer）和"女性开拓者"（pioneer woman）的交替使用。格雷厄姆因为在 1935 年演出独舞《边境》（*Frontier*），同样被称为开拓者和女性开拓者。

25. Doris Humphrey, "New Dance", ［1936］重印刊载于Kriegsman, *Modern Dance in America*, 284。另参见多丽丝·汉弗莱致父母的信，邮戳：1928.9.24，第C271.9 卷，DH。

26. Tobias, "Conversation with Martha Graham", 62。

27. 多丽丝·汉弗莱致父母的信，邮戳：1929.11.24，第C275.12 卷，DH；在另一封写给父母的信中也表达了同样的想法，1928.12.4，第C271.16 卷，同上。

28. Doris Humphrey, "New Dance", ［1936］重印刊载于Humphrey and Cohen, *Doris Humphrey*, 240。

29. 1972 年美国舞蹈节（American Dance Festival）演出的影像资料，DC/NYPL。

30. Grant Hyde Code, "Contemporary American Dance", ［1939/1940?］无日期，［文章或著作草稿?］，格兰特·海德·科德资料集（Grant Hyde Code Collection），DC/NYPL。科德经常开放布鲁克林博物馆用作舞蹈演出，并在那里开展过一项隶属于联邦剧场计划的短期项目——青年编舞家实验室（Young Choreographers Laboratory）。科德最终于 1939 年失业，原因可能是财务削减，他希望通过写一本关于舞蹈的书来获得收益。一些舞蹈类期刊和《戏剧艺术月刊》都登载过他的文章。这份手稿似乎是为一项从未实现的长期计划而起草的。

31. 对这一时期爵士乐的解读，参见Erenberg, *Swingin' the Dream*, 及 Stowe, *Swing Changes*。

32. 该术语同Du Bois, *Souls of Black Folk*, 第 1 章，有着极为广泛的联系。

33. Doris Humphrey, "New Dance"［1936］，载Humphrey and Cohen, *Doris Humphrey*, 241。另参见多丽丝·汉弗莱致利蒂希娅·艾德（Letitia

Ide）的信［1930］，第C280.1卷，DH。

34. Doris Humphrey，"This Modern Dance"，*Dancing Times*，no. 339
（1938.12）:272。另参见Humphrey，"Purpose of my dance"。

35. Graham，"Martha Graham Reflects"（载*New York Times*，1985.3.31）讲
述了此事。

36. Laura Mulvey，"Visual Pleasure and the Narrative Cinema" 提出并论述了
"男性凝视"（male gaze）这一概念。此后对观视现象（spectatorship）
的考察得到了很多学者的关注。更新的研究包括Hansen，*Babel
and Babylon*，及Lizabeth Cohen，"Encountering Mass Culture at the
Grassroots"。其中对舞蹈的探讨以Susan Manning的 "The Female Dancer
and the Male Gaze: Feminist Critique of Early Modern Dance" 为最佳，载
Desmond，*Meaning in Motion*，153—166。

37. *New Dance*，1935.1。

38. King，*Transformations*，84。

39. 有关 "无性化" 概念的使用，参见John Martin，*America Dancing*，79
中的例子。

40. *New York World Telegram*，1936.8.20。

41. 关于 "汉弗莱那种类型"（Humphrey type），参见维维安·法恩（Vivian
Fine）回忆录，1978.12.10，CUOHROC，39。Terry，转引自Sorell，
Hanya Holm，157，159，77。

42. Cahn，*Coming On Strong*，164—177。这一内涵的使用到了20世纪50
年代以后更为普遍；同上，第7章。

43. 对艺术和舞蹈的严肃态度导致本宁顿学院具有了一种 "修道院"
（convent）特征，维达·金斯伯格·戴明（Vida Ginsberg Deming）对
此有过评论；参见其回忆录，1979.4.11，CUOHROC，40。凯瑟琳·斯
莱格尔·帕特隆也曾把游学过程比喻为像是在 "女修道院"（nunnery）
里一般，几乎没有时间参加任何类型的社交活动；参见帕特隆回忆录，
1979.8.15，同上，66。

44. Siegel，*Days on Earth*，72，称汉弗莱与劳伦斯的关系并不明确，她
承认二人之间可能涉及性关系，主要因为她们从业务合作到共同的生
活安排都保持着一种 "全面的搭档关系"（complete partnership）。曾
经在汉弗莱—韦德曼舞团工作过的一名舞者重申了这种可能性，还提
到希尔与谢利也可能有私通行为（据笔者对米丽娅姆·拉斐尔·库珀
［Miriam Raphael Cooper］的采访，纽约市，1994.12.8）。

45. 关于格雷厄姆在课堂上对"自由恋爱"（free love）的详细论述，参见Soares, *Louis Horst*, 37—38 的记述。据克劳迪娅·穆尔·里德（Claudia Moore Read）回忆，从"内地"（the hinderlands）来本宁顿暑期舞校的学员们对埃里克·霍金斯（Erick Hawkins）与玛莎·格雷厄姆的暧昧关系感到厌恶："从道德上说，那在当时是很令人反感的。"（Morally that's disgusting at that time.）参见里德回忆录，1979.9.29，CUOHROC, 125—126。

46. 波林·劳伦斯致多丽丝·汉弗莱的信，1931.6，第C293.2卷，DH。

47. Horst的这一论述载*Denishawn Magazine*，1925，转引自Soares, *Louis Horst*, 46。霍斯特在与格雷厄姆发生暧昧关系之前、之中和之后，曾引诱过多名女性现代舞者，却自始至终保持着婚姻状态，这一点似乎证实了他对音乐和舞蹈的这种描述对他而言是真实的。

48. Graham, 转引自Armitage, *Martha Graham*, 97。

49. 柯尔斯坦毕业于哈佛大学，后来到纽约市和康涅狄格州的哈特福德工作，有关他对现代绘画和建筑的认可，参见Weber在*Patron Saints*中的记述。关于柯尔斯坦和约翰·马丁两位批评家在定义舞蹈现代主义这一问题上发挥的作用，参见Franko在"Abstraction Has Many Faces"中富有洞见的评论。

50. Lincoln Kirstein, "Prejudice Purely", *New Republic* 78（1934.4.11）: 243—244。

51. Humphrey, "Purpose of my dance"。

52. 笔者对康妮·斯泰因·萨拉森的电话采访，1995.9.12；波莉·S. 赫兹（Polly S. Hertz）回忆录，1979.9.18，CUOHROC, 40。

53. Graham, 载Sayler, *Revolt in the Arts*, 249, 及Armitage, *Martha Graham*, 97。

3 原始现代人

1. Doris Humphrey, "Dance, Little Chillun!", *American Dancer* 6, no. 10（1933.7）: 8；另参见多丽丝·汉弗莱致父母的信，邮戳：1933.1.30，第C329.10卷，DH。

2. Carl Van Vechten, "The Lindy Hop"（1930），重印刊载于*Dance Writings of Carl Van Vechten*, 40。

3. Houston Baker Jr., *Modernism and the Harlem Renaissance*对非洲裔美国作

家和批评家做了富于洞见的评价。Gilroy在*Black Atlantic*中将种族和现代主义问题置于民族流散背景下探讨。Gates在"Trope of a New Negro"中考察了"新黑人"（New Negro）形成过程中对"旧黑人"（Old Negro）的否定。有关非洲裔美国人在艺术领域的总体情况，另参见Stuckey，*Slave Culture*与*Going through the Storm*，及Floyd，*The Power of Black Music*。有关现代主义中高雅与低俗的分野，另参见Huyssen，*After the Great Divide*。

4. 舞蹈史领域的大量著作专门探讨了从事舞蹈的非洲裔美国人这一话题，但均未涉及笔者期望阐述的历史特殊性问题。斯特恩斯（Stearns）夫妇备受推崇的著作*Jazz Dance*通过对当时多名舞者的访谈，以寓教于乐的方式介绍了这一主题。Emery的*Black Dance*是一部概论，全面追溯了美国黑人舞蹈很长一段时期以来的发展情况，但只提供了粗略的分析。以下两本著作提供了出色的图文叙述：Long，*Black Tradition in American Dance*，及Thorpe，*Black Dance*。Hazzard-Gordon的*Jookin'*则聚焦于孕育了黑人舞蹈的各种社会学空间。约翰·O. 珀普纳三世（John O. Perpener Ⅲ）对这一时期的情况做了最全面的概述，并提供了本书未深入讨论的部分舞者的传记资料：伦道夫·索耶（Randolph Sawyer）、奥利·伯戈因（Ollie Burgoyne）和查尔斯·威廉斯（Charles Williams）。参见Perpener，*African-American Concert Dance*。另参见Creque-Harris，"Representation of African Dance"，及Begho，"Black Dance Continuum"。

　　从最近出版的两本著作中可以看出，舞蹈在非洲裔美国研究领域受到了越来越多的关注。Dixon Gottschild，*Digging the Africanist Presence in American Performance*强调了相关理论在舞蹈中的应用。Malone，*Steppin'on the Blues*以娴熟的手法考察了非洲裔美国人社区的踢踏舞（step dancing）传统。杰拉尔德·迈尔斯（Gerald Myers）主编的两本论文集*The Black Tradition in American Modern Dance*和*African American Genius in Modern Dance*，就舞蹈研究学者目前所关注的问题做了全面的概述。Manning的"Cultural Theft—or Love?"和"Black Voices, White Bodies"等多篇文章探讨了白人舞者与非洲裔舞者的关系。

5. Richard Bone的"Richard Wright and the Chicago Renaissance"首次提出了芝加哥文艺复兴的概念，Floyd在*Power of Black Music*中阐述了这一概念（118—135）。显然人们对舞蹈的兴趣出现在20世纪30年代初的

哈莱姆和芝加哥，而其他艺术形式的复兴则出现在 20 世纪 20 年代中期的哈莱姆。芝加哥运动（Chicago movement）大概是在 20 世纪 30 年代初兴起（而不是 Bone 所说的 1935 年），而表演艺术似乎比文学更为活跃。Douglas，*Terrible Honesty* 探讨了纽约和芝加哥的黑人社区与白人社区的本质区别，这可能是导致芝加哥的黑人作家与白人作家之间缺乏流动性的原因。

6. W. E. B. Du Bois，"Kwigwa Players Little Negro Theatre"，*Crisis* 32，no. 3（1926.7）：134—136。

7. Alain Locke，"The Legacy of the Ancestral Arts"，载 *The New Negro*，254—267。

8. 汉弗莱更偏爱《波吉》。参见多丽丝·汉弗莱致父母的信，1927.4.11，第 C265.10 卷，DH。

9. 这份问卷最早出现在 *Crisis* 31, no. 4（1926.2）：165。白人作家和非洲裔作家的回答在后续几个月内陆续刊登。

10. 同上。

11. George Schuyler，"The Negro-Art Hokum"，*Nation* 122，no. 3180（1926.6.16）：662-663；Langston Hughes，"The Negro Artist and the Racial Mountain"，*Nation* 122，no. 3181（1926.6.23）：692—694。

12. Erenberg，*Swingin' the Dream*；Stowe，*Swing Changes*。

13. 埃德娜·盖伊致露丝·圣丹尼斯的信，1924.5.27，第 323 卷，及 1924.6.7，第 324 卷，RSD。

14. 20 世纪 20 年代末到 30 年代初，凯瑟琳·邓翰在芝加哥租用大楼房间用于舞蹈训练的过程充满了挫折；见 Barzel，"Lost 10 Years"，94。关于交通问题和高昂的费用，参见阿尔文·艾利（Alvin Ailey）和朱迪丝·贾米森（Judith Jamison）的自传：Ailey with Bailey，*Revelations*，与 Jamison with Kaplan，*Dancing Spirit*。

15. 笔者对米丽娅姆·拉斐尔·库珀的采访，纽约市，1994.12.8。

16. 相关情况参见埃德娜·盖伊致露丝·圣丹尼斯的信，1924.5.27，1924.6.7，1924.11.7，1925.1.8，1931.10.27，RSD。圣丹尼斯和盖伊有一种共同的宗教精神，将基督教的坚实基础融入了东方宗教仪式的神秘主义当中。圣丹尼斯在其自传 *Ruth St. Denis* 中写道："我称她为我的黑人女先知，她叫我为她的白人女先知。"（I called her my little black prophetess as she called me her white prophetess.）（348）盖伊写给圣丹尼斯的信充满了宗教性的沉思和诗语。

17. 费思·雷耶·杰克逊回忆录，1979.4.21，CUOHROC，45。

18. 埃德娜·盖伊致露丝·圣丹尼斯的信，1924.5.27，第 323 卷，RSD。

19. *Dance Events*（1932.12.3），一份存在时间很短的周刊；新黑人剧场
（New Negro Art Theatre）剪辑资料，DC/NYPL。公共事业振兴署的
作家计划还搜集了有关舞蹈学校的信息，归集到"纽约黑人舞蹈"
（Negroes in New York: Dance）这一门类下。关于纽约和芝加哥非洲裔
美国人的舞蹈教育的总体情况，参见Sherrod，"Dance Griots"。

20. 见*New York Amsterdam News*，1933.10.4 刊登的广告，及前引文献，
1933.2.8 刊登的年轻女孩进行足尖练习的图片。

21. 关于观众内部的分化，参见*Crisis* 37，no. 10（1930.10）：339—
340，357—358。关于兰德与诺玛，参见*New York Amsterdam News*，
1933.11.1。

22. 卡门奇塔·罗梅罗（Carmencita Romero）在同一时期谈到了将芝加哥
的白人学校整合起来的建议；参见Anne Haas，"More Than Samba"，
Manhattan Plaza News，1995.11：1，8，11，罗梅罗文件（Romero
File），安·巴泽尔资料集（Ann Barzel Collection），纽伯里图书馆
（Newberry Library），伊利诺伊州芝加哥。

23. Dorathi Bock Pierce，"A Talk with Katherine Dunham"，*Educational
Dance*（1941.8—9），重印刊载于Clark and Wilkerson，*Kaiso!*，75-77。

24. Mark Turbyfill，"Whispering in the Windy City: Memoirs of a Poet-
Dancer"，164，马克·特比菲尔资料集（Mark Turbyfill Collection），纽
伯里图书馆，伊利诺伊州芝加哥。

25. Frederick L. Orme，"The Negro in the Dance: As Katherine Dunham Sees
Him"，*American Dancer* 11，no. 5（1938.3）：10，46；Pierce，"A Talk
with Katherine Dunham"。

26. 见凯瑟琳·邓翰致马克·特比菲尔的书信信头，1933.8.24，第 8 卷第
1 匣，马克·特比菲尔资料集，南伊利诺伊大学莫里斯图书馆特藏室
（Special Collections, Morris Library, Southern Illinois University），伊利诺
伊州卡本代尔（Carbondale）。

27. Naison，*Communists in Harlem*，36。米丽娅姆·拉斐尔·库珀也记
得，由于缺少非洲裔现代舞者，"不同肤色和年龄"（different colors and
different ages）的人有时会共同表演一部作品。作为一名黑发的犹太
女性，她在另一场共产党的社交聚会上，跟一名扮演"白人"（White）
的"典型的金发男孩"（very blond boy）配戏，扮演了一名"黑人"

(Black)。据笔者对库珀的采访，纽约市，1994.12.8。

28. Sherrod，"Dance Griots"，260。

29. 埃德娜·盖伊致露丝·圣丹尼斯的信，[1930？]无日期，第747卷，RSD。据笔者对艺术家玛丽·佩里·斯通（Mary Perry Stone）的电话采访，2001.7.30，她曾提醒盖伊，圣丹尼斯对她并不好。

30. 见埃德娜·盖伊致露丝·圣丹尼斯的信，1933.6.5，第431卷，RSD："你可以让我服侍你。"（[Y]ou may count on me to maid you.）甚至在后来的生活中，盖伊好像还在为圣丹尼斯提供这些服务。在后来的一封未注明日期的信（[1939？]，第533卷，同上）中，盖伊跟圣丹尼斯说，她有个大学毕业的朋友，会说好几门语言，卫生打扫得很干净，想找份每小时挣50美分的工作。盖伊将她手里的圣丹尼斯公寓的钥匙附在了这封信里，大概是想说今后就由她的这位朋友代替她为圣丹尼斯打扫卫生了。

31.《女巫》只出现在少数照片、评论和节目单里。参见DC/NYPL的照片；小剧场（Little Theater）演出节目单，1934.6.18，阿萨达塔·达福拉文件资料（Asadata Dafora Papers），朔姆堡黑人文化研究中心手稿、档案及善本部（Manuscripts, Archives and Rare Books Division, Schomburg Center for Research in Black Culture），阿斯特、伦诺克斯和蒂尔登基金会纽约公共图书馆，纽约州。评论包括*New York Times*，1934.5.9；*New Yorker*，1934.5.19：14—15；Joseph Arnold，"Dance Events Reviewed"，*American Dancer* 7，no. 10（1934.7）：12；及下文所述其他资料。

32. *Daily Mirror*，1934.5.19。

33. *Esquire*，1934.8。

34. 纪念场刊，[1935？]无日期，达福拉文件资料。

35. *New York Times*，1934.5.9；*New York Post*，1934.5.19；*New Yorker*，1934.5.19；纪念场刊，[1935？]无日期，达福拉文件资料。

36. *New York Amsterdam News*，1934.7.7。笔者未发现当时拍摄了这部影片的证据。

37. 纪念场刊，[1935？]无日期，达福拉文件资料。

38. Torgovnick，*Gone Primitive*，244—245。

39. Locke，转引自Lewis，*When Harlem Was in Vogue*，303，154。佐拉·尼尔·赫斯顿在1927—1932年间获得了梅森的支持，梅森对她在此期间收集的民间传说在法律上拥有完全的所有权；见Dearborn，*Pocahontas's Daughters*，64—65。迪尔伯恩（Dearborn）还表示，梅森

和洛克呼吁人们关注民间文化和非洲传统，但梅森所支持的非洲裔艺术家对此却不是很感兴趣（65）。刘易斯（Lewis）的书中也提到洛克对这一关注点的态度也比较矛盾。

40. *New York Amsterdam News*，1934.6.23。

41. 同上，1934.5.19。

42. 同上，1934.6.23；Sherrod，"Dance Griots"，293。

43. 威廉·格兰特·斯蒂尔致凯瑟琳·邓翰的信，［1936？］无日期，第 7 卷第 1 匣，凯瑟琳·邓翰资料集（Katherine Dunham Collection），南伊利诺伊大学莫里斯图书馆特藏室，伊利诺伊州卡本代尔。

44. *Dance Observer* 3，no. 6（1936.6—7）:64。

45. 新闻稿，埃德娜·盖伊节目单（Edna Guy Programs），DC/NYPL。

46. 关于邓翰生平的记述包括Dunham，*Touch of Innocence*；Beckford，*Katherine Dunham*；Aschenbrenner，*Katherine Dunham*；以及详尽记录邓翰影响的文章:Joyce Aschenbrenner，"Katherine Dunham: Anthropologist, Artist, Humanist"，载Harrison and Harrison，*African-American Pioneers*，137—153。

47. Katherine Dunham，"Thesis Turned Broadway"，*California Arts and Architecture*，1941.8:19，重印刊载于Clark and Wilkerson，*Kaiso!*，55—57。

48. Mead，*Male and Female*全面阐述了有关性别角色的问题。

49. 关于人类学在 20 世纪 20 年代至 30 年代的历史，参见Marcus and Fischer，*Anthropology as Cultural Critique*；Clifford，*Predicament of Culture*；Stocking，*Race, Culture, and Evolution*；Gleason，"Americans All"。种族主义一直都存在于人类学学科之中，尽管它已经从科学种族主义（scientific racism）变成了文化相对论的濡化模式（enculturation model）；有关这一现象的辩论始于 20 世纪 60 年代末。参见William S. Willis Jr.，"Skeletons in the Anthropological Closet"，载Hymes，*Reinventing Anthropology*，121—152；Remy，"Anthropology: For Whom and What?"；Hsu，"Prejudice and Its Intellectual Effect"；Harrison and Harrison，*African-American Pioneers*。

50. Melville Herskovits，"The Negro's Americanism"，载Locke，*The New Negro*，353—360。Ruth Benedict，*Patterns of Culture*同样用了非洲裔美国人的例子来佐证涵化（acculturation）的成功:"哈莱姆区的大部分特征甚至跟目前白人群体中的形态更接近"（[M]ost Harlem traits keep still

closer to the forms that are current in white groups）（13）。

51. Stuckey，*Going through the Storm*，199。

52. Herskovits，*Myth of the Negro Past*，76。

53. 凯瑟琳·邓翰致梅尔维尔·赫斯科维茨的信，1932.3.9，第 12 卷第 7 匣，梅尔维尔·赫斯科维茨文件资料（Papers of Melville Herskovits），西北大学档案馆（Northwestern University Archives），伊利诺伊州埃文斯顿（Evanston）。另参见Kate Ramsey，"Melville Herskovits, Katherine Dunham, and the Politics of African Diasporic Dance Anthropology"，载 Doolittle and Flynn，*Dancing Bodies*，196—216。

54. 1946 年，邓翰终于在*Katherine Dunham's Journey to Accompong*中公布了她的研究发现。这是一部异于传统的人类学专著。从本质上讲，本书是一本描写其旅行见闻的游记，其中既没有学术分析，也没有阐述与人类学或西印度群岛有关的广泛影响。本书和她的另一本题为*Island Possessed*的著作因其描述性的写作风格，最近又引起了部分人类学者的重新关注。人类学学科一直面临着有关客观性及研究者文化短视的局限性等问题，邓翰的主观研究方法因此获得了好评。参见Joyce Aschenbrenner，"Anthropology as a Lifeway: Katherine Dunham"，1978 年讲座，重印刊载于Clark and Wilkerson，*Kaiso!*，186—191；Harrison and Harrison，*African-American Pioneers*，19—20。感谢伊冯娜·丹尼尔（Yvonne Daniel）最初引导我关注了这一问题。

　　邓翰的旅行所具有的重要意义往往被人们所忽视，她使用柯达 16 毫米电影摄影机首次拍摄了大量场景、仪式和舞蹈；参见Roy Thomas，"Focal Rites: New Dance Dominions"（1978），重印刊载于Clark and Wilkerson，*Kaiso!*，112—116。

55. 梅尔维尔·赫斯科维茨致凯瑟琳·邓翰的信，1937.5.8，第 12 卷第 7 匣，赫斯科维茨文件资料。近来对人类学领域中非白人的地位问题的研究表明，邓翰当时离开学术界可能还有其他原因。据Hsu，"Prejudice and Its Intellectual Effect"，非白人所做的工作通常是资料收集，而不是理论研究，这种分工至少在一定程度上跟当时的观念有关，即研究者不可能对"自己"（your own）人保持客观。

56.《招魂舞》节目说明，1950.5.8 节目单，凯瑟琳·邓翰卷（Katherine Dunham file），纽约市博物馆档案室（Archives of the Museum of the City of New York）；Clark，"Katherine Dunham's *Tropical Revue*"。对《招魂舞》更具分析性的评论，见VèVè Clark，"Performing the Memory of

Difference in Afro-Caribbean Dance: Katherine Dunham's Choreography, 1938—1987", 载Fabre and O'Meally, *History and Memory*, 188—204。

57. Clark, "Performing the Memory of Difference", 197。

58. 凯瑟琳·邓翰致梅尔维尔·赫斯科维茨的信, 1935.6.23, 1935.12.28; 梅尔维尔·赫斯科维茨致凯瑟琳·邓翰的信, 1936.1.6, 第 12 卷第 7 匣, 赫斯科维茨文件资料。在最后的这封信里, 赫斯科维茨写道:"我一点都不意外, 当地人对于你是如何学会了他们的各种舞蹈感到不可思议, 这让他们相信你可能天生就具备某种神力 (*loa*) 才能做到这一切。"(I am not surprised that the natives are amazed at the way you pick up the dances, and that it induces them to believe that you probably have an inherited *loa* that makes this possible.)赫斯科维茨对田野调查的看法与邓翰不同, 但并没有在这些信里表现出嘲笑的口吻。不过他在*Life in a Haitian Valley*中阐述了自己的方法论, 明确指出"入乡随俗"(go native)是不明智的。"这样做在某些族群里, 比如在南太平洋岛屿或许是可行的, 但需要强调的是, 这在西非黑人及其居住在新大陆的后代当中既无可能, 也毫无益处。"(This may be feasible among some folk—in the South Seas, perhaps—but let it be stated emphatically that this is neither possible nor of benefit among West African Negroes and their New World Negro descendants.)(322)他认为, 要顺利开展人种志的研究, 必须尊重社会阶层既定界限的"尊严"(dignity), 切勿敞露心扉让自己成为笑柄, 这一点最为重要。Hsu, "Prejudice and Its Intellectual Effect", 及Harrison and Harrison, *African-American Pioneers*, 阐述了这一观点如何对人类学领域中的种族主义观念产生了影响。

59. Marcus and Fischer, *Anthropology as Cultural Critique*, 130。

60. 黑兹尔·卡比(Hazel Carby)认为赫斯顿将美国南方农民浪漫化了, 并找出了赫斯顿将关于黑人特征的本质主义观点进行概念化的言论和言说方式; 见 "The Politics of Fiction, Anthropology, and the Folk: Zora Neale Hurston", 载Awkward, *New Essays on Their Eyes Were Watching God*, 71—93, 第 87 页内容尤其重要。对赫斯顿的女权主义者身份的讨论, 见Gwendolyn Mikell, "Feminism and Black Culture in the Ethnography of Zora Neale Hurston", 载Harrison and Harrison, *African-American Pioneers*, 51—69。

61. Frederick L. Orme, "The Negro in the Dance: As Katherine Dunham Sees Him", *American Dancer* 11, no. 5(1938.3);46; Katherine Dunham,

"The Future of the Negro in the Dance"（1938），重印刊载于*Dance Herald: Black Dance Newsletter* 3，no. 4（1978 年冬）:3。

62. Rose，*Jazz Cleopatra*，167—170。

63. *New York Times*，1943.9.20；未确认刊物，1941.2.4，邓翰剪辑资料（Dunham Clippings），1938—1945，巴泽尔资料集。

64. 见*Ebony* 6，no. 3（1951.1）:56；*Christian Science Monitor*，1947.1.20；Lloyd，*Borzoi Book of Modern Dance*，266；John Martin，*John Martin's Book of the Dance*，180—181；*Dance Observer* 13，no. 6（1946.6—7）:76—77。

65. Martin，转引自Bogle，*Brown Sugar*，98—101。在米高梅公司的电影版中，乔治娅这一角色由莉娜·霍恩饰演。Bogle认为，可能对于电影版而言，邓翰"太过不知羞耻"（too brazen）。

66. *Boston Herald*，1944.1.20，1.23。这名城市检察官的举动引起了波士顿批评家对他的抗议。他们尤其感到惋惜的是，波士顿特殊的清教主义氛围将持续被戏剧界所关注，并背上"污名"（black name）。Clark，"Katherine Dunham's *Tropical Revue*"；马丁·索贝尔曼（Martin Sobelman）致凯瑟琳·邓翰的信，1941.4.5，第 2 卷第 2 匣，邓翰资料集。

67. Robinson，*Last Impresario*；*Boston Herald*，1944.1.23。

68. 私人信件复印件，日期:1945.2.27［姓名不清晰］，珀尔·普赖默斯手稿（Pearl Primus Manuscripts），DC/NYPL；*Dance Observer* 10，no. 8（1943.10）:88；Lloyd，*Borzoi Book of Modern Dance*，266；*New York Times*，1979.3.18。

69. 笔者对莉莲·兹沃德林（Lillian Zwerdling）的采访，1993.7.23。

70. *Dance Observer* 10，no. 8（1943.10）:90；*Dance Magazine* 18，no. 11（1944.11）:14。

71. *Afro-American* (Baltimore)，1944.7.22；John Martin，*John Martin's Book of the Dance*，183。

72. *Dance Observer* 11，no. 9（1944.11）: 110—111，及no. 10（1944.12）:122—124。另外两位白人批评家也做了富于启发性的评论，他们提到在北卡罗来纳举行的一场表演会上观众的不同反应，分别有一支白人舞团和黑人舞团参加了此次演出，见*Dance Observer* 11，no. 7（1944.8—9）:80—81。

73. Franziska Boas，"The Negro and the Dance as an Art"，*Phylon* 10，no. 1

（1949）:38—42。关于舞蹈表演对于白人或黑人观众的区别，Hazzard-Gordon，"Afro-American Core Culture"提供了更具当代性和更加理论化的视角。

74. 观众的构成仍然是个很难弄清楚的问题。笔者对于大部分（如果不是全部）观众都是白人的判断基于我看到的批评家们做出的假设；相信他们的评论不仅涉及白人读者，也涉及白人观众。批评家们可能已经注意到了当时观众中是否存在着大量非洲裔美国人这一问题。见注释72 中提及的资料。此外，黑人公众对非洲裔美国人舞蹈表演会的支持也引起了学界的关注，特别是在 20 世纪 60 年代和 70 年代；见*Dance Magazine* 53，no. 10（1979.10）:81。

75. *Chicago Defender*，1937.5.22。

76. *Crisis* 47，no. 3（1940.3）。

77. *New York Amsterdam News*，1943.9.25。

78. *Yank* 2，no. 42（1944.4.7）:14。

79. *New York Amsterdam News*，1944.2.12。

80. 同上，1944.4.29。

81. 同上，1944.2.12。

4 男人必须跳舞

1. Shawn，*American Ballet*，20—22。另参见Ted Shawn，"Ballroom Dancing of Present Day Described as Form of Imbecility"，*Boston Herald*，1936.4.30。

2. 一段时期以来形成的时效性证据（prescriptive evidence）表明，社会上对男性艺术爱好者的同性恋身份存在着各种联想，参见Terman and Miles，*Sex and Personality*，及Minton，"Femininity in Men"中引用的资料。这一时期还有一部将同性恋和舞蹈结合在一起的小说:Levenson，*Butterfly Man*。关于同性恋心理和男同性恋者的历史，Chauncey，*Gay New York*是一部不可或缺的著作。另可参阅Weinberg，*Speaking for Vice*；Berube，*Coming Out*；D'Emilio，*Sexual Politics, Sexual Communities*；及Sedgwick，*Epistemology of the Closet*。新近出版的一本文集探讨了舞蹈中的性别特征问题，参见Desmond，*Dancing Desires*。

3. Chauncey，*Gay New York*，第 11 章。关于这一时期男性气质的历史状况，参见Mosse，*Image of Man*；Bederman，*Manliness and Civilization*；Kimmel，*Manhood in America*；及Kimmel and Messner，*Men's Lives*。关于民族主义和性别特征，参见Mosse，*Nationalism and Sexuality*，及Parker, Russo, Sommer, and Yaeger，*Nationalisms and Sexualities*。

4. Poindexter，"Ted Shawn"，80，84。另参见唯一已出版的肖恩传记：Terry，*Ted Shawn*。

5. Ted Shawn，"The Female of the Species"，第 625 卷，丹尼斯肖恩资料集（Denishawn Collection），DC/NYPL。

6. Terry，*Ted Shawn*，15。

7. Carman，*Making of Personality*，207—211；布利斯·卡曼致泰德·肖恩的信，1912.11.13，转引自Poindexter，"Ted Shawn"，143。

8. Shelton，*Divine Dancer*，119—120；Shawn with Poole，*One Thousand and One Night Stands*，25。

9. Shelton，*Divine Dancer*，123。

10. 同上，218—221。贝克曼后来娶了一位富有的投资银行家的女儿（同上，227）。

11. *Berner Tagblatt*，1931.5.4，泰德·肖恩剪贴簿（Ted Shawn Scrapbook）中一篇文章的译文，TS。

12. 肖恩在*New York Dramatic Mirror*，1916.5.13 的一篇文章里首次公开提出了这一使命。

13. "Shawn's Art Form for Athletes"，无刊物名，[1930 年代中期?] 无日期，第 628 卷，TS；Poindexter，"Ted Shawn"，238—241。

14. Poindexter，"Ted Shawn"，284；根据肖恩精心保存的巡演路线清单确认了这组数字，这些清单一直保存在TS中。

15. 演出目录，"Shawn School of Dance for Men"，泰德·肖恩节目单（Ted Shawn Programs），DC/ NYPL。

16. Chauncey，*Gay New York*，284—285。

17. Terry，*Ted Shawn*，107。

18. Carpenter，*Love's Coming of Age*，120—140。

19. Sherman and Mumaw，*Barton Mumaw, Dancer*，72—73。

20. 同上，124。

21. 泰德·肖恩致露丝·圣丹尼斯的信，转引自Shelton，*Divine Dancer*，267。

22. Ted Shawn, "The Dancers' Bible: An Appreciation of Havelock Ellis' *The Dance of Life*", *Denishawn Magazine* 1, no. 1 [1924]: 无页码。肖恩还在*American Ballet*和*Dance We Must*这两本书里对埃利斯推崇有加。埃利斯也给了肖恩一定的关照，为他的*American Ballet*一书写了序。

23. 卢西恩·普莱斯致泰德·肖恩的信，1962.7.10，第380卷，TS。

24. 卢西恩·普莱斯致泰德·肖恩的信，1935.12.14，第52卷，同上。

25. 卢西恩·普莱斯致泰德·肖恩的信，1934.2.8，第39卷，同上。巴顿·穆莫说，普莱斯和肖恩"总是激动地谈论有关男性的话题"（always talked in a heightened way about male sex）；参见巴顿·穆莫致简·舍曼（Jane Sherman）的信，1979.5.30，巴顿·穆莫资料集（Barton Mumaw Collection），"雅各之枕"舞蹈节档案馆（Jacob's Pillow Dance Festival Archives），马萨诸塞州贝基特（Becket）。

26. 卢西恩·普莱斯致泰德·肖恩的信，1935.2.21，第47卷，TS。对这一观点的其他表述，参见卢西恩·普莱斯致泰德·肖恩的信，1935.1.6，第9匣（Paige Box），约瑟夫·马克斯资料集（Joseph Marks Collection），哈佛大学霍顿图书馆哈佛剧院资料室（Harvard Theatre Collection, Houghton Library, Harvard University），马萨诸塞州剑桥（后文均作HTC）。

27. 卢西恩·普莱斯致泰德·肖恩的信，1963.9.1，同上。肖恩于当月与"雅各之枕"的摄影师约翰·林德奎斯特（John Lindquist）通信谈到了这份杂志，并讨论了如何通过美国邮政系统获得这类资料。泰德·肖恩致约翰·林德奎斯特的信，1963.9:15，26，第3卷第3匣（Correspondence Box），约翰·林德奎斯特资料集（John Lindquist Collection），HTC。

28. 卢西恩·普莱斯致泰德·肖恩的信，1960.9.28，第9匣（Paige Box），马克斯资料集。

29. 同上；卢西恩·普莱斯致泰德·肖恩的信，1961.8.14，第380卷，TS；约翰·舒伯特致卢西恩·普莱斯的信，1938.10.22，第9匣（Paige Box），马克斯资料集。

30. Jonathan Weinberg, "Substitute and Consolation: The Ballet Photographs of George Platt Lynes", 载Garafola with Foner, *Dance for a City*, 129—152。有关莱恩斯与林德奎斯特如何融入更广泛的男性裸体摄影的艺术传统，见Ellenzweig, *Homoerotic Photograph*。

31. 哈佛剧院资料室保存有约翰·林德奎斯特资料集，其中包括部分信

件和大量摄影材料。有关林德奎斯特的资料和生平的总体情况，见 Lucker, "John Lindquist Collection"。关于照片的流传情况，参见身份不明男子［Jon?］致约翰·林德奎斯特的信，1961.2.11，第5卷第1匣（Correspondence Box），林德奎斯特资料集。肖恩与林德奎斯特达成了默契，肖恩可以优先看到林德奎斯特拍摄的所有照片。在担心某些照片会"误入他人之手"（falling into the wrong hands）的同时，他却为了个人用途和娱乐目的进行了大量的收藏。泰德·肖恩致约翰·林德奎斯特的信，1965.7.17，第3卷第3匣（Correspondence Box），同上。

32. Kirstein, *Mosaic*, 214。另参见John Martin的文章*New York Times*，1934.2.11，表达了作者的反感。

33. Terry, *Ted Shawn*, 14。肖恩完全根除了舞蹈中女性气质的影响，这或许是出于他对女性越来越强烈的怨恨，而这种怨恨则可能来自母亲的早逝和圣丹尼斯的招蜂引蝶所造成的伤害，他认为这就是促使他转而向男人寻求爱与关怀的原因。尽管肖恩曾向特里坦陈，他"'估计'自己的同性恋取向一直'藏得很深'"（"guessed" his homosexuality was always there"deep down"），他一直认为，假如圣丹尼斯忠诚于他的话，他应该也会满足于跟她一起的婚姻生活（130）。

34. Ruth Murray, "The Dance in Physical Education", *Journal of Health and Physical Education*, 1937.1，无页码，重印刊载于*JOHPER: Selected Articles on Dance* 1（1930—1957），DC/NYPL。

35. Walter Camryn, "Male Dancers"，无日期，第1匣，斯通—卡姆琳资料集（Stone-Camryn Collection），纽伯里图书馆，伊利诺伊州芝加哥。

36. Ted Shawn, "Men Must Dance", *Dance* (East Stroudsburg, Pa.) 1, no. 2（1936.11）:10。

37. Shawn, *Dance We Must*, 119。

38. Ted Shawn, "Dancing Originally Occupation Limited to Men Alone", *Boston Herald*, 1936.5.17。

39. Chauncey, *Gay New York*, 52—55, 344。

40. *Dancing Times*, 1934.10:12；*Des Moines Register*, 1934.4.2。

41. Sam Bennett, "Horton Dance Group Startles Pasadenans in Modern Show"，［1937.1?］，第10匣第4卷，莱斯特·霍顿资料集（Lester Horton Collection），国会图书馆（Library of Congress），华盛顿特区；Weidman，转引自John Selby, "The Dance Takes Hold of Life", *San Francisco Chronicle*, 1938.1.16，韦德曼剪辑资料，DC/NYPL。

42. Ted Shawn，"Dancing for Men"，*Physical Culture*，1917.7：16。

43. Shawn，"Dancing Originally"。

44. Shawn，"Men Must Dance"。

45. Shawn，"Dancing Originally"。

46. Shawn，转引自"Found Dancing Wasn't for Sissies"，无刊物名
［*Springfield Republican*或*Berkshire Eagle*？］，［1934？］无日期，泰
德·肖恩剪辑资料，DC/NYPL。

47. Shawn，转引自*Columbia Missouri Christian College Microphone*，
1934.3.20。

48. Shawn，"Dancing Originally"。

49. Margaret Lloyd，"The Dance as a Manly Art"，*Christian Science Monitor*，
［1938？］无日期，肖恩男子舞蹈团剪辑资料，DC/NYPL。

50. *News and Leader*，1932.2.14。

51. 此处分析基于该作品一段影像资料，日期：1934—1940，DC/NYPL。

52. Shawn，"Dancing Is Unique among the Arts in That Human Body Is the
Medium"，*Boston Herald*，1936.5.5。

53. Shawn，*American Ballet*，65。

54. 同上，81。

55. 在舞台下，肖恩也十分迷恋自己的身体。他的体重因为每次在大强度
的节食和训练后突然放松下来而大幅反弹。肖恩一直给他精心挑选的
观众邮寄自己的裸体照片，从未间断（现收录于林德奎斯特资料集）。
其中包括一张他随信附寄给巴顿·穆莫的照片，拍摄于他74岁生日
前夕，他还在信中拿自己的"自恋"（Narcissus complex）开玩笑。见
Sherman and Mumaw，*Barton Mumaw, Dancer*，223。

56. *Chicago Daily News*，1934.4.9。

57. *New York Times*，1934.2.11。

58. Price，转引自Sherman and Mumaw，*Barton Mumaw, Dancer*，129。

59. 同上，124—129。

60. 多丽丝·汉弗莱致父母的信，邮戳：1928.12.19，第C271.18卷；多丽
丝·汉弗莱致查尔斯·伍德福德的信，1939年春，第C425.2卷，DH。

61. Drier，*Shawn the Dancer*，无页码。

62. 哈里·格里布尔（Harry Gribble）致约翰·林德奎斯特的信，
1940.1.18，第1卷第1匣（Correspondence Box），林德奎斯特资料集。
原文KNOCKOUT（重磅炸弹）词全大写表示强调。

63. 卢西恩·普莱斯致泰德·肖恩的信，1935.12.28，第 52 卷，TS。

64. Melosh, *Engendering Culture*, 205—208。

65. 对苏俄图像学（iconography）中的女性的详细考察，见Bonnell，
"Peasant Woman in Stalinist Political Art"。肖恩对近乎裸体的男性身体
的展示，契合了 20 世纪初常见于美国和欧洲的"重新发现人类身体"
（rediscovery of the human body）潮流。George Mosse Mosse, *Image of
Man*, 95, 及*Nationalism and Sexuality*, 第 3 章，认为对展示更加真实
的力量的探索开始同现代主义的矫揉造作形成对立，然后很快就被划
归为基于德国和意大利优生思想（eugenic ideas）的民族主义和法西斯
主义的舞蹈动作。效仿古希腊人体形象的男性裸体成为最常见的意象，
并被有同性恋倾向的德国艺术史家J. J. 温克尔曼（J. J. Winckelman）在
18 世纪末重新恢复，又在 20 世纪再次流行起来。Mosses在*Nationalism
and Sexuality*中（11—14）探讨了温克尔曼的影响。对这一时期舞蹈中
"自然的"（natural）身体所做的分析，参见Daly, *Done into Dance*。同
样，"自然"（nature）也需要雕饰。拿肖恩来说，为保障他近乎裸体的
演出取得好的效果，他每周都要进行一次全身毛发的剃除，以达到一
种"无性的非个性化状态"（sexless impersonality）；参见Sherman and
Mumaw, *Barton Mumaw, Dancer*, 105。

66. "Mussolini Writes a Signed Article Expressly for Our Readers", *Physical
Culture* 65, no. 6（1931.6）:18—20, 80—81；Benito Mussolini,
"Building a Nation's Health", *Physical Culture* 68, no. 1（1932.7）:14—
15, 64, 68。肖恩登上了《体育》杂志 1917 年 7 月刊的封面，1924
年 11 月刊又对他做了专门报道。肖恩与麦克法登也有私交；1936 年，
肖恩及其舞团成员曾在麦克法登位于佛罗里达的家中和水疗中心小
住（肖恩新闻信札［Shawn Newsletter］，1937.1，巴顿·穆莫资料集，
HTC）。麦克法登对舞蹈的兴趣来自他的第一任妻子玛丽（Mary），她
曾研究过"自然舞蹈"（nature dancing）；参见Ernst, *Weakness Is a
Crime*, 83。另参见Fabian, "Making a Commodity of Truth"。

67. Burt, *Male Dancer*, 110。

68. Sherman and Mumaw, *Barton Mumaw, Dancer*, 144, 及巴顿·穆莫致
简·舍曼的信，1979.5.30，穆莫资料集，"雅各之枕"舞蹈节档案馆。

69. 同年，利蒙与劳伦斯结婚，这大大出乎人们的预料。这段婚姻一直持
续到利蒙去世，但无法确定他们究竟是艺术创作上的搭档关系，还是
恋人关系。

现代身体——舞蹈与美国的现代主义

70. Gene Martel，"Men Must Dance"，*New Theatre*，1935.6：17—18。另参
见Ezra Friedman and Irving Lansky，"Men in the Modern Dance"，*New
Theatre*，1934.6：21，及Walter Ware，"In Defense of the Male Dancer"，
American Dancer 11，no. 7（1938.5）：15，48。

71. *New York Times*，1936.3.16。

72. Burt，*Male Dancer*，109。对于非洲裔美国男同性恋舞者的经历，应
当给予更多关注，但很难找到相关材料。对这一问题最早的阐述，见
Thomas DeFrantz，"Simmering Passivity: The Black Male Body in Concert
Dance"，载Morris，*Moving Words*，107—120。

73. 利蒙最终也认为格雷厄姆的舞蹈技术是完全女性化的；参见Garafola，
José Limón，53。

74. 节目单，1929.6，第 12 匣第 1 卷，霍顿资料集。另参见Lester Horton，
"American Indian Dancing"，*American Dancer* 2，no. 11（1929.6）：9，
24，32。有关肖恩的看法，参见Sherman，"American Indian Imagery"。

75. Ted Shawn，"Shawn Trains Dancers in Berkshire Refuge"，*Berkshire
Evening Eagle*，1936.6.27。

76. "Ted Shawn: His Career as a Dancer"，无作者，［1930 年代中期?］无日
期，第 628 卷，TS。

77. "Ted Shawn To-Day: Success of His Male Ballet"，*Dancing Times*，
1934.10：10—11。

78. *Cornell Daily Sun*，1934.11.2。

79. Shawn，"Shawn Trains Dancers"。

80. *Dallas Times Herald*，1937.2.24。

81. Walter Terry，"Leader of the Dance"，*New York Herald Tribune*，
1940.2.18。

82. Russell Rhodes，"Shawn and His Men Dancers at Last Reach Broadway"，
Dancing Times，1938.4：31—32。

83. *Theatre Journal* 1，no. 2（1936.4），第 10 匣第 3 卷，霍顿资料集。

84. DC/NYPL影像资料。对《活力》的详尽叙述，见Sherman and Mumaw，
Barton Mumaw, Dancer，270—277。

85. 转引自纽约美琪大剧院演出节目单，1938.2.27，泰德·肖恩节目单，
DC/NYPL。

86. 同上；Ted Shawn，"Asceticism of Dark Ages Almost Buried in America,
Shawn Says"，*Boston Herald*，1936.6.4。

87. 肖恩选择了特里为自己正名：见泰德·肖恩致沃尔特·特里的信，1938.1.30 和 1938.12.30，第 517 卷，TS。另参见他写给沃尔特·特里的信，1939.4.7，第 519 卷，同上：他在信中讲述了自己与多丽丝·汉弗莱、查尔斯·韦德曼及波林·劳伦丝交流的情况。特里最终发表了两篇赞美肖恩的文章，作为对他的回应，见 *New York Herald-Tribune*，1940.2.18，1940.5.12。

88. Sherman and Mumaw, *Barton Mumaw, Dancer*, 149—152, 177—181；对彼得·汉密尔顿的录音采访，1967.6.19，DC/NYPL。汉密尔顿说，韦德曼只对那种"皮格马利翁式的相处模式"（Pygmalion relationship）感兴趣，这样他就可以成为对方的引导者。20 世纪 60 年代，韦德曼跟一名年轻的日裔美国雕塑家也采取了这种相处模式。笔者对格雷厄姆舞团成员多萝西·伯德·维拉德（Dorothy Bird Villard）的采访，1995.5.12，以及对汉弗莱—韦德曼舞团成员李·舍曼（Lee Sherman）的采访，1994.12.16，均证实同性恋身份带来了人际关系的便利，尤其是在 40 年代和 50 年代，有人因此获得了百老汇演出的机会，尽管有的人情关系或许也很平常，比如塔里米斯让自己的丈夫丹尼尔·纳格林在《安妮，拿起你的枪》（1946）中担任领舞。但 20 世纪 30 年代大部分时间都留在汉弗莱—韦德曼舞团的舍曼和 60 年代在韦德曼舞团工作的另一名男舞者鲍勃·科辛斯基（Bob Kosinski）（据笔者对二人的采访，1994.12.14）说，他们的异性恋身份让他们感到十分孤立。不仅舞蹈界之外的人认为他们是同性恋，其他男性舞者也这样揣测，总想排挤他们。舍曼说："我既不属于也不想加入这个内部圈子，因为我知道自己不是［同性恋］"（There was an inside circle I was not a part of and didn't necessarily want to be because I knew that I was not [gay]）。两人都说这其实也没什么，而且他们从舞蹈中获得了非常积极的东西。

89. 阿格尼丝·德米尔曾大胆提出，男同性恋者是将艺术当成了表达他们"神经质"（neurosis）特征的手段。更出乎意料的是，同性恋芭蕾舞演员兼编舞家杰罗姆·罗宾斯在 1956 年写的一封信里说他"一定程度上赞同"（somewhat agree[d]）这种说法。De Mille，转引自 Easton，*No Intermissions*，97—98；杰罗姆·罗宾斯致利兰·海沃德（Leland Heyward）的信，［1956］，第 1 卷，Ballets: U.S.A.，DC/NYPL。德米尔就舞蹈和性之间的关系所发表的具有挑逗意味的言论，参见其自传 *Dance to the Piper*，尤其是第 8 章。

90. Newton，*Mother Camp*。对异装角色（drag roles）及其扮演者的调查，

参见Roger Baker，*Drag*。

5 组织舞蹈活动

1. Terry，*Ted Shawn*，139。

2. 最近的学术著作已经揭示了 20 世纪 30 年代共产主义运动与其所关注的事务之间的关联，这些关联通过公开的政治辩论根植于现代舞的发展过程中。参见Graff，*Stepping Left*；Prickett，"Marxism, Modernism, and Realism"；Garafola，"Of, by and for the People"。Franko，*Dancing Modernism/Performing Politics*，为政治思想和美学思想的关系提供了一种更加理论化的解读（尤其是第 2 章对 20 世纪 30 年代现代舞领域的这种力量的论述）。

3. 政治在 20 世纪 30 年代如何影响了艺术和文化，仍然是学界最关注的问题。Denning，*Cultural Front*充分修正了沃伦·萨斯曼（Warren Susman）对这一时期的评价，认为这是一段保守的时期，以白人中产阶级的关切为主要特征。现代舞的发展证实了这种修正（参见Susman，"Culture and Commitment"，载*Culture as History*，184—210）。对萨斯曼的评价提出的批评包括Doss，*Benton, Pollock*；Stowe，*Swing Changes*；Erenberg，*Swingin' the Dream*；及Lary May，*Big Tomorrow*。

4. 奇尔科夫斯基和格尔特曼的生平资料极其稀少。各自在FTP-GMU中的口述史提供了一些信息。奇尔科夫斯基可能在费城长大（她成年后一直在该地生活）；格尔特曼是犹太人，但她对自己身份的了解也仅限于此。

5. Graff，*Stepping Left*，42—43，认为达德利之所以倡导左派政治理想，是因为她与其他左派艺术家关系密切。

6. 伊迪丝·西格尔回忆录，1981.2.27，美国左翼口述史料（Oral Histories of the American Left），纽约大学（New York University）塔米门特 / 瓦格纳档案馆（Tamiment/Wagner Archives）；Segal，转引自Stacey Prickett，"'The People': Issues of Identity within the Revolutionary Dance"及Garafola，"Of, by and for the People"，15。另参见伊迪丝·西格尔回忆录，1991.1，1991.2，DC/NYPL。

7. Mishler，*Raising Reds*，92—94。

8. Graff，*Stepping Left*，第 2 章。

9. Betts, "Historical Study of the New Dance Group", 7; 纳迪娅·奇尔科夫斯基回忆录, 1978.5.25, FTP-GMU。

10. 这一口号出现在工人舞蹈联盟 1933 年 6 月 4 日的一份节目单中, DC/NYPL。这是在纽约新社会研究学院举行的第一届工人舞蹈运动会（Workers Dance Spartakiade; 当时的一项舞蹈团体间的竞赛活动）的节目单。

11. *Daily Worker*, 1934.1.10。另参见David Allan Ross, "The Dance of Youth: Propaganda from the Left", *Forum and Century* 94（1935.8）:115—119。

12. Nell Anyon, "The Tasks of the Revolutionary Dance", *New Theatre*, 1933.9:21。

13. 工人舞蹈联盟宣言, 转引自*New Dance*, 1935.1; 对工人舞蹈联盟的评论, 参见疑似埃德娜·奥科（Edna Ocko）所写的文章, 载*New Theatre*, 1933.9:20。

14. *Daily Worker*, 1934.1.10。

15. 工人舞蹈联盟节目单, 1934.1, 1934.4, DC/NYPL。

16. Jane Dudley, "The Mass Dance", *New Theatre*, 1934.12:17—18。另参见早前一篇关于如何指导孩子的文章:Kay Rankin, "Workers' Children Dancing", *Workers Theater*, 1932.3:26。

17. *Daily Worker*, 1934.6.14; *New Theatre*, 1934.7—8:28。Robert Forsythe, "Speaking of Dance", *New Masses* 12（1934.7.24）:29—30 一文再次激起了这场辩论; 福赛思（Forsythe）支持戈尔德的立场, 并呼吁人们更加积极乐观地看待这场发生在舞蹈和其他艺术领域的革命。

18. Harry Elion, "Perspectives of the Dance", *New Theatre*, 1934.9:19。另参见前几期（1934 年 4 月、5 月、6 月刊）关于"资产阶级技术"（bourgeois technique）的辩论。

19. Paul Douglas, 载*New Theatre*, 1935.11:27, 及Horace Gregory, 载*New Masses* 14（1935.1.22）:28。

20. *New Masses* 14（1935.3.5）:27;（1935.3.19）:21。

21. 相关情况参见《新剧场》杂志的舞蹈批评家埃德娜·奥科与《工人日报》的迈克尔·戈尔德就好的政治艺术（political art）应包含哪些要素的问题展开的辩论, 载*Daily Worker*, 1934.6.14, 及*New Theatre*, 1934.7/8。这一期的《新剧场》还刊登了伊曼纽尔·艾森伯格（Emanuel Eisenberg）一篇题为 "Diagnosis of the Dance"（24—25）的长文, 阐述了关于现代舞内容与风格的问题。

22. Ocko，转引自Williams，*Stage Left*，132。

23. Denning，*Cultural Front*，58—64。

24. 海伦·普里斯特·罗杰斯笔记本（1934），本宁顿学院档案馆（Bennington College Archives），佛蒙特本宁顿。

25. *New York Times*，1938.12.25。

26. De Mille，*Martha*，168；*Dance*，1930.6，1931.1；*Theatre Arts Monthly* 15（1931.3）:179。

27. 多丽丝·汉弗莱即采用了这套策略。Humphrey，转引自Siegel，*Days on Earth*，111。

28. De Mille，*Martha*，168。

29. *Theatre Arts Monthly* 16（1932.5）:351—352。

30. Barbara Page Beiswanger，"National Section on Dance: Its First Ten Years"，*Journal of Health, Physical Education and Recreation*（*JOHPER*），1960.5—6；Mildred C. Spiesman，"Dance Education Pioneers"，*JOHPER*，1960.1；Hawkins，*Modern Dance in Higher Education*；Ross，*Moving Lessons*。关于应将舞蹈列入体育系还是艺术系的争论从一开始就存在，并持续到今天。调查显示，当时绝大多数高校都将舞蹈划入了体育系。关于反对方的意见，参见*Educational Dance* 1，no. 3（1938.8—9）及2，no. 10（1940.4）。

31. Solomon，*In the Company of Educated Women*，44，63。

32. Leigh，转引自Brockway，*Bennington College*，39—40。布罗克韦（Brockway）注意到了另一个与本宁顿学院第一届女生的历史情况有关的重要因素:80%的母亲没有上过大学，75%的父亲上过大学并希望儿子将来进入自己的母校学习。因此，如果母亲也有同样的心态，那么她们中的大多数可能不太会在乎自己的女儿去哪里上大学（40）。

33. 同上，56—58。

34. 同上，125—126，及第16章。

35. 最初的想法是先实现五年计划，但学校的成功促进了其发展势头。1939年，本宁顿暑期舞蹈学校迁至加州的米尔斯学院（Mills College），希望在西海岸吸引更多人对现代舞的关注。当时共有170人入学，其中一半均来自西部地区；见Kriegsman，*Modern Dance in America*，86。1940年，本宁顿组建了一所规模更大的暑期艺术学校（Summer School of the Arts），增设了音乐、戏剧和剧场设计专业，但舞蹈仍然是生源最多的专业。值得注意的是，这一年选择该艺术学校的男生总数也比往

年多一些，但克里格斯曼（Kriegsman）的统计数据并未显示学习舞蹈的男生数量是否有所增加（我推测这一数字并未增加，特别是在美国参战的 1942 年）。该校在 1942 年暑期之后即由于战时的燃料配给制在冬季关停了一段时间，并把课程推迟到第二年夏天。暑期舞蹈项目于 1948 年以美国舞蹈节的名义在康涅狄格学院重新启动并延续至今，目前该项目隶属北卡罗来纳州达勒姆（Durham）的杜克大学。

36. 克里格斯曼介绍了玛丽·乔·谢利制定的项目实施细则，并通过统计数据描述了每一年暑期项目的开展情况，载*Modern Dance in America*；关于 1934 年的情况，参见第 42 页；1935 年，第 49 页；1936 年，第 57 页；1937 年，第 69 页；1938 年，第 78 页；关于地域分布情况，参见第 15 页。有关以白人身份入学、后来成为斯佩尔曼学院（Spelman College）舞蹈老师的那名黑人女生的情况，参见费思·雷耶·杰克逊回忆录，1979.4.21，CUOHROC，45。

37. Ford，转引自Kriegsman，*Modern Dance in America*，273。

38. Ethel Butler，转引自前引文献，269。

39. 公关目录，［1935?］无日期，肖恩男子舞蹈团剪辑资料，DC/NYPL。

40. Humphrey，转引自Humphrey and Cohen，*Doris Humphrey*，154。

41. *Ballet Review* 9，no. 1（1981 年春）采访了多名本宁顿暑期班的参与者，其中很多人进一步证实了参与者之间缺乏合作的事实。关于本宁顿学校的其他回忆录淡化了几位重要舞蹈家之间的对立情绪，认为更多的是跟芭蕾舞的分歧，而不是体育教师与专业学生之间的分歧。相关情况参见威廉·贝尔斯（William Bales）与简·达德利对托比·托拜厄斯（Tobi Tobias）的采访，1977.3.7，DC/NYPL，52—59。据玛丽安·凡蒂伊·坎贝尔（Marian Van Tuyl Campbell）的回忆，人们饭后分成两拨聚在树下交谈，一边是格雷厄姆的支持者，一边是汉弗莱的拥趸；参见坎贝尔回忆录，1979.5.10，CUOHROC，75。

42. Kazan，转引自Ciment，*Kazan on Kazan*，17。安娜·索科洛夫的情人、《新大众》杂志编辑约瑟夫·诺思（Joseph North）的兄弟亚历克斯·诺思（Alex North）也在谈论政治时提到了共产主义思想。

43. 海伦·阿尔基尔（Helen Alkire）回忆录，1979.10.4，CUOHROC，34。另一名暑期班学员海伦·奈特（Helen Knight）被邀请为新舞蹈联盟的芝加哥分部编排舞蹈，但她拒绝了。她担心与左派政治的关联会威胁到自己在公立学校的教职。海伦·奈特回忆录，1979.9.19，同上，46。有关弥漫在本宁顿的政治言论，参见海伦·阿尔基尔、路易丝·艾

伦（Louise Allen）、海伦·奈特、诺曼·劳埃德（Norman Lloyd）与露丝·劳埃德（Ruth Lloyd）、费思·雷耶·杰克逊等人的回忆录，同上。

44. 塔米里斯可能并未受到邀请，因为暑期学校的负责人不想受到她的政治观念和组织能力的影响，也可能因为他们认为塔里米斯的才华不如其他几位舞蹈家。汉弗莱个人很喜欢她，但并不认为她是一名出色的舞蹈家；参见多丽丝·汉弗莱致父母的信，邮戳：1931.12.12，第C286.10卷，DH。

45. Klehr, *Heyday of American Communism*, 第 11 章；Wald, *New York Intellectuals*, 第 3 章；Naison, *Communists in Harlem*, 第 7 章；Denning, *Cultural Front*；Graff, *Stepping Left*, 第 5 章。

46. *New Theatre*, 1935.4:28。

47. 全国舞蹈大会节目单上印发的新舞蹈联盟的广告，[1936.5]，全国舞蹈大会剪辑资料，DC/NYPL。

48. *New Theatre*, 1935.4:28。

49. Kolodney, "History of the Educational Department"。关注美国或犹太文化传统的冲突在 20 世纪 50 年代开始出现，近年来又开始凸显；关于50 年代的情况，参见前引文献，第 12 章，及希伯来青年会舞蹈事务的现任负责人芬克尔斯坦（Finkelstein）的文章 "Doris Humphrey and the 92nd Street Y"。对 92 街希伯来青年会的重要性的深入解读，参见Jackson, *Converging Movements*。

50. Deborah Dash Moore, *At Home in America*记述了纽约犹太人群体的总体变化。另参见Feingold, *Time for Searching*。

51. 剪辑资料及出版专著*Proceedings of the National Dance Congress*, DC/NYPL。

52. 新舞蹈联盟年度会议报告，1936.5，新舞蹈联盟剪辑资料，DC/NYPL；*Dance Herald* 1, no. 6(1938.4)。

53. 全国舞蹈大会章程，全国舞蹈大会剪辑资料，DC/NYPL。

54. *Christian Science Monitor*, 1936.6.2。

55. 同上。

56. Leonard Dal Negro, "Return from Moscow: An Interview with Anna Sokolow", *New Theatre*, 1934.12:27。Franko, *Dancing Modernism/Performing Politics*指出，由于芭蕾舞在苏联广受欢迎，激进刊物并没有对其进行大肆批驳。对现代舞与芭蕾舞的持续互动的看法，参见Sally Banes, "Sibling Rivalry: The New York City Ballet and Modern Dance",

载Garafola with Foner，*Dance for a City*，73—98。

57. *Daily Worker*，1936.3.29。丹尼尔·阿伦（Daniel Aaron）从作家和共产党的角度记录了这种由谴责到赞扬的态度转变："1935 年以后，该党把主要精力集中在那些受欢迎的文学家身上，希望利用他们的同情心——即使很有限——来满足他们的宣传目的的。"（[A]fter 1935 the party preferred to concentrate on the popular literary figures whose sympathy, even if qualified, they could exploit for publicity purposes.）Aaron，*Writers on the Left*，309。沃尔德（Wald）也注意到类似的对作家中自由主义者的笼络；参见*New York Intellectuals*，第 3 章。

58. *New Theatre*，1935.9:27。

59. *New York Times*，1936.3.13。

60. Nicholas Wirth，"Mary Wigman—Fascist"，*New Theatre*，1935.8:5；Manning，*Ecstasy and the Demon*，272—273。

61. *Dance Herald 1*，no. 2（1937.12）。这一行动激起了该组织内部的一场辩论，因为电报发出前没有得到全体理事会的指示和批准。纽约分会因其"错误的……操作程序"（wrong … method of procedure）而受到处罚。

62. *Dance Observer 4*，no. 4（1937.4）:41.

63. Flanagan，*Arena*，52。舞蹈计划和剧场计划中与舞蹈相关的情况，参见Roet，"Dance Project"；Lally，"History of the Federal Dance Theatre"；Graff，*Stepping Left*，第 4 章。

64. *New Theatre*，1935.1:29。

65. 笔者对米丽娅姆·拉斐尔·库珀的采访，纽约市，1994.12.8；唐·奥斯卡·贝克，录音采访，无日期，DC/NYPL；Flanagan，*Arena*，68。联邦剧场计划和舞蹈计划工作人员的口述史证实了舞者们当时的狂热状态；参见菲利普·巴伯（Philip Barber）回忆录，1975.11.11；阿德·贝茨（Add Bates）回忆录，1976.11.30；查尔斯·K. 弗里曼（Charles K. Freeman）回忆录，1976.2.20；法尼娅·格尔特曼·德尔布尔戈（Fanya Geltman Del Bourgo）回忆录，1977.12.16；乔治·康多夫（George Kondolf）回忆录，1976.2.21；苏·雷莫斯·纳德尔（Sue Remos Nadel）和葆拉·巴斯·佩沃林（Paula Bass Perwolin）回忆录（共同采访），1977.10.23；及罗伯特·苏尔（Robert Sour）回忆录，1977.10.31；均保存于FTP-GMU。

66. 通信文件集，公共事业振兴署联邦剧场计划文件资料（Papers of

the Federal Theatre Project），国家档案和记录管理局记录组第 69 号（Record Group 69，National Archives），华盛顿特区。

67. 联邦剧场计划纽约市分部的一位负责人乔治·康多夫认为，工人联盟（Workers' Alliance；城市计划委员会隶属于该联盟）"是共产党的直属机构"（was a direct arm of the local Communist Party）；参见乔治·康多夫回忆录，1976.2.21，FTP-GMU。城市计划委员会支持农工党（Farmer-Labor Party）参加 1936 年的总统选举，表达了对罗斯福的独裁风格的不满。农工党的一名发言人于 1936 年 6 月 10 日参加了城市计划委员会舞者工会（Dancers Local）的会议；参见*Federal Dance Theater Bulletin* 1，no. 3［无日期，1936.5.?］，利·华莱士（Lea Wallace）捐赠，同上。

68. 法尼娅·格尔特曼·德尔布尔戈回忆录，1977.12.16，同上。

69. 笔者对米丽娅姆·拉斐尔·库珀的采访，1994.12.8；米丽娅姆·拉斐尔·库珀说明了这一点，同时该计划中存在的政治激进主义的流毒也证实了这一点。据简·达德利的说法，公共事业振兴署的核心几乎都是共产党员。简·达德利回忆录，［1981］，纽约大学塔米门特／瓦格纳档案馆，美国左翼口述史料。

70. 唐·奥斯卡·贝克致泰德·肖恩的信，［1940?］，无日期，第 83 卷，TS。

71. *Dance Herald*［美国舞蹈协会新闻信札］1，no. 4（1938.2）。

72. 甄试会议纪要（1938.12.12/13），舞蹈协调员文件，第 246 匣，公共事业振兴署联邦剧场计划文件资料，国家档案和记录管理局记录组第 69 号。

73. 哈莉·弗拉纳根致约翰·马丁的信，1939.1.10，第 27 匣普通信件（General Correspondence），同上。据纽约市剧场计划负责人乔治·康多夫所说，工人联盟可能因自身激进的政治观念"伤害了这个计划"；参见康多夫回忆录，1976.2.21，FTP-GMU，10—11。

74. *Dance Observer* 6，no. 5（1939.5）:218—219。

75. 同上，no. 8（1939.10）:263。参见前引文献内相关文章，267—268，及前引文献，no. 9（1939.11）:279。

76. 据Ellfeldt，"Role of Modern Dance"，在参与调查的 97 所高校中，有 76%在 1930 年后第一批开设了现代舞课程（117）。Lucile Marsh，载 "Terpsichore Goes to College"，*Dance Magazine* 18，no. 7（1943.6）:4—5，对"纽约现代主义者"（New York Moderns）的主导地位表达了不

满。另参见Sally Banes，"Institutionalizing Avant-Garde Performance: A Hidden History of University Patronage in the U.S."，载 Harding，*Contours of the Theatrical Avant-Garde*，217—238。

77. Isabel Kane，"A Survey of Modern Dance in Colleges and Universities in California"，*Educational Dance* 2，no. 4（1939.10）:9；这组结果与后一期问卷调查的结果一致。另一项调查由惠特尼基金会（Whitney Foundation）资助，玛丽·乔·谢利领导的本宁顿暑期舞蹈学校负责实施，结果显示有 1/3 的大学回答他们开设了现代舞课程（Mary Jane Hungerford，"National Conference and Convention"，*Educational Dance* 2，no. 1［1939.5］:3—5，简要提及了这项调查）。这一数据与凯恩（Kane）和注释76引用的埃尔费尔特（Ellfeldt）的调查结果均不相符。另参见Arslanian，"History of Tap Dance"。

78. Ellfeldt，"Role of Modern Dance"，112。来自Frances Davies，"Survey of Dance in Colleges"的数据显示出了更让人惊讶的分歧。74 所受调查学校里，教授民间舞、广场舞和乡村舞的比例是 100%，现代舞的比例是 99%，踢踏舞是 82%，社交舞和舞厅舞占 69%，而教授芭蕾舞的比例仅占 3%（16）。

6 舞动中的美国

1. 韦兰·莱思罗普回忆录，1979.9.22，CUOHROC，54。

2. Shawn，*American Ballet*，前言，无页码。

3. Whitman，"Democratic Vistas"（1871），载*Complete Poetry and Collected Prose*，463。有关美国左派对惠特曼的发掘利用，见Garman，"Heroic Spiritual Grandfather"的详细讨论。

4. Graham，转引自"Graham Interprets Democracy"，*Daily Worker*，1938.10.7。

5. 莱斯特·霍顿致好莱坞露天剧场协会（Hollywood Bowl Association）的信，1937.4.6，第 4 匣第 13 卷，霍顿资料集，国会图书馆，华盛顿特区。

6. Humphrey，转引自Humphrey and Cohen，*Doris Humphrey*，94。

7. Steinberg，*Other Criteria*，299—300，将弗赖伊归为形式主义艺术批评流派，并长期致力于推翻该流派的理论假设，呼吁在艺术评判中减少

形式标准，这表明形式和意义问题在艺术史领域一直是辩论的焦点。

8. 苏珊·利·福斯特采用海登·怀特（Hayden White）在文学批评中所说的提喻修辞手法，将这种艺术样式形容为一种复制。参见Foster, *Reading Dancing*，第 1 章。她比较了编舞家德博拉·海（Deborah Hay）、乔治·巴兰钦、玛莎·格雷厄姆与梅尔塞·坎宁安，以及他们各自所体现的修辞手法：隐喻、转喻、提喻和反讽（同上，42—43）。关于现代主义中的情绪问题，参见Franko, *Dancing Modernism/ Performing Politics*中更深入的考察，尤其是第 1 章和第 2 章，及"Nation, Class, and Ethnicities"。

9. 埃米·科里茨通过对尤金·奥尼尔和玛莎·格雷厄姆的比较探讨了这一问题，见"Re/moving Boundaries: From Dance History to Cultural Studies"，载Morris, *Moving Words*，88—106。

10. "Shaker Art"，*Time*，1940.8.26，第Z13.15 卷，及其他关于震教徒的文献，DH；Siegel, "Four Works by Doris Humphrey"，29—30。最近的历史研究表明，震教徒的独身主义和男女平等的主张并没有在日常生活和教派管理中严格执行，尤其是在创立者安·李（Ann Lee）去世之后。参见Brewer, "'Tho of the Weaker Sex'"。不过在 20 世纪 30 年代，汉弗莱对该教派的性别平等观念持信任态度是可以理解的。1955 年，《震教徒》在康涅狄格学院重新上演，邀请了两位仅存的教友之一同台演出。汉弗莱告诉他，她当年是从震教徒的文学作品和照片，还有当时的评论中知道他们的。她创作这支舞蹈的时候，从来没有去过震教徒的社区，也没有跟他们说过话。*Dance Magazine* 29，no. 9（1955.9）：4。

11. Doris Humphrey, "On Choreographing Bach"，重印刊载于Humphrey and Cohen, *Doris Humphrey*，255。

12. 此处对《震教徒》的分析基于该作品在 1955 年、1959 年和 1963 年三场演出的影像资料，DC/NYPL。重新编排的几个版本或许更接近原作，因为该作品当时是用拉班舞谱（Labanotation）记录的。1955 年的重演可能得到了汉弗莱的亲自指导（她于 1958 年去世）。

13. Joseph M. Gornbein, "Shakers: A Group Dance by Doris Humphrey"，哲学课论文，提交时间：1940.1.23（无院校名），第M150.1 卷，DH。

14. 1930 年 11 月 12 日，《震教徒》在亨特学院（Hunter College）举行了一场小型预演，首次正式亮相是在舞蹈轮演剧场的演出中。1932 年秋，在费城举行了一场名为"美国大观"（*Americana*）的音乐剧演出，《震

教徒》出现在了这次活动中，一同参演的还有韦德曼与汉弗莱的其他作品，包括韦德曼表现拳击运动的舞蹈《拳台边——麦迪逊广场花园》（*Ringside—Madison Square Garden*）。据费城《公众记录报》（*Public Ledger*）的一位评论者所述，舞蹈的加入使演出取得了成功。参见 *Public Ledger*，1932.9.19，及"美国大观"节目单，第C303.2卷，DH。

15. Shawn，转引自Sherman，"American Indian Imagery"，367。

16. 此处分析基于该作品的一段影像资料，收录于"Primitive Rhythms"，日期：1934—1940，DC/NYPL。

17. Lester Horton，"American Indian Dancing"，*American Dancer*，1929.6：9，24，31。

18. McBride，*Molly Spotted Elk*，128，224—225。

19. Naum Rosen，"The New Jewish Dance in America"，*Dance Observer* 1，no. 5（1934.6—7）：51，55；Martha Graham，"The Dance in America"，*Trend* 1，no. 1（1932.3）：6。

20. McDonagh，"Conversation with Gertrude Shurr"，19。

21. 多丽丝·汉弗莱致泰德·肖恩和露丝·圣丹尼斯的书信草稿，［1928年初？］，第C272.1卷，DH。对格雷厄姆观点的解读，参见McDonagh，"Conversation with Gertrude Shurr"，19—20。

22. 多丽丝·汉弗莱致父母的信，邮戳：1927.10.20，第C268.8卷，DH。

23. 关于反犹主义思想中遗留至今的对身体特征的一般性论述，参见Gilman，*The Jew's Body*；Howard Eilberg-Schwartz，*People of the Body*中的文章；Robert Singerman，"The Jew as Racial Alien: The Genetic Component of American Anti-Semitism"，载Gerber，*Anti-Semitism in American History*，103—128。这些看待身体特征的刻板印象在犹太人的社区也同样根深蒂固，这一点从20世纪初犹太复国主义运动（Zionist movement）所做的努力中就能看出——为了塑造"新犹太人"（New Jew）的体魄和男子气概，他们赞助了很多体育和健身俱乐部；参见Hyman，*Gender and Assimilation*，142。Peter Levine在*Ellis Island to Ebbets Field*第16—25页认为犹太男子通过体育运动的方式挑战固有形象的行为，一定程度上是为了看上去像美国人。这些有关身体特征的刻板印象对犹太女性有何影响仍需进一步研究；参见笔者的文章"Angels Rewolt!"。

24. 笔者对米丽娅姆·拉斐尔·库珀的采访，纽约市，1994.12.8。

25. 对20世纪30年代高等教育领域的反犹主义情况的考察，见Marcia

Graham Synnott，"Anti-Semitism and American Universities: Did Quotas Follow the Jews?"，载Gerber，*Anti-Semitism in American History*，233—271。

26. 引自笔者对李·舍曼的采访，1994.12.16，纽约市；在笔者对米丽娅姆·拉斐尔·库珀的采访（1994.12.8，纽约市）中，她重申了这一点。库珀认为现代舞运动的领导人基本上都是反犹主义者。她简略地提到整个社会都弥漫着反犹主义的情绪，并未引证具体事例。

27. 海伦·阿尔基尔说："你可以准确地指出来谁是谁的学生"（you could pinpoint who studied with whom）。海伦·阿尔基尔回忆录，1979.10.4，CUOHROC，53。乔治·博克曼（George Bockman）称汉弗莱—韦德曼舞团营造了一种发展个人风格的环境，又说"别的一些舞蹈团把所有人都变成了一个样子"（some other companies made everybody a facsimile of everybody else）。乔治·博克曼回忆录，1979.5.2，同上，8。关于格雷厄姆饼干，参见凯瑟琳·斯莱格尔·帕特隆回忆录，1979.8.15，同上，66。

28. 此处对《要多久，兄弟们？》的分析基于现存的照片、节目单、评论和舞台演出笔记，DC/NYPL，及公共事业振兴署联邦剧场计划文件资料，国会图书馆，华盛顿特区（后文均作FTP-LOC）。

29.《要多久，兄弟们？》，灯光布置图（Lighting Plot）资料卷，第1019匣，演出剧目临时标题文件（Production Title File），演出记录（Production Records），FTP-LOC。

30. Humphrey，*Art of Making Dances*，57。另参见Doris Humphrey，"Position [of modern dance] in social scene"，示范讲座笔记，[1936?]无日期，第M58.1卷，DH。

31. *Daily Worker*，1937.5.21。

32. 法尼娅·格尔特曼·德尔布尔戈回忆录，1977.12.16，FTP-GMU。

33. 演出节目解说词，百老汇剧院，1955.11.22，邓翰节目单，DC/NYPL。有关《南方》的情况，参见Hill，"Katherine Dunham's *Southland*"。

34. 此处对《小酒馆布鲁斯》的分析基于美国舞蹈节纪录片《自由而舞》（*Free to Dance*）中的重新演绎，公共电视网（PBS）《伟大的演出》（*Great Performances*）系列，电视转播，2001.6.24。

35. Lenore Cox，"Scanning the Dance Highway"，*Opportunity* 12，no. 8（1934.8）:246—247。

36. *New York Herald Tribune*，1940.2.19。

37. *Federal Theatre* 2，no. 4（1937.4—5）:28。

38. Helen Tamiris，"Selections from the First Draft of an Uncompleted Autobiography"，海伦·塔米里斯资料集，DC/NYPL，48。

39. 曼宁的这一观点同时针对的是《要多久，兄弟们？》和《美国记录》；参见"Black Voices, White Bodies"和"*American Document* and American Minstrelsy"，载Morris，*Moving Words*，183—202。对电影中这种表现方式的考察，参见Clover，"Dancin'in the Rain"，及Rogin，*Blackface, White Noise*，它们探究了犹太人在这一过程中扮演的角色。

40. "美国舞蹈节"演出公告，演出剧目临时标题文件，第1008匣，演出记录，FTP-LOC；引自迈拉·金奇回忆录，1976.2.21，FTP-GMU。

41. Margaret Lloyd，"Horton Revives Dance Group"，*Christian Science Monitor*，1947.1.11，第10匣第8卷，霍顿资料集。

42. 贝拉·莱维茨基回忆录，1967.2.3，第1匣第11卷，同上，19；节目单，1937.4.26，第12匣第2卷，同上。

43. Sam Bennett，"Horton Dance Group Startles Pasadenans in Modern Show"，[1937.1?]，第10匣第4卷，同上。另参见Herbert Matthews，"Lester Horton Dancers Recital Highly Lauded"，存于同一文件夹。

44.《美国记录》剧本，重印刊载于*Theatre Arts Monthly* 26，no. 9（1942.9）:565—574。仅存少量影像片段；此处分析源于该作品的剧本、照片、评论及参与者口述史料。苏珊·曼宁在"*American Document* and American Minstrelsy"中详细记述了这支舞蹈作品，考察了该作品从本宁顿首演到1944年重演的变化，指出从1938年到1942年间剧本方面的不同之处。另参见Costonis，"*American Document*"。

45. Libretto，*American Document*，566。

46. *Daily Worker*，1938.10.7。

47. Lincoln Kirstein，*Nation* 147，no. 10（1938.9.3）:231。

48. 阿尔文·尼古拉斯回忆录，1979.11.7，CUOHROC，41。

49. Owen Burke，"An American Document"，*New Masses* 29（1938.10.18）:29。伯克评述了从8月本宁顿版到10月纽约版的区别，以及结尾处从独舞改为群舞的变化。此处之所以描写群舞版的结尾部分，是因为大部分观众在纽约和后来的全国巡演中看到的应该是这一版本。

50. 此处援用了Eric Hobsbawn，*Invention of Tradition*这部颇具影响力的著作中提出的"发明"（invention）一词的内涵。

51. Melosh，*Engendering Culture*；Park and Markowitz，*Democratic Vistas*。

52. *New Masses* 29（1938.10.18）:29。

53. Lincoln Kirstein, *Nation* 147, no. 10（1938.9.3）:231。

54. *New Republic* 78（1934.5.9）:365；*New York Times*, 1934.4.26；*Dance Observer* 5, no. 8（1938.10）:116。

55. 有关柯尔斯坦对美国芭蕾舞的看法，参见 "Blast at Ballet"（1937），载 Lincoln Kirstein, *Three Pamphlets Collected*。关于芭蕾舞与现代舞相互交织的情况，见 Sally Banes, "Sibling Rivalry: The New York City Ballet and Modern Dance"，载 Garafola with Foner, *Dance for a City*, 73—98。

56. Philip, "Billy the Kid Turns 50"。尤金·洛林探讨了美国主题在这一时期的芭蕾舞和现代舞中同时出现的现象，见尤金·洛林回忆录，1979.9.18，CUOHROC，10—11。

57. 德米尔对《竞技表演》的考察，参见其自传 *Dance to the Piper*, 240—241，及第 25 章。有关《竞技表演》中的性别动态（gender dynamics），见 Banes, *Dancing Women*, 185—194。

58. 尤金·洛林在《精选汇编》（*Omnibus*）节目中对《比利小子》的评论，电视转播，1953.11.8，DC/NYPL。

59. Lincoln Kirstein, "About 'Billy the Kid'", *Dance Observer* 5, no. 8（1938.10）:116。

60. Banes 的 "Sibling Rivalry" 考察了 20 世纪 30 年代至今的芭蕾舞演员同现代舞者和编导的很多互动交流情况，并承认芭蕾舞在大众化和制度化方面胜过了现代舞，笔者在此引出的社会和政治动态解释了这一现象发生的原因。

61. 此处对《阿巴拉契亚之春》的分析基于该作品在 20 世纪 40 年代的演出照片、后来拍摄的影像资料及目前的多场演出。

62. O'Donnell，转引自 Copland and Perlis, *Copland*, 44—45。

63. 剧本文字，转引自 Shirley, "For Martha", 71。

7 战争中的舞蹈

1. John Martin, "The Dance Completes a Cycle", *American Scholar* 12, no. 2（1943 年春）:205—215。马丁坚持认为现代舞已经将其能量注入了美国芭蕾舞蹈，并在文章末尾呼吁人们对现代舞予以新的关注。

2. *New Masses* 57（1945.11.27）:30 31。

3. 参见刊载于 *Dance Observer* 7, no. 5（1940.5）:63 的社评文章，该文反

诘了沃尔特·特里的谴责，另参见另一篇发表在前引文献，8，no. 2（1941.2）:19 的关于埃德温·登比的社评。

4. Doris Humphrey，"A Home for Humphrey-Weidman"，同上 7，no. 9（1940.11）:124—125。

5. George W. Beiswanger，"Lobby Thoughts and Jottings"，同上 9，no. 9（1942.11）:116。

6. 同上 9，no. 2（1942.2）:19。

7. 同上 11，no. 3（1944.3）:35。

8. "This Is the Civilian"，无日期，第M142.1 卷，DH；Doris Humphrey，"New Dance"，［1936］，载Humphrey and Cohen，*Doris Humphrey*，238。

9. Magriel，*Art and the Soldier*。

10. 泰德·肖恩致沃尔特·特里的信，1943.5.28，第 521 卷，TS。

11. Bérubé，*Coming Out*，20，关于职业选择测试，及第 3 章。

12. 泰德·肖恩致沃尔特·特里的信，1942.11.20，第 520 卷，TS。

13. 刊物名不详［*Stars and Stripes?*］，1944.12，第 143 卷，TS。

14. 沃尔特·特里致泰德·肖恩的信，1944.1.15，第 143 卷；泰德·肖恩致沃尔特·特里的信，1942.11.20，第 520 卷，同上；Terry，*Invitation to Dance*，77。

15. 沃尔特·特里致泰德·肖恩的信，1944.1.15，第 143 卷，TS。

16. 巴顿·穆莫从自己的从军经历谈到了这一点。参见Sherman and Mumaw，*Barton Mumaw, Dancer*，161—162。另参见Bérubé，*Coming Out*。

17. Terry，转引自Sherman and Mumaw，*Barton Mumaw, Dancer*，172。

18. Barber，"Pearl Primus"，12—15，114—115；John Martin，*John Martin's Book of the Dance*，182—183；Lloyd，*Borzoi Book of Modern Dance*，268；*Current Biography*（1944），551。另参见Perpener，*African-American Concert Dance*，第 7 章。

19. *Dance Observer* 11，no. 6（1944.6—7）:67。

20. *Dance Magazine*，1946.4:30—31，55—56；Lloyd，*Borzoi Book of Modern Dance*，274；*Ebony* 6，no. 3（1951.1）:56。

21. *Theatre Arts* 34，no. 2（1950.12）:40—43；*Ebony* 6，no. 3（1951.1）:54。

22. Pearl Primus，"Out of Africa"，载Sorell，*Dance Has Many Faces*，155—158；*Dance Magazine* 24，no. 7（1950.7）:21—23。

23. 有关这首歌及其影响力的进一步分析，见Margolick，*Strange Fruit*。

24. 此处分析基于美国舞蹈节纪录片《自由而舞》中的重新演绎，公共电视网《伟大的演出》系列，电视转播，2001.6.24。另参见Simmons，"Experiencing and Performing"。

25. *Afro-American*，1944.7.22。

26. Jane Kruger，"Pearl Primus Considers Her African Dance Correlation of Modern and Ancient Worlds"，*Smith College Associated News*，1948.4.9。

27. *New York Times*，1988.6.19。

28. Denby，*Looking at the Dance*，377—378。另参见Stowe，"Politics of Café Society"。

29. *Dance Observer* 11，no. 9（1944.11）:110；*New York Post*，1969.3.27；*New York Times*，1979.3.18。

30. 珀尔·普赖默斯节目单，朔姆堡黑人文化研究中心手稿、档案及善本部，阿斯特、伦诺克斯和蒂尔登基金会纽约公共图书馆，纽约州。

31. 邓翰对观众所说的话，1944.10.19，重印刊载于Clark and Wilkerson，*Kaiso!*，88。

32. Alan Brinkley在"The New Political Paradigm: World War II and American Liberalism"中认为，战后世界的根本问题是种族与种族属性，而非性别和阶级问题，载Erenberg and Hirsch，*War in American Culture*，313—330。

33. Juana de Laban，"What Tomorrow?"，*Dance Observer* 12，no. 5（1945.5）:55—56。

34. Joseph Gifford，"Smoke Gets in Our Eyes"，*Dance Observer* 12，no..6（1945.6—7）:65—66。

35. 有关政府资助的舞蹈活动在海外的情况，参见Prevots，*Dance for Export*。

36. Richard Lippold，"On Saints in Buckets"，*Dance Observer* 12，no. 10（1945.12）:125—126。

37. Gertrude Lippincott，"Pilgrim's Way"，*Dance Observer* 13，no. 7（1946.8—9）:84—85。关于"好的艺术与好的政治"（good art and good politics）之间的关系，参见Mary Phelps，"Dancers or Donkeys?"中对利平科特的回应，载*Dance Observer* 13，no. 9（1946.11）:110—111，及后一期刊载的信件。

38. Foster，*Reading Dancing*，49。

39. John Cage，"Grace and Clarity"，*Dance Observer* 11，no. 9（1944.11）:

108。

40. 多丽丝·汉弗莱致父母的信，邮戳：1930.11.24，第C279.6卷，DH。琳达·托姆科在将现代舞从"进步时代"的舞蹈中分离出来的过程中提出了这一区分，并在书的结尾指出，人文主义的关注可能一直延续到了20世纪30年代。参见Tomko, *Dancing Class*, 163—164, 219—220。

41. 对这一系列事件具体背景的考察，参见Duberman, *Black Mountain College*。

42. Christine L. Williams, "The Glass Escalator: Hidden Advantages for Men in the 'Female' Professions", 载Kimmel and Messner, *Men's Lives*, 193—204。

43. 对这一趋势的考察，见Elaine Tyler May, *Homework Bound*。

44. 海伦·塔里米斯致泰德·肖恩的信，[1942]，内附一张写有支持者名字的传单，这些支持者都不是舞者，第140卷，TS。

45. 简·达德利回忆录，[1981]，纽约大学塔米门特／瓦格纳档案馆，美国左翼口述史料。

46. 海伦·塔里米斯致丹尼尔·纳格林的信，无日期[1965?]，海伦·塔米里斯资料集，DC/NYPL。塔里米斯于1964年给福特基金会写了一封措辞极为严厉的信，谴责该组织提供将近800万美元支持芭蕾舞，却对现代舞视而不见。海伦·塔里米斯致W. 麦克尼尔·劳里（W. McNeil Lowry）的信，1964.12.18，同上。她还拟定了一项计划——组建一支名为"美国现代舞剧团"（American Modern Dance Theatre）的轮演剧团，与20世纪30年代初命运多舛的、主要依靠艺术家及其舞蹈团的通力合作的舞蹈轮演剧场不同，塔里米斯的计划是建立一个由领衔的舞蹈明星和众多舞者共同组成的团体，演出剧目来自那些伟大的现代舞编舞家们——格雷厄姆、汉弗莱、霍尔姆、韦德曼和塔里米斯自己。但该计划未能实现。见"Proposed Plan for the Modern Dance"，[1957?]，打字机打印文件，同上。

47. 众议院非美活动调查委员会听证会，第83次会议，H1428-H-B，1953.5.5，1315—1325。研究在演艺界施行反共大清洗的历史学家维克托·纳瓦斯基（Victor Navasky）表示，这个委员会可能威胁过罗宾斯，如果他不提供证据并说出相关人员的名字，就公开其同性恋身份。罗宾斯否认了这一说法。纳瓦斯基认为，罗宾斯可能为了博得人们对他的同情而故意散播了这个谣言。正如林·拉德纳（Ring Lardner）所评

论的:"我不知道那是不是真的,但如果你是杰里·罗宾斯的话,你想不想让人们相信那就是你这么做的原因?"Navasky, *Naming Names*, 75,304。罗宾斯从此没再提过这件事,也基本上从不谈论自己的私人生活,这样的做法让他声名狼藉。

48. 康涅狄格学院备忘录,1954.11.22,及罗斯玛丽·帕克(Rosemary Park)致查尔斯·B. 法斯(Charles B. Fahs)的信,1954.12.18,第320匣第2957卷,洛克菲勒基金会/1.2/200R,洛克菲勒档案中心,纽约州北塔里敦(North Tarrytown)。

49. 约翰·马丁的谈话,1951.2.5,及对阿纳托尔·丘乔伊的采访,1954.3.3,第1匣第6卷,系列号:911,洛克菲勒基金会/3.1;罗伯特·W. 朱利(Robert W. July)对美国舞蹈节的回顾,康涅狄格学院,1956.8.16—17,第320匣第2958卷,洛克菲勒基金会/1.2/200R,同上。

50. Kendall,"Ford Foundation Assistance"。

51. Dvora Lapson,"The Jewish Dance",*Reconstructionist* 10(1944.5.26):13—17。

8 尾声:阿尔文·艾利的启示

1. Ailey,转引自Emery,*Black Dance*,274。另参见Ailey with Bailey, *Revelations*,及Dunning, *Alvin Ailey*。

2. Ailey,转引自"Black Visions'89: Movements of Ten Dance Masters"展览图录,特威德美术馆(Tweed Gallery),纽约市,DC/NYPL,9。

3. 有关后现代舞蹈的总体情况,参见Banes, *Democracy's Body*及 *Terpsichore in Sneakers*。